中國書畫
基本叢書

# 藝舟雙楫

〔清〕包世臣 撰　金 丹 點校

上海書畫出版社

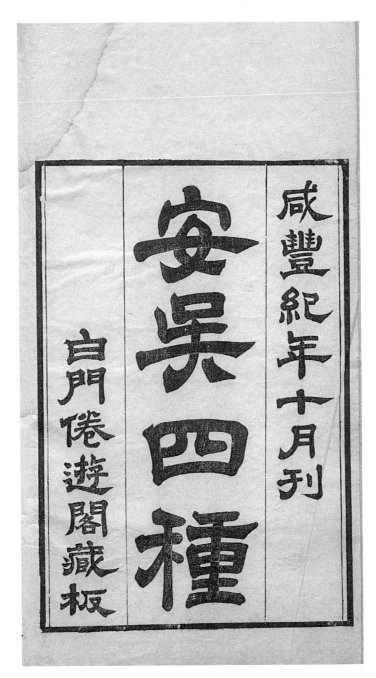

《安吳四種》扉頁

咸豐元年（1851） 白門倦遊閣刻本

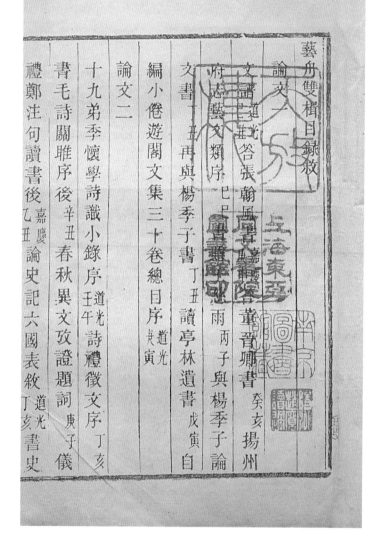

《安吳四種》之《藝舟雙楫》目錄敘

道光二十六年（1846）　白門倦遊閣活字本

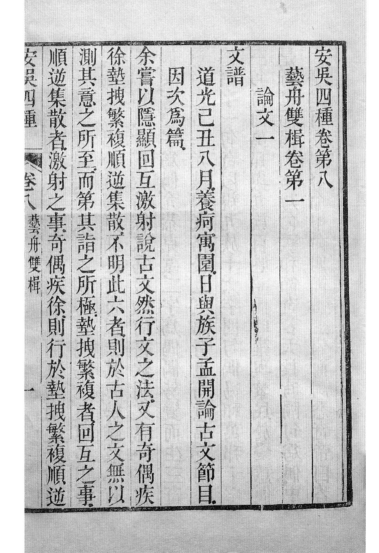

藝舟雙楫卷第一

論文一

文譜

道光己丑八月養疴寓園日與族子孟開論古文節目。
因次爲篇。

余嘗以隱顯回互激射說古文然行文之法叉有奇偶疾
徐蟄拽繁複順逆集散六者不明此六者則於古人之文無以
測其意之所至而第其詣之所極蟄拽繁複者回互之事
順逆集散者激射之事奇偶疾徐則行於蟄拽繁複順逆

《安吳四種》之《藝舟雙楫》卷第一
咸豐元年（1851） 白門倦遊閣刻本

藝舟雙楫卷第五

論書一

　　　　　　　　涇縣包世臣慎伯著

述書上

乾隆己酉之歲余年巳十五家無藏帖習時俗應試書十
年下筆倚不能平直以書拙聞于鄉里族曾祖槐植三獨
邃世倘學唐碑余從問筆法授以書法通解四拊其書首
重執筆遂仿其所圖提肘撥鐙七字之勢肘既虛懸氣滿
手戰不能成字乃倒管循几習之雖誦讀時不間寢則植
指以畫席至甲寅手乃漸定而筆終稚鈍酒學懷素草書

# 總序

藝術伴隨着人類文明的發生發展而源遠流長，這其中，散落在華夏大地上的中國藝術瑰寶，成爲了世界文明源頭的重要標志。而與其他文明古國相比，中國藝術（主要指書畫藝術）與文獻的淵源特別綿長悠久。唐張彥遠《歷代名畫記》云：『書畫同體而未分，象制肇創而猶略，無以傳其意，故有書；無以見其形，故有畫。』他不僅追溯了華夏文明文字與繪畫的源頭，同時揭示了中國人對這兩者功能及其互補特性的認識。中國的書畫藝術及其與文獻的特殊關係，便是在這樣一種淵源之下生長起來。這一傳統綿延有二千餘年，使得中國的書畫文獻成爲了世界文化的一筆豐厚財富。

因着中國人的特有稟賦和山川養育，中國的書畫藝術形成了獨立世界藝術之林的表現方式，承載着中國人的主觀與情感，寄托了他們看待人生、理解世界的思索，而這些形式和内涵也早早地以文字的方式，匯入在中國各類文獻之中，并伴隨着書畫藝術發展的不同時期而形成由分散而漸獨立，由片言殘簡而卷帙浩繁的奇觀，更爲重要的是，在記録與闡釋中國書畫藝術的進程中，逐漸形成了諸多中國書畫文獻的特質，并與圖像遺存一起，成爲認識中國古代書畫藝術狀貌，觀照中國書畫發展史，揭示中國藝術精神不可或缺的重要憑據。

王立翔

一

中國書畫文獻的構成，是以書畫藝術爲對象、以文字方式進行記録、觀照和研究的歷史文獻。現今存留的早期文獻，散見在先秦諸子之言中。作爲中國思想文化的萌發時期，中國諸多的藝術觀念源頭也發軔於斯。其中以孔子的『明鏡察形』之説和莊子『解衣般礴』之説爲最重要的代表，分別借藝術創作述儒家、老莊的人生哲思，雖重點不在藝術，但都切中藝術功能的的本質，這形成了後世藝術創作『外化』和『内求』兩種功用和理論的分野。中國藝術在其早期即與中國的學術思想聯動，這種特性性與中國書畫的筆墨呈現方式相結合，形成了中國文人在藝術創作和理論上的深度契入。繪畫在宋元以後形成了重要一脉，書法則因文字的關聯，更是早早成爲主角，在魏晋時期主導藝術達到巔峰。同時，文士的契入，更是在書畫文獻的發育和積累中擅其所長，發揮了巨大作用。如漢魏六朝時期，湧現出一批文學色彩濃厚的書法文獻，如漢末崔瑗《草書勢》、西晋衛恒《四體書勢》、索靖《草書勢》、南朝齊王僧虔《書賦》等等，竭盡描述書法美感之能事，深深影響了當時和後世的書法創作。現存最早的完整繪畫文獻是南朝謝赫的《古畫品録》，這部著作不僅提出了系統的繪畫六法，還以獨特的方式涉及了畫品和畫史，影響深遠。在此之後，歷經後世各朝，書畫文獻著作數量逐漸宏富，内容更爲廣闊，闡述愈加精微，更多地投身到書畫文獻的著述中，文人和畫家，或兼有雙重身份者，分別從其特長出發，并建構起論述、技法、史傳、品評、著録、題跋等多樣體式，形成了中國獨有的書畫文獻體系。除專著、叢輯、類編等

編撰形式之外，更有大量與書畫藝術相關的文字，散落在別集、筆記、史傳等書中，成爲我國彌足珍貴的藝術文獻遺產。

前後二千餘年的累積，雖因年代久長，迭經變遷，尤其是早期的書畫文獻散佚甚多，但留傳下來的數量仍稱浩繁。古人以上述諸種的撰著體式，將書畫藝術所涉及的研究對象均包羅在內，毫無疑問成爲後人理解和借鑒的重要寶藏。除了其他文獻都具備的史料特性外，我們還可以認識到中國書畫文獻許多重要特質。

前述孔子與莊子對繪畫功能的重要論述，實是中國藝術思想和精神的發軔源頭。先秦時期，『畫繢之事』雖爲百工之一，但其社會地位仍然低下。孔子從統治秩序和人生哲思層面將繪畫的社會功用作了理想闡述，這一思想通過文獻流播當時和後世，爲歷代帝王和士大夫所接受，認爲繪畫可以『成教化，助人倫，窮神變，測幽微』，『有國之鴻寶，理亂之綱紀』，可與『六籍同功，四時并運』（《歷代名畫記》）。這大大提升了藝術的社會地位，成了藝術功能社會化的發端。也正是這一認識，解釋了中國歷史上文人士大夫乃至帝王熱衷於書畫創作和鑒賞的原因。

相對社會功用的『外化』，孔子還提出了藝術『內省』的『繪事後素』一說，揭示了繪畫『怡悅性情』的內在本質，引導出影響中國藝術的一項重要審美標準『雅正』。同樣，孔子的這一觀念，也淵源於其內省修身的理論，『依仁遊藝』是儒家思想的歸屬（藝原謂六藝，但

其中也包含與藝術相關的內容），并由此引申出『君子比德』的『品格』之説。同樣是觀照藝術本體，與孔子的中庸思想不同，莊子的『解衣盤礴』以不拘形迹的方式探求藝術家內心的真率，更容易被藝術家所接受。

這兩種觀念的不斷深化和融合，逐漸構成了中國藝術精神博大精深的內核，而這種深化和融合的諸種軌迹，隨着後世政治宗教倫理學術思想的豐富而曲盡變化，行諸文字，則大量反映在後世的書畫文獻之中。而後世的書畫文獻基本依存其自身發展的需求，在更寬廣的領域對書畫藝術的成果、現象、技術、規律、歷史、品鑒等等內容進行記錄和研究，産生了浩瀚的文獻，成爲今天極其豐厚的文化遺産。

在二千多年的累積過程中，中國的書畫文獻雖然數量龐大，但仍有一定的系統性，許多文獻因具有開創性和典範性而具有經典意義。如南齊謝赫《古畫品録》，唐孫過庭《書譜》、朱景玄《唐朝名畫録》，宋郭熙《林泉高致》、郭若虛《圖畫見聞志》、黃休復《益州名畫録》、米芾《海嶽名言》，明董其昌《畫禪室隨筆》、清石濤《畫語録》等等。最爲著名的當屬唐張彥遠的《歷代名畫記》。這部完成於唐大中元年（八四七）的繪畫史專著，被人譽爲畫史中的《史記》，是我國第一部美術通史著作。它以中國傳統學術史、論結合的方式，開創了繪畫通史的體例，對繪畫的社會功用、自身規律、畫家個人修養和內心精神探索等重要問題發表了客觀而積極的見解；在保存前代繪畫史料和鑒藏資訊方面，尤其功績卓著。

《歷代名畫記》之所以對後世具有經典意義，張彥遠對文獻的搜羅及研究之功至爲重要。

經典文獻毫無疑問具有重要的學術價值，因此對後世而言具有引領性和再研究價值，

甚至在體式上也具有示範性。在書畫文獻的歷史上，這種特徵最明顯，并形成了傳統。南

齊謝赫《古畫品録》之後，有陳姚最《續畫品》、唐李嗣真《續畫品録》；唐張懷瓘撰

《書斷》之後，有朱長文《續書斷》；孫過庭著《書譜》後，姜夔作《續書譜》。有的後來

居上，聲譽蓋過前著，如元人陶宗儀以《書史會要》接續南宋陳思《書小史》和董史《書

録》；也有雙峰并峙、相互輝映者，如康有爲《廣藝舟雙楫》與前著包世臣《藝舟雙楫》。

當然，傳統的承續性和内容的再研究，并不完全僅僅體現在書名上，更多的是在體式上和

内涵中。

　　與其他類型文獻的歷史過程一樣，書畫文獻這一豐厚的文化遺産，也是經歷了漫長的

歷史年輪，有着自身的成長軌迹。書畫藝術雖然與中國美術的淵源極爲悠久，但因其與載

體（紙帛、金石、簡牘等材料）有不可分割的關聯，書畫文獻無疑也以其記述之對象的内

涵和外延爲範圍。漢魏兩晋時期被視爲書畫文獻的發端期，東漢崔瑗的《草書勢》、趙壹

《非草書》等文被視爲現存最早的書法專論。這個時期的書畫文獻因散佚而遺存十分有限，

一些重要名家的文字，多被後人推斷爲後世托名之作，若王羲之的《題衛夫人筆陣圖後》

等。比較可靠的文獻，多有賴於他人的引録。

六朝隋唐則是書畫文獻的成熟期。這時的書畫創作和批評鑒賞已蔚然成風，一些美學觀念和研究方式得以建立，對書畫藝術的認識進入到一個更加系統的階段，出現了謝赫《古畫品錄》、張彥遠《歷代名畫記》、孫過庭《書譜》這樣彪炳後世的著作。

宋元進入深化期，帝王士大夫深度介入書畫藝術，創作和理論研究相得益彰，書畫藝術更多地融匯在上層階級的政治文化生活中，書畫文獻數量進一步擴大，顯示出深化發展的特徵。

明代是書畫文獻的繁盛期，主要原因一是商品經濟進一步發展，市民階層興起，社會思想活躍，藝術上分宗立派，鑒藏風氣大盛，書畫藝術呈現出嶄新的需求；二是刻書業的發達，文人和畫士看重傳播效應，著述熱情高漲。這些都使得明代的書畫文獻數量和體量均超越了前代。

清代可稱承續期，書畫文獻的數量進一步增加，作者身份和著述目的亦更加多樣複雜，書畫文獻的門類在進一步完備的同時，也延續了明人因襲蕪雜之風。樸學、碑學的興起，則大大刺激了金石書畫論述的開展，皇宮著錄規模更是達到了巔峰。對書畫研究和著錄的熱衷，并未因清王朝覆滅而停滯，而是繼續綿延至民國。

受現代西方藝術史學的影響，今人將圖像也視爲文獻的一種。這種觀點放置於中國書畫，確實也更有其合理性，因爲圖像兼具有可闡釋的諸種資訊，是可以用文字還原的；而

在中國書畫中，文字之於作品的不可忽視的地位，也足以顯示圖像與文獻相映的多元關係。

然而中國書畫文獻的體系是中國古代自身固有的，梳理中國歷代書畫文獻，還是主要依靠中國的傳統學術，從其自身的系統中去觀照進行。因此，我們今天討論的中國書畫文獻，仍然是以文字形態存在的典籍為主。而事實上，中國書畫著述的傳統，向來是超越作品本體，更注重揭示其豐富的内涵和外延，這正是中國書畫文獻特别重要的價值所在。

書畫典籍作為書畫藝術研究具有核心作用的材料，是我們解决書畫藝術本體問題和歷史現象可靠性的基本依據。因此，書畫文獻的專門化梳理，是我們繼承和用好這筆豐厚遺產的前提。但在古代學術分類中，書畫典籍的專門化則有一個過程。在《隋書·經籍志》之前，史志均未專設與書畫有關的門類，與藝術有關的樂（樂舞）、書（小學）作為儒家經典的附庸，被安排在六藝（或經部）之中。但彼時藝術（書畫）的自覺尚未發端，典籍亦不够豐富，故難有獨立之目。《新唐書·藝文志》始有『雜藝術類』，僅録張彦遠《歷代名畫記》等書畫之屬典籍十一種。直至清《四庫全書》，書畫（另有篆刻）之屬被歸在子部藝術類中，這纔與今天書畫篆刻之藝的歸屬基本一致。但有些書法文獻則因與金石、文字有關，仍分散在經部、史部等類别中。

如同其他專門之學對於史料的需求一樣，歷代書畫文獻之於今天中國藝術學科研究的重要作用是不言而喻的。不過以中國歷史研究為參照，書畫文獻的史料價值至今遠未得到

有效利用，這在某種程度上與書畫文獻的整理不夠有關。歷史研究有三段說，即史料之搜集、史料之考證解讀、史料之運用，史料須從浩瀚的歷史文獻中鈎稽而出，同時又在研究、運用過程中被更深度發掘。因此，對書畫文獻進行『整理』、『研究』和『整理之研究』，是一項大有可爲的工作，對治書畫史和藝術史來說尤爲重要。

中國古籍卷帙可謂汗牛充棟，歷代書畫文獻也堪稱浩繁。由於學界研究和新一代書畫讀者的閱讀需要，從歷代文獻裏梳理出更多的重要書畫典籍，并以適宜現代讀者正確閱讀理解爲指向地加以整理研究，是今天出版人所應做的工作之一。上海書畫出版社向以中國藝術文獻的整理出版爲己任，《中國書畫基本叢書》就是在認真梳理歷代書畫文獻的基礎上，借鑒業已積累的經驗，充分發揮本社的專業優勢，有效組織各種資源，借助當下之技術條件，決心出版的一套主旨明確、内容系統、版本精良、整理完備、檢索便捷、切合時代、適合讀者的大型歷代書畫典籍叢書。叢書之『基本』寓意，一是以傳統目録學方式觀照歷代書畫文獻，選取史有公論、流傳有緒、研究必備的書畫典籍，以有助讀者『辨章學術，考鏡源流』。二是指整理出版的範圍，確定爲流傳、著録有序之歷代書畫典籍。今廣義之文獻，多含散見於其他文獻中的書畫資料，包括未見諸已編集著作中的詩文唱和、往來書翰，以及留存於書畫作品之上未經集録的相關題跋等等，此類文獻的搜輯整理出版，尚有待於將來。三是以當今標準的古籍整理方式爲基本要求，充分吸取已有之研究成果，達到

規範的文獻整理出版要求。

　　需要指出的是，治中國傳統之學的一大特徵，是融文史哲於一爐，治書畫藝術之學，既要結合書畫藝術之本真，又當置身於中國國學之中，這是土壤，這是血脉。因此，整理研究好書畫文獻，必須以傳統的版本校勘之學爲手段，以深厚的中國歷史文化爲基礎，做更多具體而微的工作。

　　願所有參與本叢書整理研究編輯出版工作的同道們，能爲傳承和弘揚這份優秀的遺産作出應有的貢獻！

# 點校前言

《藝舟雙楫》是清代學者包世臣最爲重要的學術著作，集中反映了包世臣的文學藝術思想。所謂雙楫，是指『文』和『書』二楫。全書計九卷，分別爲論文四卷、論書二卷、附錄三卷。特別是其論書部份，曾在晚清書壇產生極大影響，包世臣亦被視爲清代碑學理論的重要代表人物。

包世臣（一七七五—一八五三），初字誠伯，後改字慎伯，號倦翁、白門倦遊閣外史、問字老人、江東布衣等。安徽涇縣人，涇縣漢時稱爲安吳，故人稱包安吳。嘉慶十三年（一八〇八）舉人，是其六赴鄉試的結果，其後十三次赴會試均未能考中進士，《清史稿》稱其『以布衣遨遊公卿間』。道光十五年（一八三五）大挑，以一等簽江西，道光十八年（一八三八）任新喻知縣，後被劾罷官。晚年定居南京，以賣文售字爲生，恰似這文藝之舟的雙槳伴隨著他的垂暮之年。包世臣一生著作頗豐，撰有《安吳四種》（含《中衢一勺》《藝舟雙楫》《管情三義》《齊民四術》）《說儲》《小倦遊閣集》等。

包世臣少小即好詩賦，七歲從父學爲文，十歲而嗜嘉魚，十三歲讀毗陵、昆山遺集而善之，遷習其法。包世臣在自序中論及《論文》時說：『論文之書，始於《典論·論文》，而《文賦》繼

一

之，魏文評時流得失，士衡論體裁當否……僕少小事此，費精神於無補，分別徑途，不貽染絲之悲，蓋亦庶幾。其友生之間，有如魏文所云「此子爲不朽」者，蓋棺定論，一併入錄，以聽後人裁其當否耳。」

包世臣五歲習書，從館閣體入手，二十六歲自謂開始懂得書法，此後便一直沒有放棄對書法的追求，他說：『余他業屢遷，唯好書廿餘年不改，一藝之能，其難如此，況進於書者乎？』在談及《論書》時說：『若夫論書之作，創自後漢、崔、蔡之詞雖簡略，而形容體勢，兼涵并包……僕姿劣力孱，獨耽斯業，五十年來，終始不厭，前後常談或亦有當古人者，故并紀錄其詞焉。』

包世臣將他的學書歷程、書法見聞、與書法有關的題跋、手札等收入《論書》。

從《藝舟雙楫》問世，到包世臣離世後，他的朋友圈對其均表示出由衷的讚嘆：『旨哉雙楫篇，後塵附諸左』（姚配中）、『藝舟雙楫在，何日悟言筌』（蔣照）「省識藝舟雙楫意，皖公家法不須傳』（范淩霄）更有『安吳論書，所謂百世以俟聖人而不惑者也』（劉廉方）。吳讓之晚年還念念不忘要讀恩師的《藝舟雙楫》，他在給友人魏錫曾的信中說：『大約字字虛神天授之事，各禀于生，初充以力，所以盡其量讀包先生《藝舟雙楫》，則趨向不惑矣。』可見《藝舟雙楫》的魅力，當然這其中也包含了弟子對先生的一份情感。此後，趙之謙、沈曾植、康有爲、李瑞清、沈尹默、祝嘉等都認真拜讀過，《藝舟雙楫》曾影響了幾代人。當然，也有如朱大可、張舜徽、沙孟海、白蕉等對其提出批評者，拙撰《包世臣書學批評》有詳解。

二

《藝舟雙楫》是一部文稿、自述、信札、題跋、詩詞、傳記、答問、筆記、行狀、墓表的彙集，而不是一部體例完備的專著。故他的文學思想和書學思想散見其中，不僅需要我們去發掘、整理、歸納，去發現他的閃光點，也需要我們對其中一些不實考證和錯誤觀點作批評，以科學的眼光客觀評價，以重新審視他在文學和書法上的價值，以期對清代碑學史有一個更爲清晰的認識。

當然，《藝舟雙楫》文章的收録和編排亦有不當之處，如正篇和附録所收多篇文章均與文藝無關，當收入他集爲妥。在編排順序上亦不盡合理，目録與正文順序不合，據我從三本互校的情況來看，包世臣欲在道光本上作重新排序，雖目録順序作了調整，而內文在刊刻時未能作相應調整，也是憾事。此後咸豐本、同治本等均未能調整，錯誤一直延續至今。本次點校，尊重包氏原意，將正文依重訂目録調整，以符合其繫年的體例。

《藝舟雙楫》爲《安吳四種》之一，而《安吳四種》的最早版本是道光二十六年（一八四六）白門倦遊閣木活字印本，印成後，包世臣感慨道：『擺成後，同人得書者，多苦句讀之難，僕亦病其錯誤層出，又間有未穩洽處，年來頗爲增删蕧改，至咸豐紀年鰲訂差定，重付梓人。』包世臣既改出一些錯誤之處，又增加了一些篇目和附記，故以咸豐元年（一八五一）十月白門倦遊閣本（即《校訂重刊安吳四種》）爲最全，且是作者本人修訂，也是最佳本，故以此本作爲底本。此書僅印二百部，後存于南京的書版毀於兵災，書遂罕見，包世臣之子包誠苦於此書難覓，于

同治十一年（一八七二）重刊，即以咸豐本爲底本，但其中又出一些新錯，此即注經堂本。後又有光緒十四年（一八八八）刊本，此時，包世臣、包誠父子均已不在人世。民國年間亦有多種《藝舟雙楫》單行本問世，今人又有各種排印本，錯誤層出，均不作依據。正因爲有對各種版本校勘的不滿足，纔有了萌發自己點校一本的想法，但校書如掃落葉，旋掃旋生，也體會到包世臣及其婿張曜孫、楊傳第、子包誠、包家丞、孫包希龐、包希魯、包希蘭、包希廉在校字時的艱辛。

此次點校的底本選擇及校勘體例如左：

一、本書以咸豐元年（一八五一）十月白門倦遊閣刊本爲底本，參校道光二十六年（一八四六）白門倦遊閣木活字印本、同治十一年（一八七二）注經堂重刊本，三本有異處出以校勘記。道光本爲初排本，咸豐本、同治本比其多幾篇文章及部分作者附記，一并據底本出以校勘記。

二、爲保存版本特色，一般不統一的繁體字一仍其舊，不作改動，如『序』『叙』；『題詞』『題辭』等。而常見異體字根據古籍整理要求統改。

三、保留原刻本目録中的紀年，以供研究者參考。而正文中紀年與目録不合并確定目録錯誤者，依正文改出。如《王海樓（劼）詩序》作『庚子』，誤，據正文改爲『壬寅』；《齊物論齋文集序》作『壬寅』，誤，據正文改爲『癸卯』。并將原目録與正文中標題不吻合處依據正文標

題改出。

四、各版本目録與正文順序有不合者，以重訂目録爲準，并調整正文順序。

五、道光本無句讀，咸豐、同治本句讀時有點錯者。本書對原文重新斷句、標點、分段和校勘。

六、作者附記以仿宋體以示區別。原文中　年　月　日的留空處以『□』填補。

七、點校者發現各版本均誤和存疑者，不徑改，在校勘記中予以説明。

八、本書校勘記所云各版本者，指上述道光、咸豐、同治三個版本。

庚子首夏　邢上金丹於白門

# 叙

叙曰：論文之書，始於《典論·論文》，而《文賦》繼之。魏文評時流得失，士衡論體裁當否。《文心雕龍》後出，則推本經籍，條暢旨趣，大而全編，小而一字，莫不以意逆志，得作者用心所在。後此則退之、子厚、明允，又自述得力端末，於以誨人諭眾者，而明允之尊文爲尤甚。南朝以有韻者爲文，無韻者爲筆，故牧之有『杜詩韓筆』、玉溪有『任昉文筆縱橫』之語。然對文則爲筆，單言則統於文。近有謂古有文筆之別，無古文之稱，而斥稱古文者爲陋。然漢人以字體而別今古文，至宋既有時文之名，則別稱古文，亦何不可乎？古文之名，以北宋而盛，其學至南宋而大衰，以迄於今，別裁襍出，支離無紀，且七百年所已。近人姚姬傳選古文辭，條別諸家得失，憚子居自述力學所得，實亦煥乎可采，不謬後來。

僕少好詩賦，獨學寡聞，蓬轉後耳目稍擴，逾五十始自撿茸，間與友人問答，必直吐肝鬲。所居既卑，人事酬應，勢所不免，然卒不敢以所學徇人，幸免諂脅之恥。至於兼備眾體，古人所難，上下百世，唯有子瞻，而賦仍冗疹，千應之一[一]。無容吠聲，倚聲傳奇，體雖晚出，其能者殆非率爾。偶道所見，或殊燕説。八比爲近世正業，前明能者輩出，論説多當。然入主之誚，燕石之陋，亦復時有。僕少小事此，費精神於無補，分別徑途，不貽染絲之悲，蓋亦庶幾。其友生

一

之間，有如魏文所云『此子爲不朽』者。蓋棺定論，一併入録，以聽後人裁其當否耳。

若夫論書之作，刱自後漢，崔、蔡之詞，雖簡略，而形容體勢，兼涵并包。南北朝尤重此藝，工文者史入《文苑》，以工書託體小學，乃入《儒林》。下迄唐初，狀筆勢説結字之文益多，唯孫虔禮大暢旨趣，略不留餘。原彼心悟，可以仰匹《文賦》，薙其拙冗，則光曜尤有推暨。僕姿劣力孱，獨躭斯業，五十年來，終始不厭，前後常談，或亦有當古人者，故并紀録其詞焉。

校勘記

〔一〕『千應』，道光本作『千慮』。

二

# 目録

# 藝舟雙楫卷第一　論文一

## 文　譜

道光己丑八月，養疴寓園，日與族子孟開論古文節目，因次爲篇。

余嘗以隱顯、回互、激射説古文，然行文之法，又有奇偶、疾徐、墊拽、繁複、順逆、集散。不明此六者，則於古人之文，無以測其意之所至。而第其詣之所極，墊拽繁複者，回互之事；順逆集散者，激射之事；奇偶疾徐，則行於墊拽繁複順逆集散之中，而所以爲回互激射者也，回互激射之法備而後隱顯之義見矣。是故討論體勢，奇偶爲先，凝重多出於偶，流美多出於奇，體雖駢必有奇以振其氣，勢雖散必有偶以植其骨。儀厥錯綜，致爲微妙。《尚書》『欽、明、文、思』，一字爲偶，『安安』，疊字爲偶，『允恭克讓』，二字爲偶。偶勢變而生三，奇意行而若一。『光被四表』『格於上下』，語奇也，而意偶，『克明峻德』四字一句奇，『以親九族』十六字四句偶，『協和萬邦』十字三句奇，而『萬邦』與『九族』『百姓』語偶，『時雍』與『黎民於變』意偶，是奇也而偶寓焉。『乃命羲和』節奇，『若天授時』隔句爲偶，中六字，綱目爲偶，『分命』『申命』

四節，體全偶而詞悉奇。『帝曰咨』節奇，『期三百』十七字，參差爲偶，『允釐』八字，顛倒爲偶

而意皆奇，故雙意必偶，『欽明』『允恭』等句是也，單意可奇可偶，『光被』『允釐』等句是也。

雖文字之始基，實奇偶之極軌。批根爲說，而其類從，慧業所存，斯爲隅舉。

次論氣格，莫如疾徐。文之盛在沈鬱，文之妙在頓宕，而沈鬱頓宕之機，操於疾徐，此之不

可不察也。《論語》『觚不觚』句，疾也，『觚哉觚哉』句，徐也，『其然』句，疾也，『豈其然乎』句，

疾也，此兩句爲疾徐也。《大學》『一家仁一國興仁』節，疾也，『堯舜帥天下以仁』節，徐也。

《孟子》『王曰何以利吾國』節，徐也，『未有仁而遺其親』節，疾也，此兩節爲疾徐也。『天子適

諸侯曰巡守』一百四十九字徐，『先王無流連之樂』十六字疾，『國君進賢』一百二十二字徐，

『故曰國人殺之』十七字疾，『尊賢使能，俊傑在位』五節徐，『信能行此五者』一節疾，此通篇

爲疾徐也。有徐而疾不爲激，有疾而徐不爲紆，夫是以峻緩交得，而調和奏膚也。

墊拽者，爲其立說之不足聳聽也。故墊之使高，爲其抒議之未能折服也；故拽之使滿。

高則其落也峻，滿則其發也疾。墊之法有上有下。《孟子》：『知而使之，是不仁也，不知而使

之，是不知也，仁智，周公未之盡也。』又曰：『且以文王之德百年而後崩，猶未洽於天下，武王

周公繼之，然後大行。』《韓非》：『今有不才之子，父母怒之弗爲改，鄉人譙之弗爲勸，師長教

之弗爲變。』又云：『禹利天下，子產存鄭，皆以得謗。』又云：『視鍜錫察青黃，區冶不能以必

劍，發齒吻形容，伯樂不能以必馬。』又云：『侈而惰者貧，而力而儉者富，今徵斂於富人，以施

布於貧家。』《史記》：『嘗以十倍之地，百萬之衆，叩關而攻秦。秦人開關延敵，九國之師，遂巡逃遁，而不敢進。』又云：『非有仲尼、墨翟之賢，陶朱、猗頓之富者。』皆上墊也。《孟子》：『管仲、曾西之所不爲也。』又云：『非所以納交於孺子之父母也，非所以要譽於鄉黨朋友也，非惡其聲而然也。』《韓非子》：『磐石千里不可謂富，象人百萬不可謂强。』《史記》：『藉使子嬰有庸主之才，僅得中佐。』又云：『向使二世有庸主之行，而任忠賢，臣主一心，而憂海內之患。』又云：『是所重者，在於色、樂、珠玉，而所輕者，在於人民者。』皆下墊也。

拽之法有正有反，《孟子》：『萬取千焉，千取百焉，不爲不多矣，苟爲後義而先利。』又云：『文王以民力爲臺、爲沼，而民歡樂之。』『予及汝偕亡，民欲與之偕亡。』又云：『此惟救死而恐不贍。』《荀子》：『蟥無爪牙之利，筋骨之强，上食槁壤，下飲黃泉，用心一也。蟹六跪而二螯，非蛇蟮之穴無可託足者，用心躁也。是故無冥冥之志者，無昭昭之明，無惛惛之用者，無赫赫之功。』又云：『今之學者入乎耳，出乎口，口耳之間，則四寸耳，安能美七尺之軀。』《韓非》：『今有搆木鑽燧於夏后之世者，必爲鯀禹笑矣；有決瀆於殷周之世者，必爲湯武笑矣。』又云：『人主之左右不必賢也，人主於人有所賢而禮之，因與左右論其行，是與不肖論賢也。人主之左右不必智也，人主於人有所智而聽之，因與左右論其言，是與愚人論智也。人主之左右不必賢也，人主於人有所賢而禮之，因與左右論其行，是與不肖論賢也。』《呂覽》：『民農則樸，樸則易用，易用則邊境安，主位尊。民農則重，重則少私義，少私義則公法立，力專一。民農則其産複，其産複則重徙，重徙則死其處而無二慮。』又云：『馬者，伯樂相之，造父御之，

賢主乘之，一日千里，無御相之勞而有其功。』《史記》：『天下以定，秦王之心，自以爲關中之

固，金城千里，子孫帝王萬世之業也。秦王既沒，餘威振於殊俗。』又云：『二世不行此術，而

重之以無道』者，皆正拽也。《孟子》：『天子能薦人於天，不能使諸侯與之天下。』『諸侯能薦人於

天子，不能使天子與之諸侯。』『大夫能薦人於諸侯，不能使諸侯與之大夫。』又云：『而居堯之

宮，逼堯之子，是篡也。』又云：『將戕賊杞柳而後以爲桮棬，如將戕賊杞柳而以爲桮棬。』又

云：『金重於羽者，豈謂一鈎金。』又云：『是君臣、父子、兄弟，終去仁義，懷利以相接。』《荀

子》：『樂姚冶以險，則民流僈鄙賤矣，流僈則亂，鄙賤則爭，爭亂則兵弱城犯，敵國危之。』又

云：『且夫暴國之君，誰與至哉？彼其所與至者，必其民也，而其民之親我，歡若父母，其好

我，芬若椒蘭。彼反顧其上，則若灼黥，若仇讐。人之情，雖桀跖，又豈肯爲其所惡，賊其所

好。』《韓非》：『法術之士，操五不勝之勢，以歲數而又不得見；當涂之人，乘五勝之資，而旦暮

獨說於前。』又云：『智士者遠見而畏於死亡，必不從重人矣；廉士者脩而羞與佞臣欺其主，必

不從重人矣。是當涂〔一〕之徒屬，非愚而不知患，即汙而不避姦者也。大臣挾愚汙之人，上與

之欺主，下與之收利侵漁。』《史記》：『秦并海內，兼諸侯，南面稱帝，以四海養，天下斐然向

風。』又云：『今秦二世立，天下莫不引領而觀其政。夫寒者利裋褐，饑者甘糟糠。民之嗸嗸，

新主之資也』者，皆反拽也。《孟子》『知虞公之不可諫而去之秦』一百二十二字，《荀子》『凡

生於天地之間者有血氣之屬必有知』一百八十一字，旋墊旋拽，備上下反正之致，文心之巧，

于斯爲極。是故塾揣者，先覺之鴻寶，後進之梯航。未悟者既望洋而不信。然得之則爲蹈厲風發，失之則爲樸樕遼落。姬、嬴之際，至工斯業，降至東京，遺文具在，能者僅可十數，論者竟無片言，千里比肩，百世接踵，不其諒已。

至於繁複者，與塾揣相需而成，而爲用尤廣。比之詩人，則長言咏嘆之流也。文家之所以極情盡意、茂豫發越也。《孫武子》：『聲不過五，五聲之變，不可勝聽也』；色不過五，五色之變，不可勝觀也』；味不過五，五味之變，不可勝嘗也』。戰勝不過奇正，奇正之變，不可勝窮也』者，繁也。奇正相生如循環之無端，孰能窮之者，複也。《孟子》：『穀與魚鼈不可勝食，材木[三]不可勝用。』七十者衣帛食肉，黎民不饑不寒。』又云『天下之欲疾其君者，皆欲赴愬於王』者，繁也。『然則一羽之不舉，爲不用力焉』，又曰『昔者禹抑洪水而天下平』，又曰『口之於味也有同嗜焉』，又曰『鄉爲身死而不受，今爲宮室之美爲之』者，複也。『離婁之明』節，繁也，『聖人既竭目力』節，複也。『樂民之樂者，民亦樂其樂，憂民之憂者，民亦憂其憂。樂以天下，憂以天下。』又云『君子以仁存心，以禮存心。仁者愛人，有禮者敬人。愛人者人恒愛之，敬人者人恒敬之』，繁而兼複也。『得道者多助，失道者寡助。寡助之至，親戚畔之；多助之至，天下順之。以天下之所順，攻親戚之所畔』，複而兼繁也。《荀子》之《議兵》《禮論》《樂論》《性惡》篇，《呂覽》之《開春》《慎行》《貴直》《不苟》《似順》《士容》論，《韓非》之《說難》《孤憤》《五蠹》《顯學》篇，無不繁以助瀾，複以峊趣。複如鼓風之浪，繁如捲風之雲。浪厚而

盪萬石比一葉之輕，雲深而釀零雨有千里之遠。斯誠文陣之雄師，詞囿之家法矣。

然而文勢之振，在於用逆，文氣之厚，在於用順。順逆之於文，如陰陽之於五行，奇正之

於攻守也。《論語》『公叔文子之臣大夫僎』，逆而順也。『君取於吳爲去聲同姓謂之吳孟子』，

順而逆也。《孟子》『無恒産而有恒心，惟士爲能』，本言當制民産，先言取民有制，又先言民

之陷罪，由於無恒心，而無恒心，本於無恒産，并先言惟士之恒心，不係於恒産則逆之逆也。

『天下大悅而將歸已』章，『桀紂之失天下』章，全用逆。『君子之所以異於人者』章，全用順。

深求童習之編，自得伐柯之則。略舉數端，以需善擇。

集散者，或以振綱領，或以爭關紐，或奇特形於比附，或指歸示於牽連，或錯出以表全神，

或補述以完風裁。是故集則有勢有事，而散則有縱有橫。《左傳》：『君將納民於軌物者也。

故講事以度軌量謂之軌，取財以章物采謂之物。不軌不物，謂之亂政。』又云：『將修先君之怨

於鄭，而求寵於諸侯，以和其民。』《孟子》：『是故君子有終身之憂，無一朝之患。』又云：『彼

陷溺其民，王往而征之，夫誰與王敵。』又云：『仁不可爲衆也。夫國君好仁，天下無敵。』又

云：『或勞心，或勞力，勞心者治人，勞力者治於人。治於人者食人，治人者食於人。』《韓非

子》：『是以賞莫如厚而信使民利之，罰莫如重而必使民畏之，法莫如一而固使民知之。』又

云：『夫離法者罪，而諸先生以文學取；犯禁者誅，而群俠以私劍養。故法之所非，君之所取，

吏之所誅，上之所養也。』又云：『故明主之國，無書簡之文，以法爲教；無先生之語，以吏爲

師；無私劍之捍，以斬首爲勇。」又云：「强則能攻人者也，治則不可攻者也，治强不可責於外，内政之修也。」是集勢者也。《孟子》引經始靈臺『時日曷喪』，徵古以明意；説『不違農時』

『五畝之宅』，緣情以比事。《吕覽》專精證驗，《韓非》旁通喻釋。《史記》載祠石墜履，而西楚遂以遷鼎；述廁鼠驚人，而上蔡無所稅駕。曲逆意遠，見於俎上。淮陰志異，得之城下。臨印竊貲，好時分橐。衒晦既殊，心迹斯别。右游俠之克崇退讓，而知在位之專恣睚眦。稱權利之致於誠壹，而知居上之不收窮民。是集事者也。二帝同典，止紀都俞，五臣共謨，乃書陳告。

是縱散者也。然龍門帝紀，已屬有心避就，金華臣傳，遂至僅存閥閱。宋濂作《九國春秋》，事迹悉詳紀中，諸臣列傳，勢難重出。寂寥已甚。今吴任臣書，即竊其本也。求其繼聲，未易屈指。《史記》廉將軍矜功爭列，與避車連文，以美震悔之忠；長平侯重揖客，諱撃傷，於本傳不詳，以嘆尊容之廣。程、李名將，而行酒辨其優劣。汲、鄭長者，而廷論譏其局趣。是横散者也。然而六法備具，其於文也，猶魚兔之筌蹄，膚髮之脂澤也。《易》曰：「觀乎人文，以化成天下。」士君子能深思天下所以化成者，求諸古，驗諸事，發諸文，則庶乎言有物，而不囿於藻采雕繪之末技也夫。

校勘記

〔一〕『當涂』，道光本作『富涂』，誤。
〔二〕『材木』，道光本作『林木』，誤。

# 答張翰風書

翰風足下：白門邂逅，歡若平生，班荊傾蓋，誠有以相知也。報罷後返枻鳩江，復有小滯。方覓良信相聞，忽奉手教，展緘三復，涕洟橫集。足下高才絕學，少所許可，顧乃盛加稱引，不惜駭聽。足下年未強仕，世臣尚在弱冠，要以有所成就，與天下共見，非可以口舌爭也。至古之修身以事天者，極於妖壽不貳，況區區苦樂升沉之間乎？雖辱相愛之厚，顧毋以此為世臣戚戚也。籌賊一議，區處明了，如有用我，可翹足以待藏事。但此事理有共明，不必謂為推演鄙說耳。追惟矮屋一夕之談，等於笙磬。而臨歧握手，唯以苦吟為誠。仁者之贈，心佩不忘。

更今三月，竟斷韻語，而篋中舊草，未忍焚棄。篇什頗充，不能莊寫，附緘去書，敬以相屬。

宋氏以來，言詩必日唐，近人乃盛言宋，而世臣獨尚六朝。尚六朝者，皆以排比靡麗為工，而世臣獨求頓挫悠揚，以邑目送手揮之旨。是以遊歷數州，未遇可言。何意足下遠隔千里，乃為同術。然足下專推阮、陶，世臣則兼崇陸、謝。嘗謂詩本合於陳思，而別於阮、陸，至李、杜而復合。既合而其未遂分而不可止，此則同之微異者也。蓋格莫峻於步兵，體莫宏於平原。步兵之激揚易見，平原之鼓盪難知。天挺兩宗，無獨有偶。太冲追步公幹，安仁接武仲宣，雖云道麗，無足與參。彭澤沉鬱絕倫，惟以率語為累，然上攀阮而下啓鮑，孟、韋非其嗣也。康樂清

脆夷猶，以行沉鬱，如夏雲秋濤，乘虛變滅，故論陶於獨至，時出謝右，以言竟體芳馨，去之抑遠。宣城得其清脆，而沈鬱無聞。參軍有其沈鬱，而猶夷不顯。醴陵開府，庶幾具體，而江則格致較輕，微傷邊幅。庾則鉛華已重，反累清揚。是故善學者必別其流，善鑒者必辨其源。景陽景純，祖述步兵，而變爲沈響。彥昇法曹，憲章康樂，而發以么弦。子堅神骨俊逸，倡太白之前聲；處道氣體高妙，飛子美之嚆矢，是必心契單微，未易與吠聲逐迹者説也。三唐傑士，厥有七賢。鄭公首賦憑軾，少保續咏臨河，高唱復古，珍比素絲，伯玉之駸宕，子壽之精能，次山之柔厚，竝具鑪冶，無儕高曾。抗墜安詳，極於李、杜。所謂一字一句，若奮若搏。彼建安詞人，不得居其右者矣。

事斯以來，歷年三五，師心所向，宗尚如斯，徒以見聞狹隘，材力怯薄，躬之不逮，良用爲恥耳。竊謂先王治世之大經，君子淑身之大法，必以禮樂，而禮壞樂崩，來自近古，端緒僅存，唯藉詩教。夫言詩教於今日難矣，然而紀述必得其序，指斥必依其倫，禮也。危苦者等其曲折，哀思者懷其舊俗，樂也。凡所以化下風上，言無罪而聞足戒者，今之詩不猶之古乎？世臣生長孤露，早涉憂患，而能飭其領緣，勿邇奇衰，頗謂以詩自澤，言爲心聲，可意逆而得也。足下幸賜觀覽，汰其疵纇，使得遵錄定本，留存異日，庶幾自訟有方，時資省察，達則不昧初心，窮則力貞素志，麗澤之益，斯爲不負。此間已無可留，半月後便作歸計。敝居去歇，近在三程，或能僕被過訪，面承指授。天寒珍重[二]，不具欲言。嘉慶五年十月十八日，世臣頓首。

## 答董晉卿書

晉卿足下：承示賦冊，深辱推許，俾加點定，發而讀之，《白雲》《易消息》二首，張、蔡不爾過也。《愁霖》《杏華》《紅蕙》三首，亦文通、子山之亞。斯藝久絕，舊觀頓還，欣喜之情，非可言喻。僕家無藏書，少不涉事，獨好《文選》，輒效爲之，以古爲師，以心爲範。後乃得唐以來賦千餘首，檢其長篇巨製，殊無可觀，惟韓退之《感二鳥》，張文潛《酷暑》，差當意耳。成童事斯，越三四年，內省外方，邈爾無偶，暨出遊江淮間，乃見近人寶東皋侍郎作，駸駸有慕古之意。伐材近而隸事雜，氣象窘迫。大興朱相國有進御文五十餘首，華瞻勝竇氏，意卑不能尊其體。張孟遲進士步趨朱氏而加修飾，然貪多之弊更甚。尊舅氏張皋文編修識字諧韻，而外腴內竭。金朗甫庶常承編修之指授，用意秀宕，而怯薄無以自立。斯數君者，固已魁然迥出，卓立頹流，質諸古人柔厚之旨，未窺一間。

僕以奔走風塵，弱冠廢學，常嘆生秉殊分，使不迫於饑寒，以三年餘暇，沈浸遺編，源於

### 校勘記

〔一〕『珍重』，同治本作『殊重』。

《風》《騷》，以端其旨，以息其氣，播於子史，以廣其趣，以飭其勢，通於小學，以狀其情，以壯其澤；滙於古集，以練其神，以達其變，則雖不能追蹤漢、魏，力崇淳質，惻惻雅密，接武鮑、庾，其庶幾矣。且通人有所蔽，鳴者求其聲[一]。以李、杜之材力，耽爲古賦，而所作率散緩樸橄。至以其法入雜言爲歌行，尤橫潰不可理。退之四言碑志，質適可誦，而詩則怒張無意興，僞裁自誤，以誣將來。於今千載，始逢通識，而寶、朱草創，體間雅俗，張、金之才，相繼夭折，僕又藉詞饑驅，不肯竟學。少小之章，儷色不純，沉思未銳，造物顧何厚於古人，必使之獨絕往代？今見足下所著，乃知僕於辰巳之年遂棄是事，良以足下於時始基，天靳吾智，以厚間出，自兹以往，其無憾矣。吾黨多才，申耆敦讓强忍，博物多能，文起貫串今古，通徹興廢，是皆間氣特育，任重道遠。足下雖以藝勝，唯此獨至，可稱三足。慚形憎貌，無復敢云。謹檢出舊稿十二首，送俟删勘。匠斤所至，或可爲足下張軍云爾。遲日當奉過面悉，不宣。癸亥四月既望。

### 校勘記

〔一〕『鳴者求其聲』，道光本作『明者能求師』。

# 揚州府志藝文類序

志書之纂輯藝文，所以觀風俗、鏡得失。 大揚州居東南之會，文物爲盛，故首列歷朝土著，

而次以遊宦流寓，其詔誥頌贈之文，關涉本郡，亦以次編入。陳、隋以前，遺文罕覯，史傳所載，

別集所存，雖或經刪摘，加以闕蝕，詞義既高，概從搜采。李氏以來，傳本稍多，迨乎前明，剞劂

大暢，蕪穢既所欲略，而清英亦難盡集。[一]亦有書比間笥，詞登畫臂，即乖逈麗之旨，亦從傳人

之例，讖貽挂一，迹因逐起。至於近代聞人，流布未廣，集藏本家，在彼以求傳為恥，在此無索

珠之勤，義托蓋闕，情同有憾。若其名脱鱗籍，痕留雪爪，固仰山之心所嚮，亦爭墩之誚所由，

但徵本事，盡去旁侵。凡輯三類，共若干卷。地惟一隅，體備百家。覈其升降，故有可言。

蓋嘗論詞無今古，檗為三則，詩文賦頌，異流同源。懿彼發倫類之淳漓，諷政治之得失，間

閻疾苦，由以上聞，雲霄膏澤，於焉下究。言必有物，斯其上也。若夫風雲月露，文煥於天，山

川草木，文交於地，憂愉欣戚，文成於人。於以發抒抑鬱，陶寫襟懷，程其格式，平險分焉。是

故氣盛者，至平流而多姿，勢健者，履險隘而不躓。氣以柔厚而盛，勢以壯密而健。風裁既明，

興會攸暢，故其所作，直攄胸臆，遂感心脾，日選常言，彌彰新色，斯其次也。至若以形聲求工，

倍犯為巧，此則屬對之餘，訓酢之技。又或排比故實，以多為貴，搜羅隱僻，以異為高，聊充笥

箧之需，比於角觝之尚，雖臻綺麗，風斯下矣。茲集所載，宦遊詔贈，大都借材，土著諸賢，肇自

炎漢，維時道南未盛，秀靳瀕江。洎南北分壤，征戰日連，傳人宜少。乃以唐宋文治，十世休

息，[二]較之今日，多寡猶懸。然而詳加披誦，則古厚今澆，古勁今孱，篇幅滋長，意義逾薄，則

知文氣之變，本自人心。人心所流，寖成風俗，君子擇術[三]，蓋其慎矣[四]。獨至救時指事之

章，防患設機之論，唯其事變日更，推求漸切，加以河淮迭警，漂潦常至，當事之章奏，韋布之條列，辨多切事〔五〕，方或當疾，是則用志既銳，結體自尊者也〔六〕。

是故五聲之道通於政，文字之教成其俗。其文質樸，徵嗜好之不華；其文清邃，驗習尚之不浮。樂道忠孝，斯根本之克敦；備明險易，即智慮之及遠，崇實之得也。流連聲樂，遂近驕淫之靡，譏訕帷薄，難云任邺之教。藻繢求麗，則緣情有歉；摭采務博，則窮理不真，致飾之失也。觀其文以知俗，推其俗以知治。況夫碩畫爲經，巷議可誦，則已行者舊章不愆，未行者美意若師。展卷而得，斯民不易。後之君子，誠有取於此，則勸懲之方，補救之術，庶乎列國陳風，無媿政書之訓也已。

## 校勘記

〔一〕此處道光本原有『是故圖標天馬識匪牽鹽雀抵崑珉事殊拋彈秖期按劍不出於盼光難必空群遂稱於過冀』一段，咸豐本刪。

〔二〕此處道光本原有『弦誦比户，名流接踵』一節，咸豐本刪。

〔三〕『擇術』，道光本作『於此』。

〔四〕『蓋其慎矣』，同治本作『器其慎矣』。

〔五〕『辨多切事』，道光本作『辨皆切事』。

〔六〕『方或當疾，是則用志既銳，結體自尊者也』，道光本原作『醫必當疾，此雖往昔董陳、臧華、二杜、歐蘇之流，曠代

逸才，今古不間，良以患既剝膚慮必腐齒，用志既銳，結體自尊故也」，咸豐本改。

## 書贈王慈雨 欽霖

士患無以自立，得喪定於命，非人爲之所能增損也。心移於得喪，則學必徇人。以徇人爲學，且烏能自成其文乎？唯不以得喪累其心，獨處以古爲師，群居擇善而執，受於天者，雖有厚薄之殊，積之久要皆足以自立。自昔工文之士，其基無不築於此也。至於『不虞之譽，求全之毀』，今古同嘆。譽至則必求所以實其言，毀至則反諸吾身而無可指實。既不疚於心，何病人言哉？語云：『爭名者於朝。』爭名之地，敗行尤易，唯自安義分，事賢友仁，不改求己之素，通無妨於進取，塞不至於貽悔，斯所遇皆足以進吾之實學，而助吾之真文矣。沐陽慈雨王君，將赴京兆試，過揚州，介虛谷張君存予於湖上。揚州古稱塵士之鄉，予僑此十餘年。二君觀之，以爲染塵土者幾何耶？張君學識過儔輩，而盛稱王君，不知其人視其友。予荒落已甚，無以答王君求益之意，祇此守自立之心，則廿年前所證盟於大興朱文正公者，今猶未能自棄，故述以爲贈王君，幸無以爲悠悠常論也。嘉慶廿一年二月廿二日，包世臣書。

慈雨成進士，觀政吏部。勤政能自立，爲書吏所憚，常言自得包君贈言，舉事唯恐失足，負良箴。別後十數年，博覽載籍，爲文有奇氣，不以忭俗自阻，不以殊衆自矜，向其意氣，有成必

矣。而年僅四十，遘疫卒於都下。録此曷勝悼痛。[一]

〔一〕此節爲作者附記，以仿宋體區別，下同。

## 與楊季子論文書

季子足下：辱書詢爲古文之要，詞意勤懇，世臣何可以當此耶？足下性嗜古書，尤就齊梁諸子，而下筆顧清迴柔厚，駸駸有西漢之意。世臣儜陋偃蹇，何足以稱盛指。謹言其所知，而足下擇之。竊謂自唐氏有爲古文之學，其次則言法，説者曰：『言道者，言之有物者也；言法者，言之有序者也。』然道附于事，而統于禮。子思嘆聖道之大曰：『禮儀三百，威儀三千。』孟子明王道，而所言要于不緩民事，以養以教。至養民之制，教民之法，則亦無不本于禮。其離事與禮，而虛言道以張其軍者，自退之始，而子厚和之。至明允，永叔，乃用力于推究世事，而子瞻尤爲達者。然門面言道之語，滌除未盡，以致近世治古文者，一若非言道則無以自尊其文，是非世臣所敢知也。天下之事，莫不有法。法之于文也，尤精而嚴。夫具五官，備四體，而後成爲人，其形質配合乖互，則貴賤妍醜分焉，然未有能一一指其成式者也。

夫[一]孟、荀，文之祖也；子政、子雲，文之盛也。典型具在，轍迹各殊。然則所謂法者，精而至博，嚴而至通者也。又有言爲文不可落人窠臼，託于退之，尚異之旨者。夫窠臼之説，即記所譏之勦説雷同也。比如有人焉，五官端正，四體調均，遍視數千萬人，而莫有能同之者，得不謂之真異人乎哉？而戾者乃欲顛倒條理，删節助字，務取詰屈以眩讀者，是何異自憸狀貌之無以過人，而抉目截耳，折筋刲脇，蹣行于市，而矜詡其有異于人人也耶？至于退之諸文，序爲差劣[三]，本供酬酢，情文無自，是以别尋端緒，仿于策士諷諭之遺，偶著新奇，旋成惡札[三]，而論者不察，推爲功宗。其有燖繹前人名作，摘其微疵[四]，抑揚生議以尊己見，所謂蠹生于木而反食其木。又或尋常小文，強推大義。二者之蔽，王、曾尤多。夫事無大小，苟能明其始卒，究其義類，皆足以成至文，固不必悉本忠孝，攸關家國也。凡是陋習，染人爲易，而熙甫、順甫乃欲指以爲法，豈不謬哉！

文類既殊，體裁各别，然惟言事與記事爲最難。言事之文，必先洞悉所事之條理原委，抉明正義，然後述現事之所以失，而條畫其補救之方。記事之文，必先表明緣起，而深究得失之故，然後述其本末，則是非明白，不惑將來。凡此二類，固非率爾所能，而古今能者，必宗此法。斯如製藥冶金，隨其鎔範，形依手變，性與物從，非具神奇，徒嫌依傍。馬、班紀載舊文，多非原本，故《史記》善賈生推言之論，機勢萬變，樞栝無改。至紀事而叙入其人之文則爲尤難。《史記》點竄内外傳、《戰國策》諸書，遂如已出。班氏襲用前文，微有增損，而截然爲兩家。

而班氏典引，直指以爲司馬，《始皇紀》後亦兼載賈、馬之名。賈生之文入《漢書》者已屬摘略，而其局度意氣，與《過秦》殊科，則知其出于司馬删潤無疑也。比及陳、范[五]所載全文，多形蕪穢，或加以删薙，輒又見爲碎缺，故子瞻約趙忭之牘以行己意，而介甫嘆爲子長復出者，蓋深知其難也。《通鑑》删採忠宣，能使首尾完具，利害畢陳，原父鑪錘，斯爲可尚。世臣從前纂《汪容甫遺集》，曾採未成互異之稿，足爲完篇，筆勢一如容甫。容甫故工文，體勢又略與予近，猶易爲力。至作《谷西阿傳》，採録其奏議三篇。西阿人能自立，而文筆蕪靡不及其意，世臣因其事必宜傳，又恐一加潤色，將與國史互異，致啓後人之疑，故止爲之删削移動，較量篇幅，十不存五，而未嘗改易一字。醇茂痛快，頓可誦讀，既與原文殊觀，又不亂以己意。較之子瞻所作，難易倍蓰，非足下其誰與喻此耶？世臣自幼失學，惟好究事物之情狀，足下所志，略同鄙人。前後襍文數十百篇，足下大都見之，其是否有合古人立言之旨，以及與近世聞人所言古文相承之法，是否同異，世臣不能自知，又將何以爲足下告耶？重辱遠問，伏惟珍重，皇恐皇恐。

校勘記

〔一〕『夫』後道光本有『相馬之徵，得于尻齒，公身之衰，不間木石』，咸豐本删。

〔二〕『差劣』，道光本作『至劣』。

〔三〕『惡札』，道光本作『惡習』。

〔四〕『微疵』，同治本作『徵疵』，誤。

〔五〕『陳范』道光本作『陳苑』，誤。

# 再與楊季子書

季子足下：辱賜還答，知不以前書爲差謬，幸甚幸甚。然獎借〔二〕逾分，又有未甚喻意之

處，故復進以相開，惟足下照察。足下謂聖道即王道，研究世務，擘畫精詳，則道已寓于文，故

更無道可言，固非世臣所任，而亦非世臣意也。世臣生乾隆中，比及成童，見百爲廢弛，賄賂公

行，吏治汙而民氣鬱，殆將有變，思所以禁暴除亂，于是學兵家。又見民生日蹙，一被水旱，則

道殣相望，思所以勸本厚生，于是學農家。又見齊民跬步即陷非辜，奸民趨死如鶩，而常得自

全，思所以飭邪禁非，于是學法家。既已求三家之學于古，而飢驅奔走者數十年，驗以人情地

勢，殊不相遠。斟古酌今，時與當事論說所宜，雖補偏救弊之術，偶蒙採納，皆有所效。然極世

臣學識之所至，尚未知其能爲富強否耶？民富則重犯法，政强則令必行，故過富强者爲霸，過

霸者〔三〕爲王。詩人之頌王業曰『如茨如梁』，又曰『莫不震疊』，未有既貧且弱，而可言王道者

也。故謂富强非王道之一事者，陋儒也。若遂以富强爲王道，古先其可誣乎？荀子曰：『學

始于誦詩，終于安禮，學至于禮而止。』孟子曰：『動容周旋中禮者，盛德之至也。』孔子曰：『齊

之以禮』『有禮則安』[三]『以禮爲國乎？何有？』世臣溯自有識，迄于中身，非禮之念，時生于
心，非禮之行，時見于事，惟不敢蕩檢踰閑，竊自附于鄉黨，自好之末而已。而足下乃取文以載
道之卮言，致其推崇，前書方以言道自張，爲前哲之病，而足下更爲此説，是重吾過也。
足下又謂苦學彦昇、季友而不能近，以致詞氣生澀，非能入漢。夫太白俯首宣城而不珍建
安，子美詩親子建而苦學陰、何，亦漢人所無，足下好之，無庸更疑也。至詢及晉卿往復論文
由于學。然彦昇、季友獨到之處，何，智過其師，事有天授，故足下之近漢也得于天，而好彦昇、季友
之旨，足下疑世臣之別有秘密乎？晉卿古文之學，出于其舅氏張皋文先生。皋文受于劉才甫
之弟子王悔生，蓋即熙甫、望溪相承之法，而晉卿才力桀驁，下筆輒能自拔。然世臣識晉卿時，
晉卿未弱冠，迄今二十年，每論文，則判然無一語相合，而讀其文則必嘆賞無與比方。晉卿亦
以世臣一覽便見其深，每有所作，必以相示，不以論議殊途爲意，是殆所謂能行者未必能言也。
又詢及選學與八家優劣，及國朝名人，孰爲近古。夫《文選》所載，自周秦以及齊梁，本非
一體，八家工力至厚，莫不沈酣于周秦兩漢子史百家，而得體勢于韓公子、《呂覽》者爲尤深。
徒以薄其爲人，不欲形諸論説，然後世有識，飲水辨源，其可掩耶？自前明諸君，泥子瞻文起
八代之言，遂斥選學爲別裁偽體，良以應德、順甫、熙甫諸君，心力悴於八股，一切誦讀，皆爲制
舉之資，遂取八家下乘，橫空起議，照應鈎勒之篇，以爲準的，小儒目眯，前邪後許，而精深閎
茂，反在屏棄，於是有反其道以求之者。至謂八家淺薄，務爲藻飾之詞，稱爲選學，格塞之語，

詡爲先秦。夫六朝雖尚文采，然其健者，則緩急、疾徐、縱送、激射，同符《史》《漢》，貌離神合，

精彩奪人。至于秦漢之文，莫不洞達駓宕，劇目怵心。間有語不能通，則由傳寫譌誤，及當時

方言。以此爲師，豈爲善擇？退之酷嗜子雲，碑版或至不可讀，而書說健舉渾厚，宜爲宗匠。

子厚勁厲無前，然時有摹擬之迹，氣傷縝密。永叔奏議，怵恫明暢，得大臣之體，翰札紆徐易

直，真有德之言，而序記則爲庸調。明允長于推勘，辨駁一任峻急。介甫詞完氣健，饒有遠勢。

子固茂密安和，而雄強不足。子瞻機神敏妙，比及暮年，心手相忘，獨立千載。子出差弱，然其

委婉敦縟，一節獨到，亦非父兄所能掩。足下試各取其全集讀之，凡爲三百年來選家所遺者，

大抵皆出入秦漢，而爲古人真脉所寄也，其與選學殊途同歸。貴鄉汪容甫頗有真解，惜其鶩逐

時譽，耗心餖飣。然有至者，固足爲後來先路矣。

國初名集，所見甚尠，就中可指數者，侯朝宗隨人俯仰，致近俳優。汪鈍翁簡點瞻顧，僅足

自守。魏叔子頗有才力，而學無原本，尤傷拉襍。方望溪視三子爲勝，而氣仍寒怯〔四〕。儲畫

山典實可尚，度涉市井。劉才甫極力修飾，略無菁華。姚姬傳風度秀整，邊幅急促。張皋文規

形撫勢，惟説經之文爲善。懼子居力能自振，而破碎已甚，碑志小文，乃有完璧。凡此九賢，莫

不具標能擅美，獨映當時之志，而蓋棺論定，曾不足以塞後人之望。白駒過隙，來者難誣〔五〕。

足下齒方弱冠，秀出時流。然生材非難，成材爲難。惟望以世臣之荒落爲鑑，及時自効，則斯

文之幸也。時因風便，復惠德教，珍重不宣。世臣頓首。

## 校勘記

〔一〕『獎借』，道光本作『獎惜』，誤。

〔二〕『過霸者』，道光本作『過于霸者』。

〔三〕『有禮則安』，道光本作『一日復禮，天下歸仁。』

〔四〕『氣仍寒怯』，道光本作『氣力寒怯』。

〔五〕此處道光本有『君子于此，蓋其慎矣』，咸豐本刪。

## 讀亭林遺書

乾隆壬子，白門書賈新雕《日知錄》出，予翻閱首冊，始知亭林之名。愛其書，力不能購。嘉慶辛酉，客蕪湖，爲從遊姚季光著《說儲》二篇。壬戌至常州，主李申耆家，出稿本質之。申耆手爲繕清，以爲其說多與《日知錄》相出入，因得盡讀《日知錄》三十卷，嘆爲經國碩猷，足以起江河日下之人心風俗。而大爲之防，唯摘章句以說經，及畸零證据，猶未免經生射策之習。欲删移其半，別爲外篇，以重其書而未果。嗣遊揚州，得見《唐韻正》五書，心偉絕業，而非所好也。又得《郡國利病書》讀之，徵錄賅備，如醫家流之有《本草綱目》，足爲《日知錄》之佐使。迨展側吳越，近世聞人之書，大都得寓目。竊以爲百餘年來，言學者必首推亭林，亭林書

必首推《日知錄》。

繼聞亭林有詩文集，求之不可得。今歲家食，見黃脩存藏《亭林遺書》十種，詩文集備在，假歸讀之，乃知所著，又有《肇域志》，其稿不知尚在人間否？而集中自述《日知錄》之辭有曰：『意在撥亂滌汙，法古用夏，啟多聞於來學，待一治於後王。』又曰：『平生之志與業，皆在其中，道之隆汙，各以其時，使後王得以酌取，其亦可以畢區區之願矣。』然後知予之所以信亭林者，乃即亭林之所以自信，宜其立說之多符合也。如《日知錄》所載：『自古有亡國無亡天下，國亡，卿大夫之責也，天下亡，則士與有責焉。』集中所載『天生豪傑，必有所任，拯斯人於塗炭，爲萬世開太平。此吾輩之任也。』又曰：『引古籌今，亦吾儒經世之用，然今日之事，興一利便添一害，如欲行沁水之轉般，則河南必擾，開膠萊之運道，則山東必亂。』又曰：『目擊世趣，方知治亂之關，必在人心風俗，而所以轉移人心，整飭風俗，則教化綱紀，爲不可闕矣。百年必世養之而不足，一朝一夕敗之而有餘。』至哉言乎，可以俟諸百世而不惑矣。亭林之自序曰：『少爲帖括二十年，已而學爲詩、古文，以其間纂記故事，年至四十，斐然欲有所作。又十餘年，讀書日以益多，而後悔其嚮者立言之非。』懇懇乎其不我欺也。予年十八即罷帖括之業，而力求吾儒所當有事者，備書負米，經三數十年，頗能遠傷廉之取，不枉己以求合，辛苦顛躓而不悔。茲讀亭林詩文，按其歲月，核其行檢，辨進修之日，深信立言之有本，使勵志之士得以倚而自堅。讀其集而《日知錄》

乃以益重，則信乎其近世學者之首也。

亭林耳目至廣，記誦絕人，勤於筆札，至老不勌。於以參較錯互，辨正譌謬。其學能舉大而不遺么細，霑漑小儒，自餒釘一得之勤，以及考證聲韻、金石、輿地、名家者十數而不止，上者推演以自植，下者裨販而諛聞，是亭林之所長也。予少小跚所聞見，雅善遺忘，唯以食貧居賤，知民間所疾苦，則心求所以振起而補救之者。稍長，困於奔走，涉世事，讀官書，則知求所以致弊之故，而澄其源，又知舉事駁衆則敗成，常求順人情，去太甚，默運轉移而不覺，必能自信也。而後載筆，然猶必時察事變，稍有窒礙，則不惜詳更節目，要於必可舉行以無悮後世，是予之所長也。至於詩文一藝，結習同深。亭林之詩導源歷下，沿西崑、玉溪、杜陵以窺柴桑，予詩托始供奉、溯康樂、平原以達步兵、東阿，而弛負於曲江、杜陵。亭林詩從聲色入，予詩從氣體[二]入，言必有物，風雲月露，不得涉其毫瀋，是則所同也。亭林之文，宗考亭以躋南豐，以其立志遠，而讀書多，更事數，時時有獨到語，爲曾、朱兩家所未及。予爲文，能發事物之情狀，窺見至隱，有如面談，繁或千言，短則數語，因類付形，達意而止，是則千慮之一，抑亦有不敢多讓者。要之亭林之學成於責實，予之學，出於導虛，使得周旋几席，以上下其論議，則予可免憑臆之譏，而亭林亦少術疎之誚矣。亭林見《韻補》，而自傷謭陋獨學，欲求如才老者與之講習，[三]則予讀《亭林遺書》，而不能不重爲之嘆息者，亦無怪矣。

## 校勘記

〔一〕『氣體』，道光本作『臭味』。

〔二〕此處道光本有『則明六經之讀，復三代之舊，夫豈其難』，咸豐本刪。

# 自編小倦遊閣文集三十卷總目序

凡正集十九卷，內賦二卷，詩二卷，文十五卷，共二百六十一首。別集十一卷，內賦一卷，詩二卷，文八卷，共二百十九首。

叙曰：予爲孺子時，初讀《文選》，即仿爲古賦五言詩，又性好擾論得失，援古證今〔二〕，依眉山、龍川牆壁而爲之。所居卑，聞見至尠。比及成童，累稿過寸，雖未嘗出以示人，然頗自矜，恃以爲爲舉世所不爲也。嘉慶庚申秋試，識陽湖張君翰風於號舍。翰風銳精輿地，而服權家言，知余來自川楚，詢軍中事實。予既告以所親歷，復爲言賊不難治狀，翰風嘆絶。旁及詩、古文、詞，遂絮語達旦。既輟試，再三過從。翰風執手曰：『吾子濟世才也，然好爲詩，是耗神甚。今當別，幸爲生民自愛。』予輟韻語自此始。嗣翰風過揚州，爲予刪諸體詩千餘首，存四之一而焚其餘。經今三十年，必不得已而有言，亦艱澀，非復少小體勢矣！

識翰風後二年，又識其甥武進董君晉卿。晉卿甫弱冠，工爲賦及古文。覽其賦，閎廓〔三〕幽窈，古文亦渾深，有作者之意，雖沿用桐城方望溪、劉才甫之法，而氣力道健能自拔。故予雅

不喜望溪，才甫，而特愛晉卿。退視己作，率蕪蔓不可采。自是始專以一心求人情事理之原，有所得而達於詞，盡意則止。依傍之陋，漸就澌除矣。然亦以廿餘年蓬轉江淮間，行笈難携書籍，舊業韓、歐、蘇、王之章句，悉遺忘不能舉，唯以周秦諸子自隨，尤好孫卿、《呂覽》，然《南華內篇》《離騷經》，反覆諷咏，卒不得其旨歸。古今文士，言得力必於《莊》《騷》，乃後知姿性弱劣，莫能相強也。又未習小學，故訓大都依俗説，尤平近不能發奇趣，故嗜書，然畏錄書。草稿數十百卷，常改竄至不可辨，從兄子時孟，略以意爲繕錄，從弟季懷，續加勘校，分《言事》《紀事》《襍箸》三編，然首尾不完具。

道光甲申，予年適五十，衰頹荒落，自分終已不可用，遂欲芟葺舊文，而筒中稿本，半爲鼠耗，存者又塗抹潦草不能授書手，目力復昏耗不自耐，時作時輟。今年長夏家食，乃銳意擇可識別者得若干篇，其有託體較大，關係身世，則歸之正集。雖么小不足數，而稍有意興，與夫鄉曲賢士女之宜紀述，以及代言之足濟時用者，錄爲別集。代言中成於受意者，署曰『代某』；若斷自己意則曰『爲某』，以示區別。《兩淵》最少作，《説儲》所言稍長涉事矣。然唯《農政》一册，差足自信，餘説殊有不盡，可見諸施行者，既別錄爲成書，唯摘取叙論入集。竊嘗謂古今人思力不相遠，而古人成材多者，則以其績學敦行不怠倦，閱歷久而精進深，故出於心借於手，後之人稍長涉事，則頹然自放，以晉卿之傑出流輩，而自壯歲以後，轉側齊、豫、燕、趙之郊者十餘年，所作顧平近不能稱初志，矧余之學殖既淺薄，而數十年所遭遇，又拂能以理明詞舉也。

逆鬱勃百出者耶，則其文之無可觀采也明矣。故集録如右，略述顛末，以示子弟，使有志者得以及時自力焉。

**校勘記**

〔一〕『援古證今』，同治本作『授古證今』，誤。

〔二〕『閎廊』，道光本作『閎廊』，誤。

# 藝舟雙楫卷第二　論文二

## 十九弟季懷學詩識小錄序

世臣幼從先子受《詩》，讀《小序》而善之，然無從得毛、鄭之書。嘉慶丁巳，爲大興文正公客，乃見《十三經注疏》，盡九月之力而讀之一過，破句謬字，不能自辨，惟略知《爾雅》存古訓、訓古書者以古訓爲宜，而《詩》疏於大典禮，必博採衆説，足爲群經之綱領而已。以後負米四方數十年，惟壬戌在武進李申耆家七閲月，旁覽載籍。其餘舟車旅邸之中，或旬或月，涉獵流覽，罕有簡閲一書能自首至尾者也。然頗心知其故，能以己意測古人立言之旨，而窮其義之所止。至于論先王制作之原，亦能以近世人情上推之，而原其終始，于鄭氏之説常合，是其所長也。然思而不學，以致惝恍不敢自信者，其失固已多矣。

季懷于庚申之春，自里門從至江寧，繼以就食他去，得讀書之要領，揚州士人常過從者，輒以所聞授之。戊辰秋乃携季懷至揚州。世臣出遊久，多識前輩，略受文法，繼以就食他去，揚州士人常過從者，輒以所聞授之。戊辰秋乃携季懷至揚州。而江都凌曙曉樓至誠篤，曉樓之甥儀徵劉文淇孟瞻尤穎慧。時歙洪桐生先生主講梅花書院，

善世臣甚，世臣所許可者，輒召入院，膳給之，使與其養子敏回子駿、甥閔宗肅子敬共几席。世臣以曉樓熟〔二〕《禮記》，遂與之言鄭氏《禮》，而使治之。孟瞻好詩，遂使治毛、鄭氏《詩》。季懷與孟瞻同業，子駿年最少，而神解驚絕，尤相善。已而旌德姚配中仲虞，在江寧聞季懷之說，治漢《易》，族子慎言孟開，亦從季懷受《詩》，先後來揚州，而丹徒汪沅芷生治毛氏、甘泉薛傳均子韻治許氏，皆善季懷，朝夕與砥礪，相勸以力學。季懷念鄭氏箋毛，而說《詩》多以《禮》，遂學《三禮》。以古書不可臆通，悉檢諸經注疏聲義，周秦兩漢魏晉各子史家言，杜氏《通典》，圖經、本草、名物、輿地之書，及《文選注》《太平御覽》《玉海》，一切有古書之單詞片義可採擇者，近人則自陳啓源《稽古篇》，邵晉涵《爾雅正義》，錢坫、段玉裁《說文解字》，王念孫《廣雅》，以至顧炎武、惠棟、戴震、錢大昕、淩廷堪諸氏之說，莫不悉心探索，而要歸於求是。蓋校閱古今書數千卷，積十年寒暑不輟，始斐然有志於著述。又五年，書乃粗成，其擇術可謂善，而用力可謂勤矣。

　五年之間，子敬以制舉更業，洪先生厭世，芷生渡江去，子駿又不幸夭折。曉樓由都下入粵，倦遊而歸，遷治鄭氏《禮》〔三〕者，治何氏《公羊》，成《公羊禮》《公羊補疏禮》書數十卷，雖未能精善，然工力不可誣也。孟瞻去毛、鄭而治杜氏《春秋》，成《舊疏考證》十二卷，駁沖遠五百餘事，穎銳罕儔。仲虞治《易》，注十卷，實有見於闢闔消長之機，而無鑿空之說。子韻以許氏校經，旁徵而通其義，孟開亦爲文十數篇，以明鄭氏實翼毛，而正義誤說者。二子之書雖未成，

吾黨於是蓋彬彬矣。然惟季懷之治《詩》，尤久而不遷，其初稿多論議是非，繼乃悉屏攻擊，專事證明疏通之學。季懷之于說《詩》也信善矣。誦《詩》者必達於政，故曰入其國而溫柔敦厚，《詩》之教也。故《詩》之用，頌美也，陳古義以爲勸，其用於譏刺，猶欲戒聞者使改悔其行，以不忍遽絕之也。故其失也愚，而事猶可復。今季懷廉厲而尚斷，廉厲則遠於溫柔，尚斷則遠於敦厚，雖有所得，其失難更。近世之爲《詩》者，推戴氏、段氏。戴氏任館職而未與政，然吾意其能從政也。季懷之書，固可接武於二氏，其咀含諷咏，自管其情，以達於事變，異日而得從政也，弗如段氏之爲天下口實者，則庶乎其近之矣。道光二年九月，從父[三]兄世臣書。

校勘記

〔一〕『熟』，道光本作『熱』，誤。

〔二〕『禮』，道光本無此字，咸豐本增。

〔三〕『從父』，道光本無此二字，咸豐本增。

# 詩禮徵文序

季懷以嘉慶戊辰秋始學《詩》，至丙子冬，推鄭氏以《禮》說《詩》之意，爲書十卷，有自序而無大名，既而棄之。又六年，乃成《學詩識小録》十三卷。予于其不禄也，已拉淚次之于狀。

今年春撰集遺書，檢得《致仲虞書稿》有曰：『學《詩》八年，自謂有得，奮然欲述《詩禮原鄭》一書，今編次粗就，殊不足發明鄭氏，僅徵舊文，供制舉家撮拾而已。覆閱之，令人慚惡，而家伯氏以爲不可焚棄，俟異日之删定。足下若見此稿本，殆當鄙夷不以齒於吾黨也。』蓋季懷之深於《詩》而不自滿假者有如此。然孟瞻、孟開反覆其書，僉謂援引淹通，實足導來學之前路。故原季懷本意，名之曰《詩禮徵文》，先校而梓之。其藁草紛糾，鉤勒拉雜，間有繁複待芟統類未一之處，則子韻、孟瞻、賓叔、孟開共有事焉。仲虞遠在旌德，相距且千里，將來郵寄成書，如指摘疵類當更正者，削楮以從，固季懷之意也。道光七年六月十九日，從父兄世臣書。

## 書毛詩關雎序後

序《詩》者序《關雎》，通言《詩》之體用，曰四始，曰六義。體爲作詩之本，用爲作詩之法。故《關雎》序以始之，以義終之。而學者罕能通其說，蓋一誤於四始、體也；六義、用也。《史記》述夫子正樂之次，因舉《關雎》之亂以爲風始，而以《鹿鳴》《文王》《清廟》爲雅頌始者配爲四，後儒遂援爲四始之正訓；一誤於以風雅頌爲體裁之名，使六義止存三[二]，而三經三緯之陋說以起。按《序》言『后妃之德，風之始，所以風天下而正夫婦。』又申之曰『風，風也，教也，風以動之，教以化之』者，明未有《關雎》之詩，先有后妃之德，先王所以能風動天下者，以

三〇

后妃之德實始之，故曰風之始。又以《詩》之用於刺者多，或致疑風之不盡關乎德化，故曰『上以風化下，下以風刺上』。而復説之曰『止乎禮義』『先王之澤』，明風仍自上行也。『是故一國之事，繫一人之本』者，風之始；『言天下之事，形四方之風』者，雅之始；『人君以盛德致成功，而可告神明』者，頌之始：『達事變、懷舊俗，吟咏性情以風其上』者，變之始。故總而承之曰：『是謂四始，詩之至也』。鄭氏之説始曰：『王道興衰之所由』，斯爲深得《序》意矣。是故《序》言：『正得失，動天地，感鬼神，莫近於《詩》』，先王以是經夫婦，成孝敬，厚人倫，美教化，移風俗。』非明乎四始之謂，安能信《詩》之爲至哉？《序》推明風義，備矣！

至於雅則説之曰：『正也，言王政之所由廢興。』明以正言其事爲雅之義，與風之主文譎諫者殊科。頌則述功德以告神。是風、雅、頌之於《詩》，其用與賦、比、興同，故曰六義，非體裁之名也。編《詩》者，就《詩》中得其義之多者而別其名，然立義在《詩》先，定名在《詩》後，如後世賦物而名爲賦耳。鄭氏於《王風》謂其詩不能復雅者，正以《詩》義適當『一國之事，繫一人之本』，與『言天下之事，形四方之風』，義異也。崔集注本，於《黍離》序箋：『增猶尊之故稱王。』則知《譜》所云『故貶之』者，皆後人羼入，爲近世《黍離》降爲國風之説之嚆矢矣。

《序》於《關雎》《麟趾》言化，明王者以德風天下，而天下自化也；於《鵲巢》《騶虞》言德，明諸侯被先王之教，各修其德，以風一國也。是以正始之道、王化之基，『二南』所同，而風始獨歸《關雎》也。《序》末詳説《關雎》，而曰『思得淑女，憂在進賢，不淫不傷』者，忖度后妃，自微達

顯。而毛氏以淑女斥后妃，故鄭氏破好爲和好，破左右爲佐佑，破哀爲衷者，真能抉經心而通《序》說矣。

至於編《詩》者，雖取風、雅、頌之義以名《詩》，而六義實多互見，唯《關雎》爲備。雎鳩以物性喻德，興也；河洲以地勢喻境，比也；淑女好仇正言之，雅也；荇菜琴瑟鐘鼓鋪述之，賦也；詩人深窺后妃之用心，以形容其德，頌也；合五義以風天下後世，風也。故序《詩》者，既推明《關雎》之旨，復發其凡而總結之曰『是《關雎》之義也』者，示爲《詩》之要，必依義以求作者之志於文辭之外，而自得之意中。然則不明六義之用，又烏足與言《詩》乎？同年巴王君劼，以《毛詩繹義》相質，其說四始也，以變詩儷風、雅、頌爲四，余用豁然於數十年之疑，得四於友，得始於《序》，而義從之[二]。故述新知舊聞，推論始義，以著於篇。

**校勘記**

〔一〕『三』，道光本作『其三』。

〔二〕『得四於友，得始於《序》，而義從之』，道光本無，咸豐本增。

# 春秋異文考證題詞

讀書必先識字。字之不識，義於何有？

制字有事、意、形、聲之別，四者無所屬，而後有轉

注、假借，以盡其變。事之爲字無幾，意則兩文合而後得，而聲爲尤。轉注屬形，假借屬聲。故聲之於字居大半，而假借之爲用於字也，又復半之，是識字固莫要於審聲也。前民傳經，謹守師法。一字之異同，一義之輕重，不敢憑私肊以爲說。至唐顏氏《漢書注》出，而古訓漸湮，俗解漸盛。降至於宋，學者專事科舉之業，劉新喻博辨絕群，始以己意說經，然其見賅洽，於儒先助字文義體究有素，說雖新奇而義理多所獨得，然方便門自此開已。後人無其多聞，肆爲肊說。至於漢儒說經之書，不能解其助字，明其句讀。若許、鄭家法，覽之尤不能終卷，專以世俗詁訓，強古經就我，反斥一字一聲之學爲無關大義，是猶菽麥不辨，而侈談授時相稽之精微，楹杙不分，而意締千門萬戶之壯麗也。

萬載辛君同叔，承家學治《春秋》，於『三傳』文有異同，則爲之廣徵博引，於凡聲之相近而可通可假，又字之古多今少，古少今多，悉明其本義假義，以及假義盛行而本義反沒者，無不條列明晰，無泛濫，無遺漏，可不謂勤於樸學者乎？然而『三傳』義例，各有師承，長短之論，未可盡據，而册中間有評斷三家之語，此則仍不免宋人易言之習。蓋吾人佔畢，必始宋學，泊肆舉業，益違雅訓，迨至反而從事其本，則少小之所溫燖者，如油入麪，去之卒不能盡。以同叔之精心果力，尚未能免於此，此不得不爲全書累也。敢請酌而去之，專明識字之原。字既識則義自明，讀者善擇而有得，庶足以矯末學之弊，而亡武斷之非，同叔以爲然否？

# 儀禮鄭注句讀書後

談君弢華得《儀禮鄭注句讀》鈔本十九卷於淮陰市中，余爲審定爲稷若手稿，其朱書則亭林之所校正也。　余成童曾見是書，苦坊刻多誤，欲以原注讐刊之，卒不果。幸見原稿，故校閱一過，而記其後曰：《儀禮》之學，晦且千年，自是書板行，而童子塾中能誦全文者十人而五，則其所以惠來學、助禮教者大已。　近人武進張皋文又爲《儀禮圖》十八卷，運精思以補闕略，然後揖讓之美，人道之貴，洋溢往復，絕無迂拘而不可行於後世者。　苟循守二書，以習其節文，系其條理，而深求鄭、賈之所推類者，以即於人情，則安上治民，莫善之故，焕乎見矣。　未有者可以義起，本身者百世不惑，使斯世永與立之譽，蒸民遠無立之危，則二張先生未伸之意，而後死所共有責者也。　談君昔視學貴陽，能以弦誦之治，變其僿陋，此物此志，庶乎其有望矣。

# 論史記六國表叙

孟開曰：『史公序《六國表》，先刺僭越，次譏暴戾，繼言其得天助，據地勢，而終以法後王。』秦豈有可法乎？支離其辭，意將何屬？曰：『是史公之所觀於孔子，而班氏以爲微文者也。』蓋全書之綱領矣。　孔子曰：『人有禮則安，無禮則危。安上治民莫善於禮，能以禮讓爲國

乎何有？不能以禮讓爲國，如禮何？」善哉！史公之自叙也。王道缺，禮樂衰，孔子修舊起

廢作《春秋》，撥亂世反之正。《春秋》者，禮義之大宗。禮禁未然之前，而爲用難知。蓋其幼

誦古文，長則講業齊魯之都，觀孔子之遺風。觀多也，史公既不能達所學以變漢，夫是以不讓

周孔五百之期，垂空文，著興壞，欲以明齊禮之化而已矣。故篇首引《禮》文以正秦襄之僭，明

秦之廢禮，自上始也。禮廢則必爭，爭必以利。戰功者，利之大而爭之至極也。好戰則財匱，

不能不專利，專利則人心不附，不能不嚴刑，以心移爭利之身，涉嚴刑之世，不能不阿諛取容。

史公傷之曰：『先本絀末，以禮義防於利，事變多故，而亦反是。』職是故也。至推秦之德與力，

皆無可以并天下而當天心者，謂上帝必欲其非禮之祀而助之，則未敢質，故言若以疑之，《伯

夷傳》之所反覆申明者，仍此志也。是其心憂時變，而爲天下後世計者，至深且切。寓意六

國，則於漢爲無嫌，危行言孫之教也。

秦蔑禮用暴，漢不引爲殷監，而循其故轍，故賈生曰：『秦功成求得，終不知反之廉節仁

義。』轉而爲漢，遺風餘俗，猶尚未改。高祖常稱李斯有善歸主，孝文以吳公嘗學事於李斯，徵

爲廷尉，是其舉事不非秦也。然則史公謂戰國權變可頗采，譏學者牽於所聞，不察終始，而以

漢興自蜀漢，互證秦收功實之故，屬事比類，隱示端緒，真知懼之君子哉。懼以漢因秦不變，而

禮教遂至廢亡也。高祖素慢無禮，唯能以爵邑饒人。陳平謂士之頑鈍嗜利無恥者，多歸之。

繼以孝文好刑名之言，竇太后尚黃老之術。黃老尊生，尊生則畏死，求不死者，必矜無外。孝

武不勝多欲，而逐始皇之迹，土木兵革無虛日，徭役繁，怨讟興，而算輜告緡之法，見知誹謗之律，相繼并作。蓋《平準》《封禪》所記，其事皆昉于西時[一]也。迹漢廷君臣父子之間，其慚德洶不後秦矣。

然秦雖遺禮義，黜儒術，而聖人遺化，猶在齊魯之間，申公[二]、轅固生之流，并廉直無所紬意。及叔孫通希世度務，弟子皆爲首選；公孫弘曲學阿世，廣厲學官之路，舉遺滋利孔，興禮造爭端，至使文學掌故，援《春秋》比輕重，以求尊顯，是禮亡於通，儒亡於宏也。史公知化爭莫如讓，紬利莫如義，是故太伯冠世家，伯夷冠列傳，重讓也；表兩客穿孔，美兩生不行，書王蠋絕吭，紀田叔鉗足，尚義也。尚義重讓，則禮始於可興矣。

然而漢廷諸臣，唯賈生爲能不以卑近自囿，達制治之源，其言曰：『移風易俗，使天下回心向道，類非俗吏所能爲。』俗吏務刀筆筐篋，報簿書期會，不知大禮。秦俗尚告許，任刑罰，今不避秦轍，是後車又將覆也。先王執勸善懲惡之政，堅如金石，而必曰「禮云禮云」者，貴絕惡於未萌，以起教於微眇也。』孝文以爲然，使草具事儀，興禮樂，悉更秦法，而絳、灌大臣短而抑之。史公悲賈生之窮乏不止其身也，故既善其推言《過秦》之說，復齒之屈平以明其志，所以深致憾於媢嫉雍害，而爲萬世有心維持禮教者慟也。

管、晏之勳爛然矣，史公乃推本鮑叔、艷述越石，凡以尚讓重義之教，必待人而後行，庶幾帝臣不蔽，足以黜利去爭，隆禮而興孔子之業耳。相其折壺遂比於《春秋》爲謬，自居整齊世傳，非所謂作，而卒謂略以拾遺補藝，成一家之

言，明爲百王大法，非僅一代良史而已。孟堅讀之，乃不得其指歸，狠以爲陷刑之後，貶損當世，是非頗謬於聖人。史公所爲著於書首，大聲疾呼，非好學深思，心知其意，固難爲淺見寡聞道者也。

絀禮尚法以爭利，秦治也，漢初因之。至孝武興禮重儒，顧專飾玉帛鐘鼓以欺世，而嚴刑嗜利，反甚於高、惠、文、景之世，遂使利操大權，而人心趨之如鶩。是天意欲變古今之局，故史公發憤而作。全書言廢書而嘆者三，一屬王好利，惡聞己過；一孟子言王何必曰利；一公孫廣屬學官之路，其義類可見。

校勘記

〔一〕『西時』，道光本作『西時』，誤。
〔二〕『申公』道光本作『申金』，誤。

## 書史記魏其武安傳後

或問：『史公傳魏其、武安，既云魏其不知時變，灌夫無術不遜，相翼以成禍亂。又云武安負貴好權，則曲直顯明，禍源昭著，而復繼以禍所從來者，何謂也？』予曰：『此自序之所謂原始察終，見盛觀衰者也。』蓋憂世之微言，而重斥外戚矣。

其序世家曰：『孔子罕言命，蓋難言之也，非通幽明之變，惡能識乎性命哉？』言難以知命

責外戚，在下不可恃，而在上不可縱也。故曰魏其、武安皆以外戚重。外戚唯魏其賢，能引大

義以阻傳梁之失，而太后顧以此除其屬籍，故曰魏其之舉以吳楚，明非吳楚則終身廢棄也。既

以賢而廢棄，則所舉必負貴好權，通賄賂，恣睚眦，如武安者耳。進退人才者，人主之柄。東宮

操進退之權，而顛倒如是，豈必臨朝稱制，乃足為亂哉！外戚重則公室卑，其究則子政所謂

『王氏與劉氏亦且不并立』者也。迹武安初用事，下賓客，進名士，欲以傾諸將相，推轂儒術，

設明堂，興禮樂，痛折節以禮肅天下，非新莽之前車乎？高祖之侯澤，釋之也，以為將有功，而

台、產之并侯也，以父澤死事。恐議者不察，疑為恩澤，故白馬之盟曰：『非有功而侯，天下共

擊之。』侯以恩澤，自薄昭始。昭功與定策，亞於宋昌，顧以建太子恩，使與駟鈞、趙兼同科，白

馬之約敗矣。昭卒變謹良之舊，至殺漢使，是故長君、少君初至長安，而絳、灌以為『我輩他

日命且懸兩人手』，則文帝示私外戚之禍，可勝言哉。是故竇太后趣侯王信，政君敕讓丁傅之

囑矢也。條侯力持正議，遲信侯數年，而條侯卒以得死。竇太后好黃老，以清淨退讓教宗室，

諸竇尚如此，則婦人之不可用也亦甚矣。

　當武安擅用之時，武帝曰：『君除吏已盡未？』其請宅地，則曰：『何不遂取武庫？』是不

必至魏其、灌夫事，始不直武安也。帝初即位，即以夫守淮南，鎮天下勁兵處。及其為太僕，以

酒搏竇甫，恐太后誅夫，為徙相燕，則帝之知夫而全夫者至矣。至東朝廷辯，以兩人孰是，遍問

朝臣，汲、鄭對不能堅，餘皆莫敢對，武帝之用心，實欲倚朝臣公論以抗太后，而全魏其、灌夫。如袁盎諸大臣之持梁事也，既莫對，對又不堅，而遂無如太后何矣，故怒曰：『今日廷論，局促如轅下駒，吾并斬若屬也。』以武帝之雄才大略，而上迫太后，驕所薄，況成、哀之下材乎？史公蓋前知之，而隱其辭以爲萬世戒，不然，武安之患苦吏民，修成子仲之儔耳。吳楚之功最條侯，魏其、灌夫附條侯以傳可矣，何遽如自序所述乎？史公之特立此傳者，深憂履霜之戒，不至政君三世稱制，龜鼎遂移不止也，是禍所從來之謂也。

# 復石贛州書

瑤辰四兄太守閣下：上年曾於席間論史公《答任安書》，二千年無能通者，閣下比詰其故，世臣答以閣下博聞深思，誦之數十過，則自生疑，又百過當自悟。閣下次日見過云：『客散後，即檢本討尋，竟不能得端緒，唯覺通篇文意，與推賢薦士不相貫串耳，敢請其指歸。』世臣復答以閣下半夜之間，多則十數過，何能即悟，請再逐字逐句思之，又合全文思之，思之不已，則有得已。非敢吝也，凡以學問之道，聞而得不如求而得之深固也。閣下旋即奉差出省，繼復攝郡赴虔，遂爾遠違，忽復更歲，昨奉手書，具問前事，委曲詳縟，大君子之虛中，真學人之果力，悉見簡內，世臣不敢不遂進其愚，以明麗澤互師之道矣。

竊謂『推賢薦士』非少卿來書中本語。史公諱言少卿求援，故以四字約來書之意，而斥少卿爲天下豪儁以表其冤。中間述李陵事者，明與陵非素相善，尚力爲引救，況少卿有許死之誼乎？實緣自被刑後，所爲不死者，以《史記》未成之故。是史公之身，乃《史記》之身，非史公所得自私。史公可爲少卿死，而《史記》必不能爲少卿廢也。結以死日是非乃定，則史公與少卿所共者，以廣少卿而釋其私憾。是故文瀾雖壯，而滴水歸源，一綫相生，字字皆有歸著者矣。邁堂在西省，已爲僅有，而尚如是，安得有如閣下三數人，共發古人之覆乎？虔州最稱世臣前曾以此疑獻於邁堂，嗣接其書三次，近又在省面晤，竟一字不及此事，可謂不以三隅反難治，閣下居之，駕輕就熟，無足慮者。酷暑，唯千萬珍重。世臣頓首。

## 與周保緒論晉略書

保緒二弟足下：春杪承寄示《晉略》，核閱累月，紀傳俱未及卒，而目力殊苦不給，屬張君司衡爲卒其業，各簽商數十百事，大都與原書較優劣於章句之間，無關大義，以未能知足下作書之旨故也。及足下至揚，面述叙目必宜改作，使讀者知已意所在。昨承見過，示以刪定紀傳三首，更造叙目一首，文采燦然，義例辨晢，虛懷果力，無異少壯。推此以論，其必舉盛業無疑也。欣喜無量，故願與足下盡言之。

夫事增於前，文減於舊，前人新書之例也。尊著既以「略」名，是無取矜博眩奇矣。然必綜鑷得失，著明法戒，以伸作者之志。故凡事之無係從違，人之無當興衰者，舉可略也。至於人心所趨，視乎初政。心趨既久，遂成風俗。風俗既成，朝政雖力矯之，而有所不可。今古一轍，匪唯晋代。然而撥亂反正，端重人事。人事修，天運變，不善者善之資。《晋略》之志，當在是矣。原書於朝章法制，其事多散；人心風俗，其辭多隱。則事略而義詳，較之文減事增，爲功尤偉，唯足下垂察。斷自泰始，當時成議，然追尊之而後顯，則事略而義詳，較之文減事增，爲功尤偉，唯足下垂察。斷自泰始，當時成議，然追尊之而後明，隱者通之而後景、文三帝，王業已成，《魏志》既不立傳，未便同之蓋闕，故原書三紀之外，記錄悉入泰始，并非自亂其例，今宜另立一篇，題爲《外紀》，以明金運之原。且以見司馬氏無功於當塗，無德於黔首，而一時藉曹氏之寵，以享豐厚者，競與輸心佐命，真豺虎所不食，有北所不受。顧以若而人開鴻基，創永制，貽謀有不舛乎？無怪棗嵩、朱碩之於王浚、沈充、錢鳳之於王敦，匡術、路永之於蘇峻，郗超、劉牢之於二桓，劉穆之之於宋武，接踵而起也。故《外紀》一論，可以隳括兩晋，極言天人之故矣。

原書南渡後，帝紀不詳北事，聲教既非所及，故其無涉江左，概從簡略，是斷代之體也。足下依據《通鑒》，補綴完具，爲以便觀省耳。至宋武身爲宋祖，例不於晋立傳，宜詳其事於孝武、安、恭三帝紀中，以明金運之委，然後立表以舉其綱要，則自然提挈在手，與奪從心矣。晋代年號，諸國叢雜，至難尋檢，宜創立一表，國經年緯，檔列甲子。諸國主初見始盛，皆注其年

之下，其奉晉正朔者，實皆帝制自如，一體編次。未有年號，則以名紀。拓拔氏殿諸國而首北

朝，宜與晉初之吳，并作大行，以示區別。國多非一行所容，又宜以地爲統，如劉漢、石趙、冉魏

同作一層，以歸簡易。州郡爲一表，詳載割隸淪没僑置，及其治所。宗室諸王爲一表，自非乃

心曹氏，及輔政與倡亂，有事實宜記錄者，其世系建徙，悉詳於表，以省繁複。執政爲一表，其

論官聯，止標政柄，使治亂之功罪有歸，而其時伴食之流，亦與附載以徵庸鄙。方鎮爲一表，其

自稱遥授、虛授、權授、命帥，俱隨事注明，使不相紊，而僞授一併備列，以彰全局。原其先用諸

王，繼以世族，非此二途，即係武夫，莫不專制所部，樹私人，事封殖，薄親民而鄙政事，徵求無

度，流亡莫卹，新附無以自安，土著無以自植，嘯聚以資奸雄，驕蹇成於遵養，兩晉興亡，實在於

此。勳封爲一表，叛亂爲一表。七表既立，詳而有要，簡而不遺，乃可別功過之等差，定忠奸之

標準，以議列傳去取矣。

然必愛知其惡，憎知其善，或從宥過，或嚴誅心，或當責備之科，或在爲諱之列，務以昭勸

示懲，垂諭方來而已。略陳數意，以効隅舉。禪代腹心，不過數人，宜爲合傳。其配食太廟，多

以地望備數，名見紀中，無煩縷述。平吳之役，謀主功首，自宜同傳，而附列爪牙。然平吳而主

德驟變，馴致八王、五胡，馬宗遂覆。夫以武帝初政之隆，使釋吳以爲外懼，而飭疆圉，固藩翰，

遲之十稔，吳終自至。叔子腹心三世，智能察微，自宜綜初卒，權輕重，以篤不拔之建，顧乃忍

俊不勝，迎主心以邀混一之大名。茂先遂事，竟爾伏辜，而叔子身名俱泰，千載無譏，豈非今古

之大倖歟？況叔子身仕魏室，已躋通顯，徒以景獻之故，助馬以傾曹。南風五惡，晉武悉知，豈以叔子而竟茫昧。心移勢焰，遂復黨貫以危馬。士之傾危，於斯爲甚，斧鉞之嚴，所宜首及。及乎江左微弱，釁隙迭搆，苟含隱忍，茂宏實濟其功。然決擊華軼，以肇拓疆域、示趨向，雖志在自利，其剛斷有足稱者。又逆敦近在同氣，疏討刁、劉，原欲引入穀中，而能溜然不涬，上契主心，下孚衆望，器量尤爲難也。至以私怨傾周戴，棄冲人、挾子出奔，復起周勤民之實政無聞，白望之謬尙如故，斯其蔽也。然不納陳頠『拔卓茂、顯朱邑』之至計，遂使撫，尤爲舛矣。士行戰勝攻取，強毅精能，故自加人一等，然恪遵酒限，而不守封鮓之訓，必滅杜弢以自張，致疑當軸。

蘇峻之役，始謂不敢越局，既迫於大義，仍事反覆，終乃嚴劾卞敦以自飾，而反爲任讓乞命。郭默之役，庾亮辭賞，而士行獨受江州，且移鎭以逼南門，雖臨去有『老子婆娑』之言，或爲參佐求富貴者所慫憑，然心迹至爲累矣。太真忠孝英武，峻、約小醜，勝算內成，而必引士行，推爲盟主，銷夙嫌以弭後釁，純德發爲遠見者也。道徽當奔亡託命之時，守素不撓，而乞活爲之心折。陶、庾各具晉陽之甲，憚其持正，銷兩難於無形。安石步趨茂宏，再定大亂，而遊心物外，不使康樂更居形勢之地，三賢近於無疵矣。然而茂宏、安石之寬簡，未必盡是。刁、劉、諸庾之綜覈，未必盡非，成敗既殊，安危遂判，優遊固足養患，操切立至失人，君子平情論世，未嘗不嘆其不崇實以屬頹風，覽末流之莫挽，恨澄源之失術也。

若道徽含飯以哺兄子，乃襲用范書陳言，斷非事理。太真遷都一議，宜以入《茂宏傳》。

至九錫之謔，燃犀之戲，自是賢智之過。安石千里棄官以奔弟喪，豈謂不崇禮教？且大功誦

可，未便以絲竹小癖，遽坐戎首。凡是之類，宜在諱削。兵凶戰危，全爭廟勝，若非得算實多，

鴻議可法，皆屬搴斬之勞，事迹悉附勳封、叛亂兩表。即其有當傳例，亦與衡量輕重，別無殊異

表見，各附主將之末，是史公傳衛、霍之成式也。至有親民薄宦，參議真儒，能違時賢之尚，篤

念小人之依，必宜力為搜採，事雖小而必詳其功，言雖廢而必徵其效，於以振弊俗而重邦本，民

譽一門，所宜增立。清談為晉人病源，書法為晉人絕業，足下特立兩門，誠為允協。然清談當

彙及門地時望，使虛車之陋，不致偏枯。書法以右軍為極則，足下移入列傳以重其人，是猶有

世儒之見也。但當檢括本集，備載會稽荒政，以補傳缺，乃為得耳。原書載記之作，仿自《史

記》匈奴、兩漢四裔各傳，以其棋布中土，故立此名，并非倡製，足下改為《外紀》。紀之所

名[一]，史例專屬帝者，自宜循歐陽之舊，別為國傳，非專為避卷首也。至原書大體可觀，所指

大失，雖非苛索，然鄙意以為無庸攻擊，專明己意，使書自書而略自略。學者既讀《晉書》，必

不能不求《晉略》，則可藏名山、傳通邑，而足下數十年之苦心，與天下後世以共見矣。唯希鑑

察，暑濕，珍重不具。癸巳六月十九日。

藝舟雙楫

四四

〔一〕『紀之所名』，道光本作『紀之爲名』。

# 晋略序

《晋略》六十六篇，都爲十册，吾友荆溪周濟保緒之所作也。孟子曰：『不仁而得國者，有之矣；不仁而得天下，未之有也。』晋之得天下，可謂不仁矣。是故其得也，至易至奇，而分崩蕩析，亦至速至慘。中宗東奔，居讎地，用讎民，乃享國奕世，大亂屢作，宗祀卒延，豈不以吳皓暴虐，平吳之役，善反其政，依於誅君弔民之遺。至於敗亡逃死，又能決大計，使南土智勇不失其職，始事有經，濟變得權，所以致此，固非倖矣。然則無功叨竊，雖得群小比周之力，而埋狐者扪不旋踵，以當塗孤立爲監，而大禍即發。宗藩防患，其可極乎？德在黎庶，雖微弱無比數，卒食其報，此可以明天道之不變，而長世者誠不可任狙詐以自獲罪也。

唐初儒臣，集十八家之説，纂爲《晋書》，事迹頗具而此旨不明，無以昭勸戒，垂世法。保緒深達治源，取《晋書》斟酌之，歷廿餘載，至道光癸巳，寫出清本，走使相質。既得余覆，又解散成書，五閲寒暑，乃成今本。而余赴章門，保緒赴淮陰，轉客漢皋，相距較遠。保緒繼以己亥秋物故旅次。及余還轅，保緒嗣孫煒以刻本來將遺命，乞序言。其分合故籍若綱在綱〔一〕，簡

而有要，切而不俚，抉得失之情，原興衰之故，貶惡而不没善，諱賢而不藏慝，大之創業垂統之獻，小之居官持身之術，不爲高論，不尚微言，要歸於平情審勢，足以救敗善後而已。匪典午之要删，實千秋之金鑑。至於州郡紛錯，詳覈爲難。展卷豁然，庶無遺憾，雖峻潔稍遜承祚，而視永叔之原委不具君紀，情勢不了臣傳者，亦已遠矣。此子爲不朽，來哲難誣，必有以余爲知言者。

保緒穎慧絶人，遷善不勌。嘉慶甲子，年甫弱冠，訪余於白門。一見之頃，問難竟日。歸則取詩文舊稿盈尺者付之火，持燭見示，以請極言。勇決精進，宜其所就能至此也。余壯本落殖，近且七十，一事無成。追憶昔遊，愧悔何已。道光廿有三年四月朔，安吳包世臣書。

# 摘鈔韓呂二子題詞

文之奇宕至《韓非》，平實至《呂覽》，斯極天下能事矣。其源皆出於《荀子》。蓋韓子親受業，而呂子集論諸儒，多荀子之徒也。《荀子》外平實而内奇宕，其平實過《孟子》，而奇宕不

減《孫武》。然其難學，不如二子之門徑分，而塗轍可循也。蒯通、賈生出於韓，晁錯、趙充國出於呂。至劉子政，乃合二子而變其體勢，以上追《荀子》，外奇宕而內平實，遂為文家鼻祖。蓋文與子分，自子政始也。孔才得其刻露，而失其駿逸。子厚、永叔、明允、介甫、子瞻俱導源焉，後遂無問津者。南宋有《伯牙琴》，近世有《激書》，一枝一節，時有近似而世少知者。

夫韓非囚秦，《說難》《孤憤》，不韋遷蜀，世傳《呂覽》，史公次之《易象》《春秋》，引以自況之辨，固非後世撏撦規橅者所能與已。史公推勘事理，與酣韻流多近韓。子厚《封建論》，永叔《朋黨論》，推演《呂覽》數語，遂以雄視千秋。小子壯歲，始得二書而摘錄之，嗜之數十年。雖姿性弱劣，無能為役，而溫故知新，所見固有較諸公為深者。檢篋得本，故題其首。道光癸卯初夏。

## 書韓文後上篇

世臣幼從鹿門八家選本，讀退之書說贈序數十首，愛其橫空起議，層出不窮。成童見明允筆力健舉，辨才雄駿不可難而嗜之。又謂介甫鷙鷔，能往復自成其說，薄退之橫空起議為習氣，且時有公家言，又間以艱澀，未覺必為陳言務去，皆醇後肆也。嗣橐筆蓬轉，唯以《孫武》《荀卿》《韓非》《呂覽》自隨，遭遇率谿勃。歷二十餘年，記誦遺忘殆盡。道光乙酉，過丹陽，在

荒市得《韓文蠡測》，舟中反覆之，嘆爲筆勢生動矯異，加以丹墨。　至松江，爲江夏陳芝楣攫

去，家仍無本。閱十七八年，時時思之。今年病目二百日，差愈，過鄱陽陳伯游家，見《韓文考

異》，夙聞爲善本，假歸讀之，目力猶不賴，然日輒盡兩卷，既三過，乃知『文從字順各識職』一

語，退之實自道破奕奧。蓋文家關鍵，必在審勢。文以從爲職，字以順爲職。勢之所至，有時

得逆以濟順，而字乃健；得違以犯從，而文乃峻。不此之識，徒以從順爲事，則文字不得其職。

是退之心契周秦先漢，《復志賦》所稱『用心古訓，識路疾驅』者，抑時時有合。歐、蘇、曾、王，

則皆未鑿此竅也。　世臣讀退之文，所見前後凡三變，於其得失，似有可言者。

退之以闢二氏自任，史氏及後儒推崇皆以此。今觀《原道》，大都門面語，徵引蒙莊，已非

老子之旨，尤無關於釋氏。以退之屏棄釋氏，未見其書，故集中所力排者，皆俗僧聳動愚蒙以

邀利之說，繼自度其力，不能入室操戈以伐之。故文昌諄勤著書，而答以須待五六十時也。釋

氏書始入中國，止四十二章，其言淺而切，與儒不甚遠。後此內典則皆東土所譯，聳愚邀利之

說已有竄入者。及明上人《壇經》六卷，獨標心印，持論最精，然意主深刻，遠於人情，與吾儒

平易近民、躬行漸進，善善從長之義始殊。有宋諸儒，援其精言以入儒術，自詡爲千聖不傳之

秘，是釋氏之精，徒足亂儒，而俗僧世守者，則益倡福田利益，以擾愚夫愚婦之財利。故徒從雖

日衆，而其道則極衰，是俗僧自衰之，非必退之之辭而闢之之力矣。其《策問》有云『毋乃有化而

不自知』者，意蓋謂釋氏近墨也。　而讀《墨子》，則謂孔、墨必相爲用，其附麗《上同》《兼愛》

者，僅撏撦儒墨字句耳。墨氏之道，其要義屢見《呂覽》，足爲孔、墨相用之證。而一未徵引，其亦薄不韋未省其書如釋氏言乎？

退之自論文曰：『記事者必提其要，纂言者必鈎其玄。』核《順宗實錄》董晉、韋丹、孔戣、權德輿各誌狀，及其他先廟神廟碑，悉嚴蕭有體勢。即有酬酢人事者，亦鄭重不苟下一語，可謂記事必提要已。《原性》所稱『上之性就學而愈明，下之性畏威而遠罪，故上者可教，而下者可制』。則真能鈎玄以纂言者。然韓文如是者絕少，蓋切要語本自無多。《大學》一書，祗『壹是皆以修身爲本』『毋自欺也』『君子必誠其意』三言；《中庸》一書，祗『爲政在人』『取人以身』兩言耳，又可求多於退之乎？退之文之盛者，《聖德詩序》及詩、《薦士》《南溪始泛》《和太清宮紀事》《櫬鼈魚》《釋言》《行難》《五箴》《策問十三首》，皆無媿古作者。《上宰相第三書》，雖少作，而精心撰結，氣盛言宜，子政無以遠過。同時有《感二鳥》《復志》兩賦，除晉宋之徑路，冥追屈、馬，雖挽強未得手柔之樂，而紆回往復，意曲而達，其自道立志用力者，信不誣已。

《進學解》『余應』之下，故爲舒緩，遂爾疚靡。《王承福傳》『操杇過富貴之家』以下，亦嫌瀾漫。《送李愿歸盤谷》摹寫情狀，間人駢語，緩漫乏氣勢。《送窮文》起結亦樸率，俱足累通體，使精神不發越。《平淮西碑》最爲今古所重，然推本君德而上斥列祖，歸功裴相，而揶揄通朝，立言既爲非宜，且《六月》《采芑》《江漢》諸什，并美宣王，而詩人止述將士勞苦，良以將士

用命以有功，則君美自見，何必如碑言乃爲善頌哉？然其詩則佳甚，分別觀之可也。《訟風伯》《月蝕》《射訓狐》《讀東方雜事》《譴瘧鬼》諸作，譏刺當路，不留餘地，於言爲不愼，於文爲傷雅。子瞻斥其性氣難容，良非過論。《張中丞傳後序》，記遠與巡死先後異一節，含混不能作下文辨駁之勢。《毛穎傳》，舊史以爲紕繆，《國史補》以爲逼史遷，後人皆是李説，然士君子立言有體，遇事之必不可無言，而勢有必不能明言者，則常託於諧詞卮説[二]以見意，彼毛穎何所取耶？無取而以文爲嬉笑，是俳優角觝之末技，豈非介甫所譏，無補費精神者乎？《南山》《陸渾山火》聯句諸什，亦其類矣。然戩退之生平，則《進學解》所謂『長通於方，左右具宜』者，實足爲言行相顧，胡不愼愼者也？令陽山河陽，刺潮、袁，政事論説，絶不以竄逐[三]故，少怠所事，負所學。其立朝，論迎佛骨，論捕賊行賞，論天旱人饑，論禘祫。爲吏部，寬假令史，而令史之權反以輕，是左之宜也。《守戒》《與柳中丞書》，論淮西事宜，論黄家賊，説韓宏使協力，使王庭湊，以口舌定鎭州之亂，得布衣柏耆以招王承宗，收德棣二州不煩兵力，勸晋公以戰士三千襲蔡，晋公遲疑，功乃歸於李愬，在晋公固不必以折首爲奇，而蔡逆就凶卒如退之策，是右之宜也。唯駁平叔變鹽法，未悉當時情事，不敢定其當否耳。至於内行之修，友誼之篤，載於新、舊史，散見集中者尤備，當世碩儒以爲氣厚性通，論議多大體，可謂樂易君子鉅人者，盡之矣。

《考異》薈集各本異同，以文義核定從否，得者什常八九。晦翁自許『一生在文字上做窠

曰」，信已。其有各本皆不合，而斟酌文義獨得其是者，以無本可據，止附註而不逕改，比其注

經爲尤慎。間有一二不合者，則以南宋盛行時文。晦翁少小所業，於退之行文安字之法，固有

不能盡通者。假本已兩月許，恐徵取迅速，故略記崖梗，俟過此以往，考核所見進退焉。道光

廿有三年季冬十三日書。

## 校勘記

〔一〕道光本無『君子必誠其意』，故作『兩言』。

〔二〕『厄説』，道光本作『危説』，誤。

〔三〕『竄逐』，道光本作『竄遂』，誤。

## 書韓文後下篇

古人論詩文得失之語，大約有三：有自得語，有率爾語，有僻謬語。自得語，以心印心，直

見作者真際，後學依類求義，可以悟入單微。率爾語，本出無心，以其名高，矢口流傳。僻謬

語，自是盲修，誣古人以罕來學，如子長謂《司馬法》『閎廓深遠，三代征伐，未能竟其義』。子

政、子雲謂子長『有良史之材，善序事理，辨而不華，質而不俚，其文直，其事核，不虛美，不隱

惡。』子雲謂長卿賦『不從人間來，讀千賦則能爲之。』魏文帝論鄴中七子。鍾嶸謂士衡所擬之

十二首古詩『驚心動魄，一字千金。』子美謂薛稷曰：

曰：『筆落驚風雨，詩成泣鬼神。』又曰：『李侯有佳句，往往似陰鏗。』太白登華山絕頂題曰：

『此地呼吸，可通帝廷，恨不攜謝眺驚人句，來此搔首問蒼天。』襲美謂清遠道人《虎邱詩》『一

字一句，若奮若搏，建安詞人不得居其右。』孟會謂子美《朝進東門營》詩『其妙可以招魂復

起。』子由謂子美《哀江頭》『如百金戰馬騰坡驀澗，如履平地，下視樂天、微之，直如跛鼈。』子

瞻言：『智者創物，能者述之，非一人而成，君子之於學，自三代歷漢至唐而備，故詩至杜子美，

文至韓退之，而古今之變，天下之能事畢矣。』此自得語也。

唐人謂興公《天台山賦》『赤城霞起以建標，瀑布飛流以界道』二句是佳處。又謂昌黎《進

學解》、玉川子《月蝕》詩『如赤手捕長虵，不施鞍勒騎生馬。』任華愛太白『海風吹不斷，江月

照還空』兩句，永叔謂『清風朗月不用一錢買，玉山自倒非人頹』太白之所以推倒一世者在

此。山谷謂『請君試問東流水，別意與之誰短長』是太白至處。又謂東坡《黃州寒食詩》『似太

白，正恐太白有未到處。』此率爾語也。樊汝霖謂《鬭雞聯句》『爭觀雲填道，助叫波翻海』是

韓詩之豪；『一噴一醒，然再接再礪』，乃是孟詩工處。山谷謂退之《記夢》詩『壯非少者哦七

言，六字常語一字難』只上句『哦』字，便是所難，乃爲詩之法。此僻謬語也。自得語，非近有

得者不與知。僻謬語，信從者究屬無多。唯率爾語，間於可否，至易誤人。而率爾語流傳至盛

者，莫如永叔『晉無文章，唯淵明《歸去來辭》一篇』，子瞻『唐無文章，唯退之《送李愿歸盤谷

序》一篇」之説也。固二公心有所感，而偶然所出，然藝苑久以爲圭臬矣。

《李愿序》前已備論，陶詞則東坡亦有託其文以不朽之語。按子雲謂『詩人麗則，詞人麗淫』，則別詩詞爲二。孟堅謂『詞者意内而言外』，則與詩固無殊異。《歸去來詞》論其外言則不麗，求其内意復無則，不唯與其詩之骯髒沈鬱殊科，即比《閑情賦》寄意修辭，亦大有間，而永叔唱於前，子瞻和於後，想以淵明恥事二姓，爲南朝獨行，意詞爲拔足始基，重人以及文耶。考淵明自序，稱乙巳十一月作此詞，宋武以甲辰三月起義，旬日間遂剗僞楚，遣迎安帝於荊州，自退藩於徐州。乙巳五月，安帝還都，宋武此時可謂功蓋宇宙，忠貫金石，淵明豈能逆料十五年後之必代晉哉？史稱淵明自以晉宰輔之後，故宋武王業漸隆，即不仕。永初之後，唯題甲子，然詩集中書辛丑乃隆安五年，書癸卯乃元興[二]二年，皆在宋武未建義旗之前，説既無據。史言淵明爲鎮軍建威參軍，本無主名。李善注始爲鎮軍參軍，經曲阿，題下引臧榮緒《晉書》曰『宋武行鎮軍將軍』宋武鎮軍徐州，曲阿乃其治所，則鎮軍之爲宋武無疑。近人安化陶澍，祖其遠祖，謂斷不爲宋武幕僚，其所佐者乃劉敬宣也。敬宣以乙巳加建威將軍，爲江州刺史，未嘗爲鎮軍。而荊溪周濟，又曲附澍説，謂隆安三年，爲武陵王遵鎮軍參軍，移家都下，義熙一年，乃從敬宣爲建威參軍，説尤鑿空。遵在都，官太常中領軍，留臺暫奉爲大將軍，以承潯陽之制，并無鎮軍[二]之名。敬宣刺江州，安帝還都，劉毅謂其過優，敬宣即自解職去。計其去職，當在夏秋之交，淵明以八月任彭澤，則與建威參軍相接，詞序不得云家貧不足自給，親故勸爲長吏，求之靡途，家叔用爲小邑也。其時沈田子、朱齡石皆爲建威，何取於手握重兵，首先迎降靈寶，致晉祚中絶，卒以反覆，父子併命之敬宣，而以爲善擇木哉。史又稱彭澤公田，悉令種秫，妻子苦請，乃令稉秫各半。八月非種稉秫之時，十一月已去官，焉得有此事。故知想像之辭，通不可信。

晋承喪亂，文物凋弊，至秀孝莫敢應試。裴頠《崇有》、郭欽《徙戎》，道明《議移鎮》，逸少《答深源書》《上會稽王牋》，俱樹義甚高，而詞多格塞。然杜弢、劉淵父子、李嵩之文載《晋書》者，則清越渾健，有西京風，不得謂晋無文章也。唐文退之外，推子厚。子厚貶斥後，乃盡變少壯風格，力追秦、漢，與退之相軋。然其先爲駢儷時，氣骨清健，固自度越世俗，是外燕、許之宏麗雄肆，權、李之幽艷宕逸，俱足自植，然燕、許中乾，權、李氣褊，唯敬輿文體，雖仍當時，而義取管、孟，厭人心，切事理，當其動盪沉酣，賈、晁無以相過，實有退之所不逮者，亦未能遂言唐無文章也。祀竉日又書。

**校勘記**

〔一〕『元興』，各版本作『亓興』，此乃缺筆避諱。

〔二〕『鎮軍』，道光本作『遵軍』，誤。

# 書桃花扇傳奇後

傳奇體雖晚出，然其流出於樂。樂之爲教也，廣博易良，廣博則取類也遠，易良則起興也切。故傳奇之至者，必深有得于古文隱顯、回互、激射之法，以屬思鑄局。若徒於聲容求工，離合見巧，則俳優之技而已。近世傳奇以《桃花扇》爲最，淺者謂爲佳人才子之章句，而賞其文

辭清麗，結構奇縱，深者則謂其指在明季興亡。侯、李乃是點染顛倒主賓，以眩耳目，用力如一髮引千鈞，累九九丸而不墜者，近之矣。然其意旨存於隱顯，義例見於回互，斷制寓於激射，實非苟然而作，或未之深知也。

道鄰身任督師，令不行於四鎮，故於虎山自到時，著三百年天下亡於我手之語，以明責其罪。虎山罪明，則道鄰可見，不責高劉者，以其不足責也。然福王之立也，道鄰中夜結士英以定議。事見朝宗《四憶堂詩》。梅村《九江哀》亦云：大學士史可法、馬士英，定策奉福藩世子。福王立，則與崑山齟齬，無以得上游屏翰之力，而爲之曲諱者，蓋不欲專府獄道鄰，使馬、阮反得從從罪也。既書道鄰之死不明，而又書祭者責其并不能求死於戰也。龍友死戰而不書者，以黨惡咎重，不許其以死自贖也。崑山之死也，特書後將以我爲亂臣之語者，明其心之非叛，而罪則當死。蓋崑山不稱兵離楚，則馬、阮不奪虎山，許定國雖渡河[一]，尚可截淮爲守也。故借書賈射利之語，不能致身以郵國難，下不能引退而遠利祿，是直計無復之，欲買價泉裏耳。至北都自死諸臣，上以深致其誚，其士人負重名，持橫議者，無如三公子、五秀才，而迁腐蒙昧，乃與尸居者不殊。然而世固非無才也，敬亭、崑生、香君，皆抱忠義智勇，辱在塗泥，故備書香君之不肯徒死，而必達其誠，所以愧自經溝瀆之流。書敬亭、崑生艱難委曲，以必濟所事，而庸懦誤國者，無地可立於人世矣。

賢人在野，立巖廊主封域者，非奸則庸，欲求國步之不日蹙，其可得乎？ 然而爲師爲長，

端本爲士。士人倚恃門地，自詡虛車，務聲華，援黨與，以犄撼長短。其禍之發也，常至結連家國而不可救。此作者所爲洞微察遠，而不得不藉朝宗以三致其意者也。

## 校勘記

〔一〕『渡河』，道光本作『北渡河』。

# 東海記傳奇叙

甚矣！折獄之難也。人知刑求之辭不可恃，謂熬審之辭爲可恃乎？孰知到案即承之辭之尤不可恃也。故刑求而翻異者十五六，熬審而翻異者十二三。到案即承，則斷無翻異已。受辭者方自詡以爲得情，豈知其沈冤有更甚於刑求者乎？

漢東海孝婦事，明書史册，雜見紀載。孫轉運謂其誣服爲不欲罪坐小姑，似矣。然抑安知其非逆料尸居者之聽必不聰，而不忍以純白之身，見辱伍伯，爲此自承耶？故臨刑而以繙竿自雪，則知孝婦之冤結無可告訴者，非極至隔絕天地之和，歷三年之久，毒流千里不止也。且其時守令之聽此獄也，非有所爲而爲，而禍已如此，良可懼矣。世所傳《六月雪》傳奇，或借孝婦爲言，而別有所寄，非傳本事。近人作《東海記》以紀其實，顧雜以現行事例，又其文不詞，

者，必有思齊內省之心，一時并發，勃然而不能自遏者矣。是季旭之志也。

不足以聳動觀聽。太倉王君季旭更之，其詞旨悱怵，其節奏簡易。吾知坐華屋綺筵而徵新曲

## 蘇州寶蓮寺主松濤法語題辭

『如是我聞，於法果無所說乎？願解如來真實義，於法果無所得乎？章句積八萬四千，

而宗旨在不立語言文字。無上微妙之法，故非口舌所能形容，翰墨所能名狀者矣。』靈鷲一公

嘗舉此義以難余，余曰：『不立語言文字者，應無所住，而生其心也。章句積八萬四千者，善以

譬喻而曉喻人也，無所住而生心，故於法無所得，善以譬喻而曉喻人，故於法無所說。』一公

曰：『善哉！落言詮。』寶蓮松上人者，一公座下之龍象也，示余以法語若干卷。善哉！不落

言詮矣。余既樂大乘有擔荷者，而又吾故人之弟子也。爰歡喜讚嘆而題其卷首，以詒讀者。

## 問樵上人海上移情圖記

數百年琴譜皆出廣陵，廣陵固多碩師哉！近世之善者曰吳思伯，思伯之學傳釋仙機，其

別曰顏夫人〔二〕。顏夫人授梅蘊生，仙機授釋問樵。蘊生沉精操縵，遐慕叔夜，名所居曰秅

庵，以諭其志。然其言曰：『琴之妙在聲，聲者情之所寄也，古之人情有所觸而託之聲，後之人

循舊聲而以託其所託，故聞其聲，則必知造此聲者爲何如人。人所爲造此聲者，因何如事，具此真解，唯小子與問公矣。

余按呂氏《精通》之辭曰：「鍾子期聞擊磬者而悲，嘆曰：「心非臂，而臂非椎與石，悲存於心，而木石應之。」其《博志》則曰：「尹儒學御，三年而不得，夜夢受秋駕於其師，明日，其師謂之曰：「吾非愛道也，恐子之未可與，今將教子以秋駕。」尹儒爲言所夢，固秋駕已精而熟之，鬼將告之，非鬼告之，精而熟之也，言授受聲聞之相交必以精也。」是故藝之至者，必移人情，然非其人之情，先能自移，則藝固不至矣。夫以伯牙之學，成連之教，而移情必以海上爲期，情固必移於海上乎？古人聞濤聲，見劍舞，而悟草法；覽山川雄奇，詩文爲之增氣。是豈有迹象可擬、理趣可尋者乎？是伯牙之情能自移，而適移之於海上也，是問公作圖之指也。

## 校勘記

〔一〕『其別曰顏夫人』，疑脫字，爲『其別傳曰顏夫人』之誤。

# 小倦遊閣記

嘉慶丙寅，予寓揚州觀巷天順園之後樓，得溧陽史氏所藏北宋棗版《閣帖》十卷，條別其

真偽，以襄陽所刊定本校之，不符者右軍、大令各一帖，而襄陽之說爲精。襄陽在維揚倦遊閣成此書，予故自署其所居曰小倦遊閣。十餘年來居屢遷，仍襲其稱，而爲之記曰：史言『長卿故倦遊』，説者謂：倦，疲也；言疲厭遊學，博物多能也。然近世人事遊者，輒使才盡何耶？蓋古之遊也有道，遇山川則究其形勝阨塞，遇平原則究其饒確與穀木之所宜，遇城邑則究其陰陽流泉，而驗人心之厚薄、生計之攻苦。遇農夫野老則究其作力之法、勤惰之效。遇舟子則究水道之原委。遇走卒則究道里之險易迂速，與水泉之甘苦羨耗，而以古人之已事，推測其變通之故所至。又有賢士大夫講貫切磋，以增益其所不及，故遊愈疲〔一〕則見聞愈廣，研究愈精，而足長才也。今之遊者則不然，貧則謀在稻粱，富則娛于聲色。其善者乃能于中途流連風物，咏懷勝迹，所至則又與友朋事談讌，逐酒食，此非惟才易盡也，而又長惡習。予自嘉慶丙辰出遊，以至于今，廿有七年矣。少小記誦，荒落殆盡，而心智益拙，志意頹放，不復能自檢束，而猶日冒此倦遊之名也，其可懼也夫，其可愧也夫。

校勘記

〔一〕『疲』，道光本作『習』。

# 述學一首示十九弟季懷

余本中上資，庭訓受先子。提撕襁褓中，即云求在己。差長艷科第，七歲學八比。遂奪讀

書功，祗誦《易》《詩》《禮》。未能詳訓詁，亦爲勤説計。然至關倫常，必審辨非是。諄諄人禽

樞，升墜決于此。此學異吾鄉，群嗤爲迂鄙。此心遵大路，已不躓荆杞。蹉跎且成童，先子病

疥痔。五載侍藥隙，夙夜讀選史。遒追遒麗詞，冥心探原委。雖云無師學，略能別善否。又復

羨兩漢，豪士許國偉。遂攻權家言，成敗較絲棻。撫躬覺有獲，深晦遠衆傀。不幸背庭訓，立

脚猶跛倚。[二]幸天牖其衷，聞見亦差啓。乃嘆前所學，所得皆糠秕。乃知恥勦竊，真積務尺咫。

如暑綊枲。立身期返初，就食皖江涘。得遊大興門朱石君先生，乃覩爲人軌。遂覺汗浹背，有

《三禮》尚完書，能固人筋髓。千載賴鄭公，世亂道不否。學者準此的，反求道在邇。續自讀

《通鑑》，治亂示掌指。復得君卿書，研索植國體。創制兆興喪，經緯二書備。今古有作者，莫

能與參儗。望途可漸進，蓬轉又中毀。幸每遇宿儒，容我居子弟。問難析其疑，一一銘心膂。

劉生武進劉逢禄，字申受紹何學，爲我條經例。證此獨學心，《公羊》實綱紀。《易》義不終晦，敦復

有張氏武進張皋文先生，諱惠言。觀象得微言，明辨百世俟。私淑從董生武進董士錫，字晋卿，略悟消

息旨。讀書破萬卷，通儒沈與李吳沈欽韓，字文起。陽湖李兆洛，字申耆。益我以見聞，安我之罔殆。

鄭學黃陽湖黃乙生，字小仲心通，許學錢嘉定錢坫獻之神解。既得明冊籍，又得親模楷。乃見善惡途，判異如河濟。乃令苟得懷，渙若冰釋矣。憶昔攻時文，殫精忘膏晷。房行槀汗牛，一一究肯綮。比謂契真脉，誰知土偶耳。於今十年餘，棄斯等蒭菲。隨俗偶執筆，乃如決源水。讀書得正路，履之坦如砥。善忘更饑驅，恨難窮富美。悠悠二十載，更張亦已屢。折肱爲良醫，斯語無虛詭。吾弟向盛年，黽勉思此理。要言必不煩，有恥方爲士。

校勘記

〔一〕此處道光本有『貧既能敗行，所與或比匪』，咸豐本刪。

## 五言一首說八比贈陳登之通判即留別出都門

往昔奇渥世，演講爲小品。山長排比講義爲時文，名制義小品，八比所自始也。於今五百年，用爲汲士綆。立言代賢聖，托體縱高迥。於中若無我，得毋俳優并。其法首肖題，譬彼服尚稱。偉議非應有，枵然嗟如瘻。韜精承與落，脫手彈丸正。裂帛力在外，張弦直斯應。立勢必求安，樹義定知勁。一語見真實，萬卷相奔併。琢玉必去瑕，鎔金貴盡礦。王錢體初成，唐歸業斯盛。正聲終鄧陶，馮許漸爲梗。降及神宗末，么麿狡然逞。金黃起橫流，噍殺氣未靖。安溪差斂

鍔，樸茂或傷韻。劉大櫆才甫實光鄗東皋遥相望，高曾軌不泯。殿奔有棲霞牟廷相默仁[二]，風力最悽緊。矯矯百年内，望若懷霜凛。日下執牛耳，蔣第次竹姚學壞警塘聲實等。思力蔣則雄，風裁姚乃整。從學半簪裾，信受如追影。塵腐相揢擣，屈伸隨春蚓。惟文運頹頽，實見恥維債。反經用狂狷，士氣庶復振。竊欲挽狂瀾，棉薄慚非任。以兹卅載遊，謬種傳無竟。豈事斯同禁電。容易與誰談，深藏自守儆。不謂太邱子，違時出獨侹。已快同聲求，更爲吾道幸。所憾賦驪駒，被放急歸省。前期詎可預，服膺矢共永。揮手即天涯，私心常耿耿。

## 校勘記

〔一〕各版本均作『默仁』，誤。據清馬邦舉撰文、翟雲升書丹的《默人先生墓志銘》，應爲『默人』。

# 或　問

道光甲辰八月，予編録論文之書既成。或問曰：『先生之論文也，上自經史子集，下及倚聲傳奇，并闡其立意之淺深，糾其措辭之得失，可云切而備矣。唯八比爲儒者正經，而止摘五言二首入録，讀者就求其法，則門徑不明，推廣其義，則感發無自。近世多有精通古學而不能八比者，然先生《述學》詩云「房行藁汗牛，一一究肯綮。比謂契真脉，誰知土偶耳。」則先生於

此道實深，何不擫少小勤求之蘊，示學者榘矱[二]，以執佩他者之口乎？』

予曰：八比取土，歷年五百。忠良英俊，類出其中。義醇詞净本於經，議鴻識壯釀於史，描摹精切依於子，波瀾洪遠源於集，與古文固不殊也。唯其結體褊小，風裁矜整，故用法為尤嚴，而取勢為尤緊。古文言皆己意，八比則代人立言，故其要首在肖題，而肖題之機，決於審脉。脉有來有去，其長章巨節以中間一二間語命題者，文中詞意俱不得出本題之外，而眼光手法，注射操縱，必使牽全身以一髮，現全神於一顧。然意則全身全神，而筆仍一髮一顧，乃為能事。其單句為章者，發此言也有由，便是來脉，如其言則得，不如其言則失，便是去脉，故八比尤以單題為緊要關隘，以其題未具間架梁柱，皆須意造故也。然古文言皆己意，故貴能蹈實；八比代人立言，故貴能導虛。古文雖短章，取盡己意，故轉換多變態，其牆壁寬而峻；八比雖長篇，取協題情，故推勘少回互，其牆壁隘而夷。自有八比以來，果其能者，未有不外嚴牆壁之守，而内專導虛以求制勝者也。而或薄為小道者，正以其體成於法，意妙在虛，責其實際，不足當宇宙有無之數而已。然其凝思至細，行文至密，所有近輝遠映、上壓下墊、反敲側擊、仰承俯引之法，反較古文為備。故工於八比者，以其法推求古書，常有能通其微意，不致彼此觸礙者，固有少小未習覓舉，而自慕前哲，博覽典籍，窮力古文而不能八比者矣。若幼習舉業，繼攻古文，古文可觀，而不工八比者，則事理之所必無。蓋八比皆父師督責而成，用心專，積力久，於

則八比實足以為古文之導引。唯其始也以八比入，其終也欲擺脱八比氣息，卒不易得耳。世文，

八比尚無所得，而謂其能窺古文宏深之域哉？

習八比者，無論姿性之利鈍，父師必宜擇《一隅集》《必自集》中明白簡鍊之文授之，并使熟讀其旁批總評，以悉一定不易之法。授經書時，則與之講明訓詁，使通字義。成篇之後，看其出筆。筆力峭拔者則使讀子厚、明允、介甫之文，而以陶石簣、項水心鑿其思路。筆勢縱橫者，則使讀長沙、東坡、同甫之文，而以陳大士、黃陶庵蕩其胸懷。筆情幽儁者，則使讀傅季友、任彥昇、陸敬輿、歐陽永叔之文，而以董思白、鄭崑陽和其韻調。筆致重實者，則使讀劉子政、韓退之、曾子固之文，而以陳卧子、熊次侯資其典贍。筆意窈深[三]者，則使讀《戰國策》、太史公之文，而以錢鶴灘、金子駿誘其雄肆。此後則聽其自爲，從吾所好，而非父師之所能爲力者矣。唯一切講章，自《永樂大全》以下，斷不宜使之寓目，自窒聰明。至《學》《庸》書本《戴記》之二篇，文理顯暢，自宋仁宗御書之以賜狀頭王拱宸，時儒率援以立說，此不過射策家頌聖之技耳。及南宋考亭別撰章句，合《論》《孟》名爲《四書》，抹煞仁宗書賜一節，而以爲河南二程始尊信表章之，一若禪門所謂獨標心印者。其徒從反覆辨說，愈解愈縛，實則緯繹本文，何不可解說之有？凡是理障，尤宜棄擇。

蓋義理存乎人心，隨所學爲深淺。既明字義，又明文法，而必依人爲說，『從門入者，不是家珍』，斯之謂矣。唯文物典章，無可鑿空，《書》闕有間，漢儒已有不能盡通者，而《四書》內典制，則《三禮》鄭注，尚可考覈而晰。近乃束經籍於高閣，使後生小子繙誦《典制文林》《文環》

等刻，訛以傳訛。果能概從屏絕，求之遺書，即其質性弱劣，不能誦習全經，招集二三同志，分門各纂，自了原委，亦不必沈淹歲月，始克有成也。若近日小試題多割截，在主者不過欲杜抄襲之弊。既通文法，臨場求其程式，便有依仿，正昌黎所謂不學而能者，而時師乃以其鈎意嵌字，纖小無可比似者，珍爲秘授，使佳子弟窮年兀兀，卒無一得手處，是可嘆也。要之八比一道，本非甚難，而士人業此，并時百萬，積二百年之久，其卓犖可觀者，曾不能十數，則以利祿之途，人懷僥倖，朝駕南轅，暮從北轍，前邪後許，謬種流傳，隳風氣而壞風俗，遂致世道人心，愈趨愈下，豈唯八比之尨劣而已哉！

校勘記

〔一〕『桀獟』，道光本作『渠獟』，誤。

〔二〕『竊深』同治本作『竊深』，誤。

# 族兄紀三先生鄭本大學中庸説序〔一〕

世臣提抱受方數，先子即教以字義文義，乾隆辛丑讀《大學》《中庸》卒業，頗疑曾子述夫子之言，門人記曾子之意，文勢何以與《孝經》《論語》迥殊？子思道傳孟子，孟子晚而著書，後《中庸》甚遠，而《孟子》愷切激盪，不似《中庸》平衍。及丙午讀《禮記集説》，乃知《大學》

《中庸》係《小戴》四十九篇之二。陳氏於目録下止註『朱子章句』四字，而不録本經，則以《學》《庸》配《論》《孟》，名曰《四書》，蓋自考亭始也。細繹《禮記》各篇，大都周末漢初諸儒，抱殘守缺，或雜述三代遺制，或散記七十子遺說，是《大學》殆記者傳聞周國學中略例，而演以己意，《中庸》則一篇讚聖論耳。未見千聖心傳，必在此簡。先子嚴毅，世臣質問稍妄，即加呵撻，懷疑莫釋而已。

及嘉慶初出遊，乃見《十三經注疏》。鄭目録云：『名曰《大學》者，以其記博學可以爲政。』而孔氏申之曰：『《大學》之篇，論學成之事，能治其國，章明其德於天下。却本明德所由，先從誠意爲始。』《中庸》，鄭目録云：『以其記中和之爲用。庸，用也，孔子之孫子思作之，以昭明聖祖之德。』而《別録》則皆屬之通論，初不言曾子述孔及子思憂道學之失其傳而作。世臣竊自幸少小所疑，與先儒舊說，微有近似矣。洎閱《宋史》，始知仁宗御書此二篇，以賜新科狀頭王拱宸，時二程方在佔畢，承學之士，競爲誦習，如近世舉子指事頌聖之爲。而程氏徒從日多，論說有流傳者，至南宋孝宗以太祖六世孫承統，與仁宗世遠而源殊，故考亭於淳熙末爲《學》《庸》章句，遂以尊信表章之功，加於河南程氏兩夫子，以樹赤幟而悉改鄭說。於《大學》則移補兼行，《中庸》雖無所移補，而割裂舊次，以分章節。玩《章句》及《集註》，皆先標綱領，次晰條目，强經就我，一行以南宋時文之法。《中庸》註體勢尤近。蓋《大學》規模宏敞，《中庸》論議幽賾，編簡無多，誦習爲易，推曁可廣，立說易成。觀理宗淳祐視學詔書，則《四

書》刻本，已爲當時青宮童習之編，利祿之途，專歸章句以迄於今，幾使師儒不復知有鄭、孔矣。

然而紬繹鄭義，在《大學》，註『能得』曰：『得謂事之宜』；註『淇澳』節曰：『此心廣體胖之詩，民不能忘，以其意誠而德著』；註『聽訟』節曰：『大畏其心志，使誠其意不敢訟，本謂誠其意。』孔氏申之曰：『聖人不惟自誠其意，亦服民使誠意』；註『所惡於上節』曰：『絜矩之道，善持其所有以恕於人，治國之要盡於此』；註『樂只』節曰：『治民之道無他，取於己而已』；註『言悖而出』節曰：『君有逆命，則民有逆辭，上貪於利，則下人侵畔』；註『生財大道』節曰：『不務祿不肖，而勉民以農』。　在《中庸》，註『喜怒』節曰：『中爲大本者，以其含喜怒哀樂，禮之所由生，政教自此出』；註『道之不行』節曰：『過猶不及，使道不行，唯禮能爲之中』；註『舜其大知』節曰：『兩端過猶不及也，用其中於民，賢與不肖皆能行之』；註『強哉矯』曰：『國有道不變以趨時，國無道不變以辟害，有道無道一也』；註『費而隱』節曰：『費猶倦也，道不費則仕』；註『無入不自得』曰：『謂所鄉不失其道』；註『父母其順』曰：『謂其教令行，使家室順。』孔氏申之曰：『父母能以教令行乎家室』；註『治國如示掌』曰：『序爵辨賢尊尊親親，治國之要』；註『爲政在人』曰：『在於得賢人』；註『取人以身』曰：『明君乃能得人』；註『利行勉強行』曰：『利謂貪榮名，勉強謂恥不若人』；註『勸親親』曰：『同其好惡，不特有所好惡，於同姓雖恩不同，義必同也，尊重祿位，所以勸之，不必授以官守，天官不可私也』；註『至誠盡性』節曰：『盡性者，謂順理之使不失其所，助天地之化生，謂聖人受命

致太平』，註『優優大哉』節曰：『言爲政在人，政由禮也』；註『維天之命』節曰：『天之所以爲天，文王之所以爲文，皆由行之無已，爲之不止，《易》曰君子以順德，積小以高大』；註『仲尼祖述』節曰：『此以《春秋》之義，明孔子之德。』孔子祖述堯舜之道，而制《春秋》，而斷以文王、武王之法，度是真作聖之梯航，致王之涂徑，而可爲百世法守者。而《章句》所集，不過命當作慢，不言后土者，省文之類，于其微言大義，槩從刊落，其意以爲不如是，則無以大尊信表章二經之功，使二程直接孟子，以承曾、思之統，而豎千載不傳之新説故也。

然宋儒奉『格致誠正』四字爲心印，以格致爲始，誠正爲終。其初諸儒説格致，尚無一定，自《章句》釋以即物窮理，一若親承先聖提命者，於此而語，以鄭君知善惡吉凶所終始，格來物事，其知於善深則來善物，知於惡深則來惡物，言事緣人好來也，鮮不笑其不辭。抑知鄭君本《易繫》『无有遠近幽深，遂知來物』而立此義，爲《大學》專以教平天下之君子，其本端於誠意，其效著於格物。意之誠否，徵之以知，知之致否，驗之以物。物之善者無如德義，其來也，有財聚民散、言悖入貨悖出之失。見休休有容之君子，而舉之先之；則致保子孫黎民之利；見實不能容之小人，而不能退之遠之，則使爲國家務聚斂，有菑害并至之殃。自古君人者辟於所習，任其所偏，敢爲自欺以與善者爭勝，怫人之性，爲天下僇，皆由於意之不誠耳。是故鄭義宏達徹切，無可非議，無有滲漏，又況一旦豁然貫通，愚誣之論乞唾餘於頓門者哉？且自以即物窮理，爲聖學之基，澈悟之

有財散民聚，上好仁下好義之得。物之惡者無如貨利，其來也，

源，一時綴學之士，惟長源、樵仲、山堂、伯厚、端臨諸君子，專事考核，雖精粗不一，肊説紛見，而工力不可厚誣。然諸君子皆不在傳道之數。其自命傳道之英，則皆未嘗於此致力，言行無復相顧，其書具在，可按而知也。至我高宗欽定《三禮義疏》，命還舊觀，全録鄭孔之説，以表源流。於是方聞好古之士，以古義説二經者，有十數家。大都謂鄭本無可移補割裂。而穿鑿附會，亦時出其間。凡以此十數君者，少小熟聞二經爲孔門傳心秘密，而文以鄭君通論之説，事理有必不可以合并者，所謂羊質虎皮，見草而悦，宜其無足以昌鄭君也。

今讀族兄紀三先生《鄭本〈大學〉〈中庸〉説》各二篇，其《大學》上篇，立不囿必達兩義，推衍致字，以伸鄭君，而明好惡之不可不誠。下篇明誠意爲本，歸於以誠取信於民，雖稍易孔氏之次，發明鄭君『博學可以爲政』之意則同。其説《中庸》也，上篇明中和之用，而不駁不易之訓。下篇明體生之德，而不駁幹事之喻。辨而不争，斯可謂鄭、孔之功臣，足以津逮來學者矣。世臣老矣，幼涉憂患，壯困奔走。宋學既非性所好，漢學又不能自力，老大傷悲，無可言者。族子慎言自袁浦郵其尊甫遺書，屬爲弁言，故略述鄙意而歸之。先生諱汝翼，紀三其字。先生著述之富，校勘之勤，世臣於壽先生九十序已詳言之，故不贅及。道光廿有七年冬十月廿七日，族弟世臣譔書於白門倦遊閣。

藝舟雙楫

## 校勘記

# 藝舟雙楫卷第三　論文三

## 錢東湖詩序

余以戊午客武昌，始至即識東湖先生，怡怡然與爲提攜。鬚髮古處，先生於諸侯客數十年矣，涉世深而天真不斲，心殊敬異之。乾隆初，武進錢文敏公以詩名，先生於文敏爲猶子，弱即以詩見畏於文敏。先生之溫厚，其澤詩教深也。然先生自珍，未嘗以草稿示人。己未春，先生作夷陵遊。其五月余至夷陵，先生病方起，余前涉三巴，十月返武昌，先生前至月餘矣。

余自七八歲即好詩，攻之且十年。然雅不欲與不知者道，有同居歲計者，不知余事韻語也。楚北兵興，途次多壘，斷壁頹垣，損心怵目。往復三數千里，吟咏頗充擴情〔一〕而已。見先生乃出以相質，先生謂沈密多厚意，即自出舊稿三冊。爲言少作多散軼，及遊粤乃自檢輯，近者偶有涉筆，才力亦非盛年。又言詩人有佳構二三十首，足以自雄，工拙吾自知之。先生之詩，柔質如其爲人。其入古深邃，非篤學銳思者莫與知。余鄉思忽興，即當別，恨不獲久侍先生。然半月間，自覺於詩道少益，則先生之詩之移人速也。蓋楚遊二載，知交惟先生爲終始，

今行矣，前期未可定，書此作別，非能序先生詩也。

校勘記

〔一〕『攄情』，道光本作『自娛』。

## 胡眉峰詩序

眉峰，原名梅，晚更名量，長洲人

眉峰年十九，題詩于虎邱石壁，爲朱筍河先生所見，遂招携入都。筍河爲風雅宗，天下名流出門下，然常曰：『妙才黃仲則，奇才胡眉峰。』故都下言詩必推黃、胡。眉峰博學無所不通，尤精于史氏，而喜言兵。《明史》館方開，求熟明事者，大學士王文端公、劉文清公合詞延眉峰，而眉峰斥王氏《明史稿》爲穢書，非事實，駁正數十百事，二公不能從，遂佩纍韉躍馬，從吉林將軍出關。泊入都，而廷議裁革巡臺御史，眉峰走告二公曰：『果爾，則臺民必叛。』卒有林爽文之變。眉峰既困躓，筍河言于陝西巡撫畢宮保使同出都，而眉峰一見，即勸其速回陝閱兵，練標下以備回民。宮保以爲妄，謝罷之。旋陝不數月，而回民叛，宮保大驚，專弁入都招眉峰。其客曰：『眉峰語常喪氣，聞者輒不祥。』遂止。眉峰乃從孫文靖至雲南。安南之役，文靖不用其謀，眉峰怒，絕去，仍入都。而湖南議改折收苗布，眉峰曰：『吾素知湖南官吏遇苗民無

狀，徒以懷朝廷恩德耳。若必改布稅，則苗民立叛。」當事聞者，目笑之。未幾，苗果叛。兵皆集苗疆，川楚教匪乘虛起，兵事連者且十年。眉峰既不用于世，益使酒作爲歌詩，然疎懶不録副，所至輒散失。

嘉慶辛酉，始相識于揚州市上。眉峰頭白且童禿，行裝惟酒具一、劍一、襆被一，而酒酣耳熱，縱談[一]南北邊形勝阨塞，述古人成敗之迹如指掌。又誦其詩數十百篇，皆奇氣坌涌不可控制。嗣以愛子夭折而病劇，夫人又相繼逝，遂欲削髮入山，既不果，出遊無所之，頓躓吳中，至木瀆居義學訓村童。道光紀年，吳人以眉峰老且病甚，口授壯歲之詩，百不及一，因爲收集十數年來讌集酬酢之章，共得若干首付之梓，八月刻成。而予適過眉峰，眉峰臥破甑不能起，執手且泣且語曰：『慎伯知我，爲我序之。我住世七十二年，無一是處。讀書萬卷豈誤我？我自誤詩書耳！慎伯明述之，使後世知所戒也。』時仲則歿已卅餘年，友人哀其詩數千首以行世，至家有其書，眉峰雖塊然尚存，而著述零落殆盡。天之困詩人也，常不遺餘力，故少陵之家屬餓于同谷者七人，其身才得一醉，遂以死。青蓮臥病江上，其子爲土偶所祟，至不血食。仲則之子小仲今年春亦病歿，無嗣人，天之所以困眉峰者，既已備至，而復使其詩散佚無存。茲之所刻，非直不足以見眉峰之人已也。狐埋[二]之而狐抇之，是以無成功。天生眉峰，而厄之如不克至是極也夫！天乎？人乎？後世其何從讀眉峰之詩乎？道光二年九月，包世臣書于都下。

## 書述學六卷後

右江都拔貢生汪中容甫文六卷，余以嘉慶辛酉至揚州訪容甫，而歿已八年，得儀徵阮尚書所刻《述學》，其題詞曰：『心貫九流，口敝萬卷。』又有《廣陵通典》，至精覈。繼識其甥畢貴生及其子喜孫，因得容甫自刻小字二卷，與阮本無異。又于蘭亭册前見其畫像，就求遺書，則皆容甫自以屬其友寶應劉台拱，惟校讀之《左氏傳》《説文解字》二書藏于家，然其所丹鉛者，皆理顯迹，非精義所存。乙丑予再至揚州，與貴生同榻，而容甫入予夢，自言其文之得失甚具，如是者三夕，與貴生共咤其異，而喜孫叩門入，再拜曰：『劉先生病甚，召喜孫付先子文稿，行促不及相告，歸舟阻風，三日乃得達。先子草稿紛糾，非吾子莫能爲訂定者。』貴生曰：『舅氏已三日自來屬慎伯矣，慎伯其無可辭。』時盛暑，予竟十日夜爲遍核稿本，乃知《述學》者，容甫弱冠後節錄以備遺忘之類書，自于册首題曰『述學一百卷』，已成者才數卷。至乾隆五十五年，容甫自擒説經辨妄之文，并雜著

## 校勘記

〔一〕『縱談』，道光本作『猶縱談』。

〔二〕『狐理』，同治本作『狐理』，誤。

傳記若干篇，以世人皆聞《述學》，冒其名刊行于世。《廣陵通典》已成者八卷，其目錄自夫差開邗溝至史可法守城，共十卷，廣陵對乃其要刪，而楊行密以後尚闕。原題曰《揚州通紀》，改曰《廣陵通典》。又乙之，卒未定其名。容甫少孤貧，無師而自力，成此盛業，不可謂非豪傑之士也。年三十而體勢成，多可觀採。四十五以後，才思亦略盡矣。既自刻二卷，而心知未愜。然劉君受付囑者十餘年，才校刊三分之一，又時以世俗語點竄之[一]。容甫文長於諷諭，而甚深穩，偶有一二語直質者，則加以芟薙[二]。及喜孫載稿本歸，而精誠遂感予夢，以是知文人魂魄常附稿本，可哀也已。褚稿四冊，各厚寸許。文皆有重稿，或有至三四稿者。惟《靈表》二篇，每篇三四稿，詞各異而皆未成。予爲集各稿之精語，不改一字，而成文仍如容甫之筆，別刪《說辰參》《說夫子》《京口浮橋議》《月令明堂圖》諸篇，而更劉君所點竄者，題曰《汪容甫文集》，釐定爲正集三卷，其酬酢之文一卷爲別集，以授喜孫。

世人皆稱容甫過目成誦，而使酒不守繩尺。貴生母，容甫親妹也，嘗語予曰：『先兄每日出謀口食，夜則炳燭讀《三禮》四十行，四十遍乃熟。性不飲，終其身酒未沾唇。生平與人書，雖數言皆具稿，猶塗改再三。稿中遇應擡頭字，皆端寫。』余驗其稿本，良然。容甫三十二始出遊，至大興朱學士安徽學使署，名益起。然學士豪舉，幕中多盛氣少年，觀容甫《與朱武曹書》，志在遠大，使不出學士之門，所就當有進于此。世人又言容甫前妻孫氏死于非命，然孫氏被出後，予至揚州時猶存，蓋人言之謬戾如此。

容甫生平所著述，已成未成，予皆得見。能言其學之所至，涉獵經史，不爲專家，抑以窶貧

無藏書。比壯常遠遊，及晚歲稍裕可家食，而精力衰耗，故不能竟其業。至其爲文，柔厚艷逸，

詞潔淨而氣不局促，則江介前輩，罕與比方。貴生有其艷而無其厚，又已早夭。近時揚州有劉

文淇孟瞻，攻經籍過容甫，文筆亦幾近，而工力傷薄。楊亮季子，充其樸茂，可出容甫上，而耳

目淺狹以艱澀，尤傷邊幅。二子皆年少好學，常從予遊，是當踵容甫而起者矣。喜孫宦遊入

都，中間相失十數年。道光壬午九月，喜孫乃以此刻來貽，悉改亂，非予所定，亦有數篇爲喜孫

續訪得，而予未見者。容甫之靈，能自致于予，而不能終呵護之，使不變動以自存其真也。

悲夫！

〔一〕『又時以世俗語點竄之』，道光本作『又時時加以點竄』。

〔二〕『容甫文長於諷諭，而甚深穩，偶有一二語直質者，則加以斐蔚』，道光本無此句，咸豐本增。

# 讀大雲山房文集

右初集、二集共八册，故友陽湖惲敬子居之所作也。子居文精察廉悍，如其爲人。其紀畸

人逸士，以微知著，常數語盡生平，持論有本末。言氣化，言仙釋，皆率臆而談，洞達真契。推

七六

勘物情，不事谿刻，而終莫能遁。近世言文，未有能先子居者也。然叙述脃仕富子，則支離拖沓，有所諍議，必揶揄顯要，即諧訕守土長吏，率多府罪于下，是其不能無蔽也。子居性不欲有所後於人，而義昧蓋闕，故於古先賢哲所不言，與言而不敢盡者，則莫不言之。又不耐受譏彈，流輩固無以加。子居震讋氣矜，罕能以所欲言進，及進而得盡者，子居之文，必傳於後世，然其必以是數者致累，亦無疑也。然古文自南宋以來，皆爲以時文之法，繁蕪無骨勢。茅坤、歸有光之徒，程其格式，而方苞系之，自謂真古矣，乃與時文彌近。子居當歸、方邪許之時，矯然有以自植，固豪傑之士哉！其兩集目錄，述古人淵源所自當已，然與人論文書十數首，仍歸、方之膚説。將毋所與接者，庸凡不足發其深言耶？抑能行者固未必能言也。予將訪哲弟敷子寬於海寧，子寬心成之士，能言其兄文所至者也，故書以詢之。

## 舊業堂文鈔序

天下之所爲貴士，與士之所以自貴者，亦曰志於利濟斯人而已。然學不足以輔志，則夸大少實，識不足以將學，則迂疎寡效，氣不足以持識，則瞻顧無成。然或負氣太盛，又常致激切僨事，如山澗暴雨之集，橫潰四出，一往而涸。明僉都御史淩海樓先生，由知縣擢御史，廷靜天下大計，拜杖歸田。及起用原官，風操彌厲，朝政幾肅，甫膺顯擢。旋被中傷，迹其氣矜之隆，意

必句決目眦，字流血淚，而章疏詞指，巽婉和易，一若有所必不得已而後有言者，可謂好直而不蔽者矣。至被誣廢棄之後，其能放情山水，逃心禪悅者，已爲超絶流俗。而先生居於澤國深求疾委曲達當路，卒使水有所歸，出鄉里於溝壑，是其用之不終於國者，必求有成於鄉。守氣平，用識審，夫豈矜名買價之徒所能望其項背耶？先生詩文甚夥，稿藏家祠，裔孫曙求之數十年，乃得録副。苦資寠，擇其實關世用者，得若干卷，鈔付梓氏，使後世尚志之士，受而讀之，如坐和風祥日中，而知驚飆怒霆之不克有濟，而賦性寬柔者，亦有以自勉，不至坐棄於委靡焉。

天下事庶幾有起而力任之者乎！

## 贈方彥聞序

吾聞子瞻氏之論文已，其論六一居士曰：『著禮樂仁義之實，以合於大道，其言簡而明，信而通，引物連類，折之於至理，以服人心，使天下知以通經學古爲高，救時行道爲賢，犯顏納諫爲忠。』其論范文正公曰：『公少時已有憂天下，致太平之意，故爲《萬言書》，乃其出入將相，迹平生所爲，無出此書者。其於仁義禮樂忠信孝弟，蓋如飢渴之於飲食，欲須臾忘而不可得，雖弄翰戲語，率然而作，必歸於此。』其論樂全先生曰：『公以邁往之氣，行正大之言，一皆本於禮義，合於人情，是非有考於前，成敗有驗於後。』吾又聞子瞻氏之論學已，其告張琥曰：『富人

之稼，其田美而多，其食足而有餘。田美而多，則可以更休，而地力得完；食足而有餘，則種之常不後時，而斂之常及其熟，故其稼少粃而多實，久藏而不腐。是以善學者博觀而約取，厚積而薄發。』其告吳彥律曰：『南人日與水居，七歲而涉，十歲而浮，十五而沒。夫沒者豈苟然哉？是必將有得於水之道者。日與水居，則十五而得其道。使北方之勇者，問於沒人，而求其所以沒，以其言試之河，則未嘗不溺。故不學而務求道，皆北方之學沒者也。』

是故舍禮義忠孝，是非成敗，則無所言文矣，舍文則無所言學矣，舍學則無所言道矣。然而世遠道喪，以剿字爲學，勦聲爲文。其上者乃能鈎稽名物，刻鏤風雲，正已則失要，治人則無功，師友謬說，聰明錮蔽。是故自任斯文之重者，有根於性，有成於習，舉世競爲俗學以求售。

其售者，上得以行其欺罔，下得以肆其腴削，則共以爲能。而有人焉，遺遠世俗，自尊所聞，言依於禮義，心泯乎得失，雖攖怒召謗，以至於頓躓瀕危而不悔。窮則守之以終，而教誨其子弟；達則操此以往，而惠保其黎庶。其爲文也，則能究人情之極，況於直道，以上繼夫作者，此根於性者也。有人焉倡之於前，而健者聞而慕之，獨處則以古爲師，群居則擇善而執，慎守其術，積通所明，不撓於勢利，不惑於浮議。其既也以己度人，而其理同，以身體物，而其心安。故其文亦能黜華言，濟實用，不悖於作者之旨。而其達也，可以不負所學，此成於習者也。

毘陵方君彥聞，有志於用世之道，爲吾友晉卿所推。年三十，名譽噪都下，求舉輒不當於有司。近世之用人也驟，士獲兩舉，輒以試於政。子瞻氏曰：『學醫者人費，政之費人也其於

醫，與其不幸而費人也，毋寧費時。』彥聞篤學而工文，故稱所聞以告之，并以質之晉卿焉。

## 贈余鐵香序

嘉慶辛未夏在都下，吾友陽湖惲君子居爲言：『新建有余君鼎者，字鐵香，年少負奇才，爲詩文下筆輒數十言，諆諆可觀采。又能持鐵槊重十二斤，上馬擊刺，欷欷風旋不可止。其意氣激昂，差似吾子。』子居故宰所許可，其言可信重。及丁丑秋，乃識鐵香。常劇談終夜，因以徵子居之不妄嘆也。

然生才易而成才難，才不用而使人咨嗟嘆息易，見用而能必成，成而能與人相安，安而可久爲尤難。夫才人負氣銳往，遍讀古今書史，抵掌論天下事，若無可爲者，一試於政，常苦紛更而易敗。及數經挫折，又遂鍛鑢鋒鋩，浮沈流俗。是故士無銳氣者，平居事襞績剽竊，以求悅於有司，幸乇獲而與人民社，齟齬昏瞀，播惡釀亂，不可爬梳。其有銳氣者，又以未閱歷而少成，及其閱歷稍久，乃卒歸於庸容，是天下事卒無有能理之者也。

君子則不然，守氣以恒，而養氣以善悔。《易》曰：『君子以言有物而行有恒』，又曰：『无咎者，善補過也。』『震无咎者，存乎悔。』有物有恒，未能遂言無過也。見過而震悔以補之，所以能遠於不恒之羞，則東坡其人也。東坡少年，銳意天下事，及其晚年，立論與少壯如出兩人，然其心乎濟世利物，百折而不回者，終始如一，而晚乃彌摯。觀其前後論議之殊，蓋悔者屢矣。

然其用悔也，在斟酌事理之當否，而一身之崎嶇顚躓，不以介於其間，此東坡所爲深契周孔无咎之旨，善用其悔，而可爲百世才人師法者也。

予韶齔時，侍先君子受《孟子》，問曰：『今天下內外官吏，皆以讀書取科第，皆讀《孟子》，何不遵行其道，而使貧富相耀，宗族渙散耶？兒異日若得一命以上，持此以出，其可乎？』先君子曰：『兒骨相非貧賤者，然推此意興，其必不容於流俗已。然兒慎保初心，毋爲習俗所染，況事變不常，非一人聰明材力所能備知，兒其慎之。』遂賜字曰慎伯，謹拜受而心識之。稍長，讀東坡文，益銳意欲任事，而好言兵。繼知善兵者必明農習法，隨地諮訪，察土穀之宜，明山水之脈，乃集論自漢以來刑法諸書，以迨現行條例，推世輕世重之故，以即於人情。又恐今古異宜，求官書讀之，以窺本朝制作之盛，粗有所得。既蹭蹬無所設施，又食貧不能治生，乃蓬轉依人，隨時建議，或獲聽信而施行，時有窒礙，則潛更暗轉，以救不逮，蓋亦屢有悔矣。然自念大閒未逾，雖叢謗集身，幾至危殆，卒未有蕩去繩檢、辱身辱先者。是以屢困而守之不變，不爲士君子所棄。

子居長於予十五年，其爲人果健，爲文勁直，爲官剛介，皆與世俗相違背，更折磨者數四而不改其初，庶幾成才者矣。鐵香稚於予亦十五年，相其意氣，於子居爲具體，非予所能爲役，然未經挫折，一往奔放，其歸不可不慎也。予之得交於子居也，以善悔而不誤用，故自述生平以質鐵香。鐵香以子居故，不以予爲妄誕，其卒能有成而不負生才也，則予所當與鐵香共勉，以

期無媿爲子居之友，斯可矣。嘉慶廿二年九月廿八日。

## 湯賓鷺先生文集叙

予以嘉慶壬戌至常州，先生前卒已四年，而常州人士稱文獻者，必首舉先生，以爲樂善疾惡，坊表人倫，多識前言往行，其爲文常依於闡幽顯微，至再至三而不厭，殆荀子所謂君子必好辨者也。予既慕先生之爲人，不及見，因求其書，積數十年不可得。及道光己丑，先生之女夫張君翰風宰館陶，爲先生校刻遺集，予取道過從，因得受而讀之。其詩導源香山而不襲其貌，反覆委縟，必盡其意。長律、七古爲尤工。其文則長於記事、論說，以達意爲主，而橫直自成體勢，望而知爲有德者之言，足以取信來兹。

自唐迄今千餘年，以文名者十數家，以詩名者數十家，并以馳騁變化，成一家之機樞，爲後世法守。而學者耽精疲神於此十數家、數十家者，規撫形模於長短疾徐之間，蓋亦有庶乎維肖者已，而常不足當有識之觀采。夫豈古人不可學，抑爭章句之末者，固未能與於言志載道之大原也耶？故其傑焉者沈研古籍，必比類以吾身所親歷，按切於吾心，既了然無所格閡，乃屬辭而注之手，自述所見，其條鬯指趣，絕去依傍之迹，而又不至於橫流奔放，則其所詣，雖未足與彼十數家、數十家者比，而能使讀者聞其聲如見其人，則亦足以自植而不朽。故自唐以來，有

書傳而不甚著者，又不啻數十百家，先生則其流亞也。

先生無子，以從姪爲嗣。説者謂先生忠厚嚴正，既博學雄文，不得於有司，無所設施於世，而天又靳其嗣息耶？。然往昔達人，如漢之揚子雲、唐之李太白、孟東野，宋之程伯淳，近世之顧亭林，是并文切物理，道周世用，彼蒼蒼之不可知者，何獨至先生而疑之？予少遊大興朱文正公之門，大興實先生尊甫門下士，淵源可溯。予近又與翰風爲至戚，托親串之末屬，故不辭不文而書其梗概，以告觀者。

## 方岩夫軫 詩序

予以嘉慶庚申冬，訪翰風於歙。翰風握手即爲言：『有方君岩夫，可與言詩。』而岩夫已聞予至、炳燭相過從、劇譚徹宵。次日，以五言四章爲贈，其情動於中，以成尚德之文，沈鬱而不激詭，清迥而不促數，庶幾作者之風。因與極言詩法源流所自，嬗變之故，上自陳思，下迄次山。其於言之順序，唯以能斷爲深，而驟轉平流之中，壯密足以履險者，有相應之樂，無壹聲之失。蓋予展側楚、齊、吳、越間三十年，所與極口論詩者，翰風而外，唯岩夫而已。是後則辛酉秋，聚白門十許日，庚午秋，於韓江一再見，而岩夫遂化去。道光壬辰春，遇子佩於都下，岩夫猶子也，集録岩夫之詩，欲梓行問世，而乞予爲序。夫以岩夫之詩之工，而真知者唯翰風與予，

則求知己於身後，又豈易也哉！然天下後世，如有能以予言詩為然者，則豈夫其不死矣。

## 韋君繡詩序

謝君默卿嗜詩，遊宦於吳，與吳中詩人習，而拳拳日稱道自以為弗如者，則韋君繡。及識君繡，讀其詩，默卿固非妄嘆也。夫詩之為教，上以稱成功盛德，致形容為後世法守；次乃明迹懷舊，陳盛衰所由，以致諷諭；下亦歌咏疾苦，有以驗風尚醇醨，而輕重其政刑。繫古流傳之什，風裁不一，其要必歸於此。自當路君子，以總持風雅為己任，退斥苞苴，進詩辭比羌雁，其中程式者，大都入耳而不煩。及其遞陳間作，則又能別第肥瘠膚本，以為酬報儀秩之高下。於是文人才士，莫不瘁心力，揣聲病，以必得當大雅，雖與古作者殊科，而其擷藻連采，稱其排比所以奪人目移人志者，亦一時得失之林也。

予自齠齔學詩，成童以還，篇帙頗淹，弱冠出遊，鉅公結納若不及。然當公讌遊覽贈答之際，苟心中無所欲言，輒至不能成章句，始知所學非所用，自分薄植，卒無以與當代名流相角逐者。遂輟其業，而所遇以益窮。一昨小住默卿官廨，又識蔣君澹懷，讀其詩，劖刻而不露，舉體渾脫，典籍奔走受驅馳，以視君繡，清迥相軋，而精能過之。言詩於吳中，莫或先二君矣。然二君故才力贍逸，及責以羔雁之能，則亦有近似鄙人者，坡老不云乎：『二生有致窮之具，而與不

肖爲親，又欲索書，往尋黃魯直，其窮未可量也。』今二君致窮之具，既不後王庠程遵誨，邇近厚予如恩舊，雖斯世無黃魯直，而君繡且索予序其詩，欲以尋天下後世，不可知之人，雖坡老亦當爲之咋舌矣。故錄橐寄默卿，幸爲予拉�架摧燒，揚灰於衢，以當廣柳之送，且告澹懷，無爲其後來者。

## 趙平湖政書五篇叙

余少服《孟子》尚志之説，慨然深究天下之利病。人率非笑之，則應之曰：『士者，事也，士無專事，凡民事皆士事也。《記》有之，學也者，所以學爲師；能爲師，然後能爲長。爲長之事，不當於爲士學之乎？』其後讀《韓子》，至『縣令子孫累世絜駕，故人重之』，則又喟然曰：『韓子亦士之傑焉者也，顧自卑其志如是，不事士事，而語民是浚，是故今之長民者，見利莫爲興，見害莫爲除，非必識所不及，而力有不逮也。』當其始爲士也，蓋亦有志孟子之志者矣。一旦爲長，則又重韓子之所重，非唯不掩其言也。復自變其説曰：『興利除害之政，唯可行於古耳。』或且謂興利除害之在古可稽者，未必果見諸實事，於此而告以尚志之言，若必不能以爲非，則曰：『是匡居常談，臨事輒不可用。』謂爲雖善而無徵也。

江陰趙君球琳圃，宦遊浙中數十年，屢膺大邑，而持論顧與鄙人相出入，於條理加精審焉。

凡民生所疾苦，諸公群以爲無可措手，而泄泄置之，且因以爲利者，則皆察幾審勢，援例比案，而詳爲區畫之。其舉也甚易，其推也無害，民難既紓，官困亦解，作爲五篇之書，以詔方來，是可爲善而有徵者矣。世有尚志之君子，讀其書，得引以自堅，而志卑者亦無以飾其說，以助波靡之風。民亦勞止，汔可小休，吾於趙君之書兆之矣。　道光壬辰季冬月朔，安吳包世臣譔。

## 讀白華草堂詩集叙

余性癖於詩，無所師承，而冥心探悟者十年，似有得，然未敢自信也。嘉慶庚申秋，識陽湖張琦翰風於白門。張君曰：『吾子高才絕學，而溫柔敦厚如是，是必深於詩。』因相與爲深言，出舊草二千首屬張君。張君爲删定，存什一二，曰：『後人讀之，而深求其義，足以達政專對已，何必多？』余自此遂輟韻語。道光乙未春，因烏程凌堃厚堂識鎮平黃君香鐵於都下。黃君詩名滿宇内，示以刻行之九卷而屬爲序。讀其詩，少作已成體勢，節奏轉換，緩而不弛，和而不滑，庶幾有德之言。顧以命余，媿不克當也。黃君詩刻行已十餘年，載筆通儒，欲得序其集者甚夥，顧以命余，媿不克當也。　壯歲漸變而逌上，緩仍舊而若少遜者，然新意時出，真吾迥然見矣。　煮酒劇譚，常至中夜，笙磬之同。　自晤張君後，閱春秋三十有六年，未有若吾黃君者也。

夫推極詩道所致，其單微幽渺，可以奪造物之權，變人心之度，使寒燠不能操其舒慘，哀樂

藝舟雙楫

八六

不能主其欣感，斯固作者偶得之而不自知，讀者心領而無以言狀者也。至於念衣攲帛則知愛，狀車聲則知敬，刾壁倖則盛陳笰綏，哀疏遠則備揄盼倩，是則體之不可不明者也。或無端蠹起，奔馬，或梁繞泛聲，是又勢之不可不明者也。爲境萬殊，用法一貫，論志者感其微言，行遠者脩其盡飾，窮原竟委，吾無以測黃君藝之所至矣。余往來吳越間久，所見工詩者，有無錫趙函艮甫、長洲蔣志凝澹懷，然皆未嘗與論其得失之故，殆於失人，於今悔之。異日黃君或遇二君，出此相示，當有雅契，且藉以補吾過也。

## 述古孝子詩序

人之心不可使放，放必由於無所事。心無所事，而不能無所之，則放矣。故古者教人，於平居，則春秋禮樂，冬夏詩書；行以《采齊》，趨以《肆夏》，使此心無時無地不有所事以守之而不放也。至於居喪，則主哀而不尚容，自成服以至免喪，歷三載之久而身以廢業，無所事事，若非有束其心者在，不能保其不外馳而忘哀也。是故始喪讀《喪禮》，既葬讀《祭禮》，凡以自管其情，目之所觸，聲之所發，無非歸厚之教，設此閑以防其心者也。

分宜趙南庵先生之執母喪也，居廬之日，檢古孝子事迹，摘叙其略，各綴以五言二韻，積二

百首。蓋三載之中，無日不與古孝子相晤對，創巨痛深，情難自已，與古人喪次讀《禮》事異，而束心於哀，則無殊也。先生五世孫芝巖茂才，年少工爲文，不忘祖德，以是編見示，乞序而梓以傳之，後之得是刻者，罔極之思，有不覺其油然生已。《詩》曰：『孝子不匱，永錫爾類。』類至五世，而手澤益彰，其斯爲君子之永錫也乎。

## 江季持七峰詩稿序

夫詩難言矣。尼山以學詩爲教，而可與言者僅乃二人。降及李唐，傳人萬數，而其至者，伯玉、子壽、太白、子美、次山而已，何其靳耶？蓋詩教主於溫柔敦厚，然其旨趣，寓於意者半，而發於詞存於氣者亦半，是則無迹象可求，非言語所能喻也。夫以詩之關鍵見於迹象，其激射、隱顯之可說以言語者，常倉卒不能得解人，況微妙於此者耶。是以余馳驅楚、蜀、幽、燕、吳、越之郊四十餘年，詩人莫不識，而可與爲深言者，唯陽湖張翰風，其次則歙方岩夫、荊溪周保緒、高凉黃修存、東鄉吳蘭雪、蘄陳秋舫，無錫趙艮甫、桐城汪艼之，吳蔣澹懷、鎮平黃香鐵，而岩夫、艼之，皆吾皖産，岩夫之氣厚，艼之之詞柔，俱有得於詩教矣，而岩夫資力爲深。自岩夫、艼之相繼物化，有後起者，吾未之見也。

道光庚子，余待辨豫章，多暇日，倪蓮舫太守持《皖江三家詩》板本見示，并言汪平子、余

伯扶非江季持匹，擬別刻專行之，而請爲序。余受而讀之，太守之論蓋信，季持余曾一再見於白門，不知其能詩也，今讀其詩，庶幾有窺於柔厚之旨，不及岩夫而軼免之，是足以爲吾皖三家矣。篇什雖不充，《素絲》十句，品證上中，《陝郊》一篇，心傾杜老，亦奚必求益擇肥如買菜市瓜之爲也耶？余嘗詡不失人，以季持觀之，則失人正多矣。工詩者未必可言，可言者或又失之交臂，則信夫詩之難言矣。

## 王海樓<sub>劫</sub> 詩序

詩之爲教深矣，其深者必於溫柔敦厚而不愚。詩之用有美有刺，溫柔敦厚，意其主於美乎？然古今傳詩之用於美者什一二，而應制教，希恩澤，充羌膺，不足與於詩教者，已居大半。其他風雲月露、體物即事之章，苟有善者，亦必出於比物連類，以致寄託。聖門之説《詩》曰：『言之者無罪，聞之者足以戒。』然則詩教殆寓於刺耶。蓋《詩》義六，而用在於風與興，一氣相感謂之風，微言諭志謂之興，而所以妙風與興之用者，則曰離合，曰隱顯。顯則與人以可見，隱則與人以可思，可思故足戒。離合者又所以妙隱顯之用者也。隱顯離合之用彰，則與人以可思，可思故足戒。故其詞溫柔，溫柔故無罪，其旨敦厚，敦厚故足戒。已無罪而人足戒，且何愚之有？以此爲教，不其深乎？漢氏去古未遠，流風猶存。魏晋以還，藻繢迭興[二]，而先覺不乏。比及有唐，

射洪、曲江、青蓮、杜陵、道州，是其選也。宋之眉山，亦庶幾焉。不由此，不足以爲詩，不解此，不可與言詩，則匪惟其教深也，而言之實難。

同年生王君海樓，蜀産也，於射洪、青蓮、眉山爲後進，自幼好詩，數十年不勌。前以貲作宰浙江，屢膺大邑，被議左遷來豫章，復入都，再鑴級，仍以貲復官。道光壬寅，自都返豫章，哀其被議後詩若干卷示余，余受而讀之，蓋駸駸有離合、隱顯之意。詩固難言矣，遇可與言者，又不得不言，故與爲深言，即以爲弁。

## 校勘記

〔一〕『迭興』，道光本作『迭與』，誤。

## 澹菊軒詩初藁序

近世論詩，類以倖色揣聲爲工，若其出於閨閣，則群詫以爲奇。抑思《國風》所列，半出婦女，尼山删《詩》以維世道，夫豈以閨閣故，恕而存之耶？夫溫柔敦厚，詩教也，微言相感以諭其志，詩法也。循法以知教，其工初不侈於聲色。漢魏既遠，南朝專取詞藻，有唐力窮聲調，故倖色揣聲之業以日盛，下至以詩爲羔鴈，而聲色之外，殆於無詩矣。然而長言咏歌，極之手舞

足蹈而不自知，依永和聲，而言志之旨益明，則俳色揣聲，固亦詩道之馴而必致。志士多感，女子善懷，苟有能者，必歸於此。

## 爲朱震伯序月底脩簫譜

陽湖張緹宛鄰先生詩，浸淫漢氏，而與余獨有笙磬之同者，此也。先生長女適昭文吳彥懷比部者，爲孟緹恭人，著有《澹菊軒詩》，斯能紹家學而昌詩教已。憶余以嘉慶庚申，徒步數百里過訪先生，恭人才龀齒，其女弟緯青，婉紃，若綺多在孩抱。閱七八年，則姊娣詩詞稿皆成帙，緯青幽雋，婉紃排奡，若綺和雅，各得先生之一體。恭人則纏緜悱惻，不失於愚，屬詞比事，必達其志，節族膏澤，多所自得，被文采而能高翔矣。比部詞壇之雄，倡隨自爲知己，尤藝林所希有。道光辛丑，恭人年五十矣，其弟仲遠，吾甥也，梓行其集而屬序於余。前序出劉君廉方，其言既至允，而恭人之學成於艱苦窮困者，若綺後序又備述之。余故揭恭人之詩法，以告觀者，若徒見其詞藻之溫麗，聲調之悠揚，而驚嘆爲閨閣之傑，是仍昧於詩教，未足與論恭人詩也。

意內而言外，詞之爲教也。然意內不可强致，言外非學不成，是詞學得失可形論說者，言外而已。言成則有聲，聲成則有色。三者具，則足以盡言外之才矣。夫感人之速莫如聲，故詞別名倚聲。倚聲得者，又有三：曰清，曰脆，曰澀。不脆則聲不成，脆矣而不

清則膩，脆矣清矣而不澀則浮。屯田、夢牕以不清傷氣，淮海、玉田以不澀傷格，清真、白石則殆於兼之矣。六家於言外之旨得矣。以云意內，唯玉田、白石耳，淮海時時近之，清真、屯田、夢牕，失之彌遠，而俱不害爲可傳者，則以其聲之么妙鏗鏘，惻惻動人，無色而艷，無味而甘故也。

揚州專力詞學，自冬巢汪君，冬巢受法於吳祭酒，祭酒于詞尚傅色，其氣濁，其格靡，以膩浮爲能事。冬巢力能擺脫本師，求諸兩宋以自立。繼起則西御王君，尤能博綜諸家，而心知其故。震伯續自得於聲，脆如冬巢，清如西御，澀則隱隱在齒牙〔一〕間，爲二家之所不及，養之以學術，煉之以境遇，則意內之妙，吾將於震伯旦夕遇之矣。

校勘記

〔一〕『齒牙』，道光本作『牙齒』。

## 金箋伯竹所詞序

詩、詞、賦三者同源而異流，故先民之說詩也，曰『微言相感，以諭其志』，其說詞則曰『意內而言外』，而說賦既曰『古詩之流』，又曰『詩人之賦麗以則，詞人之賦麗以淫。』是詩與詞若有分疆畫界者，豈非以其觸景物而情有所寄，托於美人珍寶以爲諷諭，雖本興之一義，而流弊

有馴致乎？詩自漢氏分五、七、雜言，迄唐氏季世，溫柔敦厚之教蕩然。已而倚聲乃出，其體異楚俗，襲詞名者，蓋意內言外之遺聲也。然其時流傳之章，委約微婉，得騷人之意爲多，與其詩大殊，蓋其引聲也細，其取義也切，細故么而善感，切故近而善入。五季兩宋之能者，并臻茲妙。自茲已降，靡者沿流揚波而不知其本，俳諧謔浪，以爲能事，蔽錮且四五百年。及近人錢黃山始鑿其竅，而皋文、翰風二張先生繼之，高才輩出，復兩宋舊觀。

篋伯之尊甫，嘗從皋文先生遊，篋伯又親問益於翰風，其工詞也宜矣。并世工詞者，莫如董晉卿。董君，二張傳業之愛甥也。余嘗語之曰：『吾子賦亞文通、子山，詞兼清真、白石，然吾子詞材伐之兩宋，是猶未免時世糕也。導源濫觴，以楚騷尊其體，不亦可乎？』董君然其說，卒未能遷業。余苦筆重，體氣不相入。以篋伯詞之工，遠來問序，其不謬余言也明矣。篋伯果不謬余言也，則伐材於湘沅，以大倚聲之門户，是二張所未先覺者。拔戟自成一隊，吾不望之篋伯而誰望乎？

## 雩都宋月臺<sub>維駒</sub>古文鈔序

唐以前無古文之名。北宋科舉業盛，名曰時文，而文之不以應科舉者，乃自目爲古文。時文之法坦而隘，古文之法峻而寬。寬則隨其意之所之，或致大僨於法，於是言古文者必以法爲

主。然其時之能者，無論伯長、太伯始事之倫，即歐、王、蘇、曾絕足相繼，力矯時文之弊，而卒不能盡。洎乎有明，利祿途歸八比，時文之法，較嚴於宋，而士人習之又最精，其間有志復古如震川、鹿門者，所爲古文，猶不及其時文之善，若其專力屏絕時文，一語不以入古文者，則不文而已，何其難耶？蓋文之盛者，其言有物，其言有序。無序而勉爲有序之言，其既也可以至有序；無物而貌爲有物之言，則其弊有不可勝說者。夫有物之言，必其物備於言之先，然後之無序，則物不可見。物即可見，而言不可以行遠，反之一心而皆當，推之人人之心，而無不適焉，於是乎言之，而出之以有序，此間世之英，古所謂立言之選也。其能深求古人文法，而以吾身入其中，必使其言爲吾所可言，所當言，又度受吾言者所可受，所當受，而後言之，而言之又循乎程度，是則可以爲有序矣。是故有物之言，時文有時可與古文同，有序之言，則古文有必不能不與時文異者，此之不可不察也。

月臺宋君，承祖若父之家學，致力古文者數十年，波瀾不尚壯色，論議不求聳聽，唯斥斥以無序爲戒，是固知所先務，足以加人一等矣。近世古文，推桐城姚氏，其造詣實能別時、古之界，所言信爲有序。門下士如陳石士侍郎、梅葛君戶部、管異之孝廉、吳仲倫明經，皆親承指授而有得，然唯吳君爲能真傳姚氏之法也。宋君嘗問業於姚氏，治之不已，何遽不與吳君并稱高足乎？予不敏，文於古人無似，而謬爲群流所推許，宋君既不恥下問，於是乎書。

## 樂山堂文鈔序

人莫不有所欲言，言之有章則爲文。故曰人聲之精者爲言，文詞之於言又其精。文之所以精者，曰義，曰法，故義勝則言有物，法立則言有序。然以有物之言，而言之無序，則不辭，故有物者不可襲而取，有序者可以學而致。是以善文者，必盡心於法以爲言，而不敢縱其所欲也。自漢迄隋，集傳百三，隻句碎字，珍若球琳。有唐以來，遺文漸尠，而千三百年所盛稱者八家，是雖名氏在人口耳，尚不翅數十家。而已若存若亡，其巍科膴仕，因乘資力，結集累卷帙、盛剞劂者以萬數，世無得而稱焉。彼萬數者，豈不心勤沒世乎？乃旋踵化爲糞壤。夫八家者，又豈敢必後來之竟莫比并哉？至所謂數十家者，文固不後於恒人，加以德業在當時，藉得留其文於若存若亡之列。噫，何其難耶！然而是八家者，則既千載如生已，士苟有志斯文，莫不尊之如父師，親之若椒蘭，而并時儕輩，幸得厠名焉，亦復託以不朽，始嘆文字之力，吹枯嘘生，功同造物矣。

然吾聞歐陽子爲文，脫稿即糊牆壁間，出入塗乙，至不存原文一字。夫歐陽之初藁，其超越尋常，豈顧問哉？而必塗乙至不存一字乃自愜，則知韓、柳、王、蘇、曾之造詣，亦必爾也。李、杜集有昌黎之頌李、杜曰：『流落人間者，泰山一毫芒。』則知古人皆作之多而存之寡也。

兩三稿并存者，則知古人雖再三改竄，而猶有未定也。《樂山堂文鈔》曾君受恬之近作，置郵相質，并乞序。曾君以楚南之望，仕優而學，不恥下問。其於文也，遇題便作，作之良亦多矣。多作則可以待删，載删而慎存，又益以善改，若歐陽子之自程者，工力深，風裁峻，澄汰渣滓，菁華秀發，今人何遽不如古人哉？古人敻絕如八家，是固天亶，非人力所幾，然浸淫乎不懈以及之，其必不與前此之萬數者同歸泯沒可知也。故書之以諗曾君。

## 齊物論齋文集序

說者謂天地之氣日薄，故古今常不相及。然而在物者，鄱陽之磁，端州之硯，近產則高出前代。其在人，黃、魏、施、范之奕，自昔無與比。乾隆中增試唐律，而近日工試帖者，顧優於唐。邵、戴、二錢、王、段之於小學，推原古訓，博辨不支蔓，爲宋氏以來所無。賦則自南朝不競，逸響莫綴。予心儀前哲，私詡絕業，及見晉卿作，深幸德之有鄰，益嘆其秀出不可到。繼又讀其古文，說經有家法，情深文明，取勢琢詞，密而不褊，委婉而遠於姚冶，依八家成法，而健舉能自拔。晉卿時年始二十有一，予反復雒誦，爽然自失，謂之曰：『八家雖唐、茅所次，然無以易之，前人欲離去者，其文率詭誕無統紀。墨守則推熙甫、望溪爲傑然者，猶不免爲嚴家餓隸，汗流僵走不自耐。姬傳近出，較望溪爲純淨，而彌形局促。吾子勉之，充其材力，抗顏八家而

爲九，其在斯矣。」

嗣又得容甫文八十餘篇、子居文二百餘篇而讀之，可采者什二三。予嘗謂子居曰：『子之文勢，鷙鷥淩厲，接武介甫，容甫文得逸宕於彥昇、季友，繫援蘭臺，以摩八家之壁壘，而旗鼓未足相當。二君故自爲強國，執牛耳耳者。虛之十稔，終當以歸晉卿矣。』子居頷之。晉卿遊楚、豫、齊、趙十餘年，晚歸袁浦。所至求文者麕集，晉卿面柔不能拒所請，又不欲以千秋之業徇人，率紆回宛曲，必欲讀者於言外喻其指，以是益不能自別於永叔、介甫，而拔戟成一隊也。以晉卿之奇姿間出，又有學以濟之，徒以困於所遭，不得獨行其意，晚更困於病，工力中輟，以不能盡其才，豈非命也夫。

唯予弱植，謬爲世人所推，而晉卿惓惓尤至，年將五十，自度所學終不可見用，遂亦有志斯事。搴芳八家而不受籠罩，蓋庶幾焉。然奔走數十年，荒惰相乘，學殖盡落，辭不副其意，予故以悲晉卿而更自悲也。晉卿文無不以示予，所見尚倍於此刻。此刻爲申耆所選，而申耆病甚，實出門下士手。文存者多少作，晉卿三十以後文，固爲酬酢所苦，然亦有觸事發意，優於少作者，而選多不存。晉卿文既不能盡其才，此刻又不能盡晉卿，唯幸賦則全錄，其所以上攀班、張，下亞江、庾而無媿者，猶足使後來有志之士，信古今未必不相及，而及時自力也。道光癸卯重九日，安吳包世臣書。

## 書陳雲乃延恩罷讀圖 本字登之，近改字雲乃

道光壬辰，雲乃以郡倅籤分江蘇，未出都，爲《罷讀圖》徵題咏。中外能詩者，各以詩贈，大抵謂雲乃雄文碩學，屢躓場屋，至以貲進身，出試幕僚，則爲不得其職，宜其憤激慨慷而爲此圖也。既至省，以示其友包世臣。世臣則謂雲乃平日讀書，若僅爲科第計者，則當捨撅斷爛塵腐，以期必得，何以穿穴經史，求立言之本意，歷二十餘年，遭挫折而不改？是固將有以用之也。今逾博學不出之歲，及鋒自試，豈復有所憾哉？然則斯圖之作，正孔穿所謂王事如龍，勤慎之義也。

世臣既未仕，又素不學，然頗悉近世故事，達民間情僞，以雲乃之才識，埤益以郡縣事，不足忙亂其身心矣。吾第恐雲乃未涉事而知懼，既涉事顧以爲中流自在若不足爲者，漸乖作圖之本旨，願雲乃常守勤慎之心，臨事必按以方策所載，是否有合而後行，是其於讀書也。欲罷不能，則吾道之深幸也。洎於視事，受民人社稷之寄，接間閻小民，隨在修孝弟力田之教，進都人士于廷，與講貫立身處事之體要，仕優則學，又安能罷讀也哉？

## 復李邁堂書 祖陶

邁堂先生同年足下：尚齋太守來，奉手書，委曲明著，訓誨以所不及，深感深謝。世臣自幼失學，家無藏書，至髫聞見，嗣以饑驅出遊，遂廢佔畢，幸所至不見棄於賢士大夫，隨在求師，略有領悉。又性喜體驗人情事理，攬論今古得失，如蜩蟬自鳴，非敢言文，何論於古哉？謬蒙四方名流，加以獎掖，甚至指爲壇坫，推執牛耳。世臣頗有自知之明，廿餘年不敢承也。而友人辱推彌至，遂有往復論文諸書，不過悉黑者之慮，數他家之寶耳。足下沈精斯道且三十年，耳目至廣，趙宋以來大集小編，無不搜覽，衡其輕重，平其去取，世臣何敢出旗鼓以相當？重辱雅教，亦不欲默默。

尊諭有物有序，是矣。然以搭架式起腔調當有序，則世臣所未喻也。又謂周秦文體未備，是矣。魏晉以後漸備，至唐宋乃全云云。鄙見以爲文體莫備於漢，唐、宋所有，漢皆有之，且有漢人所有而唐宋反無者。尊諭明代喜稱秦漢，近代喜學六朝云云，明代王、李諸公之陋，已經論定不具說，近代學六朝者，唯見汪容甫一人，此外等之自鄶，烏覩所謂喜學六朝哉？又謂震川不搭架式起腔調。世臣三十年前，曾覽其集，於中酬應之作居什五六，莫不以架式腔調爲能事，此固不得不爾，然其由中欲言之文，亦未能擺脫此四字也。惲子居欲以子書救八家之說，

自是賢智之過。子居得力，全在介甫，短章小傳，定稱高足。容甫之文，經世臣手定者，爲其子弟所亂，《述學》二卷中，説經未爲精湛，然有深通古人文法者，什可二三，世人盛傳其《廣陵對》《琴臺銘》，皆下乘。《哀鹽船文》，差有哀雅之致，亦非上乘。至如《釋三九》《狐父之盜頌》《弔黃祖文》《沈椒園狀》《馮按察碑》諸篇，則妙絶於時。至世臣所謂惲、汪兩家可以抗行者，以足下既深於子居，故言之以廣其意，非謂必足下採容甫入文録，庶可不朽也。太守言尊選已刻成，此盛事，近世文集，人不盡見，得此刻可以廣其傳矣。至於人心嗜好，斷難強合，如入都市者，各市其所欲得，豈不爲美備也耶？

尊諭作室作樂兩喻，妙矣。然離宮別墅，么弦孤調，又豈可無法而成之哉？梁柱必正，宮商必準，不可破碎，不可散漫，本無間於大小也。大要作文難，知文亦不易，非知其詞之工拙之難，知其用意所在之難也。古今傳誦之文，無如龍門《答任少卿書》，童而習之，掎摭無虛日。自蘭臺載入本傳，以書中有『推賢薦士』四字，因下責以古賢臣之誼一語，揭爲緣起，若就此四字推尋答書之意，則書中數千言，十七八皆如醉如狂，讀者不得其所以然之故。則爲之説曰『攄發一肚皮憤懣不平』。試思攄發憤懣，遂果爲宇宙至文耶？李少卿《答蘇武書》，依仿結撰，書内略攄來書數語，用意往來，實如影響，何此書除令刀鋸之餘，與私心刺謬數語外，悉似狂易耶？二千年來一大疑案，習焉不察，世臣於此稍窺其微，一語道破，則字字皆有着落。故敢獻疑於足下，請檢本而朗誦之，默思之，累日兼旬，或能示及以決之，則此生之幸也。《六國

表序》《魏其武安列傳贊》《始皇本紀贊》，皆人人肄業所及，然讀者不過熟其腔調以供掇摭。
世臣細究之，乃知其枝枝節節，觸處皆不能通，既已得疑，反覆全書，似能見其深而通其意。足
下好學深思，故并獻焉。

　　至於八家，昌黎取材至富，雖原本於《孟子》，而得筆不止一家；；柳州以下，皆得之韓、呂二
子，永叔、東坡所得尤多。夫所貴於子書者，謂其晰理必至精，論事必至當，言情必至顯，為後
人所不能及耳，非謂其製體修辭異於後人，遂以為新奇可喜也。是故子居以子書救八家之說，
未為得也。自八股取士之後，士人進身以此。此體文律至嚴，吾人用力於此，亦較他業為深。
少小誦習先正時文，稍長則讀八家之近於時文者，以資潤澤，故士生今日，工時文而不能古文
者多有矣。若工古文，而反不工於時文，則斷斷無之。若其少小習時文，規橅房行，以倖弋獲，
得手之後，託言古文以為名高，遇此等輩，唯與之唯諾委蛇而已，不必與正言莊論也。八家與
時文，時代相接，氣體較近，非沉酣周秦子書，必不能盡去以時文為古文之病耳。若謂以子書
救八家，則八家何病而待救耶？世臣雖淺陋無似，然於列代文集，亦曾致力，來諭疑世臣以八
家為不足觀，似不應妄誕至是，唯不能自睒其目，攬歸方之袪以求塗耳。

　　足下賜題《中衢一勺》，非菲薄所敢任，唯後段擬以非倫，故前書略致其意。此次承索原
稿，欲刪訂後段，具見從善如流，亦見俯察鄙人，非為標榜傾軋者，謹如命奉繳。恐太守行速，
燈下匆匆，唯不吝教益，是所禱切。順問道履無恙。世臣頓首。

## 答陳伯游 方海 書

伯游仁兄足下：日昨二小兒自白門返豫章，敬詢侍奉安吉，揚州館事甚好為慰。次早小兒啓篋出手書，辱承系念深至，嗟嘆枉抑。詢所事是否結正，并問貴省有德有造之士，展緘三復，有如握晤。

自閏月初十，星使北轅，事即已結，若謂枉抑，則昔人遭遇，或什伯於此，無足言者。至貴省為文學藪澤，僕荒落頹唐，何足以知之，然所知亦有足述者。

永豐徐湘潭，字東松，癸酉拔貢，年近六十。詩、古文名甚噪，積稿至七八寸，多自加丹鉛評騭者，盡以見示。其詩不過酬酢，略以詰屈語自飾，無關詩教。古文當得手時，饒有黯然以長、油然以幽之致，且無時文氣息，字句間襍其中，唯傷散碎繁絮，良由居地既卑，求請者率鄉里富人，斗米百錢，視為奇節，以致黃茆白葦，一望觸目。僕諄勸其刪節自珍，而驕矜已甚，殊為可惜。若能澄汰沙滓，庶幾鈍翁之後車矣。

南昌姜曾，字樟圃，庚子舉人，年四十餘。生性迂緩，跬步滋疑，然自守不苟，誠一鄉之善士也。博聞强識，而文筆蕪漫，又所學專求前人錯誤，極意指摘，以誇精博。至古人命脉所存，可以内檢身心，外起溝壑者，反在所略，似未能卓然有成。在貴鄉殆亦原甫[一]、容齋之嗣響也。

金谿黃鑣，字子覺，附貢生，年三十餘。耳目亞於樟圃，尤熟《明史》及貴鄉前輩故事。弱冠時讀《注疏》，隨手摘為要刪，略附按語，頗有闡發。貴鄉為此樸學，子覺外竟未見有替人。

自作詩文，多至七八十卷。八股，筆力挺拔，而太無格轍。古近體詩，貌似從橫，古文次第順適，而并傷淺薄。僕愛之甚，所以將順匡救之者交至，至有塗乙其通篇大半者，子覺不以爲非，語人必曰『生平第一知己包安吳也』。然從義不勇，又甇人而有薄倖之癖，恐未能日就月將，以盡其才也。南豐吳嘉賓，字子序，戊戌翰林。文筆俊爽，好讀書，能受善，年三十餘。此子能不變不怠者，殆不可量。金谿舉人楊士達，字耐軒[三]，年二十餘。其祖韺，字少晦，君子之有文者也。僕與其兄邁功撫部交久，因識少晦，而少晦遠矣。耐軒頗有志於繼聲，爲古文下筆明净，唯邊幅太窄，然可望其有成。

新建李達觀，字惺齋，年二十三，食餼已八年。江西時文舊推陳、章，然大士之超逸，大力之沈着，必不可合。惺齋能合大士、大力而彌近正希，實一奇也。僕曾奉檄磨勘落卷，閱三四千人試文，又校閱豫章友教洪都三書院課義，無能仿彿之者。新喻張懋芝，字雲閣，年二十三。亦已食餼，八股時趨耳，而排比穩洽，有聲色，亦不可多得。二生舊業皆止八股，雲閣近館省垣，僕使之讀《毛詩傳箋》，亦時時有所見。新城陳溥，字廣夫，伯仁太史之子，石士侍郎之諸孫，年三十餘。泛覽百家，爲諸陳冠，詩文亦有卓犖之概，然自率資性，未見真實工力。南城曾協均，字笙巢，年二十四，賓谷撫部之幼子。八比文筆矯健，近年閉户窮經，語次殊多妙悟。南昌龔軾，字漚可，年七十餘。需次學博，好學不倦，四部俱有探討。嗜爲詩，五言雅近陶、蘇，而温雅謙抑不自足，與貴鄉人士大殊。盧陵蕭國琛，字崑圃，癸酉選拔，官南昌府學訓導，年方五

十。三十年館穀盡以市書，積三萬餘卷。僕時時過從，論説偶及，崑圃入内檢本，隨手即得。通世事，而自律嚴，有血氣，重交遊。爲古文雖未成，而門逕視時賢爲闊大。僕在貴省將六載，所知盡於此矣。

前哲有永新賀子翼先生，名貽孫，與叔子同爲遺老，相距才三四程，而各不相知，其行治不可考，有《激書》五十七篇，可四萬餘言，大旨學《韓非》《吕覽》而得其深，體勢亦據二子爲本，書皆紀載村落俚俗事，就見聞而推致之，則處亂自全之術，撥亂反正之規，悉於是乎在。唯每篇起處，用《吕覽》舊法，而頗涉眉山、永康策冒，少小所業，結習難化，以爲疵纇[三]，叔子擬之，瞠乎後矣。求人物於貴鄉，立言則賀永新，立功則李臨川，殆難與爲參矣。《激書》外間無本。上高李祖陶，字邁堂，僕同歲生也，治古文三四十年，有選刻《國朝文録》四十家，又别録六大家，然不過編纂校核之勤，唯傳《激書》之功爲鉅。遠承足下不鄙，問訊諄至，故直書以相聞。暑甚，伏唯珍重眠食，晤期不遠，幸勿廑念。辛丑五月。

**校勘記**

〔一〕『原甫』，道光本作『原南』，誤。

〔二〕『金谿舉人楊士達，字耐軒』，道光本作『金谿楊士達，字耐軒，丙申舉人。』

〔三〕『疵纇』，道光本作『疵纇』，誤。

# 藝舟雙楫卷第四　論文四

## 張童子傳

童子名楚生，姓張氏，和州之烏江人也。其祖年七十餘，禱於霸王廟而生童子，故名之曰楚生。幼聰慧，六歲就外傅，日記數十百字。同硯席有讀《爾雅》者，童子請於師亦受讀焉，遂通古訓。乾隆丙午正月，予隨先子謁青山寺祖墓，道出烏江，遇大雪，主其家五日。童子與予生同年月日而稚四時，甚相愛。予見其書室有故籍百餘卷，繙閱始遍。童子曰：『讀書泛覽無益，吾日讀二千字，三遍即可倍，五遍即大熟，然至其愜意者，暇隙諷誦，常至數千遍，必使自明其義。注解多不可靠也。』

予詰其所自得，童子曰：『《論語》「君子不重」章是夫子教君人之道，非為為學者言也。「不重不威」，即所謂不莊以涖之則民不敬也，固，陋也，唯學可以變陋。哀公曰「寡人固不固何能聞此言」是此「固」字注脚。君人者有威有學，則恐其尚詐任譎，故要以忠信為主，然必求勝己者為輔佐，友不如己，即孟子所謂好臣其所教也。若云為學擇友，則恐人將拒我矣。雖然

內有主，外有輔，猶不能無過，必勿憚改，而君德乃全，《書》頌湯德曰改過不吝者，此也。」又云：『齊宣王見孟子於雪宮，是宣王出遊，途中遇孟子而見之，故曰「於崇吾得見王」，而通章皆言遊觀之事也。「非其鬼而祭之」，鬼謂人鬼，古惟祭其先曰事鬼，祭非其鬼，即《禮記》所謂與為人後者也。』又言：『《大畜》「剛健篤實，輝光日新」當斷句，「其德」連下文為句，既叶韻，又與全經筆法相稱，［一］若如今讀作「日新其德」是宋朝人語已。』又言：『《史記·項羽本紀贊》先云「羽背關懷楚，放逐義帝而自立，怨諸侯畔己，難已」，末乃引「天亡我，非戰之罪」，豈不謬哉」言羽之失天下，實自失之，非天亡也。蓋背關懷楚，則失地利，放帝自立，則負不義之名，怨諸侯畔己，則與天下為難，有此三失，難以有天下矣。」又言：『《鄉黨》一篇，記孔子者少，記君子學孔子者多。凡記孔子事皆言似言如，而記君子學孔子，則言不言必。』予嘆絕之曰：『吾子精熟經史，心有古初，何以尚不學作詩文？』童子曰：『學在內者也，文在外者也。』

雪霽別去，而次年童子遂殤於痘。後予讀《漢書》《三國志》，屢見『輝光日新』之語，知古讀正如此。讀《集解》，其訓學則不固也，如童子說。見陽湖惲子居論《鄉黨》，說與童子無異。而猶疑『友』字於君臣或未安，及讀《毛傳》，言國君友其賢臣：讀《呂覽》，言敦洽讎麋惡足以駭人，言足以亡國，而友之足於陳侯而無上，至於亡而友不衰，然後信童子所說，無不根據精當。殆古經生之謫降，而曇花一現者也。予成童後，誦《過秦論》《古詩十九首》皆萬過，漸有

心得，感此説之實發於童子也，故次爲傳，以傳其略，不敢私爲己有焉。嘉慶癸亥十月。

## 校勘記

〔一〕『其德』連下文爲句，既叶韻，又與全經筆法相稱』，道光本作『其德剛健而文明爲句，乃叶韻，與全經筆法相稱。』

# 畢成之墓志

君諱貴生，字成之，一字孝伯，姓畢氏，儀徵縣學生員。其先歙人，祖懷圖，舉人，官湖南永興縣知縣。考合不仕，君考娶於江都汪氏，既侍永興君於漢陽，母氏遂依外家以撫君。君舅汪中以多聞能詞賦名於時，甚器君，妻以次女。君舅常遠遊。母氏故通史家言，於兩漢事尤熟，即自課君，君以是諳古有舅風。君好用情，而致之或未當，既已不肯下人，而相接常默默。君舅既没，益莫能善君者，境益困。求舉又屢黜於有司，所親之訾毀遂迫也。君故多隱憂，晝夜傭書給衣食，嘗日作正書二萬字，而不得廢酬酢，以是君益羸。

余以壬戌夏客揚州，始識君。甲子復至，交尤善。自甲子迄今四年，余大半在揚州，所遇皆窮，舊友莫復顧者，獨君拳拳甚，過從不間。君嘗從余問詩法，而所作顧不相似。然君詩每年輒進，每進輒腴健，無近世聞人雜亂羞澁之態。丙寅秋，君以詩書見賞於兩淮鹽政。君既極

困，或勸君當不時至，因有所請，然君卒未嘗再謁也。今年二月，余赴常州視友人疾，君出門即無所之，常語母氏曰：『慎伯去，兒愈益無俚。』余返自常州，君以試事赴泰州，余復赴清江浦十餘日，而君自泰州病春溫歸，余急過視君，君病狀殊無所苦，各述近況不可休，亦不倦也。君忽把手語余曰：『吾此疾恐不起，即起，今年終不免。吾昔語足下以夢，前生爲斷頭將軍。吾前日歸自泰州，阻風孔家涵，仿若登岸，見草中馬卧極瘦，血濡頸，旁有語余曰：「彼昔同其主被難於此，今其主生人間已三十年，彼在此伺其主同去。」時聞而惡之，遂驚覺，則恐不得久相見也。』繼視君，則病勢益減，以君寂寞甚，日三四過視之，又七八日，病忽劇，語不可辨，數日遂卒。既絕氣，余撫屍哭之，復轉睛視余，既手足堅冷經日，而腹溫不散。余搴被摩其膺，尚格格作聲，膚澤如生時，無所惡，則君之積慧信矣。

君考以嘉慶戊午卒於漢陽，喪既歸，厝地不吉，君嘗屬余改卜，不果。君既卒，思有以副君意，遂爲卜兆於中雷塘之西南，將遷君考并瘞焉。君於學多所窺測，而嗜詩爲甚，草稿紛糾，余删輯之爲若干卷。昔李觀與韓退之友善，所以稱之備至。今觀所傳詩，稍清澈耳，而退之嘔稱之，莫以爲過者，則信乎其才難也。余顚沛較退之爲甚，而文行無似，其言不足重君以取信於人，然觀詩而傳也，則君何疑焉。君卒以嘉慶十二年四月七日，年三十歲。子復曾，生六月而孤，貌敦實，當能伸君之志者。五月廿一日，涇包世臣。

# 清故揀選知縣道光辛巳舉人包君行狀

曾祖焕章，字堯文，國子監生，鄉飲介賓。祖輯五，字觀之，縣學生，貤贈文林郎，候官縣知縣。父良棻，字重侯，道光登極恩詔賜級九品。安徽寧國府涇縣震山鄉十一都二圖包村二甲，僑江蘇江寧府城北和會街，包世榮年四十三狀。

君字季懷，姓包氏。包氏祖，漢大鴻臚曲阿咸，鴻臚與子郎中福，以《魯詩》《論語》爲明、和二帝師，宗始有望。於周、隋之際，則東海愷、愉昆弟，并以《漢書》顯。於唐則潤州融與二子何、佶以詩，任城文賬以書，著聲開、寶間。于宋則合肥孝肅公尤知名。涇之包氏宗合肥，南宋乾道中，忠五教授于涇，因家焉，然曲阿、潤州，皆今丹徒，而丹徒族人顧宗合肥，云孝肅有曾孫三，長居涇，次居貴池，季居丹徒。在貴池者，則云自震山轉遷，以涇爲宗，吾宗譜則云，教授爲孝肅嫡長曾孫，然與《宋史》不符，不審教授於孝肅世次何別也。教授傳十有七世，至明之季，處士悠芳，負販於和州，歲暮將歸，而聞鄰婦哭甚哀，詢知以負債故賣妻，遂罄貲代償，歸告家人以生涯折閱而已。順治中，有和州人自九華山進香返，過包村，言其父母遺命，必朝山爲包布客報德。時處士君已病甚，拜於牀前，乃前鬻妻者得留而生之子也。其事乃聞於人，處士再傳而至鄉賓君，孤貧，以析薪爲生，而事節母孝，友於兄，接人信義，以見重鄉邑。本府長洲

宋府君敘表其門曰『雍睦流芳』。文林君爲鄉賓君長子，始業儒，有子五。其叔則九品君，于世臣爲三世父，娶於翟，生四子，君爲其季。

君生始十月，而世母病歿，時予母育季妹有乳，文林君命并撫焉。稍長，從文林君寢處，五門食指，群從數十，無升斗之仰。年及童，率〔二〕四出覓食。三世父貿易于江寧之南鄉，爲予考府學君集村童，世臣從而授館焉。惟二世父縣學君在家授讀，侍文林君。文林君愛君甚，謂必成名，不令習異業，使就學縣學君，然應門赴市無代者，或至往返十餘里求質庫。君故魯，又不得專意几席，以故年過成童，中經尚未能成誦，然試筆爲文，時有奇氣矣。嗣予携君同遊揚州，與爲約曰：『吾年少，不幸盜虛聲于斯世，奔走食力給俯仰，學無根柢，而詞有枝葉，常用自慚。吾先世以經史立家法，中葉衰遲，吾弟性沈銳，能守寂寞，修復先業，其在茲乎？期以十載，勉之矣。』君對曰：『《詩》固先業也，請學《詩》。』

君謂毛公恪遵雅訓，義最優，簡質難曉，故鄭氏時出別義以輔之，非好學深思者，莫能猝通；或又以私意附會，俚言破道，至於草木鳥獸之性質體用，詩人所由托興也；又古人習於禮，故舉時舉地舉器服，即以見得失，寓美刺。斯三者有一不明晰，則茫然不得其解。雷聲霢說，《詩》義幾晦。爰托始於嘉慶戊辰，以迄道光辛巳，十有四年，寒暑不輟，成訓詁八卷，草木二卷，鳥獸一卷，蟲魚一卷，輿地一卷，名曰《學詩識小錄》。述吉凶、典禮、器服、樂章者又十卷，未有大名，共二十二卷，四十餘萬言。《識小錄》十三卷中，唯輿地一卷，未經君自寫定。

述禮十卷，則初稿，數欲焚棄而幸存故笥者，其貫穿馳騁，分散探纂，洽通而不穿鑿，可以爲明述之雅儒者也。然夸者則徒見爲耳目之廣，採掇之勤而已。君以治《詩》故，于載籍無不蒐覽，尤好荀卿、屈原、呂不韋、太史公書、班、陳、范三史、杜氏《通典》、司馬氏《通鑑》，每歲必數過，流覽《文選》及漢魏以來至近世詩文總集、專集，深通文法，明於激射、隱顯、繁簡、徐疾、得失之故。凡予有所著述，必先示君，君指摘疵纇，予應時改正十四五。久久審之，則君之所言無不當者，蓋善論文辭亦莫君若也。然自著詩文甚尠，嘗謂覽近人纂作，率未見其精善，然自爲之，則手不稱意，隨俗操筆，徒增來者訾議耳。

君性雖佚蕩，然以廉隅自勵。揚州四達之鄉，士人爭衒鬻以徼名利，君旅居於是且二十年，常閉戶不通人事，遇續學敦行之先進，則以弟子行自處，于聞人華士蔑如也。然善資友以自淑，[二] 甘泉薛傳均子韻，儀徵劉文淇孟瞻，旌德姚配中仲虞，族子慎言孟開，四人者皆[三] 務實不近名，博洽有文采，君子之徒也，與君志趣如一，講貫至久，故論交爲尤篤。君又嗜書，肆力率更，而筆勢轉換則兼大令、北海，有蘊藉，然常以闌入中岳爲歉。君所嚴事者，侍郎開化戴金溪先生，爲其多聞而篤實，以清操先天下也。謂陽湖張琦翰風詩詞逸宕，性毅直而與人可親。謂吳沈欽韓文起強識雄文，而學明統類，誨人不倦，足以息驕吝，風惰廢，皆執禮於師友之間。於古文，推陽湖惲敬子居爲百年巨手，而謂仁和龔自珍定庵[四] 文情奧衍，富齒淹聞，造詣未可量。于制義，推盧龍蔣第次竹。於書，推懷寧鄧石如頑伯，其次則諸城劉文清公。讀高郵

王念孫懷祖《廣雅疏證》，嘆其精識過休寧戴氏，唯憑肒爲疵。謂宛平徐松星伯《漢書西域傳補注》爲絕倫，諸城、懷寧君皆不及見。君之隨計也，謂可見高郵面質疑義，而年逾八十，不能接後進矣，君深用爲憾。

君年十九，始應童子試，八試始遇督學長洲徐公頲，嘆君文沈麗，爲八府五州所無，拔府學第一，然幕中士不能喻，爭欲黜之，及拆封知爲予弟，乃大服。徐公笑曰：『如此才固不愧爲慎伯弟，然豈復藉兄以名哉？』應鄉試五，道光紀年，侍郎蕭山湯公金釗，編修新建熊君遇泰主試，無極劉君夢爲同考，以君《四書》義，用古注不中程，而《五經》醇茂，五策擅場，遂擢以鎮榜。丙戌報罷南返。以七月初至揚州，聞世父於夏間患足，嘔赴侍。九月初二染時疾。初十日，語其室人曰：『吾不起矣。耄父幼子以累卿，吾女已許仲虞，葬後即歸姚氏童養之，卿撫長子至六歲以屬仲虞，撫次子至六歲以屬孟瞻，爲吾教誨之，必得成立，卿尚不至煢老無依也。』其室人泣請留書爲託，君曰：『孟瞻、仲虞與吾爲道義交二十年，非歧視生死者。』是後遂不復有言，以道光六年九月十八日疾革。先是，世父猶冀病勢有瘳，及十五日夜，聞異香滿室，如是三夕，竟不起，適戚黨同里翟惟善楚珍自都返，撫屍垂涕，資其賵得以成殮。

予聞訃奔哭，并從世父卜兆域於城東三十里玉屏山之麓，將以七年春歸君之魄。配王氏，會稽望族，習禮能安貧。子二，長士鐸，甫三齡。次士銓，君卒八日而後晬。君好學如是而不祿，鮐背胕轉，黃口扶苴，禮堂之寫定未聞，通邑之傳人難必，生民至戚，備於身後，豈謂同產恩

私，實有志吾道者所共悼痛，故縷述行業，以告君之執友，及當世鉅儒，錫銘誄以慰泉壤，且使來學有所徵信，則斯文之厚幸，匪惟衰宗子姓沒齒不朽已也。道光六年冬十月八日，從父舅世臣扙淚謹狀。

## 校勘記

〔一〕『率』，道光本作『草皆』。

〔二〕此處道光本有『前後以所業相質難切正者，同縣則胡承珙墨莊，同府則旌德戴顯忠遂良，同省則桐城姚棣之伯山、歙洪敏回子駿、黟俞正燮理初，外省則長洲宋翔鳳于庭、武進董士錫晉卿、張成孫彥惟、丹徒柳興宗賓叔、山陽丁晏儉卿、嘉定潘鴻誥望之、仁和龔自珍定庵、文登畢亨恬溪、而』，咸豐本刪。

〔三〕『皆』，道光本作『尤』。

〔四〕『仁和龔自珍定庵』，道光本作『定庵』。

# 清故優貢生孫君墓志銘

道光癸巳十月二十日，福建舉人陳金城見訪，再拜致其師孫君之遺命，涕泣言曰：『嗚呼！壬辰正月，吾師過揚州，得識先生，金城實侍，事如日昨。及抵都，則病嗽轉成脚氣。年始五十，精力故未衰。五月二十日，竟爾奄忽。吾師雄文不得於有司，砥行名止閭巷，著述數

百卷未流布，而旅喪七千里外，斯亦學人之至戚也。病亟，命金城曰：「吾必不起，吾隨舉主入都，遂至於是，命也夫！然因舉主識安吳包君，接其言論，讀其書，當代能任斯文之重者也，而必乞埋石之文於包君，使吾名得附存於世者，則死不憾矣。」金城謹誌之，茲以來春定舉葬，奔赴襄事，用敢將吾師之末命。」又曰：『金城侍吾師講論，口授注疏，未嘗檢本。金城有查核不得者，即告以某卷某頁。論六書，檢許氏本示弟子，舉手即得其字，其精熟如此。然常言「吾人治經，非以矜淹洽，為他日之當治人也。治人先自治，不能自治，徒治經何益？」質吾師生平，可謂言行相顧者也。其居父母喪，不飲酒食肉，不居內者六年。泉俗好鬪訟，大姓來茲，孫氏族衆萬數，漸漬身教，竟為仁里。所學如此，所遇如彼，非先生無足與發潛曜，垂信來茲，而慰幽壤者，故敢以請。』嗚呼！近世師弟相授受，一利祿之途矣，豈必待死生哉？升沈豐約，有不忍言者，今陳君以會師葬故，犯霜雪，跋涉萬里，而誦述行治本末尤詳備有要，其所受于師可知也。余既感孫君自託之誠，又高陳君義，雖不任，不可以辭。

系曰：君諱經世，字濟侯，別字惕齋，福建之惠安人。父至正邑庠生，通經，工為文，君學所自出也。道光庚寅，君應歲試，使者奇其文，詢所學，博辨切至，遂舉優行第一，貢入國子監。侍郎好善甲流輩，前自閩還都，艤舟咤余曰：使者則今禮部侍郎浙江學政新城陳公用光也。侍郎好善甲流輩，『吾歸裝得一孫濟侯，當敵笥河三百石矣。』余因以識君，君所著有《十三經正讀定本》八十卷、《春秋例辨》八卷、《爾雅音疏》六卷、《孝經說》二卷、《夏小正說》一卷、《釋文辨證》十四卷、

《經傳釋詞續編》八卷、《説文會通》十六卷、《韻學溯源》四卷、《詩韻訂》二卷、《惕齋經説》六卷、《讀經校語》四卷。其《通經略》一編，則纂集古今治術本於經術致用之方，無慮數十卷，尚未成書。《四書集解》十二卷，《周易本義發明》十二卷，《小學輯記》《近思録附注》《性理輯義》三書無卷第，皆少作。《惕齋制義》四卷，則陳君集録家塾及課試者。妻某，邑某氏。子某，某職。女子子某，適某，某職，葬某原，實某月某日。

銘曰：昌黎謂衆萬之生誰非天，胡喜厚其所可薄。然往古著書以自見後世者，大都其居窮守約者也，得毋人世之所謂薄與厚者，與天錯耶？抑天之所以厚斯人者，不一途而各擇其所專託耶？造物之意，誰則知之？嗚呼孫君，又何悲矣！

## 與陳孝廉金城書

世臣白。念庭足下：辱枉顧荒寓，是日張館陶槺舟至揚，世臣往哭，丙夜方返。足下相候自辰達戌，泪得見。又聞尊師孫君不禄，增人悽惋。館陶抱璞不剖，老死風塵，然雅儒名遍士林，循吏績在興誦，年政七十。孫君纔以諸生，促壽旅次，所遇尤紲，是以雖傾蓋交，而與館陶之道義固結三四十年者，哀戚固不殊也。足下稱孫君命以没世之疾相屬，孫君學業，真所謂不假良史之辭，即足下萬里奔會師葬，世臣有生所未聞見，固由高誼絶俗，非孫君何以致此？此

豈復鄙文所能輕重者。重辱賢師弟見許之深，不敢自藏固陋，殫思譔作，録于另紙。足下所述孫君世系、行治、著述甚備，別後繹思，仍有須面詢者，次早走答，而舟已遄發，故并陳其所以。

恭肅公遠在趙宋，若是孫氏始遷祖，則宜詳其所自來，因何隸籍，若非始遷，不符書例。曾祖與祖，俱有隱德，未能切指事實，則近常談，故書系止及一代，非故爲褊也。妻與子女、女夫于例宜書，足下談次未及，故闕字以備補填。至孫君著述，大都宗漢，則闡宋諸編，自係初地，故稍易其次第。夫汙附固爲陋習，而調和亦非真詮。孫君書故未見，然曾略聞緒論，即校子韻疏證數事，其深于漢學可知。由宋歸漢，關造詣淺深，不必更加瞻顧，爲調和之説也。《通經略》一書，最有裨于來學，天下未嘗無有志之人，大都爲師友所汨没，遂致裨販[二]經史，徒資弋獲。人心世道，日付頹波，足下以高第弟子，所望必竟盛業。較復齋《通解》尤足毗輔名教也。榮名無既，造物所以慰求志之勤。然韋布傳文既罕，傳而盛者則尤罕，良以枝葉單寒，難成蔭實。近世聞人，唯侯魏身俱不達，然有大力者負之以趨，而體麗氣茶[二]，不足厭觀者之意，甫及百年，聲稱已減，是其傳否，正未可知。況世臣少本不殖，長更就蕉，賃廡無五噫之謡，握管無雌伏之嘆，白華自戒，利名路隔，而槐棘屏翰，望風摧排，以視侯魏，情事相反，而賢師弟以爲必能信今傳後，久而益光，恐論者不以爲知言也。然世臣亦未敢自棄，每至臨文，必慎所許，恒慮一字苟下，重誣後世。名山通邑，并聽之造物而已。流水不慚，聊助一噱。陰寒累月，伏唯爲道珍重千萬。十一月十日，世臣謹白。

〔一〕『裨販』，道光本、咸豐本作『裨敗』，同治本作『裨販』，今據同治本改。

〔二〕『體麗氣茶』，道光本作『體麗氣茶』，誤。

## 清故翰林院編修崇祀鄉賢姚君墓碑

道光辛卯，安徽臬臣列君與君猶子故刑部郎中之行誼，請祀鄉賢，從人望也。次年冬，部臣勘覆，以爲名實相副，得報可。時君之曾孫瑩，宦遊江蘇，以君遺集《援鶉堂筆記》三十四卷、古文集五卷、詩集七卷、《鄉賢録》一卷餉世臣，而屬文君之墓石。郎中君世所稱惜抱先生，而君則《惜抱軒集》中所稱學所自出之伯父薑塢先生也。憶世臣以嘉慶壬申謁惜抱先生於白門鍾山書院，請爲學之要，語及君者至再至三，嗣讀《古文辭類纂》，中載君論説數十百事，披隙導窾，辨正舛誤，莫不持之有故，則益欲求君書，數年不可得。兹得反覆之，乃知君博覽強識，不主家法，唯以旁稽互證，求一心之是。爲詩文必達其意，絶去依傍，自成體勢。居恒不著書，而繙閲校勘，至老不輟。藏書數萬卷，悉加朱墨，見有錯謬羨脱，隨手糾正，各紀録於簡端。君既卒，書籍頗有散失，惜抱先生收手迹之僅存者藏之。及瑩成立，乃舉以相付。瑩逐條編纂，其有前後持論差互者，悉仍其故。今所版行之筆記，胥是物也。

然君集有《書史記六國表序後》曰：『世變異則治法隨之，故漢以後，多踵秦法。司馬氏援法後王之説，以學者不道秦事爲耳食，蓋深感世變，而詭詞以寄痛。』則君蓋深有獲于古訓者，非苟矜淹洽也，固將有以用之。乃覓舉至年四十一，始通籍，居詞館數年，即膺察典，當外擢方面，遽引疾去，夫豈慤於世事哉？繼讀君《跋顏氏家訓》曰：『交道締結，常爲禍福所倚伏。文人志士，於幕府權門，貴判迹於首途，避薰炙於始灼。』然則君之決退，其亦有所不得已於中者也。君既歸里，無所用，則相與率鄉人舉義倉，條約甚設，迄今幾百年，踵其法而擴之，以故邑屢饑饉而不害，是亦爲政，君斯有所見端矣。讀君之書，可爲學者稽古法。迹君勇退無濡滯，可爲學者涉世法。推君之任恤鄉黨，可爲學者入居里族，出拊閭閻法。則君之所以不朽，固不係墓石之有無，而稱述先達流風餘韻，以諷諭方來，斯固後死者所有責也。爰次其世家而系之曰：

君姓姚氏，諱範，字南青，薑塢其號也，世爲安徽桐城人。曾祖諱文然，康熙中官刑部尚書，諡端恪，雍正中特旨賜專祠祀於其邑。祖諱士基，湖北羅田縣知縣，民思其政，祀之於名宦祠。父諱孔瑛，早世，贈翰林院編修。君以康熙壬午八月十八日生，戊戌補縣學生員，雍正乙卯選拔貢太學，舉乾隆丙辰順天鄉試第二人，中式。壬戌會試第三人，成二甲進士，改庶吉士，丁內艱，服闋，起原官，兼文獻通考館纂修官，庚午京察一等。既引見，以病自免，解組後，教授南北甲子充順天鄉試同考官，乙丑散館授編修，充武英殿經史館校刊官，兼三禮館纂修官。

閱二十有一年。辛卯正月初八日卒於家。君卒逾六十年，鄉人追慕教思，籲請入祠，而傳學之惜抱先生實侍君入，一門四世，先後以政事文學享國家俎豆胖蠁[一]之報。史氏所謂榮名，豈有既者耶？

## 校勘記

〔一〕『俎豆胖蠁』，道光本脫『胖』字。

## 清故文學汪君之碑

道光八年十二月十日，儀徵縣學生汪君穀卒。其同志友丹徒汪沅芷生、甘泉薛傳均子韻、儀徵劉文淇孟瞻、寶應劉寶楠楚楨、涇包慎言孟開、旌德姚配中仲虞、儀徵王僧保西御、江都梅植之蘊生、丹徒柳興宗賓叔、甘泉楊亮季子、儀徵吳廷颺熙載、王翼鳳勾生，既各爲文辭以紀其學行，寫其悲哀，又共琢石表其墓，而涇包世臣以丹書之曰：君質脆弱而性和易，居家藹如也，弱冠即鄙棄俗學，委心許、鄭，集殘缺以求會通，有齟齬不相入者，則旁稽博討，鉤深洞賾，常達旦不寐。又以孳經擘史，要領多在輿地，故記簡質，後儒各爲歧說，紛出無依據。唯近世之圖精審，據以爲本，比群籍而接人退然如不及，唯力學則精銳強悍，進而不止，至不欲後古人。

究事情，口指手畫，必得顯證而後已。尤嗜作書，約鍾、梁分法爲真行，風發蹈厲，有不可控勒之勢，而遒麗一應楷則。積勞致咯血，且病且學，蓋君之没也，年止三十有五，而病已八載，然未嘗旬日輟學也。

君字小城，系出唐越國公，世居歙。明之季有國儒者遷揚。五傳至君考錚，始著籍儀徵，舉於鄉，以知縣就銓。初娶吳氏，生長子輔；繼娶楊氏，生君及和、秦、程。君娶於母黨，生一女而殁，君葬之西郊金匱山，君甚愛其女。孟瞻有子毓崧，岐秀善讀書，君雅屬意，孟瞻故知之。及君之歿也，告和求爲其子婦。君聞而笑曰：『孟瞻厚我，憐我，而及我女耶？』君無主後，輔以其幼子寅壽後君，并卜明年□月□日以君喪合於夫人之窆。

自予弟世榮季懷從洪沂州遊於梅花講院，因得與君及芷生諸君交善，其日相砥礪勗勉者，不爲人，不速化，本本原原，不以得喪變所習。予嘗以謂季懷所與遊諸君，家居相距或數百千里，是蓋江淮英淑之所發越，使得萃於一地，相輔以有成，夫豈事之適然者耶？然十數年間，諸君既皆困躓無善狀，季懷顧不幸奄然物化，而君又爲之續。生材實難，受材而不負其生爲尤難，而奪之遽而且酷，至於如是，天道其果可知也耶？然季懷身後，諸君檢校遺書，至四十餘萬言，庶幾雅密有條理。唯君造詣已深，而著述未就，無以垂示來兹，尤可悼痛，是宜有銘，銘曰：

嗚呼小城，以子守身之謹，而不能厚其生；以子稽古之勤，而未逮樂所學之成。宜博辨雄文如諸君者，不勝哀慕涕隕而心傾也。悲夫！

二〇

## 清故國子監生淩君墓表

江都有生於孤露、不假師資，自力學以成名者二人，曰拔貢生汪中容甫、國子生淩曙曉樓。

予以嘉慶六年遊揚州，則汪君前卒。及十年再至，乃識淩君。君生貧而居市，十歲就塾，年餘讀四子書未畢，即去香作雜傭保，然停作輒默誦所已讀書，苦不明詁解。鄰之富人爲子弟延經義師，君乘夜狙其軒外聽講論，數月，其師覺之，乃閉外戶不納君。君憤甚，求得已離句之舊籍於市，私讀之達旦，而日中傭作如故。年二十，乃棄舊業，集童子爲塾師，稍稍近士人，然或僅陋不足當君意，故君學爲世俗制舉文無尺度，同人亦莫肯爲言者。君有甥儀徵貢生劉文淇，少貧如君，君愛其穎悟，不忍棄之逐末，自課之，且教且學。劉君齒未壯，即以淹通經史，知名江淮間，而其學實自君出。

君初識予，問所當治業，予曰：『治經必守家法，專治一家以立其基，則諸家可漸通。然心之爲用，苦則機窒，樂則慧生。機窒者常不卒其業，凡讀書不熟，則心以爲苦，君自取熟者治之可也。』以君熟於《禮》，遂勸君治鄭氏，又以古注，義皆激射回互，非深通文法，則蒼黃不能得情事，因勸君先誦嘉隆經義三十首，每首以三百過爲度。君既習之，得體勢，乃出故編修武進

張惠言所輯《四子書》《漢說》數十事，及予與庶常陽湖李兆洛增綴未就之稿，授君以爲治經式。君既明古人文法隱顯疾徐之故，益樂益憤。歲餘，稽典禮，考故訓，補其不備，爲《四書典故覈》六卷，以見知於故梅花山長沂州知府歙洪梧。君既治鄭氏得要領，又從今寧國訓導吳沈欽韓問疑義，益貫串精審。嗣聞今儀制武進劉逢祿論何氏《春秋》而好之。及入都，爲雲貴總督儀徵阮芸臺校輯《經郛》，盡見魏晉來諸家《春秋》說，深念《春秋》之義存於公羊，而公羊之學傳自董子。董子《春秋繁露》原天以尊禮，援比以貫類，旨奧詞蹟，莫得其會通。乃博稽旁討，承意儀志，梳其章，櫛其句，爲注十七卷。又別爲《公羊禮疏》十一卷、《公羊禮說》一卷、《公羊問答》二卷。嗣阮公出鎮，延君入粵課公子，君時方家居讀《禮》，以喪服爲人倫大經，後儒舛議，是非頗謬，作《禮論》百篇，引伸鄭義。泊至粵，與阮公商榷，刪合爲三十九篇爲一卷。凡君所著書三十八卷，五十餘萬言，皆有顯證。遠雷同附會之陋，足爲來學先路。

君娶同邑范，無出，別宅嚴，舉子鏞，而范尋歿。君繼患風痺，養疴於董子祠之南偏道院，遂以道光九年五月廿六日卒於寓廬，年五十有五。鏞雖始齔，哀慕如成人。劉君卜以是年八月八日，祔君於雙墩北原之祖墓，與范合封，又圖所以不朽君者以屬予。予謂汪君雖博覽強記，而特工文辭，鉅公推挽者多，晚以饒裕，然勤學亦稍殺減矣。君獨尚樸學，南北奔走，皆以校書授讀爲事，未嘗與斯世通羔雁，脩脯而外，未嘗入可以無取之財。予每過從，君必危坐據案，左手繙卷册，右手持筆，客至前而不見，蓋自締交以來，廿餘年如一日。君得於天者後汪

君，而人力堅緻，終始不渝，則殆於過之，是不可以不銘。銘曰：

凌氏之先，泰州著籍。儒歷僉憲，明史稱直。曾祖曰襄，武長千夫。祖鸞父鷔，乃寄江都。君寠且魯，好學根性。自知讀書，不隮而正。古有都養，抑聞牧猪。十五年所，其精不通。吁嗟凌君，遠與爲儕。名則既振，福乃不皆。抉經之心，以一何鄭。排斥詖辭，章明先訓。粤有慶允，泣抱遺書。修德必報，成此藐諸。

## 清故文學薛君之碑

道光九年八月二十日，甘泉薛君子韻殞於福建督學使者內閣學士新建陳用光汀州校士行署。先是，陳公讀子韻所著《說文答問疏證》之書而善之，以質太子少保閩浙總督金匱孫爾準。孫公故小學家也，嘆爲絶倫，議相與板行之，以嘉惠閩士。猝遘此變，陳公慎於殯之禮，留《疏證》六卷稿本，而遣使護喪歸揚州，厚資其葬。儀徵劉文淇孟瞻檢遺篋，得舊讀十三經本，集錄其丹黃手勘之語，約可廿卷，《閩遊草》一卷，《文選古字通疏義》十二卷，草創未卒業。孟瞻與寶應劉寶楠楚楨，予族子孟開，約纂輯繕副以付其家。其家卜明年春祔於甘泉西郊十三里廟陶家冲祖墓。同人以子韻道贏時絀，不可不表也，以屬予。予以謂子韻少工駢文，喬麗常冠儕輩，嗣與孟瞻及予弟季懷友善，因以次締交於孟開、仲

虞五人者，相結爲本原之學。季懷、孟瞻、孟開治《詩》，攻毛、鄭氏；仲虞治《易》，攻鄭、虞氏；子韻治小學，攻許氏，皆旁通羣籍而據所業爲本，砥礪以有成。近世昌許氏者推嘉定錢氏，金壇段氏。段氏徒衆尤盛，唯子韻究其得失而右錢氏。錢、段皆予舊識，備聞二老面商權之辭，知子韻於斯業甚審也。乾隆中，大興朱氏首以許、鄭之學勸天下，一變揣摩塵腐之習，繼聲者務名高而不別眞僞，則撏撦斷爛之弊興，於是求士者，反其道以爲用，或揣摩塵腐之未能也，然遂衮衮躋淸要，爭言主持風會矣。四十年間風尚三變，故學者能有志於古百之一，志古而一再不當於有司輒自疑遷業，其能堅定不惑以汔有成者，又百之一。予弱冠展側江淮間，常自病盜虛聲，無根柢，物色樸學，得陽湖黃乙生小仲，通鄭氏《禮》，行不違其言，武進劉逢祿申受，通何氏《春秋》、虞氏《易》，雖情鍾勢曜，而讀書如有嗜好[二]；江都凌曙曉樓，治何氏《春秋》、鄭氏《禮》，困學而不厭，同邑胡世琦玉樵，墨守鄭氏，有綴殘補缺之勤；嘉定潘鴻誥望之，能錯綜許、鄭以適大義；丹徒柳興宗賓叔，治《詩》《禮》《史》《漢》，能依雅訓以捍俗說；楚楨之上世，故崇漢學，能不墜其家法，儀徵汪穀小城，覃精許、鄭，尤長於興地；黟俞正燮理初通鄭氏《禮》、杜氏《春秋》；烏程凌堃厚堂，綜漢義說《易》《禮》《春秋》數十萬言，與理初并長推步算術，；蓋吳越英雋，略備於斯已。然必守許氏以推原賈、馬、鄭、服詁訓者，卒莫如子韻之善。

荀子曰：『學不可以已。』鍥而不舍，金石可鏤。』非必資性殊絕也。故曰古之學者爲已，志乎古必違乎今，無望其速成，無誘於勢利，乃蘄至乎古之人。然而太史讀功令，至於廢書而嘆

者，不亦深悼鬱滯矣。迹諸君子所學，此其志豈利祿之路哉？要其稽古自得，皆足以有見於

時，而成進士居館職者，唯玉樵、申受。未幾，玉樵竟出宰不獲乎上；申受左遷祠部，至十三年

不得調。理初望之季懷獲一解，連蹶春官，憂生之計更迫。餘子則困諸生無所合。而自道光

紀年以後，小仲嗒然物化，季懷、小城相繼奄忽。今年春夏之交，玉樵家食不祿，曉樓以養痾歿

於道院，入秋而申受疫没京邸，子韻旅喪閩館。右軍所謂『感兼傷痛切心，哀窮不已』，又云

『當今人物眇然』『彫落可哀嘆』者，殆猶未至若斯之摧剝酸酷也。爰洒涕而系之曰：

君年卅一諱傳均，舊隸溧水今邗濱。遷邗再傳璋璉琇，璉次子柄君其胄。以柄後璋璋有

孫，孫知好學祖顏溫。母李早世繼楊慈，妻何淑慎君宜之。維君失職以學顯，吁嗟！中材何

以勉。孝釗總角抱遺書，君子之澤自兹遠。

## 校勘記

〔一〕『雖情鍾勢曜，而讀書如有嗜好』，道光本作『雖涉事迂疏，而好學出自天性。』

# 皇敕授修職郎安徽寧國縣學訓導沈君行狀

曾祖彬，妣仲氏。 祖載熙，吳縣學生，妣錢氏。 考培宗，貤贈修職郎，妣馬氏，貤封孺人。

江蘇吳縣木瀆鎮沈欽韓年五十七狀：君字文起，號小宛。其族望吳興，分吳江，遷郡城，再遷木瀆，爲吳縣人。至君六世。君深眉鉅目，仰鼻而短脰，面麻黑，碩腹下垂，行步蹇連，語言澀吶。年逾三十，乃得以縣學生員就嘉慶丁卯江寧布政使司試，領薦赴春官，又輒躓。丁丑，大挑入二等，道光壬午，選授安徽寧國縣學訓導。庚寅九月，奉馬孺人諱歸里，次年十二月廿日卒於家。配同邑王氏。子三，箕衍不勝喪，後君一月以壬辰正月廿日歿。有孫戀官，次瓜衍、天衍，皆業儒。

君質亞生知，而力同困學。幼侍貤贈君習爲詩，稍長，自程誦讀。家極貧，書值千錢，輒無力購致，假之藏書家，莫肯出全部，得數册持歸，計日繳換。然必求要領，寫爲要删。淹通群經，尤長《禮》與《春秋》，擘挈諸史，尤熟於志，旁及百家故記，官書野乘，古今專集、彙集、類鈔、劄記，究其條緒，悉歸於統。既弱冠，念《漢書》至深至博，顏注既淺陋，復多盜竊。范氏後書雖簡略，而義存實錄。章懷雜集衆手，故有粹駮。劉氏注司馬八志，文殊宏富，然頗無統貫，尤疎於地理。乃覃思廿年，遠搜故籍，爲《兩漢書疏證》七十四卷，卷率藁書四十頁，頁率八九百言，共二百餘萬言，於以正謬補闕盡之矣。凡以植國之體，端由制度，漢氏雖近古，然離秦立法，爲後世濫觴。君故上推姬周，下比有明，詳哉乎其言之，損益悉陳，得失備見，使來學有所依據，以當後王取法者。既成，寓柬於余曰：『此書發蒙啓覆，鉤稽貫串，然親見其成書，或加省覽，曾莫能終一卷，覆瓿之嘆[一]，何待來茲。良玉不剖[二]，必有泣血以相明者，非足下而

誰?』蓋君之自信，而遂以信余也。

余與君皆業《荀子》，嘗推論爲國以禮之指，以爲孔子悼時人勃亂廢禮，當使天下嬰毒禍無可既極，乃見意於《春秋》，以誥萬世。君因謂左氏親承聖訓，博驗寶書，依經立傳，全付託之重，而公、穀家攻之，欲顯復晦，杜氏注出，雖得列學官，然多入以邪說，陰敗禮教，其蠹左氏也，逾于明攻。余涉左氏淺，聞君言未深喻也，及君郵示《補注》十二卷，正杜氏之大失，其有略陋，并爲補綴，別爲《考異》十卷，以闢百家淆亂，則信乎從訟左規杜之後而加詳審者也。君又以裴氏注《三國志》，意在補其褫脱，光耀沈落，而郡縣鎮戍之僅見一時，名物訓詁之不類後世者，皆闕，故爲《補訓詁》八卷，《釋地理》八卷。又以地理之學，古書唯存酈氏《水經註》，近人戴東原校定其倒置羨脱，趙誠夫爲之刊誤，其書乃漸可讀。而戴氏短在憑肊，趙氏蔽於輕信，至如古書之有足互證，與近今志乘之目驗可據者，二家又皆蒐討未逮也，故爲《水經注疏證》四十卷，然後郡縣之廢置沿革，山川之高深變遷，流合派分，昔通今塞，皆如提挈在手，指掌可談。又以一代鉅公詩文，非曉然其朝章事實，則不能得作者用心之所至。韓退之、王介甫兩集，於唐宋各立其極，而宋人注韓集，空疏肊測，宋人注王集，止及其詩，雖云贍博，其於人物制度，闕略尚多，故補注韓集及王詩，而別創《王氏文集注》，共四十四卷。又注《范石湖集》，以著南宋之事，然後唐宋五六百年之鉅製短章，義皆可通。陳祥道《禮書》、王、施、查三家《蘇詩注》、王昶《金石萃編》，疵謬

君深造真積，樂逢其原。

觸目，隨手糾正，各成卷帙。凡君著述無慮四五百萬言，皆出稽古心得，求是於實，無一語任意矜眩，罣誤來學者。雖云注釋，實可單行。唯未習算術，常自引以爲憾。君手繕古書至夥，唯所節錄《太平御覽》《雲笈七籤》《法苑珠林》共若干卷，校原書十存二三，而菁華悉萃，手稿尚存。其《幼學堂詩集》十七卷，《文集》八卷已版行。君詩始則導源魏晉，晚乃頹然自放，然而屬詞比事，必有所處。嗜爲俳文，才多而不受其患。深究三史行文離合之故，以故氣骨騫舉，脉絡微至，其聲宕然而沈，其色黝然而幽，爲自來駢儷家所未有。後更爲散文，健入震出，盡破唐宋壁壘，而自合矩矱，一可爲後世法。君性至和易，不以所業驕人，有問者必就其端緒，原始要終，反覆推尋，使皆洞澈。唯少小頗事口腹，遊處有不暇擇者，漸來久要之責。又遇僕隸過谿刻，相與造蜚語，肆謗訕。嘗一至秦中，遊裝稍潤，有華服數事，交遊復共掎摭之，雖非大失，唯余亦不能爲君曲諱也。余生平言學推君，論文則晋卿。庚寅夏，自刪定舊作爲三十卷，初寫出，而晋卿物化，今年秋，携稿本訪君於木瀆，入門則君奄在殯宮矣。嗚呼，哀哉！

原夫居下以思往，其言有文，始於《詩》，盛於《春秋》，秦漢作者，遞相祖述，幸得垂論方來，莫不珍同鴻寶，功力贏絀，殆難强名。李唐以還，著述滋廣，衡其得失，乃有可言。杜氏撰集《通典》，蔚爲政書之首，然前承劉秩，後錄國故，搜討尚易。宋世不刊之書，唯涑水《資治通鑑》，然亦借助群材，非一人心力所及。章氏《考索》，馬氏《通考》，則俱以獨力成大業，然依類探纂，事有循持，而舛誤亦復時見。近世學者，首推亭林顧氏，迹其成書，《郡國利病》《宅京

記》，不過捃拾之勤。《肇域志》雖未見，要亦其類也。《唐韻正》五書，功同鑄金，而學止一孔。

唯《日知錄》閎深簡切，足副其守先待後之志，而間出么小考證，仍不免帖括末技[三]。顧宛溪、

胡朏明、齊次風覃精水地，優義居多；顧復初窮究《春秋》，分合著績，專家成名，於斯爲盛。與

君并世，則錢曉徵實能窮探群籍，刊落疏通，大都精當，然片詞碎義，其細已甚。君博聞兼綜，

同符顧、錢，以言識大，雖略後亭林，而精則過之。又文采鴻曜，非二君自完邊幅者比。學問之

道，務多則龐雜無紀，而非所以語於吾沈君也。君名故藉甚，而萎菲尤盛。余薄植無可指數，

困躓更甚於君，疏附禦侮，非其任矣。竊述所知爲狀，寫付瓜衍，天衍。錄副二本，一以告君，

一編君集之末，使君學大昌之後，知君所謂真知之者，唯包慎伯之言之非妄嘆也。道光十有二

年，歲在壬辰冬十一月十三日，安吳包世臣謹狀。

## 校勘記

〔一〕『覆瓿之嘆』，道光本作『覆之瓿嘆』，誤。

〔二〕『剖』，道光本作『剖』，誤。

〔三〕『而間出么小考證，仍不免帖括末技』，道光本作『而前十卷仍屬帖括末技』。

# 翟秀才傳

秀才諱罍，字儀仲，姓翟氏，吾涇之水東人也。本沔陽張氏，遠祖有爲漢王大將者。漢滅，其子自鄳陽避難至水東，依翟氏以居，冒其姓，支裔繁衍，而真翟氏顧亦衰弱，今別爲老翟家云。

秀才貌癯而善病，沈思寡言，慎交遊，與先子特善。乾隆丙午，先子始肆力爲詩，戊申冬，先子與秀才同爲吳氏客，出詩百餘首屬秀才點定，秀才嘆絕，亦録其五七言尤善者十餘首，以質先子，始相引爲道義交。

己酉，世臣侍先子至郡應科試，始得謁。壬子，先子病痔甚，挈世臣自白門歸里，而秀才已以是年先期謝世，年四十一歲，無子。癸丑，世臣求藥物於水東，因過秀才墓，作詩曰：『忽忽過荒墓，長懷翟秀才。神期乍譚笑，文采竟蒿萊。寒谷泉空咽，衰楊葉自摧。誰憐霜草宿，蕭颯北風來。』世臣返，爲先子言秀才墓荒涼狀，并誦詩，先子噓唏不自勝，久之，問曰：『兒詩大似儀仲，何以能此？』不肖言：『自八九歲侍几席，常課畢輒自讀《文選》，嗣大人從戴氏假得《全唐詩》，不肖繙閱之常徹夜，心有所觸，輒效爲之，稿累五六百首。大人病，不敢以請。』先子曰：『吾事詩晚，又苦腹儉，不足稱其意，兒能終吾業者，異日當以此致大名。』泊先子棄養，不肖負米蓬轉，秀才自録詩稿竟遺失。近唯記其《病鶴》曰：『灑落凌霄翰，蒼苔緩步行。窮

愁但有骨，江海豈無情。露下寒生警，松陰影獨鳴。寰籠伏縶爾，得意尚縱橫。』《歸燕》曰：『歸燕歸何處，高秋影漸稀。慕儔非盡室，舍舊獨知幾。翠幕涼風冷，銀塘白露晞。存身深閉戶，還復候時飛。』

吾涇在唐有萬巨者，太白贈詩云：『吾愛萬夫子，解渴同瓊樹。何日一來遊，相歡咏佳句。』是必工詩，然片字無存。唯許棠列于大曆十子，《全唐詩》録其五律二章耳。閲宋及今千餘年，未聞有知名士在人口耳者。先達侍御趙星閣先生，先子之業師也，嗜爲詩，自刻其各體詩二千餘首，爲《漱芳居詩鈔》，亦以五律爲最工，其渾厚過秀才，則居使之然，而完善精到殊不及，工力固不可誣也。胡玉樵世琦庶常亦嗜詩，前在都下，曾出其稿本各體千餘首見示，夜郎自大，非求益者，才氣固可造，而未就軌範，非秀才比也。然近人爲詩者日益多，又未見有能及庶常者，才難之嘆，豈唯吾鄉？秀才故蓄一端硯，誤碎於地，因仿毛穎爲《端硯傳》以自況，文多不能記，不審其族尚有傳本否？世臣蹉跎，至年七十，日内自編前後論文之書，因補爲此傳，使訪詩於吾涇者，知許君之有繼聲也。

# 藝舟雙楫卷第五　論書一

## 述書上

乾隆己酉之歲，余年已十五，家無藏帖，習時俗應試書十年，下筆尚不能平直，以書拙聞于鄉里。族曾祖槐植植三，獨違世尚學唐碑。余從問筆法，授以《書法通解》四册，其書首重執筆，遂仿其所圖提肘撥鐙七字之勢，肘既虛懸，氣急手戰，不能成字，乃倒管循几習之。雖誦讀時不間，寢則植指以畫席。至甲寅，手乃漸定，而筆終稚鈍。乃學懷素草書《千文》，欲以變其舊習，三年無所得，遂棄去。

嘉慶己未冬，見邑人翟金蘭同甫作書而善之，記其筆勢，問當何業？同甫授以東坡《西湖詩帖》，曰：『學此以肥爲主，肥易掩醜也。』余用其言習兩月，書遍似同甫。明年春，從商邱陳懋本季馴假古帖十餘種，其尤者爲南唐搨《畫贊》《洛神》，大觀搨神龍《蘭亭》。余已悉同甫之法，乃自求之於古，以硬黃摹《蘭亭》數十過，更以朱界九宮移其字。每日習四字，每字連書百數，轉鋒布勢，必盡合於本乃已。百日拓《蘭亭》字畢，乃見古人抽豪出入，序畫先後，與

近人迥殊，遂以《蘭亭》法求《畫贊》《洛神》，仿之又百日，乃見趙宋以後書，褊急便側，少士君子之風。余既心儀遒麗之旨，知點畫細如絲髮，皆須全身力到，始嘆前此十年學成提肘不爲虛費也。

續縱遊江浙，遍觀收藏家舊迹。壬戌秋，晤陽湖錢伯坰魯斯。魯斯書名藉甚，嘗語余曰：『古人用兔豪，故書有中綫，今用羊豪，其精者乃成雙鈎，吾躭此垂五十年，才什得三四耳。』余答言：『書不能佳，然下筆輒成雙鈎。』魯斯使面作之，畫旁皆聚墨成綫如界，余以此差自信矣。是年又受法於懷寧鄧石如頑伯，曰：『字畫疏處可以走馬，密處不使透風，常計白以當黑，奇趣乃出。』以其說驗六朝人書，則悉合。然余書得自簡牘，頗傷婉麗。甲子，遂專習歐、顏碑版，以壯其勢，而寬其氣。

丙寅秋，獲南宋庫裝《廟堂碑》及棗版《閣帖》，冥心探索，見永興書源于大令，又深明大令與右軍異法。嘗論右軍真行草法，皆出漢分，深入中郎；大令真行草法，導源秦篆，妙接丞相。梁武三河之謗，唐文餓隸之譏，既屬夢囈，而米老『右軍中含、大令外拓』之說，適得其反。銳精仿習，一年之後，畫有中綫矣。每以熟紙作書，則其墨皆由兩邊漸燥至中，一綫細如絲髮，墨光晶瑩異常，紙背狀如鍼畫，自謂於書道頗盡其秘。

乙亥夏，與陽湖黃乙生小仲同客揚州，小仲攻書較余更力，年亦較深。小仲謂余書解側勢而未得其要，余病小仲時出側筆，小仲猶以未盡側爲憾。相處三月，朝夕辨證不相下，因詰其

筆法。小仲曰：『書之道，妙在左右有牝牡相得之致，一字一畫之工拙不計也。余學漢分而悟其法，以觀晉唐真行，無不合者。其要在執筆，食指須高鈎，大指加食指、中指之間，使食指如鵝頭昂曲者，中指內鈎，小指貼名指外拒，如鵝之兩掌撥水者，故右軍愛鵝，玩其兩掌行水之勢也。大令亦云「飛鳥以爪畫地」，此最善狀指勢已。是故執筆欲其近，布指欲其疏，吾子其秘之矣！』又云：『唐以前書皆始艮終乾，南宋以後書皆始巽終坤。』余初聞不知爲何語，服念彌旬，差有所省，因遷習其法，一年漸熟。

子書得晉人面目耳，隨人言下轉，不數十年，化爲糞壤。今人攻書至力者，無如吾子，勉之！

丙子秋，晤武進朱昂之青立，其言曰：『作書須筆筆斷而後起。吾子書環轉處頗無斷勢。』

又晤秀水王良士仲瞿，言其內子金禮嬴夢神授筆法，管須向左迤後稍偃，若指鼻準者，鋒乃得中。又晤吳江吳育山子，其言曰：『吾子書專用筆尖直下，以墨裏鋒，不假力于副豪，自以爲藏鋒內轉，祇形薄怯。凡下筆，須使筆豪平鋪紙上，乃四面圓足。此少溫篆法，書家真秘密語也。』

余既服小仲之言，因不敢遽以三君子爲非，分習而互試之，乃見其說足以補小仲之所未及。於是執筆宗小仲，而輔以仲瞿，運鋒用山子，而兼及青立，結字宗頑伯，以合於小仲。屏去模仿，專求古人逆入平出之勢。要以十稔，或有心手相得之境。然余非聞植三之言則不學，非聞同甫之言則中廢，非得小仲之傳則悵悵畢世矣。余他業屢遷，唯好書廿餘年不改，一藝之

能，其難如此，況進於書者乎？

嘉慶丁丑，余與翰風同滯都下，以書相切磋，簡札往返無虛日。既乃集前後所言[一]，掇其要爲此篇，又爲中篇以疏之。是年九月出都，道中得王侍中《書訣》石本，有云：『首務執筆，中控前衝，拇左食右，名禁後從。』細心體味，蓋以五指分布管之四面，即同此法。古人文簡，不易推測耳。戊寅，客吳門，乃爲下篇，以悉書之始卒。以示宜興吳德旋仲倫，仲倫亦嘆絕，而申之曰：『道固歸於墨不溢出於筆，而學之則自墨溢出于筆始。』已卯，又與翰風同客濟南，得北朝碑版甚夥，因又爲《歷下筆談》。翰風故攻書，改用此法以習北體，觀者每謂與余書不辨。然余書尚緩，而翰風尚峻，微立異同。《述書》《筆譚》稿出，録副者多。江都梅植之蘊生，儀徵吳廷颺熙載，甘泉楊亮季子，高涼黃洵脩存，餘姚毛長齡仰蘇[二]，旌德姚配中仲虞，松桃楊承注挹之，皆得其法，所作時與余相亂。然道光辛巳，余過常州，晤小仲，出稿相質。小仲曰：『用筆者天，書中盡之，始艮終乾，正所謂流美者地，書中闡發善矣，然非吾意。』請其術，卒不肯言。

## 校勘記

〔一〕『所言』同治本作『所書』。

〔二〕『餘姚毛長齡仰蘇』，道光本作『宜興吳同午午生』。

余既述諸君子之言爲書，因以己意通之，而知其悉合於古也。右軍以管爲將軍，明書道之機樞在管，而管之不可亂動也。今小仲之法，引食指加大指之上，置管于食指中節之端，以上節斜鈎之。大指以指尖對中指中節拒之，則管當食指節灣，安如置牀。大指之骨外突，抑管以向右。食指之骨橫逼，挺管以向左，則管定。然後中指以尖鈎其陽，名指以爪肉之際距其陰，小指以上節之骨，貼名指之端，五指疏布，各盡其力，則形如握卵，而筆鋒始得隨指環轉，如士卒之從旌麾矣！此古人所謂雙鈎者也。束坡有言『執筆無定法，要使虛而寬』，善言此意已。

仲翟之法，使管向左迆後稍偃者，取逆勢也。蓋筆後偃，則虎口側向左，腕乃平而覆下如懸。于是名指之筋，環肘骨以及肩背，大指之筋，環臂灣以及胸脅。凡人引弓舉重，筋必反紐，乃長勁得力，古人傳訣，所爲著懸腕也。唐賢狀撥鐙之勢云：『如人并乘，鐙不相犯。』蓋善乘者，脚尖踏鐙必內鈎，足大指著鐙，腿筋皆反紐，是以并乘而鐙不相犯，此真工爲形似者矣。

至古之所謂實指虛掌者，謂五指皆貼管爲實，其小指實貼名指，空中用力，令到指端，非緊握之說也。握之太緊，力止在管，而不注豪端，其書必拋筋露骨，枯而且弱。永叔所謂『使指運而腕不知』，殆解此已。筆既左偃而中指力鈎，則小指易于入掌，故以虛掌爲難。明小指助

名指揭筆，尤宜用力也。大凡名指之力，可與大指等者，則其書未有不工者也。然名指如椊之拒帆，而小指如椊點之助椊，故必小指得勁，而名指之力乃實耳。

山子之法，以筆豪平鋪紙上，與小仲『始艮終乾』之說同。然非用仲瞿之法，則不能致此也。蓋筆向左迤後稍偃，是筆尖著紙即逆，而豪不得不平鋪於紙上矣。石工鐫字，畫右行者，其錞必向左，驗而類之，則紙猶石也，筆猶鑽也，指如槌也，是故仲瞿之法，足以盡側、勒、策三勢之妙，而弩、趯、掠、啄、磔五勢，入鋒之始，皆宜用之。鋒既着紙，即宜轉換。於畫下行者，管轉向上；畫上行者，管轉向下；畫左行者，管轉向右。是以指得勢而鋒得力。惟小正書，畫形既促，未及換筆而畫已成，非至精熟，難期合法。故自柳少師以後，遂無復能工此藝者也。

『始艮終乾』者，非指全字，乃一筆中自備八方也。後人作書，皆仰筆尖鋒，鋒尖處『巽』也，筆仰則鋒在畫之陽，其陰不過副豪，濡墨以成畫形，故至『坤』則鋒止，佳者僅能完一面耳。惟管定而鋒轉，則逆入平出，而畫之八面，無非豪力所達，乃後積畫成字，聚字成篇。過庭有言『一筆成一字之規，一字乃通篇之準』者，謂此也。蓋人之腕，本側倚于几，任其勢，則筆端仰左而成尖鋒，鋒既尖，則墨之所到，多筆鋒所未到，是過庭所譏『任筆爲體，聚墨成形』者已。

青立之所謂『筆必斷而後起』者，即『無轉不折』之說也。蓋行草之筆多環轉，若信筆爲之，則轉卸皆成扁鋒。故須暗中取勢，換轉筆心也。小仲所以憾未能盡側者，謂筆鋒平鋪，則以上所述，凡皆以求墨之不溢出于筆也。

藝舟雙楫

一三八

畫滿如側，非尚真側也。漢人分法，無不平滿。中郎見刷牆堊痕而作飛白，以堊帚鋒平，刷痕滿足，因悟書勢，此可意推矣。古碑皆直牆平底，當時工匠知書，用刀必正下以傳筆法。後世書學既湮，石工皆用刀尖斜入，雖有晉、唐真迹，一經上石，悉成尖鋒，令人不復可見『始艮終乾』之妙。故欲見古人面目，斷不可舍斷碑而求彙帖已。

余見六朝碑拓，行處皆留，留處皆行。凡橫直平過之處，行處也，古人必逐步頓挫，不使率然徑去，是行處皆留也。轉折挑剔之處，留處也，古人必提鋒暗轉，不肯撇筆使墨旁出，是留處皆行也。頑伯『計白當黑』之論，即小仲『左右如牝牡相得』之意。小仲嘗言：『近世書鮮不閲牆操戈者。』又言：『正書惟太傅《賀捷表》、右軍《旦極寒》、大令《十三行》是真迹，其結構天成。下此則《張猛龍》足繼大令，《龍藏寺》足繼右軍，皆于平正通達之中，迷離變化，不可思議。』余爲申之，以《刁遵志》足繼太傅。河南《聖教序記》其書右行，從左玩至右，則字字相迎；從右看至左，則筆筆相背。噫！知此斯可與言書矣！

## 述書下

書藝始于指法，終于行間，前二篇已詳論之。然聚字成篇，積畫成字，故畫有八法。唐韓方明謂『八法起於隸字之始』，傳于崔子玉，歷鍾、王以至永禪師者，古今學書之機栝也。隸字

即今真書。八法者，點爲側，平橫爲勒，直爲努，鈎爲趯，仰橫爲策，長撇爲掠，短撇爲啄，捺爲磔也。以永字八畫而備八勢，故用爲式。唐以後多申明八法之書，然詳言者或不得其要領，約言之，又不欲盡泄其秘，余故顯言之。

夫作點勢，在篆皆圓筆，在分皆平筆，既變爲隸，圓平之筆，體勢不相入，故用筆曰『側』也。

平橫爲『勒』者，言作平橫，必勒其筆，逆鋒落紙，卷豪右行，緩去急回，蓋勒字之義，強抑力制，愈收愈緊。又分書橫畫多不收鋒，云『勒』者，示隸畫之必收也。後人爲橫畫，順筆平過，失其法矣！

直爲『努』者，謂作直畫，必筆管逆向上，筆尖亦逆向上，平鋒着紙，盡力下行，有引弩兩端皆逆之勢，故名『努』也。

鈎爲『趯』者，如人之趯脚，其力初不在脚，猝然引起，而全力遂注脚尖，故鈎末斷不可作飄勢挫鋒，有失趯之義也。後人作仰橫，多尖鋒上拂，是策末未着馬也。又有順壓不復仰卷者，是策既着馬而末不起，其策不警也。

仰畫爲『策』者，如以策策馬，用力在策本，得力在策末，着馬即起也。

長撇爲『掠』者，謂用努法下引左行，而展筆如掠。後人撇端多尖頴斜拂，是當展而反斂，非掠之義，故其字飄浮無力也。

短撇爲『啄』者，如鳥之啄物，銳而且速，亦言其畫行，以漸而削如鳥啄也。

捺爲『磔』者，勒筆右行，鋪平筆鋒，盡力開散而急發也。

字有九宮。九宮者，每字爲方格，外界極肥，格內用細畫界一『井』字，以均布其點畫也。後人或尚蘭葉之勢，波盡處猶嬝娜再三，斯可笑矣。

凡字無論疎密斜正，必有精神挽結之處，是爲字之中宮。然中宮有在實畫，有在虛白，必審其

字之精神所注，而安置於格內之中宮，然後以其字之頭目手足，分布于旁之八宮，則隨其長短

虛實，而上下左右皆相得矣。每三行相并至九字，又爲大九宮，其中一字即爲中宮，必須統攝

上下四旁之八字，而八字皆有拱揖朝向之勢，逐字移看，大小兩中宮皆得圓滿，則俯仰映帶，奇

趣橫出已。

九宮之說，始見于宋，蓋以尺寸算字，專爲移縮古帖而說，不知求條理於本字，故自宋以

來，書家未有能合九宮者也。兩晉真書碑版，不傳于世，余以所見北魏、南梁之碑數十百種，悉

心參悟，而得大小兩九宮之法。上推之周、秦、漢、魏、兩晉篆分碑版存于世者，則莫不合於此，

其爲鍾、王專力可知也。世所行《賀捷》《黃庭》《畫贊》《洛神》等帖，皆無橫格，然每字布勢，

奇縱周緻，實合通篇而爲大九宮，如三代鐘鼎文字，其行書如《蘭亭》《玉潤》《白騎》《追尋》

《違遠》《吳興》《外出》等帖，魚龍百變，而按以矩矱，不差累黍[二]。降及唐賢，自知才力不及

古人，故行書碑版皆有橫格。就中九宮之學，徐會稽、李北海、張郎中三家爲尤密，傳書俱在，

潛精按驗，信其不謬也。

然而畫法字法，本於筆，成於墨，則墨法尤書藝一大關鍵已。筆實則墨沈，筆飄則墨浮。

凡墨色奕然出於紙上，瑩然作紫碧色者，皆不足與言書。必黝然以黑，色平紙面，諦視之，紙墨

相接之處，仿佛有毛，畫內之墨，中邊相等，而幽光若水紋徐漾于波發之間，乃爲得之。蓋墨到

處皆有筆，筆墨相稱，筆鋒着紙，水即下注，而筆力足以攝墨，不使旁溢，故墨精皆在紙內，不必

真迹，即玩石本，亦可辨其墨法之得否耳。嘗見有得筆法而不得墨者矣，未有得墨法而不由於用筆者也。

丞相云：『崔、杜、鍾、張、二衛之書，筆力驚絕。』梁武帝與隱居評書，以中郎爲筆勢洞達，右軍爲字勢雄強，又取象於龍威虎震，快馬入陣。合觀諸論，則古人蓋未有不尚峻勁者矣。

侍中云：『下筆如鷹鸇搏擊。』右軍云：『每作一點畫，皆懸管掉之，令其鋒開，自然逎麗。』

永師之後，虞、歐、褚、陸、徐、張、李、田、顏、柳，各奮才智，大暢宗旨。中更喪亂，傳筆法者，唯明州布衣范的，洛陽少師兩家。范之《阿育王碑》，行間茂密，楊之《大仙帖》，畫外峭險，并符前哲。自兹以降，宋之東坡，明之香光，亦臻妙悟。東坡云：『我雖不善書，解書莫如我。苟能通其意，常謂不學可。』香光云：『畫[二]中須直，不得輕易偏軟。』探厥詞旨[三]，可謂心通八法者矣。若二公肆力九宮，豈必遠後古人乎？是故善學者，道蘇須知其瀾漫，由董須知其凋疏。汰瀾漫則雄逸顯，避凋疏則簡澹真。

余年廿六而後學，四十而後知。少小惡札，脫于心而膠于手，精力既衰，又迫物務，豈望有成？庶幾述其心得以授子弟，童而習之，或有能繼志以成名者云爾。

**校勘記**

〔一〕『累黍』，道光本作『累忝』，誤。

〔二〕『畫』，各版本如此，當是『筆畫』脫字。包世臣《歷下筆譚》再引此語時作『筆畫中須直』。

〔三〕『詞旨』同治本作『詞昔』，誤。

## 跋榮郡王臨快雪內景二帖

古人論真行書，率以不失篆分意爲上。後人求其說而不得，至以直點斜拂形似者當之。是古碑斷壞，彙帖障目，筆法之不傳久矣。南唐祖本，宇內罕覯，《潭》《絳》《大觀》《寶晉》諸刻，具體宋人，《停雲》《鬱岡》悉成趙法，即華亭力排吳興，而《戲鴻》不乏趙意，良由勝國盛行趙書，摹鋟路熟，雖從真迹上石，而六朝筆妙，已不可見。加華亭選帖之時，甫逾強仕，字尚無筆，鑒復有舛。故《旱燥帖》，虎兒書；《告淵朗帖》《東山帖》《謝莊詩帖》《離騷經》《文皇哀冊》，皆中岳書；中唐人書；《黃耆帖》，景度書；《思想帖》《秋深不審帖》，皆吳興書；《樂志論》《帝京篇》，皆僞書，悉令竄入。其真迹唯《出師頌》《保母志》，南庫本《十三行》《朱巨川告身》《祭姪文》《劉中使》《新步虛詞》，尚可以意推見雙鈎懸攬、指實掌虛之妙，爲足重耳。

大凡六朝相傳筆法，起處無尖鋒，亦無駐痕，收處無缺筆，亦無挫鋒，此所謂不失篆分遺意者。虞、歐、褚、陸、李、徐、顏、柳、范、楊，字勢百變而此法無改。宋賢唯東坡實具神解。中岳一出，別啓旁門。吳興繼起，古道遂湮。華亭晚而得筆，不著言詮。近世諸城相國祖述華亭，

又從山谷『筆短意長』一語悟入，窺破秘旨，雖復結構傷巧，較華亭遜其遒逸，時或過之。蓋山東多北魏碑，能見六朝真相，此諸城之所以或過華亭也。

今觀榮邸書，雖橅《戲鴻》木本，而筆勢逆入平出，江左風流，儼然若接，不受氈墨之愚，可謂諸城而後，再逢通識者已。鐵香得之，裝池見示，故欣忭而記之。同觀者張翰風、彥惟竹林，容瀾止、來止昆玉，徐仲平、魏曾容[一]、葉東卿、方彥聞、胡蘇門。

校勘記

〔一〕『魏曾容』，同治本作『魏會容』，誤。

## 題隋志拓本

嘉慶二十年，西安民掘地得石志二：一《隋太僕卿》，一《太僕夫人姬氏》，俱正書，徑半寸。《太僕志》縱橫各三十七行，《夫人志》縱橫各二十七行。字畫雋密，詞理高華。玩其筆勢，斷爲率更無疑也。永興稱率更曰『不擇紙筆，皆能如志』，於此拓見之，蓋其指法沈實，力貫豪端，八面充滿，更無假於外助故也。率更書晚而彌峻，《姚辨志》《千字文》皆大業時書，其體壯實，近《遺教經》；《醴泉銘》《擤素賦》《心經》《夢奠》皆貞觀時書，其體雄峻，近《曹娥

碑》。二志字同《千文》而更遒麗。

書道習法易而創體難，近世北朝石志出土者多矣，字畫率樸茂，斂分勢而爲之。至率更出，始醞釀分法而盡變其勢。厥後祖尚流風，雖峭厲如蘭臺，圓勁如裴休，卒莫窺渾厚之域，而謂同時儕輩，竟復有學業相抗，而無聞於後者乎。率更碑版傳世者，悉傷磨刮，即得宋拓，亦非真相，而二志數千字完好如新，豈非墨林至寶耶？《太僕志》極沉毅，《夫人志》稍加妍雋，蓋藝之精者，必凝於神，下筆時因人因文，寄意稍殊，體勢與爲關通耳。余嘗見南唐搨《畫贊》《十三行》，沉肅如漢分。今見二志，益見山陰家法，爲宋以來彙帖所沒，故具說之。

## 與金壇段鶴臺玉立明經論書次東坡韻

昔吾語文筆，於中必有我。蜜成花不見，持以論書可。錯綜理相安，避就形時橢。常能伏紙驕，始得見筆娜。轉換心如旋，駿發勢每頗。攝水墨無溢，開鋒毫不裹。鋒毫辨微芒，水墨分纖麼。嗜此二十年，長者力先荷。聞聲震合弦，譬巧知扣笴。只今兩少師，傳書苦不夥。變法心何雄，涉險氣振惰。俗學貪速成，錦韉被駑跛。步顏擁肥姬，趨歐牽病騀。若謂吾言非，試與訊江左。花之精浮而爲蜜，其淬沉而爲蠟，蠟中亦無花迹，乃爲蜜成未成之先，則採與釀大有事在。『錯綜』十句，言釀之事。『只今』八句，言採之事。凡作書無論何體，必須筋骨血肉備具。筋者鋒之所爲，骨者毫之所爲，血者水之

所爲，肉者墨之所爲。鋒爲筆之精，水爲墨之髓，鋒能將副毫，則水受攝，副毫不裹鋒，則墨受運。而其要歸於運指，大指

能揭管，則鋒自開，名指能拒管，則副毫自平，鋒開毫平，而墨自不溢出筆外，水行墨中，書勢無不遒潤矣。王侍中傳右軍

之訣云『萬毫齊力』，予嘗申之曰『五指齊力』，蓋指力有偏重，則毫力必不能齊也。柳誠懸、楊景度兩少師，皆神明於指

法，故一變江左書勢，而江左書意反賴以傳，但知之者罕矣。

## 附旌德姚配中仲虞和作

書學緬秘多，啟籥恃有我。我氣果浩然，大小靡不可。使轉貫初終，形體隨偏楕。如松對

月閑，如柳迎風娜。書之大局以氣爲主，使轉所以行氣，氣得則形體隨之，無不如志，古人之緘秘開矣。請言使

轉方，按提平且頗。注墨枯還榮，展豪糾異裹。字有骨肉筋血，以氣充之，精神乃出。不按則血不融，不提

則筋不勁，而豪自不裹矣。此使轉之真詮，古人之秘密也。圓則按提出以平頗，是爲絞轉；方則平頗出以按提，是翻轉。知絞翻，則墨

自不枯，而豪自不裹矣。此使轉之真詮，古人之秘密也。尤有空盤紆，與草爭眇麽。草原一脉承，真亦千

鈞荷。真草同原而異派，真用盤紆于虛，其行也速，無迹可尋；草用盤紆于實，其行也緩，有象可覩。唯鋒俱一脉相承，

無間藏露，力必通身俱到，不論迅遲，盤紆之用神，草真之機合矣。真自變歐褚，抽挈同發笴。門戶較易尋，

授受轉難夥。字有方圓，本自分篆，方者用翻，圓者用絞，方不能翻，則滯而成痀，圓不知絞，則痹而爲痿。河南用絞，多行

以抽筆，渤海用翻，多行以挈筆。抽用按提，挈用平頗，兩家之所以分也。歐褚合則宛然舊觀矣。愧余玩索頻，徒戒臨

摹惰。行之雖有時，至焉每苦跛。先路道懇勤，遵途騁駁騄。旨哉《雙楫》篇，後塵附諸左。

秦程邈作隸書，漢謂之今文。蓋省篆之環曲以爲易直，世所傳秦漢金石，凡筆近篆而體近真者，皆隸書也。及中郎變隸而作八分，『八』背也，言其勢左右分布相背然也。魏晉以來，皆傳中郎之法，則又以八分入隸，始成今真書之形。是以六朝至唐，皆稱真書爲隸，自唐人誤以『八』爲數字，及宋遂并混分、隸之名。竊謂大篆多取象形，體勢錯綜，小篆就大篆減爲整齊，隸就小篆減爲平直，分則縱隸體而出以駿發，真又約分勢而歸於遒麗。相承之故，端的可尋。故隸、真雖爲一體，而論結字，則隸爲分源，論用筆，則分爲真本也。

西晉分書，《孫夫人碑》是《孔羨》法嗣，用筆沉痛不減，而體稍疏雋。《太公望碑》是《乙瑛》法嗣，結字宕逸相逼，而氣加凝整。大率晉人分法，原本鍾[一]、梁，尤近隸勢。自北魏以逮唐初，皆宗《孫夫人》及會稽晚出，始尚《太公望》，極於韓、史，益趨便媚。分法不古，隸勢因之。晉人隸書，世無傳石，研究二碑，可以意測。蓋中郎立極，梁傳其勢，鍾傳其韻，後遂判爲二派。至近人鄧石如，始合二家以追中郎，未可以時代優劣也。

北朝隸書，雖率導源分篆，然皆極意波發，力求跌宕。凡以中郎既往，鍾、梁并起，各矜巧妙，門户益開，踵事增華，窮情盡致。而《般若碑》渾穆簡靜，自在滿足，與《郙閣頌析里橋》同

法，用意逼近章草，當是西晉人專精蔡體之書，無一筆闌入山陰。故知爲右軍以前法物。擬其

意境，惟有香象渡河已。平原、會稽各學之而得其性之所近，反覆玩味，絕無神奇，但見點畫樸

實，八面深穩，更無欠缺處耳。求之彙帖，征西《出師頌》，大令《保母志》，可稱一家眷屬，以其

絕去作用處相同故也。

《絳帖》刻『桓山頌獻之銘』六字，相傳爲大令書，沈雄宕逸，誠亦希有。然以擬《般若

碑》，則如羅漢具六大神通，及見入定古佛，不免偏袒膜拜耳。《穆子容碑》乃其朔。

北碑體多旁出，《鄭文公碑》字獨真正，而篆勢、分韻、草情畢具其中。布白本《乙瑛》，措

畫本《石鼓》，與草同源，故自署曰『草篆』。不言分者，體近易見也。以《中明壇題名》《雲峰

山五言》驗之，爲中岳先生書無疑。碑稱其『才冠秘穎，研圖注篆』，不虛耳。南朝遺迹，唯《鶴

銘》《石闕》二種，蕭散駿逸，殊途同歸。而《鶴銘》刓泐已甚，《石闕》不過十餘字，又係反刻。

此碑字逾千言，其空白之處，乃以摩崖石圻，讓字均行，并非剥損，直文苑奇珍也。

《刁惠公志》最茂密。平原於茂字少理會，會稽於密字欠工夫。《書評》謂太傅茂密、右軍

雄強。雄則生氣勃發，故能茂；強則神理完足，故能密。是茂密之妙，已概雄強也。

北魏書，《經石峪》大字、《雲峰山五言》《鄭文公碑》《刁惠公志》爲一種，皆出《乙瑛》，有

雲鶴海鷗之態。《張公清頌》《賈使君》《魏靈藏》《楊大眼》《始平公》各造像爲一種，皆出《孔

羨》，具龍威虎震之規。《李仲璇》《敬顯儁》別成一種，與右軍致相近，在永師《千文》之右，或

出衛瓘而無可證驗。隋《龍藏寺》，庶幾紹法，遂其淡遠之神，而體勢更純一。北朝書承漢魏，齊《雋脩羅碑》，措畫結體，極意經營，雖以險峻取勝，而波發仍歸蘊藉。北朝書承漢魏，勢率尚偏，此易爲長，漸趨姿媚，已爲率更開山。《朱君山碑》用筆尤宕逸，字勢正方，整齊而具變態，其行畫特多偏曲，骨血峻秀，蓋得於秦篆。山谷以箭鋒所直、人馬應弦爲有韻，驗以此書，信爲知言。諫議學之而不盡，遂成平滯一路濫觴矣。

古人書有定法，隨字形大小爲勢。武定《玉佛記》，字方小半寸；《刁惠公》《朱君山》字方大半寸；《張猛龍》等碑，字方寸；《鄭文公》《中明壇》字方二寸；各碑額，《雲峰山詩》《瘞鶴銘》《侍中石闕》，字方四五寸；雲峰、岨崍兩山刻經，字皆方尺；泰山刻經，字方尺七八寸。書體雖殊，而大小相等，則法出一轍。至書碑題額，本出一手，大小既殊，則筆法頓異。後人目爲彙帖所眯，於是有《黃庭》《樂毅》展爲方丈之謬說，此自唐以來，旁署字遂無可觀者也。

北朝人書，落筆峻而結體莊和，行墨澀而取勢排宕。萬豪齊力故能峻，五指齊力故能澀。

分隸相通之故，原不關乎迹象。長史之觀于擔夫爭道，東坡之喻以上水撐船，皆悟到此間也。

用筆之法，見於畫之兩端，而古人雄厚恣肆，令人斷不可企及者，則在畫之中截。蓋兩端出入操縱之故，尚有迹象可尋，其中截之所以豐而不怯，實而不空者，非骨勢洞達不能倖致。更有以兩端雄肆而彌使中截空怯者，試取古帖橫直畫，蒙其兩端，而玩[二]其中截，則人人共見矣。中實之妙，武德以後遂難言之。近人鄧石如書，中截無不員滿遒麗，其次劉文清中截近左

處，亦能潔净充足，此外則并未夢見在也。古今書訣，俱未及此，惟思白有『筆畫中須直，不得輕易偏軟』之說，雖非道出真際，知識固自不同。其跋杜牧之《張好好詩》云『大有六朝風韻』者，蓋亦賞其中截有豐實處在也。

北碑畫勢甚長，雖短如黍米，細如纖毫，而出入收放，偃仰向背、避就朝揖之法備具。起筆處，順入者無缺鋒，逆入者無漲墨，每折必潔净，作點尤精深，是以雍容寬綽，無畫不長。後人着意留筆，則駐鋒折穎之處，墨多外溢，未及備法而畫已成，故舉止匆遽，界恒苦促，畫恒苦短，雖以平原雄傑，未免斯病。至於作勢裹鋒，斂墨入内，以求條鬯手足，則一畫既不完善，數畫更不變化，意恒傷淺，勢恒傷薄，得此失彼，殆非自主。山谷謂征西《出師頌》筆短意長，同此妙悟。然渠必見真迹，故有是契，若求之彙帖，即北宋棗本，不能傳此神解。境無所觸，識且不及，況云實證耶？

北碑字有定法，而出之自在，故多變態；唐人書無定勢，而出之矜持，故形板刻。

《十三跋》是僞物，子昂雖陋，未必至是。然今世盛行其說，受病最深處，無如『陳隋人結字非不古，而乏俊氣』二語，五百年來佳子弟，多爲所誤。夫千人曰俊，君子正衣冠，尊瞻視，儼然可畏，所以爲有俊氣也。豈必齲笑慵粧，作失行婦人狀哉！永叔曰：『書至梁陳之際而工極』，余嘗嘆爲知言。惜南朝禁立碑，墓志出土，惟《保母》一種，而原甎又亡，幸有《始興王碑》，剥蝕之餘，尚可以證前說之謬妄。

思白但於彙帖求六朝，故自言廿年學魏晉無入處，及

學宋人，乃得真解。蓋彙帖皆宋人所摹，固不如宋人自書之機神完足也。近人王澍謂『江南足拓，不如河北斷碑』，亦爲有見地者。

唐人草法，推張長史、錢醉僧、楊少師三家。長史書源虞、陸，故醉僧以爲洛下遇顏尚書，自言受筆於長史，聞斯八法，若有所得。世所傳《肚痛》《春草》《東明》《秋寒》諸帖，皆非真迹，惟《千文》殘本二百餘字，伏如虎臥，起如龍跳，頓如山峙，挫如泉流，上接永興，下開魯郡，是爲草隸。醉僧所傳大小《千文》亦是僞物，惟《聖母》《律公》導源篆籀，渾雄驚健，是爲草篆。少師《韭花》《起居法》，皆出仿寫，至《大仙帖》，逆入平出，步步崛強，有猿騰蠖屈之勢，周隋分書之一變，是爲草分。其餘如《屏風》《書譜》《絶交》諸帖，雖俱托體山陰，止成藁行而已。

自唐迄明，書有門戶者廿人，爰爲續評：永興如白鶴翔雲，人仰丹頂；河南如孔雀飯佛，花散金屏；王知敬如振鷺，集而有容；柳誠懸如關雎，摯而有別；薛少保如雛鵠，具千里之志；鍾紹京如新鶯，矜百囀之聲；率更如虎，餓而愈健；北海如熊，肥而更捷；平原如耕牛，穩實而利民用；會稽如戰馬，雄肆而解人意；景度如俅羸強輈，徒飾鑾輿；范的如明駝舒步，舉止軒昂；玉局如丙吉問牛，能持大體；端明如子陽據蜀，布武緊密；山谷如梁武寫經，心儀利益；海岳如張湯執法，比用重輕；子昂如挾瑟燕姬，矜寵善狎；伯幾如負暄野老，嘈雜不辭；京兆如戎人呀布，不知麻性；宗伯如龍女參禪，欲證男果。

## 後附四則

『樅陽門』三大字，在安徽省城南門，字徑二尺許，雍容揖讓，是山陰家法。唯『門』字右直稍挺腹，不敢徑指爲右軍書耳。趙州城內，永興所書『攀龍鱗附鳳翼』六大字，尺寸與『樅陽門』相當，比之則脚忙手亂，局促窘迫，不自賴矣！庚亮持江西節，右軍爲其從事，或庚自書，或使王書。時右軍年少，書勢或稍加作用，未可知也。然斷非永師以下所能至矣。

『天監井欄』在茅山，可辨者尚有數十字，字勢一同《瘞鶴銘》，其字同者，則筆法結法悉同，可證《鶴銘》爲隱居書，而逋翁、清臣之說廢已。

杭州龔定庵藏宋拓《八關齋》[三]七十二字，一見疑爲《鶴銘》，始知古人《鶴銘》極似顏書之說有故。

薊州城內，有太白書『觀音之閣』四大字，字徑七八尺，整暇有永興風，唯筆勢稍拋鬆耳。

然較『逍遙樓』顏書，相去不可數計。

## 校勘記

〔一〕『鍾』，道光本作『鐘』，誤。

〔二〕『玩』同治本作『沅』，誤。

〔三〕各版本均作『八關齊』，誤。當是『八關齋』，據顏真卿《八關齋會報德記》改。

## 論書十二絶句 有序

書道以用筆爲主，然明於源流所自，則筆法因之。故紀漢世以來，迄於近今，宗派脈絡，次爲韻語。其人所共見，而名實復副者，概從略焉。己卯季秋，書於歷下西司公廨。

程隸原因李篆生，蔡分展足始縱橫。更依分勢成今隸，不辨真源漫證盟。

説詳《筆譚》，自真、隸名別，而古人筆法始失。

中郎派別有鍾梁，茂密雄強正雁行。底事《千文》傳祖法，頓教分隸意參商。

鍾之《乙瑛》，梁之《孔羨》，北朝隸石，恪守兩宗。至隸不本分，草不本篆，實濫觴於《真草千文》。其自題曰真書，蓋亦有意變古也。

《吕望》翩仙接《乙瑛》，峻嚴《孔羨》毓《任城》。歐徐倒置滋流弊，具體還應溯巨卿。

西晋分書，有《太公望》《任城太守孫夫人》二碑，雖峻逸殊科，而皆曲折頓宕，姿致天成。至率更法《任城》，會稽法《吕望》，惟於波發注意，其牽引環轉處，多行以今隸之法，中郎洞達之風息已。

朱楊〔二〕張賈是梁宗，渤海〔三〕滎陽勢紹鍾。更有貞珉鐫《般若》，便齊李蔡起三峰。

滎陽《鄭羲》、渤海《刁遵》《朱義章》《楊大眼》《張猛龍》《賈思伯》皆北魏碑。《般若碑》字方二寸，三百言尚完好，無時代年月，書勢敦厚渾雄，予臆定爲西晉人書，實古今第一真書石本也。

從來大字苦拘攣，岱麓江崖若比肩。多謝雲封經石峪，不教山谷盡書禪。

泰山《經石峪大字》，完好者不下二百，與焦山《鶴銘》相近，而淵穆時或過之。

梁武平書致有神，一言常使見全身。雲峰山下摩殘碣，嘯樹低腰認未真。

鄭文公季子道昭，自稱中岳先生，有《雲峰山五言》及題名十餘處，字勢巧妙俊麗，近南朝郗超、謝萬。常疑其父墓《下碑》《經石峪大字》《刁惠公誌》出其手也。

中正冲和《龍藏碑》，擅場或出永禪師。山陰面目迷梨棗，誰見匡廬霧霽時？

隋《龍藏寺》，出魏《李仲璇》《敬顯儁》兩碑，而加純淨，左規右矩，近《千文》，而雅健過之。《書平》謂右軍『字勢雄強』，此其庶幾。若如《閣帖》所刻，絕不見雄強之妙，即定武《蘭亭》亦未稱也。

伯英遺篆爲狂草，長史偏從隸勢來。八法幸窺龍虎氣，《東明》《春草》總成灰。

伯英變章爲草，歷大令而至伯高，始能窮奇盡勢。然唯《千文》二百餘字是真迹，他帖皆趙宋以後俗手所爲。余玩《千文》，而悟伯高爲草隸，藏真爲草篆，景度爲草分，雖同出伯英，得筆各有原本，然征西風流遂爾邈絕，此大令所爲嘆章草宏逸也。

三、唐試判俗書胚，習氣原從褚氏開。《充頌》只今留片石，獨無塵染筆端來。

先任城公《充公頌》，駿和兼至，唐石本之恪守古法者。

《巨川官告》是書雄、健舉沉追勢并工。悟入指尖有罏冶，轉毫猶憾墨痕豐。

謂會稽本唐帖真書之善自變者，行書則《蘭亭題句》同此妙悟。

洛陽草勢通分勢，以側爲雄曲作渾。董力蘇資縱奇絕，問津須是到河源。

東坡，香光俱得力於景度，然東坡謂其『雄傑有顏、柳之遺』，香光謂其『以險絕爲奇，破方爲圓，削繁成簡』，是猶未見彼結胎入悟處也。

無端天遣懷寧老，上蔡中郎合繼聲。一任劉姚誇絕詣，偏師争與撼長城。

諸城劉文清相國，少習香光，壯遷坡老，七十以後，潛心北朝碑版，雖精力已衰，未能深造，然意興學識，超然塵外。桐城姚惜抱京堂，晚而工書，專精大令，爲方寸行草，宕逸而不空怯，時出華亭之外。其半寸以內真書，潔凈而能恣肆，多所自得。懷寧布衣鄧石如頑伯，篆、隸、分、真、狂草五體兼工，一點一畫，若奮若搏。蓋自武德以後，間氣所鍾。百年來書學能自樹立者，莫或與參，非一時一州之所得專美也。

## 校勘記

〔一〕『楊』，各版本作『揚』，據下文『楊大眼』之『楊』改。

〔二〕『渤海』，道光本作『勃海』，誤。下同。

## 國朝書品

平和簡静，遒麗天成，曰神品。

醖醸無迹，橫直相安，曰妙品。

逐迹窮源，思力交至，曰能品。

楚調自歌，不謬風雅，曰逸品。

墨守迹象，雅有門庭，曰佳品。

右爲品五，妙品以降，各分上下，共爲九等。能者二等，仰接先民，俯援來學，積力既深，或臻神妙。逸取天趣，味從卷軸，若能以古爲師，便不外于妙道。佳品諸君，雖心悟無聞，而其則不失攻苦之效，未可泯没。至於狂怪軟媚，并係俗書，縱負時名，難入真鑑，庶使雅俗殊途，指歸不昧。其人皆以既往爲斷，就所見而條别之。同等則約〔一〕以世序爲其後先。道光四年正月望日，涇包世臣慎伯甫編次。

### 神品一人

鄧石如隸及篆書

妙品上一人

鄧石如分及真書

妙品下二人

劉墉小真書　姚鼐行草書

能品上七人〔二〕

釋邱山真及行書　宋珏分及牓書

傅山草書　姜宸英行書

鄧石如草書　劉墉牓書

黃乙生行牓書

能品下二十三人

王鐸草書　周亮工草書

笪重光行書　吳大來草書

趙潤草牓書　張照行書

劉紹庭草牓書　吳襄行書

翟賜履草書　王澍行書

周於禮行書　梁巘真及行書

翁方綱行書　于令淓行書

巴慰祖分書　顧光旭行書

張惠言篆書　顧光旭行書

劉墉行書　　汪庭桂分書

錢伯坰行及牓書　陳希祖行書

黃乙生小真行書

**逸品上十五人**〔三〕

顧炎武正書　蕭雲從行書

釋雪浪行書　鄭簠分及行書

高其佩行書　陳洪綬行書

程邃行書　　紀映鐘行書

金農分書　　張鵬翀行書

袁枚行書　　朱筠書

朱珪真書　　鄧石如行書

宋鎔行書

逸品下十六人

王時敏行及分書　朱彝尊分及行書

程京萼行書　釋道濟行書

趙青藜真及行書　錢載行書

程瑤田小真書　巴慰祖行書

汪中行書　畢沅行書

陳淮行書　姚鼐小真書

程世淳行書　李天澂行書

伊秉綬行書　張桂巖行書

佳品上二十二人

沈荃真書　王鴻緒行書

先著行書　查士標行書

汪士鋐真書　何焯小真書

陳奕禧行書　陳鵬年行書

徐良行書　蔣衡真書

于振行書　趙知希草書

孔繼涑行書　嵇璜真書

錢澧行書　桂馥分書

翁方綱小真書　張燕昌小真書

康基田行書　錢坫篆書

谷際岐行書　洪梧小真書

## 佳品下十人〔四〕

鄭來行書　林佶小真書

方觀承行書　董邦達行書

華嵒行書　秦大士行書

高方小真書　金榜真書

吳俊行書　陳崇本小真書

九品共九十七人，重疊見者六人，實九十一人。又在都下前門西豬市口堆子前路北，見火鐮店櫃上，立招牌兩塊，有『只此一家，言無二價』八字，字徑七寸，墨書白粉版，版裂如蛇跗，其書優入妙品，詢之不得主名，附記於此。

道光廿四年重錄，增能品上一人：張琦真行及分書。能品下三人：于書佃行書，段玉立小真及草書，吳德旋行書。佳品上六人〔五〕：吳育篆及行書，方履籛分書，梅植之行書，朱昂之

行書，李兆洛行書，徐準宜真書。

校勘記

〔一〕『約』，同治本作『紹』，誤。

〔二〕道光本作『八人』，誤。咸豐本改作『七人』，名單無增減。

〔三〕道光本作『十四人』，誤。咸豐本改作『十五人』，名單無增減。

〔四〕道光本作『十一人』，誤。咸豐本改作『十人』，名單無增減。

〔五〕『六人』，道光本作『五人』，名單中無『方履籛分書』。

## 答熙載九問

問：自來論真書，以不失篆分遺意爲上，前人實之以筆畫近似者，而先生駁之，信矣！究竟篆分遺意，寓於真書，從何處見？

篆書之員勁滿足，以鋒直行於畫中也；分書之駿發滿足，以豪平鋪於紙上也。真書能斂墨入豪，使鋒不側者，篆意也；能以鋒攝墨，使豪不裹者，分意也。有漲墨而篆意湮，有側筆而分意漓。誠懸、景度以後，遂滔滔不可止矣！

問：先生常言草書自有法，非字體之說也，究竟何者爲草法？

《書譜》云：『真以點畫爲形質，使轉爲性情；草以使轉爲形質，點畫爲性情。』是真能傳草法者。世人知真書之妙在使轉，而不知草書之妙在點畫，此草法所爲不傳也。大令草常一筆環轉，如火筯劃灰，不見起止。然精心探玩，其環轉處悉具起伏頓挫，皆成點畫之勢。由其筆力精熟，故無垂不縮，無往不收，形質成而性情見，所謂畫變起伏，點殊衄挫，導之泉注，頓之山安也。後人作草，心中之部分，既無定則，豪端之轉換，又復鹵莽，任筆爲體，脚忙手亂，形質尚不備具，更何從説到性情乎？蓋必點畫寓使轉之中，即性情發形質之內。望其體勢，肆逸飄忽，幾不復可辨識，而節節換筆，筆心皆行畫中，與真書無異。過庭所爲言『張不真而點畫狼藉』[二]，指出楷式，抉破奧奧也。至謂『鍾不草而使轉縱橫』，此語并傳盡真法。蓋端莊平直，真勢也。古人一點一畫，皆使鋒轉筆以成之，非至起止掣曳之處，乃用使轉。縱橫者，無處不達之謂也。盤紆跳蕩，草勢也。古人一牽一連，筆皆旋轉，正心着紙，無一黍米倒塌處。狼藉者，觸目悉是之謂也。草法不傳，實由真法之不傳。真草同源，只是運指换筆，真則人人共習，而習焉不察，草則習之者少，故謂草法不傳耳。然草書部分，亦是一大事。《晉書》所謂『殺字甚安』，是專言結構。不力究此義，所以日趨狂怪繚繞而不可止也。草故有法，然豈有別法哉？千年黑洞，今始鑿出一綫天。然工力互有深淺，吳郡所爲嘆『右軍博涉多優』也。抑余有更爲吳郡進一解者，書之形質，如人之五官四體；書之情性，如人之作止語默。必如相人書所謂五官成四體稱，乃可謂之形質完善，非是則爲缺陷。必如《禮經》所謂『九容』，乃得性情

之正，非是則爲邪僻。故真書以平和爲上，而駿宕次之；草書以簡静爲上，而雄肆次之。是故有形質而無情性，則不得爲人，情性乖戾，又烏得爲人乎？明乎此，而自力不勌，古人未嘗不可企及耳。[二]

問：先生常言左右牝牡相得，而近又改言氣滿，究竟其法是一是二？

作者一法，觀者兩法。左右牝牡，固是精神中事，然尚有形勢可言。氣滿，則離形勢而專說精神，故有左右牝牡皆相得，而氣尚不滿者。氣滿，則左右牝牡自無不相得者矣。言左右必有中，中如川之泓，左右之水皆攝於泓。若氣滿，則是來源極旺，滿河走溜，不分中邊，一目所及，更無少欠闕處。然非先從左右牝牡用功力，豈能倖致氣滿哉！氣滿，如大力人精通拳勢，無心防備，而四面有犯者，無不應之裕如也。

問：吳興言：『結字因時相沿，用筆千古不易。陳隋人結字非不古而乏俊氣，此又存乎其人。』『華亭云：『古人以章法爲一大事，嘗見襄陽《西園記》，端若引繩，此非必有迹象，乃平日留心章法故耳。』二說孰優？

趙、董二說皆陋。結字本於用筆，古人用筆，悉是峻落反收，則結字自然奇縱。若以吳興平順之筆，而運山陰矯變之勢，則不成字矣。分行布白，非停勻之說也。若以端若引繩爲深於章法，此則史匠之能事耳。故結體以右軍爲至奇，秘閣所刻之《黃庭》，南唐所刻之《畫贊》，一望唯見其氣充滿而勢俊逸，逐字逐畫，衡以近世體勢，幾不辨爲何字。蓋其筆力驚絶，能使點

畫蕩漾空際，回互成趣。大令《十三行》稍次之。《曹娥碑》俊朗殊甚，而結字序畫，漸開後人勻稱門戶，當是右軍誓墓後，代筆人所爲，或出羊侍中，而後人以爲王體，誤收右軍帖中耳。《樂毅論》各本皆是唐人自書，非出摹拓，只爲體勢之平，實由筆勢之近。北碑以《清頌碑》《玉佛記》爲最奇，然較《十三行》已爲平近，無論《畫贊》《黃庭》也。《内景經》縱勢取姿，可謂有韻，然序畫雅無奇趣。《鶴銘》神理，正同《内景》，以爲右軍書者，皆非能見匡廬真相者也。降至王侍中，用筆漸平，而結字益實。蓋二王以前之書，無論真行，帖中所無，不能撮合偏旁，自創一字以參其間。侍中以下，則漸可以後人體勢入之而不嫌矣。草書唯皇象、索靖，筆鼓盪而勢峻密，殆右軍所不及。伯英諸帖，大都是大令書。聖於狂草，空前絶後。只是行以篆法，下筆如鷹鸇搏擊，遒而不褊，疎而不凋，雖經挪行，尚可想所向無空闊之意態也。

問：前人言：『小字如大字，褚遂良以後，經生祖述，亦有能者。大字如小字，未之見也。』『題署如細字，跌宕自在，唯米襄陽近之。』斯語是否？

小字如大字，以言用法之備，取勢之遠耳。大字如小字，以形容其雍容俯仰，不爲空闊所震懾耳。河南遍體珠玉，頗有行步媚蠱之意，未足爲小字如大字也。襄陽側媚跳盪，專以救應。小字如大字，必藏身，志在束濕，而時時有收拾不及處，正是力弱膽怯，何能大字如小字乎？小字如大字，必也《黃庭》，曠蕩處直任萬馬奔騰，而藩籬完固，有率然之勢。大字如小字，唯《鶴銘》之如意指揮，《經石峪》之頓挫安詳，斯足當之。

問：『每作一波，常三過折，無垂不縮，無往不收。』先生每舉此語以示學者，而細玩古帖，頗不盡然，即觀先生作字，又多直來直去，二法是同是異？

學書如學拳。學拳者，身法、步法、手法，扭筋對骨，出手起脚，必極筋所能至，使之內氣通而外勁出。予所以謂臨摹古帖，筆畫地步，必比帖肥長過半，乃能盡其勢而傳其意者也。至學拳已成，真氣養足，其骨節節可轉，其筋條條皆直，雖對強敵，可以一指取之於分寸之間，若無事者。書家自運之道亦如是矣。蓋其直來直去，已備過折收縮之用。觀者見其落筆如飛，不復察筆先之故，即書者亦不自覺也。若逕以直來直去為法，不從事於支積節累，則大謬矣！

問：勻净無過吳興，上下直如貫珠，而勢不相承，左右齊如飛雁，而意不相顧，何耶？

吳興書筆，專用平順，一點一畫，一字一行，排次頂接而成。古帖字體，大小頗有相逕庭者，如老翁携幼孫行，長短參差，而情意真摯，痛癢相關。吳興書，則如市人入隘巷，魚貫徐行，而爭先競後之色，人人見面，安能使上下左右空白有字哉？其所以盛行數百年者，徒以便經生胥史故耳。然竟不能廢者，以其筆雖平順而來去出入處，皆有曲折停蓄。其後學吳興者，雖極似，而曲折停蓄不存，惟求勻净，是以一時雖為經生胥史所宗尚，不旋踵而煙銷火滅也。

問：華亭言學少師《大仙帖》，得其『破方為圓，削繁成簡』之妙。先生嘗是其言，再三尋討，不得其故。

香光論書，以此二語為最精。從過庭『泯規矩于方圓，遁鈎繩之曲直』悟入，非果得于學

《大仙帖》也，此以香光所詣而知之。至《大仙帖》，即今傳《新步虛詞》，望之如狂草，不辨一字，細心求之，則真行相參耳。以真行聯綴成冊，而使人望爲狂草，此其破削之神也。蓋少師結字，善移部位，自二王以至顏、柳之舊勢，皆以展蹙變之，故按其點畫如真行，而相其氣勢則狂草。山谷云：『世人盡學《蘭亭》面，欲換凡骨無金丹。誰知洛陽楊風子，下筆便到烏絲闌。』言其變盡《蘭亭》面目，而獨得神理也。《蘭亭》神理，在『似奇反正，若斷還連』八字，是以一望宜人，而究其結字序畫之故，則奇怪幻化，不可方物。此可以均天下國家，可以辭爵祿，可以蹈白刃之中庸，而非『非之無舉，刺之無刺』之中庸也。少師則反其道而用之，正如尼山之用狂狷。書至唐季，非詭異即軟媚。軟媚如鄉愿，詭異如素隱。非少師之險絕，斷無以挽其頹波。真是由狷入狂，復以狂用狷者，狂狷所爲可用，其要歸固不悖於中行也。

問：先生嘗云：『道蘇須汰瀾漫，由董宜避凋疏。』瀾漫、凋疏，章法中事乎？筆法中事乎？汰之、避之，從何處著手？

瀾漫、凋疏，見於章法，而源於筆法。花到十分名瀾漫者，菁華內竭，而顏色外褪也。草木秋深，葉凋而枝疏者，以生意內凝，而生氣外斂也。書之瀾漫，由於力弱，筆不能攝墨，指不能伏筆，任意出之，故瀾漫之弊，至幅後尤甚。凋疏由於氣怯，筆力盡於畫中，結法止於字內，矜心持之，故凋疏之態，在幅首尤甚。汰之、避之，唯在練筆，筆中實，則積成字，累成行，綴成幅，而氣皆滿，氣滿，則二弊去矣。寶晉齋《辭中令書》，畫瘦行寬而不凋疏者，氣滿也。戲鴻堂

《摘句蘭亭詩》《張好好詩》，結法率易，格致散亂，而不瀾漫者，氣滿也。氣滿由於中實，中實由於指勁，此詣甚難至，然不可不知也。

**校勘記**

〔一〕『狼藉』，各版本作『狼籍』，誤，據孫過庭《書譜》改。

〔二〕本節咸豐本對道光本作了較大改動，不便一一注明。此據咸豐本。

# 答三子問

修存問：先生薄吳郡書，而常舉其言爲學者法，其所謂『察之尚精，擬之貴似』，先察後擬者，將毋必能察而後能擬耶？ 敢問古帖真僞優劣，如何能精其察？

書道妙在性情，能在形質。 然性情得於心而難名，形質當於目而有據，故擬與察，皆形質中事也。 古帖之異於後人者，在善用曲。 閣本所載張華、王導、庾亮、王廙諸書，其行畫無有一黍米許而不曲者，右軍已爲稍直，子敬又加甚焉，至永師則非使轉處不復見用曲之妙矣。 嘗謂人之一身，曾無分寸平直處，大山之麓多直出，然步之則措足皆曲，若積土爲峰巒，雖略具起伏之狀，而其氣皆直。 爲川者必使之曲，而循岸終見其直。 若天成之長江大河，一望數百里，瞭之如弦，然揚帆中流，曾不見有直波。 少溫自矜其書，『於山川得流峙之形』者，殆謂此也。 曾

憶相人書有曰：『眉要曲兮不要直，曲直愚人不得知。』曲直之說至顯，而以爲愚人不知，則其理正通於書，故米、趙之書，雖使轉處，其筆皆直。而山陰僞迹，多出兩家，非明於曲直之故，惡能一目辨哲哉！秦、漢、六朝傳碑不甚磨泐者，皆具此意。彙帖得此秘密，所見唯南唐祖刻數種，其次則棗版閣本，北宋蔡氏、南宋賈氏所刻，已多參以己意。明之文氏、王氏、董氏、陳氏幾於形質無存，況言性情耶？然能辨曲直，則可以意求之有形質無形質之間，而窺見古人真際也。曲直之粗迹，在柔潤與硬燥。凡人物之生也，必柔而潤，其死也，必硬而燥。草木亦然，柔潤則肥瘦皆員，硬燥則長短皆扁，是故曲直在性情，而達於形質；員扁在形質，而本於性情。唐賢真書以渤海爲最整，河南爲最暇。然其飛翔跳盪，不殊草勢，筋搖骨轉，牽掣玲瓏，實有『不草而使轉縱橫』之妙。凡以其用筆，較江左爲直，而視後來，則猶甚曲之故也。能以是察，則近於精矣。

蘊生問：先生言察古帖之術，微妙至不可遁。自宋至明，真迹流傳者，真僞尤雜，仍用是以察乎？抑別有術乎？

太傅嘔血以求中郎《筆訣》，逸少仿鍾書勝於自運，子敬少時學右軍代筆人書，可見萬古名家，無不由積學醖釀而得。雖在體勢既成，自闢門户，而意態流露，其得力之處，必有見端。趙宋以來，知名十數，無論東坡之雄肆，漫士之精熟，思白之秀逸，師法具有本末。即吳興用意結體，全以王士則《李寶成碑》[二]爲枕中秘，而晋唐諸家，亦時出其腕下。至於作僞射利之徒，

則專取時尚之一家，畫依字撫，力求貌似，斷不能追蹤導源，以求合於形骸之外。故凡得名迹，一望而知爲何家者，字字察其用筆結體之故，或取晉意，或守唐法，而通篇意氣，歸於本家者，真迹也。一望知爲何家之書，細求以本家所習前人法而不見者，仿書也。以此察之，百不失一。

震伯問：善哉！先生之言察也。敢問擬，其術從何始？於何終？

始如選藥立方，終如集腋成裘。立方必定君藥以主症，爲裘必儷毛色以飾觀[二]，斯其大都也。學者有志學書，先宜擇唐人字勢凝重，鋒芒出入有迹象者，數十字多至百言習之，用油紙悉心摹出一本，次用紙蓋所摹油紙上，張帖臨寫，不避漲墨，不辭用筆根勁，紙下有本，以節度其手，則可以目導心追，取帖上點畫起止肥瘦之迹，以後逐本遞奪，見與帖不似處，隨手更換，可以漸得古人回互避就之故。又時時閉目凝神，將所習之字，收小如蠅頭，放大如牓署，以驗其抽挈盤紆環結之巧。約以百過，意體皆熟，乃離本展大加倍，盡己力以取其回鋒，覩，乃爲真熟。故字斷不可多也。然後進求北碑，習之如前法，以堅其骨勢，然後縱臨所習之全帖，漸遍諸家，以博其體勢，閑其變態。乃由真入行，先以前法習褚《蘭亭》肥本，筆能隨指環轉，乃入《閣帖》，唯《争座位》至易滑手，一入方便門，難爲出路。要之，每習一帖，必使筆法、章法透入肝膈，每換後帖，又必使心中如無前帖。積力既久，習過諸家之形質、性情，無不奔會腕下，雖曰與古爲徒，實則自懷杼軸矣。唯草書至難，先以前法習永師《千文》，次征西

《月儀》二帖，宜遍熟其文，乃縱臨張伯英、二王以及伯高殘本《千文》，務以『不真而點畫狼籍』一語爲宗，則擬之道得也。善夫吳郡之言乎！『背羲、獻而無失，違鍾、張而尚工』，是擬雖貴似，而歸於不似也。然擬進一分，則察亦進一分，先能察而後能擬，擬既精而察益精，終身由之，殆未有止境矣。

**校勘記**

〔一〕《李寶成碑》，各版本如此，當是《李寶臣碑》之誤。

〔二〕『爲裘必儷毛色以飾觀』，道光本作『爲裘必揣身裁以儷色』。

## 書譜辨誤

《書譜》云：『羲之入都，臨行題壁，子敬密拭除之，書易其處，私爲不惡。義之自都返，見乃歎曰：「吾去時真大醉也！」敬乃内慙。』又言：『謝安素輕子敬之書，子敬嘗作佳書與安，謂必存録，安輒題後答之，敬深以爲恨。』之二說者，不知所自出，大約俗傳，非事實。按右軍癸亥生，當西晉惠帝太安二年，至甲辰生大令，爲東晉康帝建元[二]二年，至穆帝永和九年，大令年十歲，會蘭亭尚不能成詩。永和十一年，右軍辭官誓墓居會稽，是後斷無入都理。是右軍入都，至遲亦永和十，大令年始十一，焉得有拭除父書而別作之事乎？謝安長於大令二十四歲，大令始仕，係爲安衛軍長史，太元[三]中建太極殿，安欲大令書其牓爲百世光，卒以難言而不敢逼，是其極重大令，又焉得不存録大令佳書、題後答之之事？況安爲大令父執，已又係其故吏，即不存録其書，又何至深恨耶？　大令臨命時，自言唯念及辭郗氏婚事，深爲疚心，則其他行檢，無瑕可知。且南朝深重禮教，東山絲竹，尚貽譏議，以靈寶之悖逆，聞呼溫酒，遂伏地

流涕不可止,況[三]自稱勝父,如虔禮所述乎?恣意汙衊,是不可以不辨。

至《玉潤帖》,世皆署爲右軍,以予審之,實臨海太守凝之書也。右軍卒於辛酉,當穆帝升平五年,大令年十八。升平三、四年間,右軍致周益州書,有『唯一小者尚未婚,過此一婚,便得至彼』之言,未婚之小者,即斥大令。前此升平一年,《旦夕都邑帖》止言『無奕外住』[四]『仁祖日往』,尚不及蜀中山川諸奇。嗣有《省足下別疏》及《年政七十》二帖,始訂遊目汶領、峨眉之約,最後乃言『待小者婚,乃能至彼』。《七十帖》有云『吾年垂耳順』,其時想已五十七、八,故知是升平三、四年間書也。不一二年,右軍遂厭世,焉得見大令之小女玉潤,且言發痼,痼疾少有差耶? 臨海奉五斗米最虔,帖稱家長,是固兄之稱耳,其書視右軍差斂,而姿態遠遜,又其辭愚戇,非臨海不至是也。

若《保母帖》乃越僧得之,以五百金賣與韓侂冑者。書必出大令,或其時大令書尚多,集字精刻,以誑侂冑,未可知也。右軍卒辛酉,年五十九,至哀帝興寧三年乙丑,右軍僅六十三,而李氏顧七十,是長於右軍七歲。右軍七兒一女,皆都夫人生,帖言同生,則自有妾媵,然東牀坦腹,右軍尚少,焉得有妾,反長於婿至七歲之多耶?

## 校勘記

〔一〕『元』,各版本作『亓』,乃缺筆避諱。

〔二〕同上。

〔三〕『況』同治本作『沉』，誤。

〔四〕『外住』，各版本如此，疑誤。王羲之《旦夕都邑帖》作『外任』。

# 自跋刪擬書譜

吳郡書源出子敬，序述右軍諸帖，略不一及草勢，是其意故不尚右軍草也。學宗子敬而論排之者，以文皇有『餓隸』之誚耳。然鼓弩者，屈銕抽刀之類；標置者，讓頭舒脚之類。此在右軍無定法，而子敬真行所不能免，則其目擊心迷之嘆，亦有自來矣。吳郡雖得子敬之筆，至於體勢則未也。《書斷》謂其有天材，少工用，真行雅於草者，正以其草無點畫處，遂無字耳。筆墨利病，推闡幾盡，而每爲腴詞掩意，故刪浮言以顯名理。

六篇之譜，亡于南宋，今傳者止其叙說。白石所續，非吳郡指也。臆測其目，當爲執、使、轉、用、擬、察，凡是數法，余他書言之已備，故將刪本擬寫一通，察其結法，依據永師，善爲變勢，遂能立家。予書此，勢取仍舊，而料白處行，大都以子敬之意行之。嗟夫！『察之者尚精，擬之者貴似』，此卷分之則似，合之則不似，能知其所以不似，是在精于察矣！寫竟傳示修存、熙載、蘊生、震伯，當共喻此秘密。道光壬辰閏月晦日。

# 自跋草書答十二問

余自得版本《閣帖》，篤嗜大令草，乃悟吳郡『不真而點畫狼藉』一語，爲無上秘密。及見

華亭覆《澄清堂帖》，載右軍『又頃水雨，以復爲災，彼何似』兩行十一字，嘆其如蟲網絡壁，勁

而復虛，真吳郡所謂『同自然之妙有，非力運所能成』，因信『高坐』兩行，素書入神。高閑以

下，只可懸之酒肆』，襄陽之言，良非無見。遍閱唐人傳書，成篇幅而不偭[二]山陰家法者，唯

《屏風書》及《書譜》。然《屏風書》遣筆處恒傷疾，又形骸多有未檢；《書譜》守法頗嚴，而苦

彫疎，無《屏風書》茂密之致，遂俱置不習其勢。

今秋薄遊武林，求書者沓至，行笈無可鈔録者，從友人假得《書譜》，各臨寫數行以應之。

以其文多蕪穢，略爲刪截，返邢乃寫出刪本，授子弟誦習。反覆察其結法，空曠而完密，氣力實

有過人，擬之數過，益能盡其得失。篇端七、八百言，遵規矩而弊于拘束，彫疎爲甚。『而東晉

士人』以下千餘言，漸會佳境。『然消息多方』以下七、八百言，乃有思逸神飛之樂，至爲合作。

『聞夫家有南威』以至篇末，則窮變態，合情調，心手雙暢。然手敏有餘，心閑不足。賞會既

極，略近瀾漫。是故吳郡語雖過分，然使稍存謙抑，不盡所明，則樞機永秘，希風無從，草法如

綫，藝林實載其功矣。

蘊生曰：『先生擬《書譜》，豈欲操吳郡戈入室以伐之耶？至兩答之文，極言學書工用，

六篇之闕，頓還舊觀。若寫出流布，斯乃明火爐蟬之盛業，視擬《書譜》相萬也。』余謝以非任，

而友生誤聞其說，以佳楮相餉，遂試爲之，以質蘊生。道光壬辰孟冬甲子。

右軍作真如草，大令作草如真。作真如草，率更雅有神解，襄陽贊以真到內史而狀之曰：

『莊若對越，俊如跳擲』，信爲知言。然率更下筆，則莊俊俱到，右軍下筆，則莊俊俱忘，此則欲

從末由者已。作草如真，有唐三家，略存其意。長史八法完具，而不能無檢攝不及處。，醉僧藏

鋒內轉，瘦硬通神，而蚓墨挫豪，不無碎缺。，少師鋪豪入紙，至能齊力，而秾奇尚褊，踽踽涼涼，

未免已甚。下此遂無可言者。草法不傳，其真不傳也乎？次年二月上丁，展視是卷，點畫多

不稱意，驟雪指拳，不復成字。

後十二日，校勘《晉書》，見《衛瓘傳》云：『漢興而有草書，不知作者姓名，後之善者，稱杜

度、崔瑗、崔寔。杜氏殺字甚安，而書體微瘦。。崔氏甚得筆勢，而結字少疏。張伯英因而轉精

甚巧，下筆必爲楷則，號「忽忽不暇草書」，至今寶爲草聖。』《索靖傳》云：『靖與衛瓘俱以草書

知名，瓘筆勝靖，然有楷法，遠不能及靖。』始知『作草如真』乃漢晉相承草法。吳郡傳衣未遠，

非由冥悟。余前讀《晉書》，於此章句，視爲詞藻，心鏡不明，目精遂眯。是以釋子傳法，名曰

證盟，法必心悟，非有可傳，不得真證，難堅信受，余今日則不啻親承獅子吼也，歡喜讚歎，并記

於後，以告天下後世之同此志者。

懷寧篆、隸、分已臻絕詣，真書雖不入晉，其平實中變化，要自不可及。唯草書一道，懷寧

筆勢，固如銅牆鐵壁，而虛和遒麗，非其所能，尚留片席，使後來者自擇所處。

## 校勘記

〔一〕『佪』，道光本作『緬』，誤。

# 十七帖疏證

《十七帖》初刻於澄清堂，其本未見。宋以後彙刻本、單行本，有釋文本、唐臨本，所見不下十餘種，大都入多尖鋒，出多挫鋒，轉折僵削，俗工射利所爲也。碧溪上人以余《刪擬書譜》已刻成，欲寫刻《十七帖》，以道吳郡之源，其意甚盛，故爲作是卷。梁武帝稱右軍『字勢雄強，若龍跳天門，虎卧鳳閣。』唐文皇稱右軍『點曳之工，裁成之妙，勢似奇而反正，意若斷而還連。』余遠追微旨，結體則據棗本《閣帖》，用筆則依秘閣《黃庭》、文房《畫贊》，而參以劉宋《爨龍顏》、東魏《張猛龍》兩碑，以不失作草如真之遺意，爲自來臨寫《十七帖》家，開一生面。以俟異日，或得澄清堂本，證其得失。各本帖或多或少，前後編次及釋文亦互異，又句讀多不可離。余故據史傳，按文論世，爲之移併，隨手作行，不拘成式，而別以真書釋而疏之如左：

十七日先書，郗司馬未去。即日得足下書爲慰，先書以具示，復數字。〔一〕

全帖前人皆以爲與益州刺史周撫道和者，有閣本《周益州送邛竹杖帖》可證。以帖首二

字爲名。郗司馬，名曇，字重熙，鑒字道徽之子，右軍妻之仲弟，大令前妻之父。永和一年，會

稽王以撫軍大將軍輔政，引爲司馬。道徽嘗過王敦，留姑孰，撫時爲敦從事中郎，是宜與郗氏

有舊。然重熙未嘗膺梁益之命，或遣信而附書也。

計與足下別廿六年，於今雖時書問，不解渴懷〔二〕。省足下先後二書，但增嘆慨。頃積雪

凝寒，五十年中所無。想頃如常。冀來夏秋間，或復得足下問耳。比者悠悠，如何可言。

右軍爲敦從子，至承器賞。撫以府寮爲私人，故與右軍特厚。太寧二年，敦爲逆，撫以二

千人從。敦敗，撫逃入西陽蠻中。是年十月，詔原敦黨，撫自歸闕下。時右軍爲秘書郎，同在

都。咸和初，司徒王導茂宏輔政，復引爲從事中郎，旋出爲江夏相，監沔北軍，鎮襄陽，歷守豫

章，代毌邱奧〔三〕監巴東軍，刺益州。計自太寧三年〔四〕至永和五年，適廿六年。是年大將軍褚

裒北伐敗績，『悠悠如何可言』，蓋指此。玩詞意，是久別得書而復者，當即附郗之先書，帖宜

居前，以全帖名《十七》，故存其舊。

諸從并數有問，粗平安。唯修載在遠，音問不數，懸情。司州疾篤，不果西，公私可恨。足

下所云，皆盡事勢，吾無間然。諸問想足下別具，不復具。

撫，王氏故吏，殆拳拳右軍諸從，故詳答之。右軍以永和四年，由江州刺史入爲護軍將軍，

在都城，故問數達也。修載名耆之，王廙世將之子，爲鄱陽太守，故云在遠。司州名胡之，字修

齡，修載之兄，皆右軍同祖弟。永和五年，石季龍死，朝議以修齡有聲譽，用爲司州刺史，以綏

集河洛，辭有疾，未行而卒。所云『皆盡事勢，吾無間然』者，永和六年，以殷浩督揚、豫、徐、

青、兗五州軍事，假節圖北伐，似撫來書，亦不以此舉爲然，與右軍有同心也，書定出其時。各

本或有或無，他帖刻者，『戲鴻本』似出徐會稽，然最有行間法。

去夏，得足下致邛竹杖皆至，此士人多有尊老者，皆即分布，令知足下遠惠之至。

往在都，見諸葛顯，曾具問蜀中事，云成都城池、門屋、樓觀，皆是秦時司馬錯所修。令人

遠想慨然，爲爾不？信具示，爲欲廣異聞。

『顯』字，依草法定是『顯』，檢《蜀志》，顯父攀，攀父喬，喬，瑾次子也。瞻未生前，瑾命喬

入蜀，爲亮後。恪既族，攀仍後瑾，至顯乃與瞻孫京，同移河東。《華陽國志》云：平蜀之明年，

移蜀大臣宗預、廖化、諸葛顯等於東。按中宗即位建康，右軍年已十五，時諸葛誕孫恢爲會稽

太守，顯或南依恢，故右軍得在都見之也。上距東移蓋五十二年。『令人』六字，本旁注，唐人

臨入正文，從之。

知有漢時講堂在，是漢何帝時立此？知畫三皇五帝以來備有，畫又精妙，甚可觀也。彼

有能畫者不？能[五]因摹取，當可得不？信具告。

『知有』至『此知』十五字，各本無，唐臨及《閣帖》有之，今依補。

彼鹽井、火井皆有不？足下目見不？爲欲廣異聞，具示。

朱處仁今所在，往得其書信，遂不取答。今因足下答其書，可令必達。

處仁當是龍驤將軍朱燾。《穆帝紀》所載，永和五年與撫同擊范賁、平益州者也。《通鑒》

或本誤作燾燾乃西蠻校尉，別一人。

以上五帖，當是一書，先謝遠惠，次雜問蜀事，末附致朱書，係由護軍出守會稽後作。

得足下游蜀，胡桃藥二種，知足下至，戎鹽乃要也，是服食所須，知足下謂頃服食，方回近

之，未許吾此志。知我者希，此有成言，無緣見卿，以當一笑。

至，摯也。別帖屢言『情至』，此其省文，非『至止』之『至』。謂，勤也，如『迨其謂之』『退

不謂矣』之『謂』。索戎鹽，先致謝耳。方回，郗愔字，右軍妻之長弟，史稱其『棲心絕穀，修黃

老之術，與右軍及高士許詢遊東土，不樂參朝政，有邁世風。』『頃服食』作『須』者誤。『未許

吾此志』，言方回雖近道，猶未能深信也。

吾服食久，猶爲劣劣。大都比之年時，爲復可可。足下保愛爲上，臨書但有惆悵。

連上『服食』而申言之。

天鼠膏治耳聾，有驗不？有驗者，乃是要藥。

天鼠，即今飛鼠，毛赤而尖，蒼白，似黑狐，蜀産也。

以上三帖，當是一書。

虞安吉者，昔與共事，常念之，今爲殿中將軍。前過，云與足下中表，不以年老甚，欲與足下爲下寮。意其資，可得小郡，足下可思致之耶？所念，故遠及。

《墨藪》載安吉善書，別帖有『虞義興適道此』，或即其人，然史無可考。帖云『遠及』，當與撫也。

來禽、櫻桃、青李、日給滕，子皆囊盛爲佳，函封多不生。〔六〕

以此爲事，故遠及足下，致此子者，大惠也。

足下所疏，云此菓佳，可爲致子，當種之。此種彼胡桃皆生也。吾篤喜種菓，今在田里，唯

上『此』，此『來禽』四菓，下『此』，此會稽胡桃，即撫前所致者，故云彼以明之。前列菓名，乃索其子，定是一帖。前人有謂此帖爲與桓宣武者。宣武以永和三年滅蜀，右軍以十一年去官，帖云『今在田里』，是去官後語，宣武未再至蜀，何能與宣武邪？

旦夕都邑動靜清和，想足下使還，具時州將，桓公告慰，情企足下數使命也。謝無奕外住，數書問，無他。仁祖日往，言尋悲酸，如何可言。

撫以永和九年斬蕭敬文，『使還』指此，『具時州將』『時』，是也。撫已由征虜，安西進平西，言以此功，朝議當進爲鎮征，極州將之榮也。入升平，果進鎮西，其卒也贈征西。桓公以永和十二年大敗姚襄於伊水，收復洛陽，修五陵。『告慰』者，言接其告欣慰也。『情企』『數使』，撫前助桓公平蜀，或欲引之北伐，有疏請也。仁祖，謝尚字。尚弟奕，字無奕。升平一年五月，

尚卒，朝議以尚在北得人，故以奕代，尚刺豫州，北伐慕容儁，明年卒於軍。『外住』指此。此

升平一年書。

省別具，足下小大問爲慰。多分張，念足下懸情。武昌諸子，亦多遠宦。足下兼懷，并數

問不？ 老婦頃疾篤，救命恒憂慮。餘粗平安，知足下情至。

陶侃士行以咸和四年平蘇峻後，由江陵移鎮巴陵。五年斬郭默，加督江州，復移鎮武昌。

九年辭鎮歸國，登舟而卒。屬吏畫其像於武昌西門，故稱之。士行十七子，九子舊史有名，撫

妹爲士行子婦。『老婦』，右軍稱妻也。

省足下別疏具，彼土山川諸奇。揚雄《蜀都》、左太冲《三都》，殊爲不備。悉彼故爲多奇，

益令其遊目意足也。可得果，當告卿，求迎少人足耳。至時示意，遲此期，真以日爲歲。想足

下鎮彼土，未有動理耳。要欲及卿在彼，登汶領、峨眉而旋，實不朽之盛事。但言此，心以馳於

彼矣。

知彼清晏歲豐，又所出有無，鄉故是名處，且山川形勢乃爾，何可以不遊目

《知彼帖》，承上帖之意，定是一書。『所出有無』，言有他處所無，是當時語。『鄉』，讀如

『鄉也，吾見於夫子』之『鄉』，言蜀本古之名邦也。或以爲『無一鄉』，或以爲『有異產』，皆誤。

足下今年政七十耶？ 知體氣常佳，此大慶也。想復勤加頤養。吾年垂耳順，推之人理，

得爾以爲厚幸，但恐前路轉欲逼耳。以爾要欲一遊目汶領，非復常言。足下但當保護，以俟此

期。勿謂虛言，得果此緣，一段奇事也。

右軍祖名『正』，故諱作『政』。撫以太寧二年自歸，至興寧三年卒於益州，歷四十三年。

前在敦所，已洊歷顯職，史雖不言其壽數，大都七十餘矣。

吾有七兒一女，皆同生，婚娶以畢，唯一小者，尚未婚耳。過此一婚，便得至彼。今內外孫

有十六人，足慰目前。足下情至委曲，故具示。

蜀而尚未果之故，以堅其約，當是最後書。各本無，唯唐臨本有，從之。

『同生』，一母也。『未婚之小者』，乃大令。右軍孫楨之、外孫劉瑾，皆知名。此帖說欲遊

以上十九帖，定與撫。

云譙周有孫，高尚不出。今爲所，在其人有以副此志不？令人依依，足下具示。嚴君平、

司馬相如、揚子雲皆有後不？

蜀人譙秀，周之孫也。李雄、李驤、李壽據蜀，三徵皆不應。『今爲所』，言蜀已內屬。

『嚴君平』下十四字，閣本亦別爲帖，唐臨本及《大觀帖》皆連爲一，文義爲優，從之。此帖定是

『在』，察也，猶『在帝左右』之『在』，連下九字爲句。『云譙周』下廿九字，《十七帖》本所無。

永和三年右軍爲江州刺史時，聞宣武平蜀而致之者。留意人材，表章氣節，乃懷柔反側第一

義。宣武薦秀，卒不起，未必非此書啓之。撫欲炙之士，觀《虞安吉帖》，止叙弗[七]論資，是未

可與言此也。

以上一帖與宣武。

吾前東，粗足作佳觀，吾爲逸民之懷久矣，足下何以等。復及此，似夢中語耶！無緣言面

爲嘆，書何能悉？

會稽在金陵東，南朝時所謂東郡、東土、東中，皆斥會稽。云『吾前』，是辭内史後語。

『等』，待也，言同具逸民之志，何以遲遲不決？作『方』者誤。『復及此，似夢中語』，想右軍去

官時，有書留之也。此帖當與方回。方回既姻親，又同志，故措辭直爽。《胡桃帖》『未許吾此

志』之説，所由來也。此永和十一年書。

瞻近無緣省告，但有悲嘆，足下小大悉平安也。云卿當來居此，意遲不可言。想必果言，

告有期耳。亦度卿當不居京，此既避，又節氣佳，是以欣卿來也。此信旨還，具示問。

『避』，謂囂塵不及。『想必果言』爲句，『告有期』，屬其先告來期也。

知足下行至吳，念違離不可居，叔當西耶？遲知問。

方回以黃門侍郎出爲吳郡守，固辭，乃改臨海。此右軍初聞吳郡命，喜其近東而致之書。

兩『告』字，各本俱作『苦』，傳橅誤也。晋人言苦，皆謂病，帖意殊不爾。『此』，此會稽。

『叔』，謂重熙。『當西』，謂其代苟羡爲北中郎將鎮下邳也。

以上三帖，皆與方回。

龍保等平安也，謝之。甚遲見卿舅可耳，至爲簡隔也。今往絲布單衣財一端示致意。

『今往』十二字，各本皆別，唯唐臨本合，良是，從之。

胡母氏從妹平安，故在永興居，去此七十也。吾在官，諸理極差，頃比復勿勿，來示云與其

婢。問來信不得也。

『永興』，今蕭山。『此』，此會稽句。『婢』字絕句。

彼所須藥草，可示當致。〔八〕

『須』，各本草法皆成『頃』，筆駛所致耳。

以上三帖，不得主名，大都其群從也。

道光十三年四月十七、八、九日，作於小倦遊閣。兩目似霧看花，而『下筆如鷹鸇搏擊』，饒有『不草使轉從橫』之意，但發波時有剩墨，以爲憾耳！嘉慶二十二年在都下，爲新建余鼎銕香作《述書》一卷，字大才當此書四之一，而雄肆有若方丈。余明經久返道山，《述書》不知流落何所。蓋二十年來作小正書唯此二種也。延平劍合，以告有緣。安吳包世臣自記。

## 校勘記

〔一〕《十七帖》原文包氏各版本未作句讀，本篇標點爲點校者所加。

〔二〕各版本皆作『渴懷』，疑誤，因《十七帖》刻本作『闊懷』。

〔三〕道光本作『毋丘奧』（『丘』字缺筆避諱），咸豐本改爲『毌邱奧』，『毋』誤，『毌』是。

〔四〕各版本皆作「太寧三年」，當是包世臣筆誤或刊誤，應是「太寧二年」，至永和五年，適廿六年。

〔五〕各版本皆作「能」，而《十七帖》刻本作「欲」（依草書釋作「欲」字無疑）。

〔六〕來禽、櫻桃、青李、日給滕的順序與《十七帖》宋拓本不一，宋拓本爲：青李、來禽、櫻桃、日給滕。

〔七〕『弗』，道光本作『弗』。

〔八〕『彼所須藥草』，各版本如此，而《十七帖》刻本作『彼所須此藥草』。

## 與吳熙載書

熙載足下：承以裹筆不裹筆殊異之故爲問，善哉！善哉！近人可與言此者希矣。僕亦略涉藩籬，數他家之寶耳。雖然，不可不爲足下盡言之。二王真、行、草具存，用筆之變備矣，然未嘗出裹筆也，唯南庫本《十三行》，『收』『和』『顏』三字，有一二裹筆，自係宋人摹鐫，間以己意，非其本然。

夫字始於畫，畫必有起有止。合衆畫以成字，合衆字以成篇。每畫既自成體勢，衆有體勢者合，自然顧盼朝揖出其中，迷離幻化出其中矣。裹筆則專借他畫以作此畫之勢，借他字以成此字之體。健者爲短長排闥之雄，弱者爲便辟側媚而已。故二王傳書，雖中間閒畫，皆起止完具，刀斬斧齊，如清廟之瑟，朱弦疏越，一唱三嘆，無急管繁弦，以悅淫哇之耳，而神人以和，移風易俗，莫與善也。

渤海〔一〕憲章右軍，抽鋒一綫，如猿騰鵠落，而泯上下相承之迹；永興祖述大令，裾帶飄揚，而束身矩步，有冠劍不可犯之色。是雖舒筋斂骨，刻意求工，然猶未出襄筆也。河南始於履險之處，襄鋒取致，下至徐、顏，益事用逆，用逆而筆駛，則襄鋒側入，姿韻生動，又始間以肥瘦濃枯，震耀心目。後世能者，多宗二家，東坡尤為上座。坡老書多瀾漫，時時斂鋒以凝散緩之氣，襄筆之尚，自此而盛。思翁晚出，自知才力薄怯，慮其懈散，每以襄筆制勝，然亦用之救敗耳。及近人劉諸城乃專恃此，又先以搭鋒養其機，濃墨助其彩，然後襄筆以作其勢，而以枯墨顯出之，遂使一幅之中，濃纖相間，順逆互用，致飾取悅，幾於齲齒墮髻矣。晉字宋拓，人間罕見，但得一二襄筆，方自詡為盛業，何能更知其實為下乘乎？

僕學襄筆廿年而後得，繼求之古，悟其用意傷淺，力剗除之。又十年，乃見襄筆與用逆相近而實懸殊也。用以換筆心，篆分之秘密。襄筆則如詞章家之倍犯蟬連，按歌家之啾發投曲，拳勇家之接步靠手，雖不能盡廢，要不可恃為當家也。足下資性卓絕，而自力不倦，自能悟入單微，故以相授。然不飪手藥，雖出江頭洴澼人，執珪之賞，是足下材力自致，非聚族而謀者所敢與其巧也。有暇望過我面悉。初暑已蒸濕，珍重千萬。世臣頓首。

**校勘記**

〔一〕『渤海』，道光本作『勃海』，誤。

# 書黃修存藏宋搨廟堂碑後

貞觀刻，在北宋已不可得，余前得南宋庫裝王覆本。北宋拓者，已足見永興嗣法大令之血脉所在。後其本歸閩中伊氏，廿餘年思之不置。是本乃南宋賈拓，紙墨雖劣，而格致如一，可珍也。大都初唐書，肥本多近真，帖賈恐轉拓轉肥，乃磨治碑面，使畫瘦，始全失之。而世人或以瘦爲貴，宜唐法遂蕩然也。永興面目似右軍，神理則大令，抽鋒殺字，放肆豪邁，古人謂爲得王筋者，豈不以其牽掣勁健，駿快奕奕洞目耶！然亦稍異右軍，遂于渤海〔一〕矣。修存知書而得此，故具以訊之。

校勘記

〔一〕『渤海』，道光本作『勃海』，誤。

# 書劉文清四智頌後

近世小真書以〔二〕諸城爲第一，此尤其經心結撰者，可珍也。《黃庭》《洛神》之遺法〔二〕，至諫議《護命經》而絕。坡老、思翁有意復古，而蘇苦出入無操縱，董苦布置不變化，外此大都胥

史之能事矣。諸城壯歲得力思翁，繼由坡老以窺閣本，晚乃歸於北魏碑志，所詣〔三〕遂出兩家之外。然其筆法則以搭鋒養勢，以折鋒取姿；墨法則以濃用拙，以燥用巧；結法則打疊點畫，放寬一角，使白黑相當，枯潤互映，以作插花援鏡之致。卷簾一顧，目成萬態，然其心思悴於字內，筋力盡於畫中。必責以琚珩璜瑀之節，則朽木爲柱，有不能辭其誚者矣。小真書取勢必遠，而置節尚促，用意必險，而措畫尚平。夫是以覽之無奇，探之不盡，唯余事斯，素有微契，而敝帚自享，從無連篇累牘之作，工力未副，冥悟空深，近更以目力劣甚，腕不復能離几案，無以發勢遠意險之妙。反覆茲冊，愛與惜兼，逝水之傷，情難自已。道光癸巳二月幾望。

乾嘉之間，都下言書推劉諸城、翁宛平兩家。戈仙舟學士，宛平之婿，而諸城門人也。嘗質諸城書詣於宛平，宛平曰：『問汝師那一筆是古人？』學士以告諸城，諸城曰：『我自成我書耳，問汝岳翁那一筆是自己？』學士之子以此語質於僕，僕曰：『宛平書，只是工匠之精細者耳，於碑帖無不遍搜默識，下筆必具其體勢，而筆法無聞，不止無一筆是自己已也。諸城冥悟筆法，而微變其體勢，正是深於古人。必云「自成我書」，亦稍涉矜張矣。』

僕嘗謁諸城於江陰舟次〔四〕。論晉唐以來名迹甚協。諸城曰：『吾子論古無不當者，何不一論老夫得失乎？』僕曰：『中堂書可謂華亭高足。』諸城曰：『吾子何輕薄老夫耶？吾書以拙勝，頗謂遠紹太傅。』僕曰：『中堂豈嘗見太傅書乎？太傅書傳者，唯《受禪》《乙瑛》兩分碑。《受禪》莊重，《乙瑛》飄逸。彙帖唯唐摹《戎路》，略有《乙瑛》之意，《季直表》乃近世無識

者作偽，中堂焉肯紹之耶？中堂得力在華亭，然華亭晚年，漸近古澹，中堂則專用巧，以此稍

後華亭耳。』諸城默然，良久曰：『老夫數十年心力，被吾子一語道破已！』

近刻《清愛堂帖》，被鈎摹者以世行偽吳興法逐字移改，至爲失真，唯其家藏石十二方，乃

諸城自督良工所鐫者，皆小真書，精妙不減墨迹。諸城有攝夫人黃氏，嘉興人，筆勢極似，唯工

整已甚，較諸城疏散，韻味微減耳。諸城晚書，多出黃手，小真書竟至莫辨。有家書十冊，黃夫

人原書後，諸城批答，皆妙絕。世人罕有知者，故附記之。

予在都市，得諸城書《許敬宗傳》三百餘言，字徑小半寸，行間頗任意，而樸茂中自在恣

肆，絕去平日作用，乃近八十時書，幾於拙勝。『老去漸於詩律細』，亮哉！

## 校勘記

〔一〕『以』，同治本作『遺』，誤。

〔二〕『遺』，同治本作『以』，誤。

〔三〕『詣』，道光本作『誼』，誤。

〔四〕『僕嘗謁諸城於江陰舟次』，道光本作『嘉慶壬戌，諸城祝太夫人壽於江陰，返棹，僕謁於舟次』。

## 自跋真草録右軍廿六帖[一]

右軍作草如真,作真如草,爲百世學書人立極。降至趙宋,描、塗、餞、刷之字行,而其法絶於人手。逮《停雲》《戲鴻》《鬱岡》《渤海》諸帖紛出,而其法絶於人目。余得南唐《畫贊》,棗板《閣本》,苦習十年,不得真解。乃求之《郎邪臺》《郙閣頌》《乙瑛》《孔羡》《般若經》《瘞鶴銘》《爨龍顔》《張猛龍》諸碑,始悟其法。

作草雖縱逸互用,其環轉連屬,有自三五字至八九字者,而用鋒潔净,牽掣悉歸平直,無一筆傷偏軟繚繞。作真必斬盡枝葉,流注迎送之迹,至不可見,而用意飛騰跌宕,筋摇骨轉,如懸巖掣電,無一筆板刻紙上。篤守此法,盈科而進,未嘗不具放海之勢。無如冥悟雖深,實證終淺。又自珍正書已甚,每以行草應求,及目光昏欸,正書盈百,非返視數四不成。十數年來,幾於絶筆。近更精力疲憊,頗恐正書一脉,所明遂湮,復勉爲之,此其一也。月前爲揚州詩僧碧溪作《十七帖疏證》,字數累千,碧溪諄請熙載、震伯摹勒流傳,與此同是合作。然彼草則俊勝於莊,真則莊過於俊,此本莊俊相涵,較爲得矣。道光癸巳季夏。

## 校勘記

〔一〕道光本無此篇,咸豐本始增刻。

## 書陳雲乃集其先公寫廢壽幛字爲四言詩卷後

故侍御玉方先生，以書名字內，稱爲華亭後身。華亭爲近世書宗，執筆者莫不學，劣者不能似，優者得其形，蓋由未悉華亭源流所自也。華亭受籙季海，參證於北海、襄陽，晚飯平原，而親近柳、楊兩少師，故其書能於姿致中出古淡，爲書家中樸學。然能樸而不能茂，以中歲深襄陽跳盪之習，故行筆不免空怯，去筆時形偏竭也。侍御酷嗜華亭，而導源平原，故形神皆肖，異於世之學華亭者。然侍御嘗謂世臣曰：『二百年十大夫善學華亭者，惟諸城耳！』則其宗旨蓋亦主於求變，而侍御之卒不變者，則年爲之也。然侍御終身未染襄陽，故姿致遜華亭，而下筆時近茂，則其自得固別有在矣。

雲乃自成童時，已駸駸能發家尊之勢，而侍御每作書，雲乃必侍，從伸紙和墨之役。零章斷簡，收檢弆藏，珍重異聞，過於舉世之展轉泥求者。茲卷乃侍御書李氏壽屛後填名銜之四幅，以有所竄易而別寫，雲乃以銜名不文，難以行遠，而方二寸正書，尤侍御所廑，斷不可不使流傳，故窮裁集爲四言詩，以迪觀者。裝成後，名流借觀，歡喜讚嘆，恍如牛腰。世臣謂千餘年來以書世其家者，推大小歐陽、大小米。然沿襲家學，櫨不如梨，以習見而易視也。今雲乃用心之勤如此，則賢於古人必矣。

# 書臨平原祭姪稿後

平原三稿，以《祭姪文》爲最奇縱，定是真迹。然考禄山以天寶十三載十一月甲子舉兵，未出范陽，即命安志忠將精兵守土門，以遏西兵東下之路。及禄山至藁城，常山與其長史袁履謙出迎，禄山大喜，加以金紫，使仍守故治，兼轄附近諸軍，改命蔣欽湊率曳落河百人、團練兵七千守土門，屬常山統轄。常山以十二月丙午定起義之謀，假禄山命，召欽湊至郡受犒，日暮抵城外，常山命暫就傳舍，遣屬載酒召妓，醉而斬之，盡殺曳落河，而散土門之衆。丁未，禄山遣徵兵幽州之高邈，自幽州返南至郡，常山又遣屬計擒之。少頃，郡南報何千年自東都來，已入境，常山遣迎於驛。千年已聞邈被擒，指揮從騎鬭，皆死，因擒千年，河北從風反正者十七郡。常山遣其子泉明，送欽湊首，并邈、千年至長安。至太原，同行之張通幽，說太原尹王承業，留泉明，更其表，別遣送都，没常山之功。及太原陷，泉明被擄，囚於范陽。

先是，禄山命互更諸郡守，饒陽太守盧全誠一名皓不受代，禄山命張獻誠將五郡兵圍四十餘日，及聞常山兵起，欽湊等被擒，解圍遁去。又禄山所命景城守，爲縣尉賈載，穆寧誅死，禄山自東都命史思明攻之。思明兵至景，遣人説穆寧，穆立斬之，共推平原爲盟主。平原遣常山之甥盧逖詣常山，約同起義。禄山聞常山兵起，欲歸自攻之，時已定十四載上日稱帝東都之

議，因遣蔡希德自河内將萬人擊常山，思明亦與李立節自景城率萬人同至常山。正月壬戌，常山城陷，擒常山及履謙，送東都遇害。

史不言常山遣季明詣平原事。常山郡，今真定府，土門在獲鹿縣，去常山西一舍，平原在常山東南。土門非道所經，且其時土門已無守兵，城陷，無關土門事。文『愛開土門』云云，殊不可解！及思明降，平原已改刺蒲州，泉明及得歸蒲州，平原命泉明訪求常山之子女陷賊者，泉明先至東都，求得常山及履謙屍，又在常山訪贖眷屬多人，亦不言得季明首櫬事。文云『再陷常山』，『陷』字當『訪』字之誤也。『賊臣不救』，斥太原尹王承業，承業故匪人，然太原距常山且六百里，思明兵至常山三日，城遂陷，雖救亦無及也。常山自起兵至城陷，前後止十七日。思明破常山，移勝兵攻饒陽，月餘仍不下，而臨淮救至，擊敗思明軍，饒陽乃解。常山之起義反正也，以前趙州司户包處遂，而近在肘腋，不與之謀軍國。饒陽距常山一程，常山為盟主，復不與饒陽圖事，反遠結王承業，心目中唯見頭銜高卑，真白面書生也。臨淮至，用司户謀，遂大破思明於嘉山。饒陽之忠與能，不下睢陽，司户談言微中，有仲連之風，而名皆不著，真有幸有不幸哉！

此丁酉夏臨平原稿書，而刊其錯誤，以應陽湖劉廉方者。廉方好學，治古文，工北朝書，於僕筆法，尤為篤嗜，而忽以癸卯夏，旅化於浙，年廿三歲。錄此為之垂涕。甲辰八月，倦翁記。

# 跋重刻王夫人墓志

嘉慶丁巳，吳人修短簿祠，土名東山廟，安設大鐵爐於殿前，掘地丈餘，得志石。首署王夫人，尾署子二人，長子珣，次子缺其名之右半，其左斜王旁具在，群以爲所缺者乃『民』字，遂指爲東晉之石。召鑴工穆大展拓之，數紙而石損。大展携碑去，遂爲所匿。壬戌，予至吳訪大展，許以重值，求一紙不可得。後在揚州，於修存處見初拓本，較此尚多數十字。其書渾厚而少變化，乃中唐人習北海法者。『三從有義，四德無虧』，斷非烏衣子弟語。正月廿八，乃歿日，其年不可知。歲庚戌二月廿七，乃葬日。按庚戌爲晉穆帝永和五年，王珣以隆安四年庚子卒，年五十二。上溯建生，係永和己酉，是庚戌二月，珣不過甫晬，安得有次子珉哉？東山廟，係珣捨宅爲寺之舊址，亦斷無葬母於宅中之理。虎邱至唐以避諱改『武』，志正作『武』，其非晉也審矣。廉方得此，珍爲正書鴻寶，仲倫曲徇其請。廉方以原石既亡，欲囑予審定，重摹以廣其傳，未果而歿。仲遠爲終其志，予故具論之，然此志在唐亦自罕覯，足珍也。道光癸卯十月十二日。

王興源者，歸安之善連鎮人，估筆揚州興教寺，甚困。揚市羊毫無佳者。嘉慶丙寅春，興源介友人進其筆，試之而善，興源欲將去再修，謂此筆固已無弊，然見君指勢，修筆勢以稱之，當益工，已而信然。因問之曰：『尋常市筆差可用者，不過什一二，何耶？』興源曰：『此修工之優劣也。能手所修，雖千百管皆精良如一，出俗工則必無幸焉。吾善連女工習紮頭，男工唯主修。然俗手取值，當能手才什一，而能手出貨，當俗工亦什一。估筆者多嗜利，用筆者少真知，此市之所爲無佳筆，而佳筆之所爲難售也。能手之修筆也，其所去皆毫之曲與扁者，使圓正之毫，獨出鋒到尖，含墨以着紙，故鋒皆勁直，其力能順指以伏紙。俗工意亦如是，而目不精，手不穩，每至去圓正之毫，而扁與曲者反在所留。曲且扁之毫到尖，則力不足以攝墨，而着紙輒臃腫拳曲，遇弱紙即被裹，遇強紙即被拒，且何以發指勢以稱書意哉？』

丙子秋在吳門，又遇王永清。永清，吳之大郎橋人，治筆于家，不傳徒，不設肆。試其羊毫，尤圓健。示以興源所製，永清曰：『此筆善矣，然尖善而根不善，着水則腰脹，未足言佳筆也。其修工淨已，而劣毫之根未去，選鋒雖健，被劣根間錯，不能朋諧周比[一]。出力以到尖。書道尚頓跌轉換，而頓跌轉換時，指取筆力，常自尖達根，根有病，則尖必散，是尖被根累也。劣

毫尖去根留，則劣毫所占之地步猶存。佳毫出力時，遇空有以自寬，其勢易以偏縮，則力不聚尖，而直者反曲。吾之治筆也，先納筆頭于粗管，修去其曲與扁之甚者，膠尖俟乾透，乃倒梳其根令净，換管再縈，又擇去其不甚直而圓者，再膠再梳，又恐曲與扁者雖净，或有員正而其材不長不能齊尖者廁其間。上齊則下所藏入管者少而根硬，下齊則腰發胖而尖薄，是亦未足以發揮指力曲折如意也。又擇而梳之，然後固縈其根，而漆以投于精管。故終筆之用，而無一褪毫，尖盡禿，而筆身仍靭好不僵也。』

予先後遍贊于嗜書者，兩筆工之名遂甲吳越間。既而思之曰：藝之精者，必通乎道。兩筆工其進乎技者耶！興源之爲説也，其有『舉直錯諸枉』『舉枉錯諸直』之意乎？芟夷蘊崇，絶其本根，勿使能植，則善者伸，永清之藝近之矣！予故備記之，庶幾泰園牧馬童、柳州都料匠之有繼聲也。

## 校勘記

〔一〕『朋諧周比』，道光本作『明諧周比』，誤。

## 記兩棒師語

予既記兩筆工語爲書〔一〕，因憶舊識曹竹齋之論拳，潘佩言之論鎗，録而傳之。竹齋，閩人

也，江淮間健者，莫能當其一拳，故稱曹一拳。老而貧，賣卜揚州市。少年以重幣請其術，不

可。予怪之，則曰：『此皆無賴子，豈當授藝以助虐哉！拳棒者，古先[二]舞蹈之遺也，君子習

之，所以調血脉，養壽命。其粗乃以禦侮，必彼侮而我禦之。若以之侮人，則反為人所禦而自

敗矣。無賴子以血氣事侵淩，其氣浮于上而立脚虛，故因其奔赴之勢，略藉手焉而仆耳。人之

一身止兩拳，拳之大纔數寸，焉足衛五尺之軀，且以接四面乎？唯養吾正氣，使周於吾身，彼

之手足近吾身，而吾之拳即在其所近之處，以彼虛囂之氣，與吾靜定之氣接，則自無幸矣。故

至精是術者，其徵有二：一則精神貫注，而腹背皆乾滑如臘肉；一則氣體健舉，而額顱皆肥澤

如粉粢。是皆血脉流行，應乎自然，內充實而外和平，犯而不校者也』。

佩言，歙人，以鎗法著聲，稱潘五先生。其言曰：『鎗長九尺，而桿圓四、五寸。然鎗入手，

則全身悉委于桿，故必以小腹貼桿，使主運，後手必盡錞，以虎口實撅之，前手必直令盡勢，以

其掌根，與後手虎口，反正纏絞，而虛指使主導，兩足亦左虛右實，進退相任以趨勢，使鎗尖前

手尖、前足尖、肩尖、鼻尖五尖相對，而五尺之身，自托蔭于數寸之桿，遮閉周匝，敵仗無從入犯

矣。其用有戳有打。其法曰二，曰叉，二以取人，又以拒人，此又則彼叉。叉，二

循環，兩鎗尖交如繞指，分寸間出入百合，不得令相附。桿一附則有仆者，故曰「千金難買一

聲響」。手同則爭目，目同則爭氣。氣之運也，久暫稍殊，而勝敗分焉，故其術為至靜。吾授

徒百數而莫能傳吾術，吾之術，受于師者才十之三，十之七則授徒時被其非法相取之勢，迫而

得之於無意者也。是故名師易求，佳徒難訪。佳徒意在必得師[三]，以天下之大，求之無不如

意者。至名師求徒，雖遇高資妙質，足以授道，而非其志之所存，不能耐勞苦以要之永久，則百

貢而百見却矣。』

竹齋以嘉慶庚午没于揚，年八十餘。佩言自丁卯回歙歟問，遂絕信問。夫兵家貴後起，故

曰：『重用兵者强，輕用兵者弱。』竹齋其知此意乎？又曰：『仁人之兵不可詐，延則莫邪之長刃，嬰之者斷；兌則

莫邪之利鋒，當之者潰。』兵要在乎善附民，委身于桿，斯其術矣。『敬事

無壞，敬敵無壞』，非有迫而後得者乎？人之自淑也，在得師，既得師，以自淑矣，則必求其有

傳，而傳之者之不可必得也，古人所爲嘆『志卑則輕物，輕物不求助，苟不求助，安能理者

也？』善夫！

右記兩棒師語，言武事，似于書道無涉。不知使鎗棒者，皆有指法，力聚指，則氣上浮，故

尤重步法。予嘗自題《執筆圖》曰：『全身精力到毫端，定氣先將兩足安。悟入鵝群行水勢，

方知五指力齊難。』蓋作書必期名指得勁，然予煉名指勁數年，而其力乃過中指，又數年，乃使

中指與名指力均。以迄於今，作書時少不留意，則五指之力，互有輕重，而萬毫之力，亦從之而

有參差。故兩棒師說武事，乃深合書道，故附錄於此，使來者知觸類而長，求有餘師也。

仲虞自離揚州歸旌德，閱十數年。今年首夏過其家，仲虞出其說智果《心成頌》文，謂此

乃傳立書之法，撥鐙止宜於坐書，至長幅大字，不得不立書者，則其法著於《心成頌》，而注家

誤會，於其言『執筆安足』者，皆以字體畫形說之。蓋立書長幅，必不能用左手稱翼如之勢，以平其氣，是以右半腹必貼几，右腹貼几，則左半腹側離几，左足舒而往後，則氣不至偏右而上浮，故言『長舒左足，潛虛半腹』也。右手斜伸如一角向前者，則右肩必展，故言『回展右肩，峻拔一角』也。非仲虞之精心銳思，不能及此。此益可證兩棒師語之通於書矣！

憶予初識寧化伊墨卿秉綬太守於袁浦，墨卿，諸城之弟子也，因從問諸城法。太守曰：『吾師授法曰：「指不死則畫不活」其法置管于大指、食指、中指之尖，略以爪佐管外，使大指與食指作圓圈，即古龍睛之法也。其以大指斜對食指者，則形成鳳眼。其法不能死指，非真傳也。』予曰：『玩諸城書勢，其執筆似不如是。』太守曰：『嘗求吾師面作書，此法斷不誤人。』後問諸城執筆之法，周曰：『諸城作書，無論大小，其使筆如舞滾龍，左右盤辟，管隨指轉，轉之甚者，管或墜地。』予因告以太守之語，周曰：『諸城對客作書，則用龍睛法，自矜為運腕，其實非也。』及在都晤陳玉方侍御，侍御尤為諸城高第弟子，言所受之法與太守同，而侍御守其法不如太守之堅，故其書較勝。

嘗聞橫雲山人每見其甥張得天之書，輒呵斥。得天請筆法，山人曰：『苦學古人則自得之。』得天因匿山人作書之樓上三日，見山人先使人研墨盈盤，即出研墨者，而鍵其門，乃啟篋出繩繫於閣枋，以架右肘，乃作之。得天出，效為之經月，又呈書，山人笑曰：『汝豈見吾作書

耶？』古人於筆法無不自秘者，然亦以秘之甚，故求者心摰而思銳，一得其法，則必有成。後之得吾書者，慎毋以其不自秘而易視之也。道光甲辰八月廿六日，倦翁記之。

## 校勘記

〔一〕『爲書』，道光本作『書爲』，誤。

〔二〕『古先』，道光本作『先古』，誤。

〔三〕『意在必得師』，道光本作『意必在得師』，誤。

# 完白山人傳

山人，安徽懷寧之集賢關人也，姓鄧氏，字石如。其名以敬避今上御名下一字，遂以字行，而更字頑伯。集賢關當皖公山下，故又號完白山人。少產僻鄉，眇所聞見，顧獨好刻石，仿漢人印篆甚工。弱冠孤露，即以刻石遊。性廉而尤介，無所合。七、八年，轉展至壽州。時亳人前巴東知縣梁巘主講壽春書院，巴東以工李邕書名天下。山人爲院中諸生刻印，又以小篆書諸生籤。巴東見之，嘆曰：『此子未諳古法耳，其筆勢渾鷙，余所不能。充其才力，可以駸駸數百年鉅公矣。』因爲山人治裝，而致之江寧舉人梅鏐。

舉人爲文穆公季子，文穆雖貧宦，然梅氏自北宋爲江左甲族，聞人十數，弄藏至富。文穆

又受聖祖殊遇，得秘府異珍尤多，蓋秦漢以來金石善本備在焉。山人既至，舉人以巴東故，爲山人盡出所藏，復爲具衣食楮墨之費。山人既得縱觀，推索其意，明雅俗之分，乃好《石鼓文》、李斯《嶧山碑》、漢《開母石闕》《燉煌太守碑》、蘇建《國山》及皇象《天發神讖碑》、李陽冰《城隍廟碑》《三墳記》，每種臨摹各百本。又苦篆體不備，手寫《説文解字》二十本，半年而畢。復旁搜三代鐘鼎，及秦漢瓦當碑額，以縱其勢、博其趣。每日昧爽起，研墨盈盤，至夜分盡墨乃就寢，寒暑不輟。五年，篆書成。乃學漢分，臨《史晨前後碑》《華山碑》《白石神君》《張遷》《潘校官》《孔羡》《受禪》《大饗》，各五十本。三年，分書成。山人篆法以二李爲宗，而縱橫闔闢之妙，則得之史籍，稍參隸意，殺鋒以取勁折，故字體微方，與秦漢當額文爲尤近。其分書，則遒麗淳質，變化不可方物，結體極嚴整，而渾融無迹，蓋約《嶧山》《國山》之法而爲之。故山人自謂『吾篆未及陽冰，而分不減梁鵠。』余深信其能擇言也。山人移篆分以作今隸，與《瘞鶴銘》《梁侍中石闕》同法。草書雖縱逸不入晉人，而筆致藴藉，無五季以來俗氣。

山人客于梅氏八年，學既成，梅氏家益匱，不復能客山人。山人乃復如前草屨擔簦，遍遊名山水，以書刻自給。山人遊黄山至歙，鬻篆於賈肆。武進編修張惠言教授歙修撰金榜家，編修故深究秦篆，爲修撰所器。編修見山人書于市，歸語修撰曰：『今日得見上蔡真迹』，修撰驚問，語以故，遂冒雨偕詣山人於市側荒寺。修撰即備禮客山人。修撰家廟甚壯麗，其楹皆貞

石，而刻聯及懸額，修撰精心寫作，蓋百易而後定，謂莫能加于此也。及見山人書，即鳩匠斲其額，而石楹既豎，不便磨治，架屋而卧楹，請山人書之，刻成乃重建，其傾服至此。山人僑居修撰家，編修遂從山人受篆法。一年，修撰稱之於太子太傅戶部尚書曹文敏公，文敏請山人作《四體千文》横卷，字大徑寸，一日而成。文敏嘆絕，具白金五百爲山人壽。乾隆庚戌秋，純廟八旬聖節，文敏以六月入都，强山人同往。山人獨戴草笠，靸芒鞋，策驢，後文敏三日行。文敏興從，以山東發水轉後，與山人相值於開山。時巡撫以下命吏，郊迎文敏，山人策驢過轅門，門者呵止之。文敏坐堂上，遥見山人，趨出延入，讓上座，徧贊於諸公曰：『此江南高士鄧先生也，其四體書皆爲國朝第一』。諸公乃大驚，爲具車從。文敏曰：『吾屈先生甚，乃肯來都，卒不肯同行，願諸公共成先生之志。』遂率諸公送山人至轅門上驢去，乃入就坐。

時都中工書者，推相國劉文清公，而鑒別則推上海左副都御史陸錫熊。山人至都，二公見山人書大驚，踵門求識面，皆曰：『千數百年無此作矣』。山人遂留都中。未幾，文清左遷失勢，而副憲以憂暴卒。時都中作篆分者，皆宗内閣學士翁方綱。閣學以山人不至其門，乃力詆山人，耳食者共和其説，山人頓躓出都。文敏爲治裝，致之於兵部尚書兩湖總督畢沅。尚書以山人，不能知山人，而深器其高尚。時吳中知名士多集節署，裘馬都麗，山人獨布衣徒步。然于此事實疏，不能知山人，而深器其高尚。時吳中知名士多集節署，裘馬都麗，山人獨布衣徒步。居三年，辭歸。尚書留之不可，乃爲山人置田宅，爲終老計，而觴山人之行，曰：『山人，吾幕府一服清涼散也。今行矣，甚爲減色。』四坐慚沮。後文敏病篤，語其長子

曰：『吾即逝，鄧山人必有輓聯至，汝即以勒吾墓華表及專祠前楹足矣。』

山人年四十六乃娶于某，不數年沒，繼娶于某。然山人遊興不衰，常往來江淮間，鬻書以給旅費。余以嘉慶七年識山人於鎮江，過從十餘日，以余為能真知山人書。明年復於揚州相值，山人作太山之遊。至九年秋，山人由山東至常州，過揚不入城。及十一月杪，晤陽湖令鳳臺知縣李兆洛申耆者，始知余與翰風同客揚州。翰風，編修弟也，余始聞山人名自翰風。時山人得家書促歸里，乃買舟回揚，訪余於天心墩，而余適去東臺。山人俟余至十二月初八，乃語翰風曰：『歲盡矣，去家尚千里，吾不及終待慎伯矣。』遂解纜。山人歸里不復出遊，遂以明年十月卒於家，年六十有三歲。子尚璽後更名傳密尚幼。翌日而余至。山人書至夥，而少碑刻。有書百軸存于家，又有百軸付懷寧大觀亭僧悟本。聞悟本守之甚慎，申耆亦藏山人各體書精良者二十幀，議勒石以永其傳。

包世臣曰：余性嗜篆、分，頗知其意而未嘗致力，至于真、行、藁、草之間，則不復後人矣。然吾見山人正書方寸以上者，簡蕭沉深，雁行登善，非徐裴以下所及。余在鎮江初識山人時，嘉定錢坫獻之、陽湖錢伯坰魯斯先在，皆與余為忘年交。獻之自負其篆為直接少溫，然與余同遊焦山，見壁間篆書《心經》，摩挲逾時，曰：『此非少溫不能作，而楮墨才可百年，世間豈有此人耶？此人而在，吾不敢復搦管矣。』及見山人，知《心經》為山人二十年前所作，乃撝其不合六書處以為詆。魯斯故服山人篆分為絕業，及見其行草，嘆曰：『此楊少師神境也。』遂因余以

見山人，然魯斯正行書名，自文清厭世，論者推爲第一。而魯斯執筆，則虛小指，以三指包管外，與大指相拒，側豪入紙，助怒張之勢，常謂永叔『使指運而腕不知』之論，爲指腕皆不動，以肘來去。又謂作書無以指鈎距之理，痛斥古今相承撥鐙七字之説，意以山人篆法當同，乃藉山人以信其旨。及見山人作書，皆懸腕雙鈎，管隨指轉，與魯斯法大殊，遂助獻之詆山人尤力。私意所中，真識遂蒙。青雲之交，不渝終始，宜山人之痛哭于編修與文敏也。

## 删定吳郡書譜序〔一〕

夫自古之善書者，漢魏有鍾張之絶，晉末稱二王之妙。〔二〕評者云：『彼之四賢，古今特絶，而今不逮古，古質而今妍。』夫質以代興，妍因俗易，馳騖沿革，物理常然。貴能古不乖時，今不同弊。

余志學之年，留心翰墨，味鍾、張之餘烈，挹羲、獻之前規，極慮專精，時逾二紀。〔三〕觀夫懸針垂露之異，奔雷墜石之奇，鴻飛獸駭之姿，鸞舞蛇驚之態，絶岸頹峰之勢，臨危據槁之形。或重若崩雲，或輕如蟬翼。導之則泉注，頓之則山安。纖纖乎似初月之出天崖，落落乎猶衆星之列河漢。同自然之妙有，非力運所能成，信可謂智巧兼優，心手雙暢，翰不虛動，下必有由。一畫之間，變起伏於峰杪；一點之内，殊衂挫於豪芒。〔四〕而東晋士人，互相陶染，至於王、謝之

族、郗、庾之倫，縱不盡其神奇，咸亦挹其風味，去之滋永，斯道逾微。方復聞疑稱疑，得末行末，古今阻絕，無所質問，設有所會，緘秘已深，遂令學者茫然，莫知領要，徒見成功之美，不悟所致之由。

或乃就分布於累年，向規矩而猶遠。圖真不悟，習草將迷。假令薄解草書，粗傳隸法，則好溺偏固，自閡[五]通規[六]。加以趨事適時，行草爲要，題勒方幅[七]，真乃居先[八]。真以點畫爲形質，使轉爲情性；草以點畫爲情性，使轉爲形質。草乖使轉，不能成字；真虧點畫，猶可記文。回互雖殊，大體相涉。故亦傍通二篆，俯貫八分，包括篇章，涵泳飛白。若毫釐不察，則胡越殊風者焉。

至如鍾繇隸奇，張芝草聖，此乃專精一體，以致絕倫。伯英不真，而點畫狼藉；元常不草，使轉縱橫。雖篆、隸、草、章，工用多變，濟成厥美[九]，各有攸宜。篆尚婉而通，隸欲精而密，草貴流而暢，章務檢而便。然後凜之以風神，溫之以妍潤，鼓之以枯勁，和之以閑雅，故可達其情性，形其哀樂。嗟乎！不入其門，詎窺其奧者也。

又一時而書，有乖有合，合則流媚，乖則彫疎。略言其由，各有其五。神怡務閑，一合也；感惠徇知，二合也；時和氣潤，三合也；紙墨相發，四合也；偶然欲書，五合也。心遽體留，一乖也；意違勢屈，二乖也；風燥日炎，三乖也；紙墨不稱，四乖也；情怠手闌，五乖也。乖合之際，優劣互差。得時不如得器，得器不如得志。若五乖同萃，思遏手蒙；五合交臻，神融筆暢。暢無不適，蒙無所從。當仁者得意忘言，罕陳其要，企學者希風叙妙，雖述猶疎。[一〇]不揆庸昧，輒效所明，庶欲宏既往之風規，導將來之器識，除繁去濫，覩迹明心者焉。至於諸家勢評，多涉浮華，莫不外狀其形，内迷其理。若乃[一一]崔、杜以來，蕭、羊已往，代祀綿遠，名氏滋繁。或藉甚不渝，人亡

業顯;;，或憑附增價，身謝道衰。加以糜蠹不傳，搜秘將盡，偶逢緘賞，時亦罕窺。[一二]其有顯

聞當代，遺迹見存，無俟抑揚，自標先後。復有龍蛇雲露之流，龜鶴花英之類[一三]，巧涉丹

青，工虧翰墨，異夫楷式，非所詳焉。[一四]夫心之所達，不易盡於名言，言之所通，尚難形於

紙墨[一五]。

今撰執、使、轉、用之由，以袪未悟。『執』謂深淺長短之類是也，『使』謂縱橫牽掣之類是

也，『轉』謂鈎鐶盤紆之類是也，『用』謂點畫向背之類是也。方復會其數法，歸於一途，[一六]舉

前賢之未及，啓後學於成規，窮其根源，析其枝派，貴使文約理贍，迹顯心通，披卷可明，下筆無

滯，詭辭[一七]異説，非所詳焉。今之所陳，務裨學者。

右軍之書，代多稱習，良可據爲宗匠，取立指歸。[一八]試言其由，略陳數意。止如《樂毅論》

《黃庭經》《東方朔畫讚》《太師箴》《蘭亭集序》《告誓文》，斯并代俗所傳，真行絕致者也。寫

《樂毅》則情多怫鬱，書《畫讚》則意涉瓌奇，《黃庭經》則怡懌虛無，《太師箴》又從橫爭折，暨

乎蘭亭興集，思逸神超，私門誡誓[一九]，情拘志慘，所謂涉樂方笑，言哀已嘆。豈惟駐想流波，

將貽嘽嗳之奏。馳神睢渙，方思藻繪之文。雖其目擊道存，尚或心迷議舛，莫不強名爲體，共

習分區，豈知情動形言，取會風騷之意。陽舒陰慘，本乎天地之心。原夫所致，安有體哉！夫

運用之方，雖由己出，規模所設，信屬目前。[二〇]心不厭精，手不忘熟。若運用盡於精熟，規矩

諳[二一]於胸襟，自然容與徘徊，意先筆後，瀟灑流落，翰逸神飛。[二二]嘗有好事，就吾求習，吾乃

粗舉綱要，隨而授之，無不心悟手從，言忘意得，縱未窮於衆術，斷可極於所治〔二三〕矣。若思通

楷則，少不如老。學成規矩，老不如少。思則老而逾妙，學乃少而可勉。勉之不已，抑有三時，

時然一變，極其分矣。至如初學分布，但求平正，既知平正，務追險絕，既能險絕，復歸平正。

初謂未及，中則過之，後乃通會。通會之際，人書俱老。

故以達夷險之情，體權變之道，亦猶謀而後動，動不失宜。時然後言，言必中理矣。是以

右軍之書，末年多妙，當緣思慮通審，志氣和平，不激不厲，而風規自遠。子敬以下〔二四〕，莫不

鼓努爲力，標置成體，豈獨工用不侔，亦乃神情懸隔。〔二五〕考之即事，斷可明焉。然消息多方，

情性不一，乍剛柔以合體，忽勞逸而分驅，或恬憺雍容，內涵筋骨，或折挫槎枿，外曜〔二六〕峰芒，

察之者尚精，擬之者貴似。況擬不能似，察不能精，分布猶疏，形骸未檢，躍泉之態，未覩其妍，

窺井之談，已聞其醜。縱欲搪突羲、獻，誣罔鍾、張，安能掩當年之目，杜將來之口？慕習之

輩，尤宜慎諸。

至有未悟淹留，偏追勁疾，不能迅速，翻效遲重。夫勁速者，超逸之機，遲留者，賞會之致。

將反其速，行臻會美之方；專溺於遲，終爽絕倫之妙。能速不速，所謂淹留。因遲就遲，詎名

賞會。非夫心閒手敏，難以兼通者焉。假令衆妙攸歸，務存骨氣，骨既存矣，而遒潤加之，亦猶

枝幹扶疎，凌霜雪而彌勁，花葉鮮茂，與雲日而相暉。如其骨力偏多，遒麗蓋少，則若枯槎架

險，巨石當路，雖妍媚云闕，而體質存焉。若遒麗居優，骨氣將劣，譬夫芳林落蘂，空照灼而無

依。蘭沼漂萍，徒青翠而奚託？是知偏工易就，盡善難求。雖學宗一家，而變成多體，莫不隨
其性欲，便以爲姿。質直者，則徑挺〔二七〕不遒；剛很〔二八〕者，又崛〔二九〕強無潤，矜斂者，弊於拘
束；脫易者，失於規矩；溫柔者，傷於軟緩；躁勇者，過於剽迫；狐疑者，溺於滯澀；遲重者，
終於蹇鈍。〔三〇〕斯皆獨行之士，偏翫所乖。至若數畫并施，其形各異。衆點齊列，爲體互乖。
一點成一字之規，一字乃終篇之准。違而不犯，和而不同，留不常遲，遣不恒疾。帶燥方潤，將
濃遂枯。泯規矩於方圓，遁鉤繩之曲直，窮變態於豪端，合情調於紙上，無閒心手，忘懷楷則，
自可背義、獻而無失，違鍾、張而尚工。

　譬夫絳樹青琴，殊姿共艷；隋珠和璧，異質同妍。何必刻鶴圖龍，竟慙真體；得魚獲兔，
猶恡筌蹄。聞夫家有南威之容，乃可論於淑媛；有龍泉之利，然後議於斷割。語過其分，實累
樞機。吾嘗盡思作書，謂爲甚合。時稱識者，輒以引示，其中巧麗，曾不留目。或有誤失，翻被
嗟賞，既昧所見，尤喻所聞。或以年職自高，輕致陵誚〔三一〕，余乃假之以縹緗〔三二〕，題之以古
目，則賢者改觀，愚夫繼聲，競賞毫末之奇，罕議峰端之失。〔三三〕夫蔡邕不謬賞，孫陽不妄顧者，
以其玄鑒精通，故不滯於耳目也。向使奇韻在爨，庸聽驚其妙響；逸足伏櫪，凡〔三四〕識知其絕
群，則伯喈不足稱，良樂未可尚也。至若老姥遇題扇，初怨而後請；門生獲書机〔三五〕，父削而
子懊，知與不知也。夫士屈於不知已，而申於知己。彼不知也，曷足怪乎？故莊子曰：『朝菌
不知晦朔，蟪蛄不知春秋。』老子云：『下士聞道，大笑之，不笑之，則不足以爲道也。』豈可執

冰而咎夏蟲哉！

自漢魏已來[三六]，論書者多妍蚩雜糅，條目糾紛，或重述舊章，了不殊於既往。或苟興新説，竟無益於將來，徒使繁者彌繁，闕者仍闕。今撰爲六[三七]篇，分成兩卷，第其工用，名曰《書譜》，庶使一家後進，奉以規模；四海知者，或存觀省；緘祕之旨，余無取焉。垂拱三年寫記。

吴郡論真、草，以點畫、使轉分屬形質、情性，其論至精。蓋點畫力求平直，易成板刻，板刻則謂之無使轉；使轉力求姿態，易入偏軟，偏軟則謂之無點畫也。余近仿《真草千文》《爭坐位》，見其下筆無不直者，乃知古人無論真草，皆遣以篆意。故形直而意曲，是爲真曲，若求曲于形，失之轉遠。近悟如是，附記於末。道光戊申九月七日，重校書此。[三八]

校勘記

〔一〕道光本對孫過庭《書譜》刪定後，咸豐本進一步刪改，該文可見多處，具體見各校勘記。本篇道光本錯誤甚夥，一些簡單的手民之誤不一一出校勘記。

〔二〕此處道光本有『羲之云，尋諸名書，鍾張信爲絶倫，其餘不足觀，可謂鍾張云没，而羲獻繼之』，咸豐本刪。

〔三〕此處道光本有『有乖入木之術，無間臨池之志』，咸豐本刪。

〔四〕此處道光本有『況云積其點畫，乃成其字，曾不旁窺尺牘，俯習寸陰，任筆爲體，聚墨成形，心昏擬效之方，手迷

揮運之理，求其妍妙，不亦謬哉」，咸豐本刪。

〔五〕包世臣釋此草書爲「闕」字，有釋爲「闍」字者，如《書譜》四庫全書本作「自闕通規」，注云：「改作「闍」」。

〔六〕「自闕通規」下，道光本有「詎知心手會歸，若同源而異派，轉用之術，猶其樹而分條者乎？」咸豐本刪。

〔七〕「幅」，孫過庭《書譜》墨迹作「富」。

〔八〕此處道光本有「草不兼眞，殆於專謹，眞不通草，殊非翰札」，咸豐本刪。

〔九〕道光本作「厭美」，誤。

〔一〇〕「雖述猶疎」下，道光本有「徒立其工，未敷厥旨」，咸豐本刪。

〔一一〕「若乃」下，道光本有「師宜官之高名，徒彰史牒，邯鄲淳之令範，空著縑緗。暨乎」，咸豐本刪。

〔一二〕「罕窺」下，道光本有「優劣紛紜，殆難觀縷」，咸豐本刪。

〔一三〕「之類」下，道光本有「乍圖眞於率爾，或寫瑞於當年。」咸豐本刪。

〔一四〕「詳焉」下，道光本有「代傳義之《與子敬筆勢論》十章，……非訓非經，宜從棄擇。」咸豐本刪。

〔一五〕「紙墨」，道光本作「紙筆」。

〔一六〕「一途」下，道光本有「編列衆工，錯綜群妙。」咸豐本刪。

〔一七〕「辭」，孫過庭《書譜》墨迹作「詞」。辭、詞相通。

〔一八〕「指歸」下，道光本有「豈惟會古通今，亦乃情深調合。　致使摹揭日廣，研習歲滋，先後著名，多從散落。」咸豐本刪。

〔一九〕「誠誓」，道光本作「誠擔」，誤。

〔二〇〕「目前」下，道光本有「差之一豪，失之千里，苟知其術，適可兼通。」咸豐本刪。

〔二一〕孫過庭《書譜》墨迹作『闇』，包世臣作『諳』。『闇』通『諳』。

〔二二〕『神飛』下，道光本有『亦猶宏羊之心，預乎無際，庖丁之目，不見全牛。』咸豐本删。

〔二三〕包世臣釋此草書爲『治』字，有釋爲『詒』字者。

〔二四〕『以下』，孫過庭《書譜》墨迹作『已下』。

〔二五〕『懸隔』下，道光本有『嗟乎，蓋有學而不能，未有不學而能者也。』咸豐本删。

〔二六〕道光本作『曜』，咸豐本、同治本作『耀』，『耀』雖同『曜』，然孫過庭《書譜》墨迹作『曜』，今據道光本。

〔二七〕孫過庭《書譜》墨迹作『徑侹』。包世臣作『徑挺』。『侹』通『徑』；『侹』通『挺』。

〔二八〕孫過庭《書譜》墨迹作『很』，包世臣作『狠』。很、同很、狠。

〔二九〕孫過庭《書譜》墨迹作『掘』，包世臣作『崛』。

〔三○〕『蹇鈍』下，道光本有『輕瑣者，染於俗吏。』咸豐本删。

〔三一〕孫過庭《書譜》墨迹此處殘破難辨。『陵誚』有釋爲『凌誚』者，《四庫全書》本作『陵誚』。陵、凌相通。

〔三二〕孫過庭《書譜》墨迹作『緗緗』，包世臣作『縹緗』。

〔三三〕『峰端之失』下，道光本有『猶惠侯之好僞，似葉公之懼真。』咸豐本删。

〔三四〕『凡』，道光本作『幾』，誤。

〔三五〕『机』，道光本作『機』，誤。

〔三六〕孫過庭《書譜》墨迹作『已來』，包世臣道光本、墨迹本作『已來』。咸豐本、同治本作『以來』。今據道光本、墨迹本。　包世臣《删定孫吴郡書譜叙》墨迹，見日本二玄社版《清包世臣書譜／十七帖》。

〔三七〕『六』，道光本作『亦』，誤。

〔三八〕此節爲作者附記，道光本無，咸豐本增刻。

# 附録叙

叙曰：《易象》有言：『觀乎人文，以化成天下。』天下化成，君相之盛節，乃歸功實於人文，視文毋乃已重乎。[一]然玩其說人文曰：『文明以止。』則知明其文以止天下之邪而歸於正，雖君相必受成焉。是以聖人任在兹之重，晚作《春秋》，以維世運。[二]左氏復據寶書，紀事言以全付託[三]，盡素臣之職，爲百世文祖[四]。然左氏麗經以行，後起莫敢擬似者。至司馬氏當五百之期，錯綜十代以作《史記》，其文直，其事核，不虛美，不隱惡，遠則當夏制法之微言，近則過秦規漢之明諭，備之矣，史家取法焉，後世言文故首推司馬氏[五]。近今史館成例[六]，人必歷顯職，事與言必據官文書，非是不得闌入傳中。讀其傳，以求其人之心術學術，與當時種德播惡之迹，皆不可見。於是欲徵信於家傳。而家傳必出素識之稍有聞譽者，名之以時貴，縞紵夙投，人事豐腴，難以言文直事核矣。況自命載筆者，未必解事，茫然於所事之得失終始，唯以道徇人[七]，苟取悅於求者。幽光不發，儒效無稽，淫誣之辭興，勸誡之道熄矣。然則傳志碑狀，即時諱小惡，亦善善從長之義也。有本有末，輒近所難。若其吏才無害，而內行不修，惑人觀聽，史家者流，雖稱美不稱惡，與史例少殊，苟能稱美不過其情，又不以虛飾之公家言，則當援《春秋》美齊桓之例，詳稽成效，而一言不及其家事。其有清操自完，雅量容

衆，短垣不逾，而澤無所究，則必詞稱其分，旨寓於言。亦有性不吝嗇，頗事任卹，而餘財既出盜蹠，污染故非良家，衡其輕重，無當節取，未便峻拒，宜從婉辭。斷不可氣折勢焰，心移繫援，苟穢翰札，以得罪名教者已。僕常謂吾人不知自愛，舞文亂德，較之試官賣科名，獄吏賣法律，罪爲尤重。蓋庸劣倖獲，無辜被冤，禍福祇集其身，是非猶在公論。若碑志勒之金石，傳狀垂於簡册，果得筆勢駿利，議論明達者爲之，遂爾骨馨泉壤，名艷通都。實惡以久遠而漸除，虛美以誦習而逾盛，顯貽君子之譏，陰受鬼神之譴，可不慎歟？

僕少本不殖，學由師心，謬被名流推挽，乞傳求題者相踵。唯以性好品別人材，搜羅軼事，偉論亮節，不間明陋。雖其雌伏茅檐，寄迹籬下，而出處趨舍，竟係興壞；又有人僅中材，職非機要，當狂瀾共倒之時，猶能持正自衛，詳其所涉，則地方興壞之故，亦因明白；下至閭里獨行，閨閣貞苦，考覈〔八〕既真，必悉紀錄。爲前哲邑流芳，爲後來樹標準，師保如臨，不緣求請。其應求請者，亦多習故深知，並非删節來狀，故有行述年譜，言累數萬，而文中止采及世系科目官階生卒年月子姓名職者。世固有一言一動，卓爾可傳，且必不可以不傳，而子孫不知，或知之而引嫌慮患，不敢入狀，其狀中刺刺不休，大都尋常，且多虛妄，迹其所虛妄者，事未必美，而真美顧隱諱不言。僕以一人之耳目心力，其焉能使當代賢大夫士之行業，盡有載述而必布聞哉？至於情無可却，而行治不必符記載，或性情足供描寫，或先世宜追稱述，或款愫當陳締結，或話言別具指歸，取蹴微瀾，滋生奇趣，文家狡獪，時亦間出。其有聞聲相思，奉狀乞言，詞

出人子，多近誣先，採訪有徵，翦裁斯下。如其距遠居僻，無可考詢，則必謝彼潤筆，辭以不文。

五十年來，庶幾無媿。古昔有言，苟能制作文章，亦可謂之爲史。凡以迹關得失，非具達事變

之識，懷舊俗之情者，固不足以與於斯文也。故略摭舊稿之符合前說[九]者，錄附《藝舟雙楫》

之後，當世有識，苟存觀省，或亦有當葑菲之采云爾。

## 校勘記

〔一〕『視』，道光本作『其視』。

〔二〕此下道光本有『文成數萬其指數千』八字。

〔三〕『紀事言』，道光本作『紀事與言』。

〔四〕『爲百世文祖』，道光本作『乃盡爲百世文祖』。

〔五〕『後世言文故首推司馬氏』，道光本作『故後世言文首推司馬氏』。

〔六〕『近今史館成例』，道光本作『以迄近世史館成例』。

〔七〕『茫然於所事之得失終始，唯以道徇人』，道光本作『於所事之得失終始，本不了然，以道徇人』。

〔八〕『考覈』，道光本作『考覆』，誤。

〔九〕『前說』，道光本作『鄙說』。

附録叙

皇誥授奉政大夫河南涉縣知縣候補同知贈資政大夫都察院
右副都御史兼兵部侍郎江南河道總督徐君墓志銘

君諱振甲，字解時，姓徐氏。其上世家餘姚，後徙德清之新塘，爲德清人。曾伯祖某，禮部
侍郎。伯祖某，工部尚書。考志丙，舉雍正甲寅賢良方正科，起家甘肅碾伯縣知縣，遷岷州知
州，丁母憂，以兵事留，遂卒于官。妣嵇氏，封宜人。君侍岷州君宦遊，而君妣病亟，君刲股以
療之，既差，病渴甚，索瓜，醫氏不可，竟不起，君以故終身不食瓜。岷州君既卒，君奉三殯歸
葬。服闋，遊吳恭定公甘肅按察使司幕。恭定故與岷州君同舉制科，甚器君，屬屢試被放，即
爲君援江賑例指捐縣丞，分發江蘇，補江寧縣縣丞。膺卓薦，擢清河縣知縣。
君初蒞清河，而老壩口決，黃溜懸注逼治，米船不得達。時山東壽張縣民王倫爲逆，徵調
堵截，兵水仍至，衆情惶惑。君集小舟，載乾餱，以次賑給，諭囤戶糶米，有無藉乘機搶於肆，君
盡法懲之，商民得相安，平市如故。未幾，山陽劫掠四起，而清河獨否，人以此多君。初君署句

容縣事，廉知猾吏蠹漕，下車即發其奸，民輸將如限。後二十年，句容以吏舞法與大獄，溯歷任

十數，獨君無弊。調江都，獲鄰境巨盜，擢同知候補，而君適引疾。既痊謁選，改河南涉縣知

縣。縣徭例於冬月合圍取皮革，獵戶以此苦民，君即為除之。調署信陽州，值築青龍岡口，阿

文成公以大學士持節督工，檄君開引河，君不事追呼，而集眾常多，蕆事常速，文成以為能。時

君長子端身任畚鍤，文成即命以本捐銜投効青龍岡工。工竣，補蘭儀通判，君遂解組就養蘭儀

署。端擢[一]知淮安府，迎養，君道出清河，居民扶老攜幼，扳輿餔飲如家人，觀者夾路嗟嘆。

嘉慶八年九月六日，卒於端淮徐兵備道署，年七十有五。配贈夫人錢氏，早卒。生二子，長端，

太子少保[二]，都察院右副都御史兼兵部侍郎，江南河道總督。次章，候補通判，前署桃北同

知。晚納側室王氏，生一子竜，二女俱幼，王氏後君一歲卒。孫七，鱗、鏌、鏋、鏌、錕、鋡、鋐。

曾孫一，淳。端、章以某年月葬君於某原，以錢夫人、王孺人祔。述君行而徵文於余以志君幽，

余按狀而系之銘曰：

伊嗟資政，明德維孝。名臣循吏，先業克紹。爰以試丞，洊登佐郡。視事廿年，不改清慎。

學則既優，仕乃不顯。知止曰明，初服是踐。乃篤哲嗣，謹率義方。心勞力瘁，為民保障。嗣

有良苗，君則藝之。君有嘉實，嗣則嚌之。君澤維何，曰諮行道。舊民懷恩，涕灑丹旐。粵宜

祭社，豈必葬桐。奉茲阡表，無念崇公。

宮保素昧生平，在友人黃心庵所，見余文，延訪二年始得招至節署，以其先公窆宭之文相

屬。既得稿，具衣冠肅謝曰：『後人讀此文，必謂先公爲鄉里之善士，州縣之循吏，宜其有後，則徐氏世世子孫拜賜多矣。』乃出浙中先達所撰至七首，率長二三千字，竝以稱揚宮保過多，不洽意，卒用小子文入石。司馬請題顯人名，宮保曰：『今日之顯人，未必能顯於身後，慎伯必顯於身後者，且安知其終不顯耶？』錄稿附記，以志真賞。

## 校勘記

〔一〕『攉』，同治本作『播』。

〔二〕『太子少保』，道光本無，咸豐本增。

## 清故中憲大夫山東東昌府知府原品致仕前兗沂曹濟兵備道
## 軍功加一級熊君行狀

曾祖某，皇永康州學生員，貤贈中憲大夫，直隸大順廣兵備道。祖光遠，皇雍正乙卯鄉試副榜貢生，贈中憲大夫，直隸大順廣兵備道。父恩綬，皇直隸大順廣兵備道，特贈太僕寺卿。廣西太平府永康州東城第一圖熊方受年六十四狀。

君字介茲，號夢庵，其先世隸四川巴縣。君之高祖遷永康，爲永康人。三傳至太僕，以進士起家，備兵大名，被逆賊段文經之難，陽湖毛燧傳爲碑銘，論其功甚辨晰。太僕舉三子，君爲

家嗣，好學夙成，下筆詡詡有生氣。乾隆庚子領鄉薦，庚戌成進士，癸丑授檢討，在詞館八年，改刑部主事。君少侍太僕宦遊，歷府道署十餘年，更吏事。初至刑部，即硜硜持議，嘗諍於堂曰：『用法宜核情罪，不當揣上意為高下，益便吏胥。』以是不能得題缺，計俸選禮部員外郎，入直軍機處，題升郎中，提調嘉慶辛未科會試，旋擢江西道監察御史，不數月，簡授山東兗、沂、曹、濟兼黃河兵備道。

故事，道員於士民赴訴者，准提則為屬吏所不快，率皆違例轉發，至批答詳稟，率無所可否。君一概絕去，衡以事理，訴詞始有獲伸者。嘉慶十八年九月，防河在工次，聞曹縣之變，未知虛實，即募土夫勇敢者二百名，星馳赴難，聲稱率弁兵五千人。賊望風棄城，分逃至縣境之扈家集、李家莊、范水坑、蔡家大小樓各處屯集，君以故得入城。賊目李克讓、蔡五倫、曹永貴、蔡五言、李克順、李名揚之眾。惟李克讓得逸，餘悉就擒。事聞，奉溫旨，拜花翎之賜，仍議叙軍功加一級。十九年調赴睢工，督挑引河，同官以卑約太甚，忤使者，并劾君，奪職。既竣事，降一等開復，二十年補東昌府知府。

山東自乾隆六十年恩赦民欠之後，至嘉慶八年，清查州縣積虧，至百二十萬。巡撫承宣以為憂，乃議視缺肥瘠，歲提節省銀三十二萬兩，歸司庫，通力合作，以六年彌補虧項，其餘以津貼買補倉穀不敷者，奏奉俞允。既積數至百萬，而上游不循成案，非有力莫能邀撥補。其暫署承宣者，至有視事一、二月，而動撥數十萬。州縣忿其不公，繳解益懈，至十四年彌補期滿，而

二二〇

虧數反增至三百餘萬。

遂減節省之數爲歲十八萬兩，具奏展限三年。及十八年，限又屆滿，而

虧數又增至五百餘萬。

時值曹滑軍需，肆爲濫冒。十九年，上命大學士駐東督查，分別准駁，

計實虧總數六百餘萬，而某人某任虧若干，則奏交巡撫核實參辦。二十年，巡撫念虧數重大，

一出員名，恐成大獄，先將虧數較輕之四府三十餘員名，開單補奏。得旨甚嚴切，而事不能已，

乃議提冬羨彌補，授意六府二州，先造册短報虧數，以結前案。各府州顧戀觀望，莫能實舉其議者。東昌所轄十

給於漕餘之強名也，其致規於本管也頗厚。冬羨者，山東州縣一歲所需，取

州縣，皆有漕，君先事即細核屬虧實數，却所致規，立程式，除辦公必需之外，盡提羨數以補舊

缺。及二十二年，八府州册齊，各員虧數，皆不至千重辟。然惟東昌之册得其實。二十三年

冬，恩旨赦免民欠，查辦半載，不能得要領。承宣爲屬吏所愚，遂照報部奏銷册數，將三次清查

奏明之官虧，和入民欠，以八百餘萬具詳，巡撫據以入奏。上察其矇混，值巡撫身故，遂除承宣

名爲民，而命提刑會同新任承宣確查剔除，由新任巡撫核奏。計剔除已入清查舊虧之外，又積

新虧七十餘萬。巡撫念新虧之法至嚴，議以墊支墊解作抵。有候補府者，家世於巡撫爲恩門，

檄署濟南府印。而續更提刑，又其所能左右之者，乃相倚以傾承宣。濟南遂自定册式，札致十

一府州，照式造送，彙呈巡撫。君以關涉錢糧文案，例皆由承宣核准，呈巡撫，以達大部，從無

首府彙呈之事，不照行，觸怒。而巡撫以君爲詞館前輩，遲疑未即發。濟南不及待，遂於二十

五年春初，嗾學政劾君。巡撫恇懼，亦續奏君迂緩不任事，以原品致仕。

道光紀年，君挈眷來揚州，爲樂儀山長，僑寓虹橋之西園。既蕭然無囊橐，又老病兼至，而戚友習受飲助者，不能相諒。脩脯所入，僅以供任郵，薪米之需，每於歲杪輟講出遊以取給。道光四年十二月十二日赴杭州，五年正月七日返棹至嘉興，卒於舟次。公子接凶問，旬伏奉移於揚州寓前僧院，以圖歸櫬。娶桂林陳氏，其祖[一]謚文恭，乾隆中爲大學士，稱名臣。父蘭生，湖北荊宜施兵備道。荊宜君之孫也。生女子子二，長孟嫻，工詩而夭。次潤華，適陳聚昌，道光辛巳科舉人，充景山宮教習，荊宜君之孫也。君既除陳恭人服，以長洲韓氏爲繼室，生子一，貴齡。娶江都汪氏。君通達治體，其所欲舉事，多切究有本末。既已傷於哀樂，哀羸善病，氣怯未能稱其志。常信筆爲詩文，不起稿，應人求不自珍惜，放失甚夥。胠其篋名《偶園草》者，尚有若干卷，皆跌宕可觀采。偶園者，君在都所居得孫退谷宅一角之舊名也。貴齡侍君宦遊，年幼未能詳君之行業。余以嘉慶七年，識君於鎮江，後在蘇州、在都下，交益善。君任兗沂、任東昌，皆曾一過其署。而山東復查民欠時，余實客承宣署司其事，備知始末，故掇其生平，以告有道德能文章而與君交善者，徵信以託不朽焉。道光五年春二月三日，包世臣謹狀。

校勘記

〔一〕『其祖』，道光本作『曾祖』，咸豐本改。

二三三

## 額侍郎別傳

故戶部侍郎額公之卒也，史館例立專傳，其叔子冠軍使寶奎以狀上，史臣既攄其政績入國史矣。閱三年，當道光壬辰，余適至都下，冠軍以別傳請，爲予得交於公久，知公深，且素爲文不妄有稱述，可傳信故也。夫徵信莫如史，然必載筆者，其事專，其業世，所見所聞所傳聞，莫不真确，又深通情勢，達事理之所以然。是以紀述籌議計畫，本末賅備，而筆力恣肆，又足以發之，使讀者如見其人，如聞其聲，故兩漢、三國之事迹，數千載猶彪炳人耳目者，以其爲世業專門之私書也。《晋書》以下，大都成於後代，爲時既促速，又與斯役者，唯論官閥，罕能悉典要。故英儁之士，非常之謨，不復湧現楮墨間，無以稱讀者之意。

今國史固皆以時人紀時事矣，然以謂遍採家傳，及散見他説者，或多恩怨抑揚，不足昭詳慎，故一以紅本爲據。其科抄所不及，軍機檔册所不載，雖列聖憂勤惕厲，與二三大臣從容論議，於以救民間所疾苦，爲天下傳誦讚嘆者，檢核科抄軍機檔無可證驗，則不得恭紀簡册。至部院題奏事件，例係六堂僉畫，非一人所可主名。又率由胥吏具稿，白司呈堂，文采不足以照耀[二]方來。若在司員卑分，例無專達，即有碩畫顯著，不登紅本。唯封圻特使，政得自主，而決策之故，多在牘外，又或中途受事，未蕆已移，溯前則無源，考後則缺委，其是否奏績能垂久

遠，紅本無文，悉從蓋闕。至其人學問所就，心術所存，概以傳例，摹寫尤難，宜冠軍之不能已

於此請也。

予以嘉慶丙寅夏識公於揚州，時公視淮鹺已三年。淮鹺繁富甲天下，使者驕貴簡出，出則

興從華盛倍封圻，而公常從二三騎，自策羸穿街巷。嘗禱雨於甘泉山，步烈日中，往返至三數

十里。梅花嶺旁有書院，爲使者課士所，唯存枯槎一二，公補植五百株，以還舊觀。公故善其

山長沂州知府歙洪梧，時時相過從，攜中冷泉，煮苦茗，輒遣騎招予。或追取廚饌作竟日歡，肴

蔬不過數事。又嘗訪予於逆旅，談笑忘倦，同舍生群驚訝。而令節纔以果餌兩器相餉，曰：

『極念吾子旅困，此間另庫歲徵且數百萬，乃鹺賈結納勢要物，非所以待吾子。僕爲鹽政，吾

子爲鹽政客，殆爲揚州開一生面也。』戊辰秋，公被議入都，鹺賈送至王家營，環跪納會子四

紙，紙鏹各十萬。公詰其何爲，僉曰：『大人節官費歲數十萬，又奏增鹽息至分半，歲溢且二百

萬，計大人按臨六載，衆商所受恩，且累千萬，區區者誠不足言報稱。』公笑曰：『我前節官費，

以爲今日地，是攫寮宷所應有也。請增鹽息者，爲岸猾持若短長耳，若等竟以作市價，是哀民

以益商，我負疚滋重，況分若肥耶？』必不聽者，以狀上聞矣。是年秋，公故當入覲，例以珍玩

爲面貢。公閱實製備，僅值十六萬，先期貯京第。及至都，部議當差熱河，不得面，無所用貢。

公瀕赴戍[二]，遣使悉送還揚州，費脚價銀六千，實已資也。揚州士民前聞公少時奔喪至山西，

土人釀四萬金爲賕，公一無所受，事聞達聰，猶疑信相半，至是乃莫不嘆其廉介矣。性嗜易，通

志堂所刻七十家《易説》，皆能條列而纍舉之。偶爲小詩，栩栩有蘇、陸之意。己巳春，予初入

都，公已起視長蘆鹺，不相值。辛未再至，則公已失明家居，然聞予至，必迎至中門，握手坐，絮

語移晷。及己丑春，公年已八十餘，予寓外城宣南坊，去公第十里，公猶數見過，使短童掖下

車，劇譚今古事，無少舛失。予之所知於公者如此，皆狀所未及也。其世家官階，本傳例不詳

備者，皆按狀而次之曰：

公諱額勒布，字履豐，號約齋，姓索佳氏。先世居鄂爾坤部落，歸附後爲滿洲正紅旗人。

祖彰萊，盛京副都統。父農起，山西巡撫管提督事，任安徽布政使時，以辦災能勤民有聲。公

雖世禄子，然好讀書如寒素。成童補弟子員。旋食餼，八試不得於有司，乃棄舉子業，筮仕工

部。歷筆帖式主事員外郎，回避改户部，擢郎中，遍本部各繁要差。以管部王大臣密薦廉能第

一，徑擢本部右侍郎，管錢法堂事。旗務，則爲副都統者四，護軍統領者一，公中佐領者二。兼

官，則爲内務府大臣者二，管理三山總理工程處總理奉宸院事者各一。差遣，則查辦陝西軍需

報銷，兼祭告西鎮山川，督辦河南衡家樓大工，審辦山東陳文思控案，查看天津一帶河道者各

一。爲司員時，一隨本部尚書查辦甘肅監糧虧空，一保用坐糧廳，一加四品服，總監督昌陵工

程。外任，一署倉場侍郎，兩爲長蘆鹽政，一爲兩淮鹽政，一以主事銜爲熱河副總管。虛授未

之官，則爲鴻臚寺卿、大理寺卿者各一。降謫，則侍郎任内，失察寶泉局銅斤左遷本部郎中，兩

淮鹽政任内，以前監督昌陵工程，漏參同官侵剋工價，充熱河馬甲。公去兩淮時已病目，再任

長蘆則益呕，力請解組，旋失明。閱二十有二年，以道光十年八月二十有五日，卒於私第，年八

十有四。

校勘記

〔一〕『照耀』，道光本作『昭耀』。

〔二〕『戌』，道光本作『戊』，誤。

## 皇誥授榮禄大夫戶部左侍郎提督江蘇學政周公神道碑

公諱系英，字孟才，號石芳，湖南湘潭人。曾祖新彩，祖昭俊，考世宇，皆不仕，以公貴，皆

贈榮禄大夫。曾祖妣胡，祖妣謝，前妣唐，皆贈一品夫人。妣王，累封一品太夫人。榮禄公有

三子：伯系蔚，副榜貢生，永綏廳學訓導。仲系莢，早世。公其季也。公生二歲而孤，稍長，穎

慧端重若成人。甫弱冠，以乾隆戊申舉於鄉。庚戌登第，以疾故，癸丑改庶吉士。乙卯授編

修。嘉慶戊午、庚申皆充順天同考官。己未〔一〕充實録館纂修官。壬戌充會試同考官，其夏擢

右贊善，充咸安宮總裁。癸亥大考二等，遷右中允。甲子擢司經局洗馬，直文淵閣事，福建副

考官。乙丑充日講起居注官，其冬授四川學政，擢翰林院侍講，轉侍讀，進侍講學士。丁卯入

都供職。戊辰轉侍讀學士，充江南副考官。己巳以講官扈蹕東西兩陵，五月命直南書房，九月

擢太常寺卿。庚午特旨改上書房行走，充三阿哥師傅，三阿哥，今惇邸也。以大雨曠班，實鐫一級，仍留直。八月扈蹕熱河，左授光祿寺卿，旋授山西學政。癸酉擢內閣學士兼禮部侍郎，入都供職，復入直。甲戌擢兵部右侍郎，充殿試讀卷官，兼署工部右侍郎，管錢法堂事，充治河方略館副總裁。辛未擢大理寺卿。乙亥四月，奉太夫人諱回籍。丁丑起復署兵部右侍郎。戊寅補吏部右侍郎，充順天副考官。己卯轉左，兼署禮部右侍郎，兼署工部右侍郎。十月特召，以四品京堂起用。辛郎。九月降編修，逾月除名，勒回籍。庚辰八月，今上登極。

已正月至都，特派實錄館總纂官，其冬，補翰林院侍讀學士，旋擢內閣學士。壬午正月，授工部左侍郎，充實錄館副總裁。二月，授江西學政，其秋調任江蘇。甲申改戶部左侍郎，仍留任。

是年十一月三十日，卒於江蘇學政官署，時公年正六十也。

公金聲玉色，鬚眉如畫，望之若神人。故事，小翰詹任學政，請訓止一面，公以洗馬使四川，獨召見至再，知上之眷公者深。及己巳陵差，屢召對，和宸章尤稱旨。時南齋需人，上命掌院學士保薦可考授，曰：『朕意中止一周系英，卿等可將其名列入薦牘。』未幾，上書房出缺，例由掌院學士擇翰林之可者擬正陪，而公由特簡。且命公曰：『不但授讀作詩文，須教阿哥居心以忠厚爲要。』公因奏：『書房例課八韻詩，臣愚以爲宜令阿哥加讀《資治通鑑》，以知古今治亂興衰之故，悉民間之疾苦。』上是之[三]，公服闋還朝，年才逾五十，詣熱河行在上謁。上見公鬚髮盡白，訝曰：『居憂兩載，乃至此乎！』嗟嘆者久之。公遍歷卿貳，翱翔內廷，每奏對必移晷，

然慎密甚，雖子弟莫得聞之。其降守編修也，以是年五月湘潭土民與江西客民構釁讐殺者累

日，公見撫臣初奏，與所聞殊異，遂於召對時，力陳其狀。上命軍機大臣據公言詰撫臣，旋又調

撫臣撫福建，而敕督臣就鞫。撫臣候代未行，因摺差附書問起居。公以撫臣出都時，曾約地方

事有見聞，必無相隱，恐或受屬吏愚弄，爲地方深憂，因覆書告其實。撫臣既疑爲公所短，及得

公覆書，而公長子汝楨附摺差致書在籍之給事石承藻，詢本案曲折，并入其手，因先奏陳公書。

事下都察院，臺臣當以因事屬托私罪例革職。上諭閣臣曰：『案關地方公務，非伊一家私事，

周系英不妨具摺再奏，乃輒向本省巡撫私致書函，本應斥罷，念其人樸實，着以編修用。』公既

左遷，而撫臣續奏陳汝楨書，由是汝楨得減杖徒。

硃添曰：『周系英平素鯁直』。故今上承仁宗[三]畀遺老臣之至意，命公視學東南，皆許以夾片

言地方緊要事，及人材賢否。公之視學江蘇也，適值大潦，災賑事向無與於學臣。公所駐之江

陰縣，地瀕江，災尤劇，而其文武之素得民者，皆當代去。公札商當路而留之，并假庫銀三萬，

採客米以平市價，又倡捐以濟例賑之不足。高堰之潰也，公臥疴已數月，聞信驚悼，病遂亟，口

授遺摺，猶諄諄以河事水患爲念。

嗚呼哀哉！公飭身至嚴肅，而性和易，遇人輒傾吐無餘，體察人情至委曲，專掩覆過失。

然嫉惡深，至於舞弊訛行者無少縱，而劣員輳輳庠序，及奸民藉端傾陷士類，公必力護持以直

之。若士林自涉訟，或以争家產閱牆，公則深悼教導之不行，引咎自責。其奏報考試情形也，

事無鉅細，雖案已外結，必詳列無隱飾。而雨暘苗勢穀價，以及勤心民瘼之員，有實迹，或輿論所可否，尚未自得確據者，皆分別入牘。至如分校必反覆三場，主試必遍搜敗卷，固亦近人所難能，而不足語公之盛節也。嗟夫！愛憎之至變也，自古嘆之，豈唯君臣。人之情於夙昔親近，一旦罣誤心移，則前所聽受，悉若被愚，舊有勤勞，皆成罪狀。當公之初被吏議，迹疑涉私，而仁廟褒其樸實。及放逐之餘，復引鯁直，追念平素。既不以一眚遷怒，又不以曲全致屈成憲，是固大聖人無必無我，度越尋常萬萬者。而公之造膝輸忱，其所以自給主知，亦必有在矣。

迄於新政，錯枉舉直，嚮用方隆，遽爾奄忽，相公之所以自處，固非曰侍從詞臣矣。士患無所挾持，有挾持，患不遇，遇患不久。公以樸誠動天鑒者，前後且二十年，而所就遂止是，豈非命也哉。

夫人謝氏，誥封一品夫人。子三：長汝楨，以免徒後，復奉恩旨，改名銘恩，副榜貢生，江華縣學訓導。次貽樸，廣東候補鹽庫大使。銘恩等以公卒之次年□月葬公於某鄉。公家無一椽，銘恩薄宦留故土，夫人率貽樸還都下。壬辰四月六日，夫人卒於京寓，而世臣適在，貽樸[六]、貽樸經雪泣而言曰：『母氏又棄養，不孝今當以喪歸，而先大夫墓碑未立，以屬吾子。』世臣自着藉門下者，於茲二十有五年，顛躓百出，重爲公知人累，而唯不苟爲文，尚足取重後世，以永公德，故次其狀而繫以詩曰：

天篤哲人，於湘之滸。弱冠起家，班於鵷鷺。再隮列棘，十枋斯文。匪惟造士，抑孔勤民。誠格兩朝，欲試以事。天不慭遺，周行空寶。位并道崇，澤乃未溥。目營寰中，志賷泉下。爰

伐貞石，以紀名德。必有達者，善繼無極。

## 校勘記

〔一〕道光本作『乙未』，誤。咸豐本改作『己未』。

〔二〕『上是之』三字，道光本原作『及惇邸年二十，公製《育德箴》五章爲壽，其目曰清心，曰學古，曰知今，曰游藝，曰飭躬，惇邸凜焉。』咸豐本刪去，以『上是之』三字取代。

〔三〕『仁宗』同治本作『二宗』。

〔四〕『貽棫』道光本作『貽杙』。

〔五〕同上。

〔六〕同上。

## 故大臣昭文吳公墓碑

吳氏至德之裔，以國爲氏，南并浙，北抵淮，皆吳地，而蘇州爲都。其族當望蘇，然今吳氏在蘇者，皆源徽。徽又自別爲歙、爲休寧。始居休爲唐左臺御史文惠公，其後析休之環珠村，又析大斐，至公考贈資政公，遷昭文。昭文，蘇支縣。蘇之吳氏，多以科目起其家，或源歙，或源休，近世冠蓋尤盛，而其盛實自公始。公諱熊光，字望崑，別字槐江。考諱敬，貢生。祖諱宏

祖，歲貢生。曾祖諱國啓，貢生。皆以公貴，累贈資政大夫。曾祖妣金、祖妣查、妣金，皆累贈夫人。贈公以上皆隸休。贈公初至蘇，僑郡南桃花塢，實誕公。既卜居昭文迎春橋，以公應童子試，請入籍。乾隆戊子舉順天鄉試，出故吏部尚書秦承恩門。秦公父翰林學士大士，推公造曰：『師爲假總督，弟乃真總督耶。』時秦公年二十四，初授編修，公年始十九，聞者殊不謂然。後秦公以尚書署直督，而公歷兩湖、直隸、兩廣三督，如學士言。己丑、壬辰兩舉中正榜，授內閣中書。乙未挑直軍機處。己亥擢侍讀。庚子記名御史。辛丑擢刑部郎中。甲辰授御史。己酉擢給事中，奉贈公諱去官。壬子服闋補原階。嘉慶內辰遷鴻臚寺少卿。丁巳遷通政司參議。故事，科道司糾劾，通參班廁大九卿，皆退出軍機處。公以明達勤慎，當軸特保，得留直。國初沿故明制，票擬承宣皆由內閣。至憲廟許內外職掌官具摺奏事，凡事有出入者，皆奏乃面諭大臣寄信各原奏衙門可否之，名曰廷寄。班次非朝賀，皆絕席。會議大政皆主議，實當古錄尚書事同平章之職爲政府。其大學士在內閣者，則承明發票題本受成事而已。公初挑章京，即爲阿文成公所器。前後隨文成剿辦蘭州回匪者一，讞浙、閩重案者二，督堵東河漫口者四，查閱海塘淮河者各一。與文成同柄政者，爲故大學士伯和珅。丁巳，文成薨，益橫溢無檢，至於廷寄前行專署已銜姓，天下稱『伯相』，從風盡靡。以文成尤善公，積不平。是年閏六月，

定，然後循例具題。設軍機處於門下，選三品以上鴻達親信者爲軍機大臣，得挑小四品京堂以下，至閣部屬之能者爲章京。每日寅刻，奏事處納摺匣，上炳燭批覽畢，即發軍機處，錄入檔。班次非朝賀，皆絕席。會議大政皆主議，實當

純廟幸灤陽，時苗匪未靖，而教匪漸猖獗，訓政憂勤，或午夜視事。一日以宣軍機大臣不得，命召章京，唯公已上直，入對稱旨，次及同直章京之戴文端公。少頃，伯相至，上曰：『軍機事日繁，傅森、吳熊光皆任事，可在軍機大臣上行走以助若。』伯相謂：『公官纔五品，不符體制。』

上命加三品卿銜。又曰：『其家貧，大臣例開轎，恐力不辦。』上命賞戶部飯銀一千兩。又曰：『此豈殿試耶？』伯相語塞，乃承旨。

『戴衢亨出身狀頭，官學士，已四品，在軍機日久，與吳同，用吳不如用戴。』上命賞戴花翎，加叙軍功三級。傅公任侍郎久，日昨召見，詰問甚厲，人共危之，及上直，乃知聖意疑傅公識度或未勝大受，審試而後發，與一面之頃決機授政者有間矣。公在政府六閱月，伯相深不便其所爲，出授直隸布政使。

己未春，純廟升遐，和珅敗。公言和珅管理吏戶刑步軍，統領各衙門日久，多變舊章以營私，大慈雖除，猾吏仍可因緣爲奸利，亟宜逐條更正之。睿廟得公奏，即授河南巡撫。自丙辰兵興，川、陝、楚、豫之督撫，皆駐邊界治戎務，公在豫以防剿功，賞戴花翎，加叙軍功三級。辛酉夏，擢兩湖總督。壬戌春，會同各省領兵官，奏報餘孽蕩平。晉太子少保，既回省視事，有以收受沔陽知州秦泰金及兩淮匣費二事劾公者，查驗無迹，事以白。甲子夏，調督直隸。乙丑，聖駕東巡奉天，恭謁三陵，九月十一日，公接駕於夷齊廟，賞穿黃馬褂。時百文敏公已由粵撫蒞楚督任，而是日都察院有據廣東已革知縣訐控文敏在粵婪索各款之奏。兩廣總督那彥成與文敏互訐之奏亦至。

次日，上命侍郎托津副公往抵楚，訊得其門丁婪索狀，未定讞，上復入粵

撫孫玉廷言，當那公以倡撫洋匪至三千餘人，擅賞匪魁李崇玉翎頂，嚴旨逮入都，調公督兩廣，

以楚獄交托公。　公甫行而文敏亦被逮。公在北久，粵中尤潮濕，性不習，漸作寒熱。洋氛劇，

力疾治事，而溫綸屢問病狀，給優假，公益不敢有他請。戊辰七月，

雞頸洋，其酉度路利以兵船三入黃埔，并有三板船入省河，聲稱咈噺哂欺淩大西洋，欲奪澳門，

嘆咭唎素與鄰好，故派兵來澳，幫同防護，而意殊叵測。故事，外夷兵船或寄內洋，俱調令回帆

歸國，傳諭大班，停開艙以絕其望。而夷舶遷延至十月起椗。奉嚴議奪職，劾力南河。己巳

春，公行抵蘇城，買宅城東之平橋居眷口，乃赴工。會文敏爲後督，有旨飭查夷船來去之由，以

公蒽懦覆奏，遂逮發伊犁。抵戍一載，特旨召還。辛未授兵部武選司主事。癸酉春，乞病回

籍。其秋，林逆變起，上思公，議起家爲楚藩。時柄政者爲軍機舊屬，恐公難爲人下，乃止。道

光戊子重宴鹿鳴，恩賞四品卿銜。又六年，以癸巳二月二十七日卒於平橋私第，年八十有四。

　公之初赴戍也，文端已在揆席，嘗與予論中外大僚優劣曰：『吳公謫戍可惜，吳公在外治

事不具論，其自楚調直，初入謁，上謂曰：「教匪淨盡，天下自此太平矣。」吳公曰：「督撫率郡

縣加意撫循，提鎮率將弁加意訓練，使百姓有恩可懷，有威可畏，太平自不難致。若稍形鬆懈，

則伏戎於莽，吳起所謂舟中皆敵國，豈可備防哉？」又皇上返自關東，駐蹕夷齊廟，董師相、老

夫、吳公同起召見。上曰：「外人言不可聽，此次有言道路崎嶇，風景略無可觀者。今到彼，道

路甚平治，風景絶佳，人言豈盡信哉？」吳公越次對曰：「此非讀書人語也。皇上此行，欲面稽

太祖、太宗創業艱難之迹，以爲萬世子孫法，豈宜問道路風景耶？」有頃，上目吳公曰：「卿蘇

州人，朕少屹蹕過蘇州，風景誠無匹矣。」吳公曰：「皇上前所見，翦綵爲花，一望之頃耳。蘇

城外唯虎邱稱名勝，實則一墳堆之大者。城中街皆臨河，河道仄逼，糞船擠幫，午後輒臭不可

耐，何足言風景乎？」上曰：「如若言，皇考何爲六度至彼耶？」吳公叩頭曰：「皇上至孝冒天

下，臣從前侍皇上謁太上皇帝，蒙諭曰：朕臨御天下六十年，并無失德，唯六次南巡，勞民傷

財，實爲作無益害有益，將來皇帝如南巡，而汝不阻止，汝係朕特簡之大臣，必無以對朕。仁聖

之所悔，言猶在耳。」文端語至此，撟舌良久，乃曰：『老夫見聞所親略如此，《論語》言勿欺而

犯，《史記》言引大體慷慨，吳公殆於近之矣。』

　　戊寅、己卯間，公家居，余始得謁，面質文端所稱述。公笑曰：『誠有是言，然墳堆糞船兩

節，乃乾隆初故相訥公奉差江浙查道覆奏之言，老夫重述之耳，無足異也。』公又嘗語余：『刑

賞者，聖主之大柄，而其柄寄於封圻大吏，以有司援案比例求免駁斥之術處之，舛矣。例有一

定，情則萬端，故遇事必當詳細審情以施刑賞，賞一人而有裨於吏治，有裨於民生，雖不符例

賞，賞所必加也。刑一人而有益於世道，有益於人心，雖不符例刑，刑所必及也。即不得請，必

再三力爭之，乃爲不負。若憂嫌畏譏，隨波逐流，其咎蓋非溺職而已也。』初公赴楚督任，未出

豫境，遇協防陝西兵趙士福等二百餘人，以缺餉兩月逃回本營，而陝營咨會亦至。公命集訊，

或言是皆死法，公仁人，且已非豫撫，可無理此。公曰：『察其情形苦累，缺餉必矣，協防非臨陣，回本營非避匿山海，豈可同論哉？』遂杖首謀者二人，悉分撥豫邊防堵諸鎮將，給與口糧。既入楚，有鄉勇糾搶民寨，被寨民縛送三十餘人，公即日受詞，而駢梟之。移粵甫下車，李崇玉懸首菜市之信已至，那公罪且不可測，而東莞縣報鄭流唐率衆投誠，當事者莫知所措。公審其悔罪情實，不可殺降以爲功，婉奏請仍遵前旨，免死安插，被脅者遞原籍。其駐鄧也，訛言賊將大至，一夕揭帖遍街巷，而州民復告密，有村莊、有期會，公杖而逐之。軍吏請增防，公曰：『是賊黨肆煽惑以求便隙耳。』嗣得賊間，訊之皆間所爲也，乃大服。其駐盧氏也，當燈節，川陝賊各萬數竄入南山，迫盧氏。公命大張燈賀節，賊遂遠去。嘗與余論兵興以來諸將賢否，首推湖北遊擊李東宣，曰：『不逐利，能用衆，老夫以訊馘知之。專薦得請而部賄不至，經十五、六年，仍未一遷也。』後余遊大名，李公適居其鎮，得相識，洵端厚君子，能任重，益以嘆公之知人。

公娶金氏，累封夫人，前卒，生一女。其子二女六皆側室出。七女皆適名族。長子崋基，太常寺博士。次洰基。孫一，兆詵，昭文縣學生。公著《伊江別錄》《春明補錄》《蒴溪筆錄》三書，紀所見聞滿漢諸大老言行，足以維繫國脉民命者，每見余輒爲述一二事，皆得所未聞，然索觀必不可。曰：『俟老夫身後，從崋基取閱耳。』公未晬失恃，弱冠宦遊違定省，時切鮮民之憾，故營生壙於虞山北麓，傍先人兆域，以致哀慕，可謂有懷無忝者也。公既卒，其年十二月二十四日，卜者曰宜葬。公之客涇包世臣次行治爲墓碑。題曰故大臣者，從昌黎權文公碑例也。

復銘之曰：

公之始出，失職居藩。幸用不躓，豫楚持荒。俯同群碎，以劉蓬蒿。逾嶺邁疢，嗟哉毒淫。

威用不振，予懷風議。詩於公碑，為大臣紀。

## 皇誥授朝議大夫禮科給事中吳君墓志銘

道光癸巳六月十有五日，禮科給事中吳君卒於官。乙未正月，其孤走書都下乞為墓銘。

其明年二月，予滯迹豫章，乃得發狀次其世系閱閥行治，授其孤以貞石埋君之幽，以永余與君締結之誼，而慰君志。

君系源延陵，世居安徽涇縣之茂林都。曾祖善誘，早世，以君積叔弟恕恒官雲南賓川州知州，加四級，貤授中議大夫。曾祖妣王，贈淑人。祖功，考宗澤，俱由國子生受職布政使司理問，以君貴，贈如君官。祖妣徐，繼徐、倪、王，俱贈恭人。妣王[二]，封太恭人。君娶同邑王氏，封安人而沒，以長洲張氏為繼室，與王氏俱贈恭人。再繼仁和成氏，封恭人。子二：長慕曾，廩膳生；次夢曾，郡庠生；俱張恭人出也。孫一，崇位，尚幼。女子子四，并適士紳族。女孫一，未字。君以乾隆戊申入郡庠。庚戌食餼。嘉慶辛酉以選拔中式本科舉人。丁丑成進士，改庶吉士，丁外艱。庚辰散館，授編修，歷充武英殿纂修總纂官、國史館協修官、雲南辛巳鄉試

正考官。丙戌改陝西道監察御史，稽查丁部寶泉局。丁亥轉掌廣西道。戊子兼掌四川道，稽查通州祿米倉；旋擢戶科給事中，稽查戶部顏料庫。己丑丁內艱。壬辰補授禮科給事中。癸巳充會試監試官。君食科俸已三年，例出爲監司，命將下而卒。

君初補弟子員，尚未成童，而歲科試常冠軍。成名後，益力學，締結知名士益謹，久而益摰，友于兄弟。賓川君假居，爲始祖墓被山鄰侵占，構巨獄，君出死力周旋，履險而不避，人以爲難。近世謂京職爲閒冷，居科道者，皆屈指計外出，所言率毛舉細故以塞責。君居諫垣，如嚴查參罰、懲辦虧缺、整飭馹傳、禁廟員冒濫、察海運弊源、劾大班縱賊使[二]要犯漏網，諸摺皆上諍當路，下抉外吏之私隱，略不自爲異日地。其蒙俞允飭議通行十數事，多爲人所稱誦。余與君居同里，生同歲。甲戌同試禮闈始相善。余間歲輒以試事赴都，鄉人宦都中者皆善予，唯君最歡。余邑乙未生者四人：予日月較先，次則胡君世琦玉樵，次君，次君之族人鸞鳳白。鳳白最先成進士，作宰江西。玉樵入詞館，出爲山東宰，旋蹶而又已歿。鳳白再宰江西，適予亦以試令至，而鳳白養疴省垣，旋以劾去官。唯君致身清要，卒亦不得盡其才。君屬望於予至切，予每報罷，坦如也，而君憂形如色，不怡者累日。予顧相慰勞，君曰：『一進士不足爲吾子重，然非此無以使斯民被吾子之澤，不能不爲天下惜人材也！』雖過言，非予所任，亦足以見君之用心能識其大。及予得一官，而君已物故，傷已！予羈阻揚州數十年，君出入都中，取道必過從，劇談竟日。及君喪，艤舟邗江[三]，而予不及覺，又迫物累，不得歸故里，致一慟於殯宮，

念巨卿死友之言，輒呼負負。　君諱敬恒，字愛庭，姓吳氏，年五十有九，以□年□月□日葬某所之原。銘曰：

嗟嗟吳君志遠屈，仕優益學日匪邁。求民疾苦[四]心自瘵，蘊德未施後乃大。　繫銘君藏君其快，藏與吾銘同不壞。

藝舟雙楫 二三八

## 校勘記

〔一〕道光本、咸豐本作『妣王』，同治本作『妣毛』。

〔二〕道光本無『使』字，咸豐本增。

〔三〕『邗江』，道光本作『刊江』，誤。

〔四〕『疾苦』，道光本作『疾古』，誤。

## 清故予告太子太保文淵閣大學士食全俸晉太子太師在籍除

## 名大庾戴公墓碑

公諱均元[一]，字修原，號可亭，姓戴氏，江西大庾縣人也。戴氏祖南唐柱國忠恭公，世居安徽休寧縣之隆阜紫竹園。二十五傳至公曾祖，諱洪度，自隆阜遷江蘇甘泉縣之西浮橋戴家村。祖諱時懋，携二子旅食大庾。考諱珮，始著籍爲貢生。自考以上三世，俱贈光祿大夫。曾祖妣湯，祖妣傅、周、梁、嫡妣溫、妣江，俱一品夫人。國家求舊多世德，常熟蔣氏、桐城張氏、漳浦蔡氏、陽湖諸城兩劉氏、無錫嵇氏、大庾戴氏，皆繼世入相。常熟、桐城、漳浦、諸城、無錫以父子，陽湖、大庾則叔姪。然自憲廟設立軍機處爲政府，內閣唯受已成事，是故班首百寮，而不入軍機與值軍機者，而官在尚書以下者，猶皆不得爲眞相。睿廟時輔政之久，莫如文端公，而公爲其季父。文端之父後再世閣臣值軍機者，唯大庾而已。文端之兄心亭，與公同以乾隆乙未成進士，散館皆授編第元[二]，官太僕寺少卿者，實公伯兄。

修。戊戌，文端繼之，以首選除修撰。父子兄弟并在詞垣，而主試督學之差，星軺交馳，絡驛道路，故其時階雖未崇，天下翕然稱『西江四戴』，已無與比隆盛者。公年十二，少僕官翰林矣，未幾主江南試事，而公力學勤苦如寒素，赴課應試率徒步，籌燈山寺，誦讀常徹夜。泊通籍以汔當軸，起居服食唯具，性坦白無僥町，履封圻、居政府，一切導人使盡言，擇其善，必推功焉，舛誤則以身任，務欲遮蔽人過失，使得竭力。比壽登耄耋，以相國予告，天下達尊，一身俱備，地方大吏，又率門下士及再傳弟子，而公恂恂怡怡，與故鄉父老話桑麻，尋釣弋舊迹，誘掖後進若不及，接禮賓客，雖甚卑幼皆敵體，群從百數居鄉黨，無子弟之過，莫知為相國孫曾者。漢之石氏、唐之柳氏，不能過也。

嘉慶丁巳，文端超授軍機大臣。戊午冬，公以學差還都，故事，內外大臣親屬任科道者，對品回避。公官掌京畿道，例改六部員外郎，純廟命以科道應升之鴻臚少卿候補，時當訓政，燕翼謀至深遠，見公才器堪大受，將試以事，不欲使更滯郎署也。次年，睿廟親政，善繼善述，既補實，旋改光祿寺少卿。庚辰[三]春，擢大理寺少卿，不半年，累擢詹事府詹事、內閣學士兼禮部侍郎。嗣是四、五年間文端柄政，公亦泝歷卿貳，及總理內務府工程處，監修督堵，馳驅無虛日。乙丑冬，南河事亟，黃溜奪運達瓜洲江口，西風掣高堰石工，瞬息數百丈，有藕粉運河碎磁高堰之謠，公馳往籌度，空重糧艘以俱達。丙寅秋，初將北轅，忽授南河正督，公偕副督徐端，晝走風沙，夜核文簿，堵合黃河之周家堡、郭家房、王營滅壩、陳家浦、運河之二堡壯原墩、高堰

之義字壩，拆修惠濟正越聞。大工次第舉矣，拜太子少保及花翎之賞。而工當修治者尚多，積勞遘疢不可支，戊辰正月得假歸里門。四月，兩江總督鐵保請帑六百萬幫培汰黃隄，分別銷攤歸款，睿廟以斯事體大，命文端偕覺羅長文敏公赴工審度，并諭文端曰：『清江距江西才二千里，使事畢，卿可一歸省卿叔父。』故文端紀恩詩有『此去竹林勤問訊，親傳天語到柴門』之句。

以須臾不可離之重臣，恩予往返四千里以省視公，則自漢氏以來，史冊紀載所未聞見。蓋睿廟寄重之意，已於是乎定矣。是年冬公起病，左遷都察院左副都御史。己巳春視順天學，不數月，以花戶積蠹案須核辦，擢倉場侍郎。辛未文端薨逝，給公假一月爲治喪。癸酉秋杪，南漕既歸倉，而東河睢州漫口[四]，改東河總督。時逆匪竄聚不常，曹、兗、濟當運道處，伏莽尤多，水集湖以濟運，空艘得盡數南下。又微山湖蓄水短絀，不敷浮送，公飛飭各糧道，以軍法部勒丁柁水手，戒嚴儧行，督河員遍導坡

甲戌春，以吏部左侍郎召，途次擢都察院左都御史，抵都晉禮部尚書。丙子調吏部。丁丑以原官協辦大學士。戊寅春，入直軍機處，冬授尚書房總師傅。庚辰春，拜文淵閣大學士，晉太子太保，管理刑部。七月，公偕滿相托文恪公扈灤陽圍，甫駐蹕，聖躬驟有疾不豫，變出倉猝，從官多皇遽失措。公與文恪督內臣，撿御篋十數事，最後近侍於身間出小金盒，鎖固無鑰，文恪擰金鎖，發盒得寶書。公即偕文恪奉令上即大位，率文武隨瑞邸成禮，乃發喪，中外宴然。公夙歷數十年，凡有興作，率依據成式，去已甚，不事搔爬，爲激矯驚衆之行，故事辦而無赫赫

名[五]，至是乃大服。及梓宮還都，都下有謂遺詔中措語微誤者，事聞，文恪及公并退出軍機

處。上以公先帝老臣，派充實録館正總裁，旋奉命相度萬年吉地，偕故相國英和，督興工作。

甲申，公年七十有九，諱乞骸骨，上賜詩寵行，准馳内河水驛，所在官護送，在籍食全俸。乙酉，

公八十，頒聯匾珍異有加。丁亥，就加太子太師。戊子重赴鹿鳴，既奉賜『三朝耆舊』之額。

適寶華峪地宮滲水，被嚴旨，與英相國同逮。籍家產，合計田房衣飾，才值萬餘緡，上意漸解，

除名放還。又十三年，庚子九月初七日薨逝[六]，年九十有五。哲嗣詩亨卜以是年十二月十八

日葬某所之原，與夫人合祔，禮也。

夫人崔氏，同邑人，長於公二歲，前公卒十三年。長子即詩亨，由縣學生蔭户部員外郎，晉

郎中，侍養在籍。以公故褫職，旋賞給七品頂戴。齒幾曰耄，依依膝下如嬰兒，人呼爲小萊子。

次誠亨、晉亨、孚亨俱前卒。公以晉亨爲叔父貤贈光禄大夫璠之後。孫曾孫某某，四世孫某

某。公衡文差，任主試者五：庚子江南、戊申湖北俱以編修，甲寅浙江以侍御，甲子江南以侍

郎，辛巳順天以相國。任學政者四：己酉四川以編修，乙卯安徽以侍御，庚申山東接任以理

少，已巳順天以副憲。任會試總裁者三：壬戌以閣學，丁丑以參知，己卯以軍機大臣。一讀乙

丑殿試卷。一讀甲戌拔貢朝考卷。教習庶吉士者二。水利差：督辦東河衡家樓大工，查南河

工程，查勘直隸永定河應否改道，查看山東張秋運道通阻，及河南馬工堵築機宜者各一。查勘

漳河馮宿口及紅花隄應否堵築者二。馬工之役，時當沍寒，其行也，上手賜酒一巵[七]，侑以黑

狐馬裌，爲自來遣使所未有。內官：則充日講起居注官，直文淵閣事，經筵講官，管理戶部三庫，歷翰林御史鴻臚光祿大理詹事，吏戶刑工四部左右侍郎兼戶工兩部錢法堂，都察院正副堂官禮吏兩部尚書，尚書房總師傅，軍機大臣，大學士，管理刑部，太子少保，太子太保，太子太師。外官：則南河倉場，東河各總督。五十年經手事宜，鉅細畢舉。唯膺[八]睿廟特簡，欲以公之清慎誠愨，變內務府積習，使爲總理。而三督工程，皆以獲咎，嘉慶中監修吉地，失察工弊，奪一官，褫宮銜花翎，不旋踵而俱復者，聖明曲體其不逆不億也。裕陵隆恩殿專金四柱，俱丈二圍大木，而十五、六年之頃，遂致蠹朽。寶華峪泉涌地宮，則皆人意料所不能及，然後知舊例內務府事務，不使漢大臣參預，良有深意矣。公門牆至盛，登黃閣，柄樞廷，有與公相後先者，躋卿寺持節鉞陟內外臺省至百數，多有可稱述。而陽湖李兆洛、荆溪周濟、秀水王良士，雖不達，并以博學雄文知名當代。唯世臣應童試時，公於本署觀風，集生童至千四百，而榜高第止世臣一人。世臣故荒落無足道，謬以名氏爲宇內通儒所齒，然風檐中真賞，僅一遇公。世臣初隸弟子籍，即承召追陪杖履，袁浦節署，尤爲朝夕，馬蘭鎮行館，侍談達旦，習公最久。公之葬也，世臣與在執紼。謹次公行治，以詩於麗牲之石，其辭曰：

有福百世，忠恭之慶。自徽徂揚，爲光庾嶺。隮端揆席，實行相事。導公先路，公有猶子。公齒初壯，已賦軼掌。八十懸車，永式耇長。曰期曰期，頤神邱壑。稱道不倦，允矣舊學。公之經德，持寶貴讓。言各有蔽，埋憂泉壤。

## 校勘記

〔一〕各版本均作『亓』，乃『元』字缺筆避諱。

〔二〕同上。

〔三〕各版本均作『庚辰』，當是『庚申』之誤，包氏後文云：『庚申山東接任以理少』，可證。

〔四〕『而東河睢州漫口』，道光本作『而東河睢漫口』，誤。

〔五〕『無赫赫名』，道光本作『無赫赫之名』。

〔六〕『薨逝』，道光本作『薨遊』，誤。

〔七〕『一厄』，道光本作『一危』，誤。

〔八〕『唯膚睿廟特簡』同治本無『膚』字。

# 曾撫部別傳

公諱燠，字庶蕃，一字賓谷，姓曾氏。世居江西之南豐，明嘉靖間遷南城，爲南城人。曾祖世麟，祖邵，雍正己酉舉人。父廷櫺，乾隆乙未進士，改〔一〕庶吉士，散館授刑部主事，歷員外郎中，總辦秋審，出守山東曹州府，調濟南，護理濟東武臨道，俱以公貴，贈資政大夫。曾祖妣丁，祖妣丁，俱贈夫人。妣羅，封恭人，晉封太夫人。濟南君舉二子，公爲其季。生而穎異，甫成

童，從宦都下，耆宿見其詩文，多折行輩與論交。乾隆庚子舉順天鄉試。辛丑成進士，改庶吉士，派習國書。甲辰散館授戶部主事。丙午丁濟南君艱。戊申服闋，補湖廣司，入值軍機處，擢貴州司員外郎。壬子京察一等，奉特簡授兩淮鹽運使，即充欽差大學士慶文恪公隨帶司員，至江南讞獄勘辦事竣，次年始蒞任視事。嘉慶丁卯，擢湖南按察使。戊辰調湖北。庚子[二]擢廣東布政使。乙亥擢貴州巡撫。丙子以太夫人年高乞養。壬午養親事畢，上以兩淮疲憊日甚，特命公以巡撫銜巡視兩淮鹽政。丙戌召還，以五品京堂候補。庚寅卒於京寓，年七十有二。配同邑元[三]氏，累封夫人。子二：長在墫，捐職同知，次協均，國子監生，并年少績學，能不失世業。孫五：某某。

公性尤嗜詩，至老不輟。自漢魏、六朝、三唐、兩宋以及近世聞人專集彙集，皆悉研究，辨哲其得失。公以世家子，弱冠即涉詞苑，佶柩廷，洊登封圻，居華膴清要者數十年，未嘗歷怫逆失意之境，而其爲詩顧深悉民間疾苦，微言激射，頓挫沈鬱，絕無珠翠羅綺之氣染其筆端。咏《山燒》有曰：『層巒從此瘦，春草幾時生？』《望岱》有曰：『須知天下雨，還望一山雲。』寄意遙深，有寒畯專家所不及。溯公宦轍，留揚州者至久，其地居水陸之衝，四方名流所集聚。自趙宋時，韓、歐、劉、蘇相繼守土，賓讌之盛，輝映古今。閱數百年至國初，周櫟園侍郎，監督鈔關，遠紹逸響。而王阮亭尚書繼以司理揚州，誠心求士，士歸之如流水之赴壑。二公皆履卿貳，立治績，而世人之艷稱者，乃在鈔關司理時，誠哉其難之也。後又百年，盧雅雨、朱子穎爲

都轉，稍續前緒。至公而大盛，是以揚州人士，以公丰采爲上接阮亭者，信矣。公著有《賞雨茅屋詩集》二十二卷，《駢體文》二卷，《續金山志》十二卷，又選刻《蘇文忠公奏議》二卷，《虞文靖公詩集》八卷，《呂子易說》二卷，《江右八家詩》八卷，《朋舊遺詩》十八卷，《江右詩徵》一百廿卷，《國朝駢體正宗》十二卷，皆行於世。唯選批國朝詩爲《清真集》者未竣事。

包世臣曰：公二子皆晚生，從弟炑官水部，未嘗從公宦遊，故具狀不能詳行治。按國史館例，官二品，皆據紅本及軍機檔以立傳，則公之政事，自在良史，非私家所能增損。公任都轉時，余嘗朝夕讀公詩詞，聞公談議，殊不以釐官爲樂，其意蓋欲大有爲者。陳桌以後，相去遼遠，信問阻越，然余客百文敏公兩江節署，語次及粵東平海事，文敏謂委署支調，公常拘牽成案，以掣其肘，頗銜公。文敏氣燄逼人，舉事多任意，同城官之將軍巡撫，莫敢立異同，而公爲其屬，獨能舉方伯之職，是亦一節之可見者矣。

## 校勘記

〔一〕『改』，道光本作『政』，誤。

〔二〕各版本均作『庚子』，當爲『庚午』之誤。庚子方舉順天鄉試，不可能擢廣東布政使。

〔三〕各版本均作『亓』，乃『元』字缺筆避諱。

公諱仁基，字厚子，江蘇武進人，系出宋魏王。康熙中有任戶部尚書諡恭毅祀賢良祠海內稱爲名臣者，公之五世祖也。祖滙，增監生。考鍾書，舉人，任豐縣訓導，保薦知縣。俱以公貴，於山西平陽府知府任內，贈如公官。祖妣楊，妣惲，俱贈恭人。公少穎異，好讀書，長六尺，白晳豐下。趙故舊族足科第，然軀貌率短小，公居群從間，丰儀偉岸，見者知爲大器。成童，侍贈公之豐縣任，贈公俸滿膺保薦，里居候銓，公即橐筆遊湖北，恃脩脯給菽水，故食貧。又客遊久，悉民間疾苦。

道光乙酉舉於鄉，丙戌成進士，以知縣發江西即用。初署宜春，旋補崇仁。會秋讞，所部民有於鄰縣犯絞者，解省時中途逸歸，公偵知密捕，追蹤至湖南之湘潭而獲之，以歸鄰縣，鄰縣得不被議，論者以爲難。未幾，部選之安徽涇縣知縣，回避巡撫，與公對調。先是，涇屢構巨案，公在任三年，邑無大獄，上游以爲能，調懷寧。懷寧治附省郭，濱大江，奸宄之所出入。江蘇桃源有決河要犯陳端，逋誅日久，公捕得之，奉旨賞戴花翎，以直隸州知州升用，遂擢滁州。入都蒙召問家世，知爲恭毅公後，溫諭有加，時以爲異。數調署六安州。旋奉特簡升山西平陽府知府，抵任未匝月，復升授江西贛南吉寧兵備道，兼理贛關道。境間於閩粵，民鷙悍輕犯法，

然終公之任，惟泰和縣有梟徒戕卡弁之變，公馳往督捕，首從悉獲，此外勘有巨案，較前此為安靖矣。及英夷在粵滋事，擾及浙閩，公義憤中積，常憂形於色。及南安設糧臺，公奉委襄理，悉心檢核，積勞致疾。道光二十一年六月初二，奉旨授湖北按察使，時公病日甚，延至十九日遂不起。距生於乾隆己酉六月廿二日，年五十有三。配高氏、繼錢氏，俱贈恭人。再繼方氏，例封淑人。子三：長鑄早殤，次熙文、烈文俱幼，俱方淑人出。女子子三：長純璧，適陽湖縣增生李嶽生，予友李兆洛申耆之姪孫。次細瓊，字江西安福縣附生阮泳經。次紉珠，適陽湖附生周瑛，予友周儀偉伯恬之叔子。

公性嗜詩，有《幽棲集》一卷，《登樓集》一卷，《折腰集》二卷，《九疊山房和陶詩》一卷，已板行，而予皆未見。公任懷寧時，連年被江災，著《江水論》十二篇，識者以為得江水致災之源云。

　　包世臣曰：予客遊數過常州，公之諸父及群從兄弟姻戚有學行者，多與予交善，獨於公未嘗一面。及公宰吾涇，接人士，語次必及予，殷拳備至，而予適摯眷僑揚州。逮予薄宦江西，公監司南郡，相距較遠，故不能悉公之治迹。然予滯迹豫章，見公之族戚赴虔者，往返絡驛。公凶問至，常州之留豫章者，皆為嘆息。近世卿大夫，身履華膴而厚自封殖，視所親如陌路者比也。公起於寒畯，既顯貴，其卒也，幾無以斂，而篤於睦婣如此，其古之所稱長者歟？故據來狀次為篇。

# 皇誥授資政大夫廣東布政使司布政使軍功隨帶加一級熊公墓志銘

公諱常錞，字象于，一字椒實，號聲谷，姓熊氏，江西鉛山人也。熊氏自宋居南昌，康熙中有紹鳳者，捉店鉛山，爲其土人章氏婿，遂家焉，其後爲鉛山人，實公高祖。曾祖熙材，姚陳氏，篋金氏。祖枚，乾隆辛卯進士，授刑部主事，仕至刑部尚書。追贈三世，皆光祿大夫，章、陳、金皆一品夫人，以尚書爲金出故也。考培，封文林郎，贈資政大夫。妣黃氏，封太恭人，晉贈夫人。尚書未通籍時，讀書山寺，與其老僧善，一日尚書自家還寺，塗遇老僧，與之言不答，而行如飛，甚訝之，比入寺門，知老僧已圓寂。其徒致遺言曰：『丁未年當再聚，公之誕也，適當是物』尚書咳然曰：『是老僧再聚耶？』挈以隨任。當尚書承宣安徽時，巡撫爲大興朱文正公，知人好士，宇內之所宗師。及公入都，文正招至澄懷園，與其孫涂，同學於故協辦大學士蕭山湯金釗，間自課其詩文。初，章夫人苦節撫五子，寠甚，嘗嘆曰：『椒五粒豈無一辣者？』既而其季負販，得鉅金於路，物色還主，章夫人欣然曰：『辣者其在是矣。』是實生尚書。文正習知其事，涂字蘭實，文正遂更公字曰椒實，命之曰：『字以敬名，當念汝祖德也。』

丁卯，領鄉薦。己巳，成進士，改庶吉士。辛未，散館授編修，旋聞封君訃去官。甲戌，服闋補原官。己亥，[一]充國史館纂修。丙子，充本衙門撰文，派辦院事。戊寅，充雲南鄉試正考

官。己卯，京察一等，以道府記名，是秋，奉視學廣西之命。癸未，差竣，記名御史，旋蒙簡放陝西漢中府遺缺知府。比至陝，而漢中缺係奏升，遂留陝候補。未幾，西安出缺，疆吏以公在省讞獄明速，遂署首府事。甲申六月，兼護鹽道。九月補榆林。榆郡地多斥鹵，又時有榆溪水患，公疏渠以資漑，築隄以防漲，水利既得，變瘠爲腴。又捐廉創義倉，民從勸諭，不勞而集事。乙酉冬，護理延榆綏道，以新疆南路逆回滋事，徵調邊營，卒旅於例外需索，有司不能供，因大噪，公申明紀律，懲其渠乃定。丁亥八月，調西安，時撤還東軍，絡驛不絕，及戊子五月，俘送逆酋張格爾，供億護軍，尤旁午倥傯，公督辦既無貽誤，而本屬公事，及一切發審之案，鉅細畢舉。大吏奇其能，保叙軍功，隨帶加一級，復首列計典薦牘焉。己丑冬，太恭人棄養。壬辰，入都補行卓異引見，旋奉簡放山西蒲州府。次年秋，調太原。先是，大獄屢興，首郡被議者相繼，省視爲畏途。公從容受事，閱三載，竟無京控案。乙未春，趙城變起倉猝，人心洶懼，公鎮撫之，群視垣民倚以自安。繼積雨壞汾河，田廬城垣皆被浸，公設法防堵賑邺，賴以不害。公念災至而捍禦，不若先事預防之爲得，因議濬築兼施，疏尾閭以暢宣洩，植蒲柳以固隄防，至今賴之。丙申，擢山西冀寧道。是秋，署按察使事。丁酉，署布政使事，值巡撫北閱，兼代行院事。秋，擢直隸按察使。冬，以陸費瑔升浙江按察使，回避原籍，與公對調，公因赴浙。適浙江布政使程喬采丁外艱，公署其事。未期，擢廣東布政使。時粵東以查辦鴉片，英夷逆命，徵調召募，籌撥支應，馳驅海壖，積受風濕，冬杪忽中急風，請給調治。庚子春，假滿不痊，請開缺。以五月五

日痰湧卒於藩署，年五十有四歲。配南城曾氏，貴州巡撫燠之愛女，誥封夫人。子三：長存澤，次存泰，俱國子生。次存瀚，己亥舉人。女子子一，適江蘇按察使張晉熙。孫三：爲箆，有筠、文策。孫女一，俱幼。存澤等以某年月日葬公於某原，禮也。

公以貴介起家，歷躋清顯，居外任唯榆林爲瘠，最後至粵東多寶之鄉，而歸櫬之資，實藉寅戚賵贈，眷屬賃寄豫章，無一椽之宅。憶嘉慶丁巳冬初，余甫弱冠，應文正公召至皖，尚書聞聲相求。次日予走答，尚書命公出見，年十歲，眉目如畫，戴高梁帽，衣紫布袍，紅青布套，帶銀項圈，倚肩立。尚書曰：『吾子試使之背《周禮》。』余抽問五六事，公琅琅背誦，雖序官無錯誤。余起賀，尚書歡甚。以承宣愛孫，而衣飾如韋布，尚書儉德之可風也。而公履豐厚數十年，不事封殖，可謂無忝爾祖者矣，是宜有銘。銘曰：

嗚呼！人之生也，有以爲施也，抑以爲報。而其報也，或以前生之苦行，或爲先世之永好，其宣也孰蓄之，其茂也孰膏之，其來也有自，其去也有歸。造物者不以我告，而吾於熊公省其機已。

校勘記

〔一〕各版本均作『己亥』，當是『乙亥』之誤。

## 皇誥授朝議大夫江蘇松江府知府加二級葶村李君墓誌銘

君諱宣範，字君式，號葶村，安徽宣城人也。其源出隴西，至宋有令旌德者曰份，子孫遂居其邑之湯村。明末有孝子曰廷臣者，自湯村遷宣城西門內，始為宣城人。至君凡六世，祖夢夔，縣學生員。考承時，并以君貴，贈如君官。祖妣張，贈恭人。妣王，封太孺人，贈恭人。君五歲而孤，家赤貧。乾隆癸丑，君年僅十九，貿貿走都下，傭書為生。久之考取內閣供事，積勞送國史館，議敘未入流即選。嘉慶庚午，選山西盂縣芹泉駰丞，兼巡檢事。乙亥，遵例例捐升縣丞。丙子，選江西南昌縣縣丞。庚辰，代理永寧縣知縣。道光辛巳，王恭人在署棄養，歸葬。比服闋，遵常例分發直隸委用。丙戌，委辦天津海運局事，得儘先，是年九月代理南皮縣知縣。丁亥，署大名府經歷。是年七月，代理清豐縣知縣，旋補房山縣縣丞。庚寅，以防永定河汛安瀾功，以知縣儘先升用，辛卯，署順義縣知縣。壬辰，署良鄉縣知縣，調密雲縣縣丞，癸巳，坐升密雲。乙未，調寶坻。丙申，署通州知州。丁酉，升授通州。戊戌，兼署東路同知是年十二月調涿州。己亥冬，奉特旨簡放江蘇蘇州府遺缺知府。庚子春，抵江蘇，補松江府知府。四月抵任，未幾遘末疾，五月乞假就醫，遂回籍，以壬寅九月二十日卒於里門，年六十有八。配同里丁氏，前卒，贈恭人。繼常熟倪氏，封恭人。子一，榹，豫工例候選知縣。女子子

二，俱適宦族。孫五，某某。女孫一，俱幼。櫬將以甲辰年囗月囗日葬君於建平縣南鄉史家壩之原。

先期具狀請銘，予按狀：君以無藉入都，泊出都完娶，奉母氏盡室寄都下，備嘗艱辛者十有七年。得一官，浮沈佐褓。又廿有三年，乃專城而居。當其縕黃綬也，雖代理永寧、南皮、清豐三縣事，代理例不支廉俸，不主徵收，且俱止二、三月，無可短長。及署順義、良鄉，補密雲，調寶坻，擢通調涿，事可自爲，而缺皆極瘠。又通爲漕委，涿首孔道，星使台司冠蓋常絡繹，而君迎送有隙，勤民事無怠倦，已爲完士，民甚宜，君以得擢優郡，蒞任月餘，遽爾遘疾。原佐褓例禁擅受，其能守舊章、收規費者，在南昌司老民堂，不攫孤貧之利。及擢密雲，以其地逼沙塞，文教僿陋，集紳士興書院，嚴課核，使諸生登賢書者相繼。在寶坻拓義塚，設藥局、棺局，一皆捐廉爲倡。每屆升調，奉檄即行，倉庫公事無虧缺。至其緝捕匪徒，常先隸卒，奮前不顧；讞冤獄，苟得情，必絕瞻徇，委曲白憲府直之，與尋常日行無留事，櫬歸里後未有一椽之宅，顧馨橐以建宗祠，置祠田備祭掃周邮之需，皆常情所難。

狀頗詳具，然循分供職之常也，故不著。著其宜銘者，銘曰：

耳目所寄苞苴集，苞苴既通耳目塞。實論優瘠名繁簡，舍名取實任自擇。善事上官優更優，勤求民隱瘠彌瘠。共逐頹流爭菀枯，誰向窮簷哀踽踽。李君晚節似朝隮，移瘠入瘠毗赤幾。善哉竟不受瘠累，子孫世傳清白吏。

## 皇誥授通議大夫按察使銜陝西鳳邠道查公神道碑

道光辛丑九月十三日，前陝西鳳邠道加按察使銜查公卒於白門僑第，其孤同知銜江蘇即

補通判德基、侯選布政使司經歷德本，卜吉於城東武岡山麓，以癸卯□月□日舉葬。既窆事，

涕泣來告曰：『先大夫生平相知之深，無如表叔。當世任斯文之重，一言不苟下，可以信今傳

後，亦無如表叔。今窀穸已安，而墓表闕如，敢以請。』按公於先母氏為族子，里居相距僅二十

里。嘉慶甲戌，相識都下，論議如笙磬，相得之歡，親弗中無與比者。雖衰頹不文，固無以辭。

爰述予所習知，而確鑿有據，為天下共聞見者，編次之，以授德基，使刻貞石於墓道，以告後來。

曰：公少小孤露，群從莫相恤，不能卒儒業。乾隆己酉，甫弱冠，徒步五千里，入閩投所

親。既至則無可弛擔者，寄逆旅，傭書以就口食。好問好察，漸通曉時世事。以書記遊小吏

署，數年，為福州將軍魁倫所知，延入幕府，為腹心之友。乙卯，閩中大獄自浙起，上悉逮諸大

吏，而以魁公署督事，主其獄。閩中州縣，少自然之入，歷任大吏，責供張無藝，縱所屬羅織大

戶，勒鉅賄，民不堪命。是獄既結正，貪酷之吏悉伏辜，其風遂息，閩民始有生人之樂矣。大吏

繼至者爭客公，復釀金援例以通判留閩。嘉慶己巳〔二〕，鉅盜蔡牽殲於海，當路歸籌策功於公，

拜五品頂戴及花翎之賜。牽平後，南洋惟朱渥為猾賊，欲歸誠而無可託命者。公既得要領，隻

身至舶上，見其男婦，諭以禍福，遂受降而返，洋氛靖以至今。

壬申，署臺灣淡水同知。下車即訪獲妖言惑眾之高媽達，訊得劉林、祝現，定以次年閏八月望，在都舉事，四方起應之情，通詳請奏。劉林者，林清別名也。上游以其語不經，僅照尋常傳教例論決。及癸酉十月，臺灣聞都中九月十五之事，而高逆伏法後，其黨已解散，竟得不起。假疆吏據實入告，先事撲捕，何至啑血闕廷，毒流三輔哉？其甚者，癸酉九月十四日，蘆溝橋巡檢飛報現等奉林清命，定十五日午時進宮滋事，黨羽本日已入城。而兼尹尚書并不部署防衛，唯以『事宜委婉勸諭，不可冒昧聲張釀巨變』爲批答。又前此陳德之變，雖睿廟至仁包荒，然其事卒疑不能明。及癸酉八月，代理山東金鄉縣吳堦，捕獲逆目崔士俊，究出嘉慶八年[二]陳德偕祝現，林清至崔士俊家住一月，趨車者爲支進才，始知陳德本林清逆黨，并無別故。而東撫以事屬既往，刪不入奏，使陳逆疑團至今莫釋。近世大吏遇小民茹素祈福者，莫不張大其詞，以衒能邀功。至於防微杜患別嫌疑機栝攸關至鉅者，則慮其別無證據，事難收拾，置不問，以貽伊戚，比比然矣。

甲戌，公當以道員謁選，乃去閩，需次都下。丁丑，選河南南汝光道。己卯，恭值睿廟六旬萬壽，普施惠澤，免民間積逋。河南例有幫河工料價攤徵，民間逋數甚鉅，又山東以竄入官虧奉嚴旨，河南因惶惑不敢發。時公以攝臬在省，力持損上益下之義，疆吏夙重公，卒用其議。雖不盡如指，而案得照覆，實惠及民，爲十八省之冠。老教頭劉松之緣坐子逃遣劉文煥，數十

年海捕無獲，公偵知其傳教於安徽之宿州，委員往捕，解豫訊辦，未定讞，而公奉太淑人諱去

官，然邪教根株，至此遂淨盡。道光壬午，服闋，謁選得陝西鳳邠道。乙酉，逆裔張格爾擾新疆

南路，調主嘉峪關軍需局事。自川楚軍興，費帑累大萬，與軍事者莫不饒沃。將吏習川楚之

故，支銷多重複，公不避嫌怨，核實應付。大兵出關時，僉謂當催長馬駝送軍裝，公以內地馬不

習關外寒苦，必多倒斃，且關外臺站，皆有伺應，關內長催到彼不適用，唯增餧養費，開銷重沓

不便，議者無以屈，節帑至二百餘萬兩。事蔵，叙功加按察使銜。公在監司任內，攝豫臬者一，

攝秦臬者三。凡案有疑竇，皆於初詳指駁，使屬吏得研審更正，招解後無復翻異，以故得依限

完結，官民胥免拖累焉。乙未，公年六十有八，懸車遂初，本籍故無田宅，卜居白門青溪之側。

計公幕閩二十年，官閩十年，官豫三年〔二〕，官秦十二年，先後決大疑，捍大患，飭官方以甦

民氣，靖伏莽以奠民生，皆持大體，不事聲色。然初爲丞倅，即係理民劇任，洎當刑名總滙地，

雖能者苦叢脞，而公卒未嘗以公事罣纖芥吏議，其謹細慎微、檢點周至，又有如此者。公幼歷

艱辛，未得博涉書史，出門同人，始乘暇隙親群籍，而吐屬爾雅，翰札雋妙，館閣諸公，罕能及

者。從前爲諸侯客，雖被信任專而且久，然因人成事，豈能盡如我意？及任監司，攝提刑，又

事事須關白、取進止。若以公之才識閱歷，獨當一面，則功業可以廣暨，而限于資格，又所居已

僻，莫能爲推挽者，故所就遂止於是。然被其澤者歌咏慈祥，聞其風者企仰俊傑。吾鄉先達有

趙先生青藜，以編修改官御史，勿欺而犯，權貴側目，能不負所學。葉先生居仁，以進士官廣東

藝舟雙楫

二五六

知縣，清操自厲，誠格幽明。惟公通人情、達事變，與趙、葉兩先生前後鼎立，爲吾鄉之偉人矣。

公安徽涇縣人，諱崇華，字九峰，晚號實庵，年七十有四。

## 李鳳臺傳

君諱兆洛，字申耆，姓李氏，江蘇陽湖人也。本無錫夾山王氏，明神宗時有本成者，育於武進三河口李氏，遂冒李姓，武進分陽湖，三河口屬之，故爲陽湖人。祖衍曾，國子生，貤贈奉直大夫。父徵蘭，陽湖學生，封奉直大夫。妣奚，贈宜人。娶宜興路氏，封宜人。子二：顥，前殁。願，國學生。女一，適〔二〕同邑陸佑麟。孫六。曾孫二。

君短身碩腹，豹顱剛目，面麻黑，望之峻嶒若不可近，而就之和易，終日手口無停輟，而未常有疾言遽色。幼聰慧，好讀書，日能熟百餘行。予以嘉慶庚申識於白門，壬戌過訪，主其家七閱月，遍檢其所藏書，卷逾五萬，皆手加丹鉛，校譌脫，正錯牾。矢口舉十三經辭無遺失，上

自漢唐，下及近世諸儒說，條別得失，不檢本。尤嗜輿地學，備購各省通志，較互千餘年來水地之書，證以正史，刊定顧祖范《讀史方輿紀要》之與原史不符者。并世先達，唯開化戴簡恪公，友生中，唯吳沈欽韓文起，記問差足相上下，餘無能爲儗似焉。而慮以下人，見一材一技殊么小，[三]盛加推掖獎借，自以爲不及。予稚於君六歲，所學至淺陋，而君見《說儲》稿本，謂其慮周亭林，詞孅敬輿，以塗改勾剔甚蕪累，手爲繕清，至十餘萬言，楷法一本渤海[四]，十日而畢。予逢人誦説曰：『以能問於不能，以多問於寡，有若無，實若虛，吾申耆其幾近之。』聞者駭然，久之則皆以爲知言也。

成童應縣試，陽湖令陳君，見君年最少而投卷太速，疑之，君應答如流。陳君款詢家世，曰：『汝可即歸，吾不招覆汝矣，通場雖皆未投卷，然知必無及汝者，招覆非第一不可。汝童年初試，即蓋一邑，非吾之所以期汝也。』即在廳事書聯爲贈曰：『他日定成名進士，乃翁真有好兒郎。』一時傳爲佳話。旋丁奚宜人憂，服闋赴試，督學使爲贈曰：『歸家熟讀之，若毋薄李生新進，老夫衡文半天下，未見有如李生者矣。』嘉慶甲子，應江南鄉試領解。乙丑，成進士，改翰林院庶吉士。戊辰，散館一等，授知縣，選四川，親老告近，改安徽鳳臺。及發落，文恪已將君原場及覆試卷刻成，九學諸生各給一本。曰：『他日定成名進士，乃翁真有好兒郎。』奇君文，既首擢，及發落，文恪已將君原場及覆試卷刻成，九學諸生各給一本。

君蒞任，知漢芍陂在邑境，勘之，今名焦岡湖，濱淮而山崗環繞，易爲旱潦，君增陧防，設溝閘，督耕耘，民以有歲。邑多豪猾，爲逋盜藪者相望。君常騎，率健勇循巡民悍同壽，而地特瘠。鳳臺爲壽州分縣，

閭里，每出不意得其魁，又察其中有重氣節矜然諾者撫用之，盜以斂戢。

辛未秋，百文敏公任兩江督，先是，儀徵有劫殺巨案，戕一家三命，文敏偵得兇盜為蒙城人而匿鳳臺，嚴檄兩邑，限一月捕送。君偵知容隱兇盜之巨猾，不受捕，乃召撫用者至內室賜之酒饌，曰：『吾當解組歸里門，故與若作一劇飲。』受撫者怪語不倫，請其故，君示以督檄。受撫者曰：『役故知其人匿巨猾家，然力不能取。』君曰：『若力能取者，吾早以捕事責若矣。吾即去此，若亦不能終做好人，故與若作別耳。』受撫者嗚咽良久，曰：『有一計或可試，收役家屬於獄，而發硃簽諭役往，然三日不回，則役死猾家已，役之妻若子，可終身伺應夫人公子，供灑掃，幸得延宗祀。』君諾之。猾家距城廿五里，受撫者即日至猾家。猾款之曰：『雲泥路隔已三載，何幸臨此，得毋為儀徵案耶？』示以硃簽，猾曰：『信在此，可召出共［五］飲而商之。』兇盜出，則曰：『我公之新友，而彼則舊友，且我一身而彼一家，顧為新友之一身，陷舊友一家乎？』兇盜至趫勁，猾恐受撫者非其敵也。君初遣受撫者下鄉，即於署內製堅檻，并集異者護者百餘人以需。受撫者引兇盜至，君適在廳事，遣長矛二十，護送至城門而返，蓋兇盜至趫勁，猾恐受撫者非其敵也。君從入城耳。』次早，猾遣長矛二十，護送至城門而返，蓋兇盜至趫勁，猾恐受撫者非其敵也。君讞他獄，一訊名姓，立檻解蒙城，而身督護送。鳳臺去蒙城七十里，中道有鎮為分界所，檻車入飯店，君降輿當門坐，環觀者如堵。君曰：『此巨盜斷不能捕，而我竟捕得，若等知吾樂否？』猾已遣數十健者來取巨觥痛飲，又命侍者酌飲其父老，與話嘈襍不可休，醉甚，乃升輿前行。猾黨問檻犯何尚不來，答以隨後，猾黨返至劫，見君攔店門轟飲，遂出鎮外候，良久，君輿過，猾黨問檻犯何尚不來，答以隨後，猾黨返至

店，則早已毀店後牆，昇檻車前去，計且抵蒙矣。猾黨既返，君即改乘快馬，疾馳至蒙，會蒙令

受兇盜詞，即聯銜會印通詳，聲明鳳邑捕得，遵檄交蒙邑轉解儀歸案。君返鳳之次日，兇盜越

蒙獄。蒙令先以虧缺，奉督院嚴詰，事未竟，又失兇盜，遂縊。君嘗語予曰：『鳳、潁、泗三府

州，揀集五千人，可以方行天下，然唯其豪能用之，官用之必帥至千里外，或客兵勢盛，足相鈐

制乃可，否則驕蹇難為降伏已。』然則君真體察北方強者之性情至熟易，故機一發而必達，非

徒恃智若鏃矢已也。

甲戌，君奉奉直君諱去官，以交案覊滯歲餘，服闋，例還原省。君無意出山，而鳳臺猶有官

項，就館數年，以脩脯補虧缺。官事竣，遂旋里，江陰延主暨陽書院，居之二十年，而卒於家，年

七十有三歲。君為諸生，每試必冠曹，士論謂君文利小試，遣子弟從君遊，求弋獲技，故前後從

者數十，無能受君之學者。及主講暨陽，江陰人士頗能信受，毘陵之雋亦從而假館，四方艤舟

問字者無虛日。君乃得各就性情所近，分途講授，就染既久，多有能得其一體者。古今文辭行

世者，君無不披覽，時論盛推歸方，崇散行而薄駢偶，君則謂：『唐宋傳作，皆導源秦漢，秦漢之

駢偶，實唐宋散行之祖。』與予持論若笙磬，而予以辭達為宗，君則規撫體勢。朋儕中能文者

偶過君，君輒仿其章句，至本人不能辨，亦以此少所自得。唯官鳳臺時，撰邑志十卷，晚年校刻

興圖，督造天球，為精心之作。君名日益重，求文者接踵，君自信其文非行遠，遂亦不甚珍惜，

點竄來狀，率如人意付去，即棄稿。門弟子各私錄副，或有檢得於故紙者，咸寶守之。君既卒，

首選弟子蔣彤爲年譜一卷，又述平日所聞，仿宋人語錄爲《暨陽問答》一卷，郵致，乞志墓。其

明年，薛子衡又爲行狀。而高承鈺裒輯同門所藏君文，以聚珍板排印爲廿六卷，猶以君文多散

軼爲憾，欲隨訪隨續，俟備更付梓氏，郵排印本來乞傳。道光甲午春，予過常州，以張館陶墓表

郵書質君，君覆云：『衰頹已極，不數年，即當以此事相煩。』是君固早命之矣。予無以辭，故編

次所習，略不取材譜狀，以傳君之真焉。道光乙巳八月望，包世臣書。

**校勘記**

〔一〕『適』，道光本作『邊』，誤。

〔二〕各版本均作『顧祖范』，當是『顧祖禹』之誤。顧祖禹，字景范。

〔三〕『盛加』前，道光本有『而君』二字，咸豐本刪。

〔四〕『渤海』，道光本作『勃海』，誤。

〔五〕『共』，同治本作『其』。

## 甘泉訓導鄭先生碑陰述

武進鄭先生以嘉慶十一年十一月廿一日卒于甘泉縣訓導官署。其家孫國子監生良弼，既述其行，以請于有德而能言者，而先生之門人知縣左輔，又自爲之狀，故吏部郎中貴徵誌其墓，安徽巡撫初彭齡，又攄大節而爲之傳，則先生之美言善行，亦庶乎備矣。然世臣辱知于先生者深，所言當有當。

先生以經學名宇內，爲宿儒。然人稱先生爲經師，則先生不樂，即世臣亦不以經學推先生也。先生之治經也，尚調停漢宋之間，又喜採異説。然近世之治經者數十人，世臣蓋盡識之，雖精惻〔一〕不一，大略以説經名高，眩皷聾瞶，而巧爲取利耳，退核其所爲，則僻違怨誹，與所學相反。而先生之持身接物，必準諸禮，廉潔退讓，至死稱道不亂，此可以爲躬行君子者矣。先生之志在經世，所學既成，而不得用，則常與當路諷誦民間所疾苦，于兵政、海防、屯田尤詳切。然當路莫有能聽之者，其偶有聽受，則事屬微末，而節目條理，復不能稱先生之指。是故當路

之遇先生也，雖貌禮口頌，而其心則未有不勸且厭者。先生審知之，然有所聞見，必詳疏以告不已。

世臣自弱冠遨遊，見器于公卿，蓋亦志先生之志。詢今證古，卒不得一見諸實事，而其言又每驗。諸公亦以爲悔，然而繼言之，復不見用，積悔以成嫉者，且比比也。世臣于此蓋有戒心焉。然先生每有欲言，必與世臣商可否，世臣或審勢而沮之，則咈然怒曰：『天賦子以智勇，蓋將有爲，子安知當路者，不有一時之明，能行吾言，以全活生靈，而不負天命耶？爲一己之避忌遠謗，遂忍爲默默，非吾所以望子也。』先生之操持堅定，不從流俗也，蓋如此。良弼以嘉慶十二年四月十三日，扶先生柩歸葬，世臣故揭先生之志，俾良弼鑴諸石背，使後人知先生之可以爲百世師者，在此而不在彼也。先生諱環，字夢楊，又字清如。涇包世臣謹述。

是日辰刻，聞先生凶問，急往唁。入臥室，見先生朝衣冠端坐，持筆疾書。予退出至聽事，問諸生先至者，則曰：『先生以丑初疾革，浴畢斂以公服，天始曙，先生忽起索紙筆曰：「吾注《易》有四卦未卒業。是以回光續成之。」』予遂與諸生坐候至酉，先生擲筆長嘆一聲而瞑，急舁上牀，身已僵冷，而卦注畢矣。去來能自主如此，實生平所未聞見，附記以告後世。

## 校勘記

〔一〕『精觕』，道光本作『精确』，誤。

# 錢獻之傳

君諱坫，字獻之，姓錢氏，江蘇嘉定人。錢氏祖吳越武肅王，散處江浙，多貴盛，然以嘉定為望。君季父少詹事大昕，通經史百家言，為三吳老宿。君沈博不及詹事，而精當過之，學者所為稱『疁城二錢』者也。君少孤貧，於世事無所通曉，獨好讀古書。乾隆中，士習樸陋，率誦四子書本經各一部，時文數百首，以資弋獲，其全讀《左氏傳》《禮記》者，父兄輒以為務外廢正業，同輩亦相率嘲笑。君年十二，已無力就外傳，顧閉戶讀書，十三年，《三禮》《左氏春秋》《毛詩》《史記》《漢書》、許氏《說文解字》、杜氏《通典》及馬、鄭、孔、賈之言，皆能錯綜其義。年廿五乃娶，三日即徹夜讀書如故。君故未習宋人經說，始就小試，以漢說說之，有司至不能句讀，黜之至再。乃補弟子員。貧無以自存，乃入都就詹事。

時都中尚為詩，聲酒徵逐，以為名高，而君不能韻語。詹事以君通許氏書，乃命習篆。時都中能作篆者，唯學士翁方綱。遂購李陽冰《城隍廟碑》，晝夜習之，三月不能成字。忽患癇，忽中夜躍起，濡墨作篆。如是者七日，君病顧已解，書乾卦象畢，不勝餓而寢。翌早，詹事來視病，君尚未寤，見案上篆一紙，大驚。君病顧已解，醫者診之，脈無病，而手足厥冷，目瞪視，鼻微有息而已。君病顧已解，詹事問病狀，君答曰：『兒故無病，兒夢至石室中，見唐巾老者，指授兒作篆，七日夜不得少間，

作成輒批抹，最後書乾卦象，老者曰「此可矣。」兒遂覺，追憶筆勢，中夜作此幅。』詹事細詢夢中所見，蓋即少溫云。翁公聞之，即從君索書，嘆絕以爲神授，一日君篆書遂名天下。

君名既藉甚，試官物色君文，輒失之，以副榜貢生就職直隸州州判。從陝西巡撫畢沅遊，遂官於陝，二十餘年，歷署文山縣、乾州、華州事。嘉慶二年，教匪擾陝西、四川、河南、湖北，而華州爲陝西入河南要道。君兼攝州縣事，率衆乘城，力遏其衝。城無弓矢，君仿古爲合竹強弓，厚背紙爲翎，二人共發之，達百五十步。又以意爲發石之法，石重十斤，達三百步，一發輒斃數賊。前後接戰者四次，守城者八月，未嘗敗衄。三年春，河南有謀啓賊者，衆數萬人，招賊渠張添倫取道君部者三，卒不能東，而河南賊事泄就擒，西賊亦折回南山。督師以功上部，前後得軍功加五級。賊勢漸衰，而君以積勞偏廢，引疾歸，囊橐蕭然，以左手作篆自給。

所著書有《漢書地理志注》《許氏説文解字注》若干卷，皆能駁正前人之誤，不爲異説，而要歸于是，已板行。君在陝多得古人金石，其文字尤瑰異者，繪而版之，爲《圖説》若干卷。數十年來，三代、秦、漢之法物多見於世，而世之知古者亦漸多，君其始事也。近世士人，爭爲經學、小學、金石學，大抵疏剔字句小節，不能旁通其大義，又皆矜己屈人，莫適於用。唯君以書生薄宦，安則撫民，危則拒敵，迹其本末，斯可以爲不媿者矣。《補史記注》百二十卷、《十六國地理志》及詩文集，皆藏於家，未版行。

君病歸，以嘉慶八年始與余相識於蘇州府署。時君已六十餘，而余齒方弱，又所學不相

似，然君一見余而深器之，曰：『吾周行天下，識人無如包君者。』又常謂人曰：『南陽有田可耕，而猶吟《梁父》，今包君身困至是，率口必及民間疾苦，絕無怨尤不豫之色，是其所負者大而且遠，賢於古人必矣。今日包君自給不足，異日衣食天下者，必包君也。』又曰：『包君詩妙接陳思，而賦如平子。觀其與人書，累千言皆率筆無藁草，然絛邑雅密，近眉山父子，吾以專家之學與之言，而賦如平子。彼略一涉之，則數十年沈精所得，不過也。自古文人少所樹立，皆器褊好氣矜，不自撿飭，今包君可謂純凈無疵者矣。』然君初至吳，當事仰望丰采，結納唯恐不及，卒以極推余故，見嫉於當事，而君境以益困，君不悔，其稱余益力。君以嘉慶十一年十一月某日，卒于吳寓，年六十有六。君長子不慧，病後有二子，皆幼。君嘗自爲墓銘及行述，余未及見，謹具所聞之确切詳備者著於篇，以備史家採擇云。

包世臣曰：余識君，君即云：『足下異日論史，國朝當倡《經學傳》，自唐以來，治經無盛於本朝者，雖純疵不一，其可錄者，皆存之於史，使吾名藉以不朽足矣。』余謂：『君經學爲學者宗，而駢文亞徐、庾，篆書自鄧山人外莫與比，所謂不假良史之詞者矣。』余困躓如舊，重負良友，車過腹痛，此言是矣。

## 周節婦傳

節婦姓湯氏，宜興人，考九上，母沈。年二十四歸同邑周起雲，及期而起雲歿，有遺腹子應華。周氏故貧瘠，而起雲以上四世皆單傳，無期功親。起雲之歿也，考若思，姚吳，年皆七十餘，節婦治針桌以奉中饋無匱乏。舅姑既終天年，節婦治喪葬，以有禮見稱。復迎養母沈，撫其穉弟，藹然無違色，鄉里以爲難。節婦今春秋五十有六，爲應華娶于徐，孫四：某某。

包世臣曰：應華余素未之識，嘉慶戊辰九月，應華不遠數百里，涉大江覘余于邗上，辭色端謹，既出其母氏行略以乞爲文，又示其中表叔吳辰所爲跋。吳君厚重不苟君子也，備稱節婦訓誨應華有法，而應華能體母志，持身無所失。古人有言：『獲親有道。不信于友，不獲于親。』余既以吳君信應華，又以所見于應華者，信其母氏之教，故撰集爲傳，以爲後來徵信者採擇焉。

## 邵生碣文

生諱式穀，字子良，姓邵氏，江蘇山陽人。其家世爲武吏，而生獨業文，性尤嗜書，默而寡友，唯與邑人周寅善。周生長於生四歲，同學平原《千佛寺碑》二年，周生書名遂噪起一郡，求

者接踵。生名雖稍減，而郡人固以能書推生矣。嘉慶十一年，生年十七，周生年二十一，而荊

溪周濟以進士任淮安教授。始至，二生以其書謁，教授弗善也，二生意不能平，遂請教授書紙

尾。二生心既不然教授書，因請古人用筆結體相承之要，欲因其所得者以折之。而教授曰：

『書之道微矣，其略固有可言者。大約用筆患直，則務求其曲，筆既能曲，而用意又患淺，則務

求其直。其始唯曲也，故其力洞達而筋骨始能成其直；而終唯直也，故其意醇厚而波發有以

遂其曲。此秘發于大令，而備於永興，是後遂莫窺也。吾友包君慎伯得之以授余，余既受其

法，自視曩昔書，及視兩宋以來名人書，遂俱弗能善也。』二生即日備禮伯爲教授弟子。數日，二

生書皆頓改其舊。周生故貧甚，以求書者多，差自給。不數月，周生自謂略解書意，而郡人遂

絕無求書者矣，周生益困，與生善更甚，日日偕過教授。教授又曰：『用筆必氣平而勢側，氣平故

力厚，而峭利內涵；勢側故韻流，而丰神外煥。結字要外方而內員，必先打疊中堅，使其神

聚；然後縱放手足，使其局疏。分觀其畫，則欹曲偃互；合觀其字，則團結駢宕。而其要歸於

執筆運指，執筆須五指密攢，皆着指尖，若管當指節，則毫偏而指法不能撥換矣。指搦管緊，則

意滯而真力不至毫端。肩與食指平，臂與小指平，臂曲如抱兒，掌曲如握卵，腕不動而指不

停，心不散而息不急，則全身之力皆赴毫端，而又出之自然，故字畫員勁，而氣勢雄遠，細如絲

髮，血肉備具。此慎伯之授余者也，今悉以授二子矣。』

十二年秋，教授送考至江寧，則日日稱邵生善。又爲邵生乞余書，余病未能作，教授代之，

余以爲不減。生一見曰:『此非包君作也。』撿字裹有置考具單,曰:『此真包君書矣。』即袖歸裝池之置座右。十三年春,余至清江,生聞余至,時已二鼓,懷刺來。余初見生書,謂必精悍,及見生羸怯如不勝者。生出書請業,余觀其筆勢雄厚,雖受法于教授,而精爽且欲過之。因授以必極筆力,使鋒鋩四殺,然後聚墨筆心,以取員渾,每于去筆戒側,力崇淳質,則盡之矣。生拜受而去,越三日再至,呈其書,則諸弊去者大半。余昆生曰:『余自幼拙于書,又無師承,及廿六歲乃稍以己意求古人遺論,證之墨拓,則有微契焉。十年來遍窺江左諸家收藏真迹,始知用簡。夫每作一波常三過折者,蓋爲筆心着紙則曲,而副豪用力,則肉勝而畫褊氣怯,爲書家大忌。故一筆而以三筆成之,使副豪但輔筆心着紙而不曲,副豪斂入筆心,以一筆之用,備三筆之功,裹住鋒力,大指直提,捥心重壓,則筆心着紙而不曲,不致着紙而成偏鋒故也。今以墨故曰簡也。其法原於《石鼓》,而見於右軍《旦極寒》,大令《吳興》《忽動》諸帖,永師《千文》、伯施《廟堂》以得此秘,雄視千秋。董華亭書性卓絕,而未能解此,遒急側媚,少士君子之風。以後轉相仿效,如邱山近[二]。姜宸英等,僅知步趨。張照頗有工力,而結法尤俗。王澍枯直無血,王鐸僵燥無韻,近人唯鄧石如、劉墉、姚鼐三家爲特出。鄧氏篆分逼古,真書遒逸,皆成家法,草書亦強健,行書頗染習氣。劉氏用意傷巧,勢雖遒媚,而邊幅殊窘,其得力處,乃華亭之十五、六耳。姚氏行草超脱而不空怯,小正書亦遒麗,而方五、六寸以外,則筆勢蹇滯。余識到古人,而無工力。教授力行甚猛,而嗜好已多,未能純一。生其勉之。』生唯謝不敏。

今年春，余計偕北上，過清江訪生，則病痔甚。六月出都，而生已于首夏物故，嗚呼傷已！生之所就止此而天奪之，後人其誰謂余不妄嘆者乎。其尊甫武人，生書散失無復存者，唯與周生往復論書十數紙，尚足壽諸石，使人想見其橫絕不可控馭之勢。周生書性，故非生比，然亦教授之亞也，故備紀其始末，以明生志，而授周生。周生如能書以表生壙者，亦庶乎以道合而有始卒者也。嘉慶十四年秋九月，安吳友人包世臣述于吳門舟次。

此予未受法小仲之前，所自得執運之法也。在京口見鄧懷寧，其法略同，益以自信。及與小仲同居，斷斷者三四月，試之善而後從，詳在《述書》。恐閱者疑前後互異，故復記此。

校勘記

〔一〕道光本作『丄山近』（『丘』字缺筆避諱）。咸豐本、同治本作『邱山近』（以『邱』字避諱）。然錢泳《履園叢話》作『邱三近』，李放《皇清書史》作『邱山，字三近』，包世臣《國朝書品》作『釋邱山真及行書』，故知『邱山近』爲邱『三近』之誤。

## 余九傳

君諱觀德，字君懷，姓余氏，安徽歙人。其祖望孫甚，既得君，名之曰狗兒。江淮間每名子曰猫曰狗，取其易長育也。歙人呼『狗』與『九』同，遂爲余九。父某早卒。祖某舉人，爲南陵

縣教諭，俸滿保薦，攜君入都，以知縣就銓而歿。

家，以葬其祖。兆公征新疆，敗而仆，君以死捍之，被十餘創，遇救，兆公乃得脫。事上聞，純廟

嗟嘆，賜八品頂戴，元〔二〕寶二枚，開其戶。大學士莊文恭公巡撫江蘇，高君行誼，禮聘爲司閽。

君盡力事莊公，有不可者必力争，得請乃止。後莊公以蜚語被逮，君爲莊公受刑夾二次，事以

得白，還原任。大學士陳文恭公繼撫江蘇，所爲以詩歌贈君，而稱爲忠孝奇男子者也。

君具知人鑑，太子少保四川總督李世傑，以從九品試用江蘇，君與語而奇之，釀金爲加捐

知州，又白莊公得奏留。歙人山東學政福建道御史程世淳，少孤貧，入蘇州布肆習貿易；當塗

人山西知縣進士梁雲五，曾丐食揚州，君一見皆振拔之，使得習舊業以至通籍。君自蘇遷揚，

開怡昌客寓，而李公適總督兩江，視君猶同産，君顧不肯一至其署。李公防汛，每歲四取道揚

州，皆主君家，君爲言地方疾苦。兩江自尹文端後推李公，多君之力也。嘉慶初，揚州科名淪

落，君相城内有河二道，久淤塞，遂盡其貲得白金三萬兩，獨力浚治，以其餘建太平水倉。今揚

城街衢皆有水倉，火患大減，循君之法也。河既成，是年秋試，文武解首皆在揚，于今尤盛。乾

隆末，高郵州知州孫某，負君銀五千，君索逋至其署，而孫病甚，君即欲去，孫執手以稚妻幼子

爲託。孫既歿，君爲買宅于揚州小東門，任其支度，子能就學，君以屬名師；比君之卒，周給之不

絶。余以嘉慶六年始識君，君年已七十，言西域兵事及東北各部落風土形勝如指掌。十三年三

月卒于揚寓，年七十有八。資財蕩析，仰屋數椽。子厚存，亦古處有君之風，而困乏不能自存矣。

## 皇誥封奉直大夫河南永寧縣知縣加三級國子監生魏君墓誌銘

君諱元〔一〕，字應乾，晚號健齋，江蘇武進人也。父瓚，以孫襄貴，貤贈奉直大夫。姻王氏，贈宜人。君性穎悟，泛覽百家，尤好《內經》《素問》《金匱》諸書，遂棄舉子業而專治之。既久，鄉人有積年沈痾，及異證爲方書所不載者，而君胗之皆痊，名遂大起。君治病之旨，在審病者體之強弱，性之靜躁，與平日之所嗜好，然後證之以脉，而得其致病之源。又窮究物性相剋相助之故，而比�室以神其用，故有同症異治，異症同治。雖善醫者視其方，多所不曉，君爲剖之，則皆嘆曰：『非所及也。』

君所入既漸饒，有米數百斛，值大饑，將以平糶。所知止之曰：『各處飢民肆掠，吏不能問，糶勿繼，必有後患。』君曰：『吾擁多穀，而視鄉人飢，心不能自安，事變果出，豈能預計耶？』卒糶之。不旬日而穀盡，後至者君指空困示之，皆曰：『先生盛德不欺人。』悉散去，無異詞。有鄰人不戒于火，君告家人曰：『吾自問無隱慝，應不患火。』火既滅，環君宅者皆灰燼

矣。無賴子夜縊于君之鄰孫氏，孫移其屍而叩門以告。更夫沈保郎見之，願爲切證。君戒沈勿言，即具報驗訊，給埋葬而案結。沈詰君，君曰：『彼自圖賴耳，孫懼禍，故爲此，非以仇我也。若言之，則孫以移屍陷罪，且傾其家而仇爾没齒，豈如我費數十緡，鄰里相安之爲愈乎？』沈驚服，而孫尤慚感，多君長者。君之不辭苦累掩覆人惡，胥是類也。

君長子襄，以嘉慶乙丑進士，分發河南即用知縣，補永寧。迎養，君手書示襄曰：『吾爲鄉人治病，弗能離，兒母自率子婦來耳。吾不習吏事，然吾業醫五十年，醫之所入，不以事居積，財之所出，不以求虛名，是以行年七十，而無大不安于心者，吏道殆如是矣。吾今有市屋數十椽，較少時生計，優裕已多，兒又幸以進士爲長吏，若繫念家室，營私廢公，即倖逃吏議，吾不樂有是子也，勉之矣。』十六年，襄舉卓異，調洛陽。君又手書曰：『兒去永寧，百姓扳轅之聲至江左，兒學力不足以致此，審已，是必有要譽市恩者，以愚弄小民，非實心實政也，吾甚憂之。初至洛陽，即聞倡修學宮，文教固長官之責，然所至宜先問民間疾苦，勞來撫慰之，信而後勞，今所先若此，是爲名心所使，失其次矣。』其通治體知先務如此。嘉慶廿四年六月廿九日卒于里邸，年八十有四。配長洲王氏，誥封宜人。子二：襄，五品升銜山東招遠縣知縣；衷，國子監生，皆側室符宜人出。女子子六，適某某。孫五，秉、秩、秋、穀、穎。襄在洛陽奉王宜人諱去官，服除謁選，得山東招遠。君訃至，襄將奔喪治窆穸，子適在山東，以誌幽之文爲請，故次其行事而銘之曰：

士人貴自信其志。不近名者名歸之。回祿睢盱不敢肆。有子人稱君子子。遺澤始今永世世。

## 校勘記

〔一〕道光本、咸豐本均作『㝉』，乃『元』字缺筆避諱。同治本作『云』。

## 一 彬益和尚像贊

和尚，浙江黃巖縣林氏子，童時趫健尚氣俠，常負重蹻越山徑，出入甌閩，日行百數十里，群少以爲豪。年二十八，力悔夙行，捨身本縣嵩巖山之法輪寺，不數年，記誦經典語録各數百卷，遍參古德，傳礐山之法於天台山茅篷正海大師。和尚悼本師具足道德，未得主席，又深恥因人成事，不能昌本師之風教，行腳吳門，見臨頓路有靈鷲寺，係蕭梁古刹，而山門三椽之外，盡爲荒蔓，遂弛其負擔，矢志興復，示現感應，竟還舊觀。吳俗崇尚釋氏，琳宮相望，率居積豐裕，莫脩苦行，和尚表明心印，獨領炷香，遠近歸從，跌坐廣單者至二百人。弔椎辨難，應機立斷，校録刊布，與國清曜冶論說相上下，僧俗讚嘆。又延主楞伽、半塘諸寺，晚年以社壇之湧蓮庵爲靜室，其地間於闤闠，塗徑通達，拓宇以接衆，較靈鷲尤宜。和尚命法嗣永華經畫之，至道光五年十一月二十五日，開堂未就，而和尚圓寂，世壽七十一歲。

計和尚生平所得布施，不下白金二十萬，悉以建寮宇，置常住，己身未嘗着絲裘。雖暮年

遇雨雪，必以油傘、油鞋從事，未嘗乘肩輿。縫紉必用棉綫，漆飾必用瓦灰，持殺戒之嚴如此。

日再食，唯鹽虀而已。昕夕拜經，當膝處皆穿，旅邸舟航不間也。永華親承付囑，必終其志，更

名爲寶蓮寺，供像開山，以別於靈鷲。予辱交於和尚廿餘年，未及銘塔，故贊其像曰：

謂和尚爲內重耶，胡爲號召之衆而興建之勤？謂和尚爲外重耶，胡爲奉身之約而求道之

殷？心乎濟衆，貞之四十年，卒不以利其身，庶無媿於乞士，爲閻浮之所共尊。

## 姚節母傳

節母姓張氏，安徽桐城人。考寅，順天府治中。妣姚氏。張氏族望甲安徽，子女率聰慧俊

朗，然恃門地習豪侈，而節母獨事勤儉，言動必端恪。及笄而治中卒，服除，適同邑贈奉直大夫

河南臨漳縣知縣加三級姚原黼。善事翁姑，有稱于閒黨。閱四年，舉子柬之，甫百日而奉直夭

折。翁以衰年喪子，家無次息，憂思至不能進食飲。節母爲門戶計，忍哀慰藉，持家事，撫遺

孤，翁乃漸不覺喪子之爲戚也。嗣姑氏患風痺，轉側牀蓐，節母性至潔，然扶持便溺，洗滌褻

衣，婢媼不堪其臭苦，而節母安之，人以爲難。柬之既成人，節母爲娶于其黨，連舉孫而婦殁。

道光壬午，柬之成進士，分發河南，補臨漳縣。先是，邑人共舉節母節孝，有旨旌其門，至是柬

之遵例呈請，得誥封太宜人，迎養于官。節母在室即喪兄，又喪父，于歸不數年而稱未亡，而姊氏又寡，繼喪姑喪翁，最後喪母，蓋自有識以來，四十年間，未嘗有歡愉之境。然柬之留滯都中不能歸省者，逾十年。及迎養至署，而諸孫皆嶷然成立，啓處有法度，善讀書。柬之在都，繼娶武進徐氏，節母至署，即督之治家，井井然，使柬之得不以家事紛其心。溯節母生于華膴，中更茶苦，晚就祿養，可自逸矣，而卒不以所處變其恒德者有如此。故工詩，有集若干卷。以道光九年卒于臨漳官署，年六十有七歲。子一，即柬之。孫四：世恩、世熹、世愷、世恭。女孫二。曾孫二：昶、曙。

包世臣曰：《記》稱『寡婦之子，非有見焉，則弗友也』者，以其不奉嚴訓，鮮克有成也。柬之自十五、六即知名，翱翔名公卿間，而伉直重然諾，無唯阿媚世之行。及其治臨漳也，予方客大名，相距不百里，策馬過訪，政聲溢田畝間。并以爲吾侯恪秉太夫人教，有數事幾不能決，受太夫人指而決之，言之歷歷可聽。柬之爲諸生也，不以貧困而徇人，其居縣也能治，又能使四境歸德于節母也。君子察柬之不匱之志，即節母可知矣。

## 霈霖雨和尚塔銘

和尚諱祖雨，字霈霖，霍邱徐氏子也。出家本邑節孝祠，稍長，受具足，籴揚州靜慧寺長老慧公，傳平陽宗法，于木陳國師爲第七世。先後主香阜、靜慧之席，還故里，開山爲雲臺寺。晚

遊南昌,開山爲長清寺。四啓期場,度眾至五百餘人。以道光八年十一月八日,示寂于長清丈室,僧臘七十三年,世壽八十一歲。法嗣在揚州住持先德、静慧寺住持先初、香阜寺再傳住持明恒,俱謂和尚中興香阜,主席久,爲神期所屬,因建塔而迎龕于南昌,供養經歲,卜□年□月□日啓龕入塔,而請銘幽之詞。

江淮間崇奉釋氏,布施山積,是宜有龍象能負荷者。卒之盛徒從、飾威儀,機鋒取足聳冠蓋,禍福取足震愚蒙,貪熾嗔深,與所學相反者,比比也。和尚獨循樸實,重然諾,力所能及,常先人而後已。吶然如不能言,而行必相顧,勞苦澹泊,以身先眾,數十年如一日。平居無誑語,唯無私財,既登大臺,猶徒步日數十百里,無倦困之色。余少就禪悅,所識緇流知名者以百數,唯白門聿芳,力行同和尚,而規爲狹隘;吳門一彬,濟眾不以自利,設心同和尚,而常出權奇以衒善信,非法門正術。則和尚蓋獨出而莫能與偶者矣,是宜爲銘。銘曰:

當世所謂禪宗者,莫不開堂聚眾,弔椎喝棒,然而迹其行事,則解縛愈以自縛,袪障轉以重障也。和尚而今已矣,更何從求實證於躬行,以解脫夫世網者乎?

## 皇敕封孺人山東館陶縣知縣張君妻湯氏墓志銘

道光十有一年七月十四日,山東館陶縣知縣陽湖張琦翰風之妻敕封孺人湯氏卒于署,其

年十一月二十四日，葬江寧府東郊龍山之麓。哀子曜孫先期扶櫬南下，以誌幽之文爲請。翰風予所兄事，曜孫又吾甥也，且予知孺人爲深。孺人，編修大紳之孫，國子監生修業之子。通書史，嫻禮則，尤工繡，以意剪綵數寸，爲山川人物數十百事，傅以色絲，善畫者所不及。既歸同邑張氏，家無一椽，侍君姑姜，偕姒婦吳，寄女公董氏宅。後隨夫子僑歙、僑嘉興，乃歸里，五徙仍僦居，最後從宦山東，遂卒。事君姑終始得歡心，和女公、姒婦無違間色，養母氏萬如在室。翰風晚而遠遊，孺人以婦工自給，然督課子女，能使皆有學行，知自立。及迎取之官，孺人稱貸建君姑節孝坊，營考妣窆夕，經年藏事乃成行。平昔食貧操作，使夫子不以家累身，能求其志；從宦不事簪珥居積。使夫子不以家累官，能成其政。又時節俸入，以潤夫子之族親交遊，老病則加以衣裘，恩舊更爲籌長久，此大較。里郈所知也。

惟予始訪翰風於歙，因得以兄妻禮拜孺人。後予過其常州寓廬，住半載，孺人治酒食日益精潔，至以牀褥易薪米，而予殊不覺，截髮剉薦弗過也。又予嘗以翰風久滯都下，過存探問，時嚴寒，而孺人棉衣未具，語次充悅，略不及貧難狀。予退而嘆曰：『辛苦無此比，常有好容顏。』常以爲陶公自尊之詞，今乃於吾嫂氏見之矣。』孺人自喪長子，始旦暮禮大士祈嗣息，然必祝曰：『天果不絕張氏，求賜善醫兒。』『生平痛無力者爲醫家居奇，常不得其正命，及誕曜孫，自知讀書，尤嗜醫，童時即洞曉經脉方藥，弱冠注《扁倉列傳》，識者驚爲絕業，予雅不事禱賽，至是不能不以爲至誠之有感也。初，翰風留歙不得歸，有富子與論五言詩而歡，以其力能清

負，而孺人曰：『此君擁多貲，既性不近利，又無魄力以自用其財，是終不足以保家。』不十年，其家竟落。前年夏，予取道館陶，孺人病痺已年餘，披兩嫗再拜，屬爲國子君序詩文集，不以至戚故簡儀節，其識力超絶，而造次以禮自澤，有如此。孺人得年六十有九，子二：珏孫，早世；曜孫，國子監生。女子子四：綑英，適刑部主事前庶吉士吳廷鉁；珊英[二]，適國子監生章政平，先孺人卒。，綸英，適國子監生孫劼。紈英，適國子監生王曦。孫一：晉禮。孫女一：字曦子弼臣。銘曰：

介甫謂列之於風以爲後世觀而無媿，此行治之出仙源縣君者也。豈不爲以禮輔佐勸勉君子，知其子必以才於世有聞耶？吾於孺人亦云。

## 皇敕授文林郎山東肥城縣知縣丁君墓碑

君諱履恒，字道久，別字若士，姓丁氏。其先世集賢校理寶臣者，當宋景祐中由醴陵遷晉陵，子孫家焉。晉陵，今江蘇之武進，遂爲縣人。曾祖復來，縣學生，贈通議大夫，姓吳氏，贈淑

人。祖廷讓，以進士累官江西按察使，授通議大夫，妣沈氏，封淑人。父汝驥，國子監生，贈文

林郎，妣瞿氏，封太孺人。文林君四子皆通籍，君爲其季，弱冠補縣學生員。嘉慶辛酉，選拔貢

太學，朝考不得於有司，恭應戊辰淀津召試，入二等，賜大緞二匹，充文穎館謄錄官。藏事，叙

銓贛榆縣學教諭，俸滿保薦，道光丁亥，選授山東肥城縣知縣。庚寅，以病足自免。未行，而太

孺人訃至，驚悼拊擗，病益咇。回籍後，偃鬱昏迷，至壬辰五月廿五日卒於聖室，年六十有三。

配同邑莊氏，封孺人。子二：長嘉蔭，嘉慶己卯順天舉人，充覺羅官學教習。次嘉葆，道光壬

午順天舉人，充咸安宮教習。女子子二：長適同邑庠生吳夢徵，次適同邑龔紹聲。孫三：壽

承、壽濤、壽溥[一]，皆幼，壽濤君以爲猶子嘉琛後。

君生性磊落慨慷，而所學又足以助其識、堅其氣。漢、唐、兩宋儒先之書，無不旁搜切究

者，然襞積武斷之説，性天愚誣之論，蓋未嘗一關其口。居平與昆季友朋相砥礪，唯於日用尋

常語默作止之間，質求真實。每酒酣耳熱，極論立身成敗，民生利病，常痛哭噓唏不能自已。

讀書史，至古先哲人搘拄艱虞，遂以轉移禍福，及鳩集流亡，起溝壑而措之袵席者，必反覆深求

其故，或撫卷瞑目，至終日不出語。蓋君之中懷蘊蓄，非苟爲誇耀淹洽，矜詡章句，爲俗儒所爲

者也。庚辰秋，君年已五十有一，贛榆返里，中途中惡風，病寒澀者數月，意氣自兹日就銷減

矣。又七、八年，乃知肥城。君學深於《詩》，常守毛公『烹魚煩則碎，治民煩則擾』之訓，然其

居縣也，聽受無留事。又時時存問耆舊，詢疾苦，率紳富修社倉以備災歉，舉保甲以戢奸

宄[二]，立普濟堂以邮煢獨。民安其政，年穀順成，是以去任之日，老幼扶攜餱送數十里，或至涕泣，嘆仁明爲近今所罕聞見。而君顧歉然以爲不稱，負所職，悲夫！

嘗謂天賦人以聰明材力，今與古率不相遠，而輓近成材獨少者，大都爲俗學所汩没。幸而有意思深長，欲巋然以頭角自見，則師友勸誡，必相與翦除之，斥爲客氣不可用。又幸而有少小不汩没於俗學，其遊處四方，復不爲俗論搖奪，以庶幾有成者，則常患與斯世枘鑿必不相入，而窮困老死不見用。若有用之者，無論大小，固皆有所表見以利澤斯人，乃又置盛壯可任事之精力於閑散無所設施之地，及其既衰將不能自舉，乃以試之事。幼學之卒不見行，而勞民不可休息，彼蒼蒼者其意豈可測哉？君著有《春秋公羊例》《左氏通義》《毛詩名物志》《説文諧聲類篇》《思賢閣詩文稿》《倚聲寫韻齋詞稿》《燕齊遊草》《熊湘遊草》《漚寄賸草》《宛芳襖著》《望雲聽雨山房札記》各若干卷，皆可觀采，而非君意之所屬也。余與君交三十餘年，能知君之志，故於其葬而銘之曰：

志盛氣衰，治不副意。未曜之德，以昌其類。

## 校勘記

〔一〕『壽薄』同治本作『壽博』，誤。

〔二〕『奸宄』道光本作『奸究』，誤。

# 繆孝子傳

孝子繆士毅者，字藩公，江南天長縣麗家尖人。康熙中分設安徽布政使司，故為安徽人。

小名華保，父廊賓，邑庠生，饒於財。順治十七年，海賊犯江寧，其黨劉清海掠天長，知縣繆，城

陷。麗家尖去城二十里，廊賓率家屬匿高郵湖中，亂定而怨家誣掠為助，控於高郵州知州吳之

俊。之俊置廊賓於法，徙其妻石氏、黃氏及其長子於瀋陽。士毅，黃氏生，以就乳鄭氏從母家，

得免。稍長，知被難事，遂走山海關尋母，無引不得出。歸娶於李，舉一子。遂以康熙二十二

年四月，請引至瀋陽，訪得石氏與長子皆故，黃氏前於康熙五年撥赴寧古塔屯烏喇，配蘇州朱

孟官，以新例，瀋陽流徙男婦，著分配不許自便故也。士毅展側至烏喇，遍訪無知者，唯言去此

五百里，有江南人莊。士毅跟蹤至弗喇河屯，遇一婦人云：『此莊無朱姓，有薛孟官妻黃氏，皆

江南人，生子六兒，今已十五歲，見居寧古塔城者，或是也。』士毅入薛氏門，望見坐炕上婦人，

貌如鄭氏從母，伏地嗚咽曰：『兒乃江南天長麗家尖繆華保也，今日得見吾母矣。』黃問有姊妹

否？曰大姊適曹，二姊適魏。黃乃抱持大哭，鄰里奔集，莫不嗟嘆，有涕泣者。寧古塔地瘠產

薄，禁留旅人耗口食，居十日，官吏催迫。二月，士毅抵家，而子前殤。繼舉秉文、秉彝，拮据成

立。携賈都下，得薛六兒書，知黃再徙艾渾而沒。艾渾，今黑龍江也。士毅舍二子，獨赴艾渾

守母墓，僦墓傍僧舍，授生徒以自給。而秉文旋亦遣秉彝罷賈歸侍李，身赴艾渾迎士毅。士毅不聽，秉文留侍五年，迄士毅卒，乃扶櫬返里。時李已故，合葬天長之豐揚山。秉文無子，秉彝以次子之璧爲其後。

松江大學士楊瑄，謫戍艾渾，初至聞士毅名，排閣請見，爲《孝子行》七百字以贈。百年來文學之士，多以詩文紀錄兩世孝子之事實者。鄉人屢合詞請有司達封圻，大吏卒以原案故，莫敢上聞，余故次其傳而論之曰：

甚矣！州縣之不可有匪人也。當海氛猝至，廊賓舉家避入湖，氛靖歸業，助賊之誣，其事可不辨而明。且廊賓身在膠庠，所謂怨家，不過以饒財之故，乾餼失德，非有枕戈切齒，必得而甘心者也。及其勿勿避寇，豈能更撿貲囊？幸得生全，田產之外，俱爲賊橐，怨家亦可藉釋忿憾矣。斯必吳之俊平素垂涎，苦其無隙，指授爪牙，嗾怨家爲此，以遂谿壑耳。而廊賓恃直負氣，重財輕命，卒以誣服，上蔽達聰，匪人之害，遂至於是，悲夫！然廊賓不被奇冤，則士毅、秉文之奇節，不可得見。而之俊者，亦得幸從螻蟻，同朽糞壤，不爲斯世所指名也，哀哉！

## 募釀歐湖坊歸櫬貲啓

原任鉛山縣湖坊分司歐鏡湖四兄，桂林之秀異也。文戰數奇，以貲筮仕，自嘉慶十五年到

省，汔道光二十年卒於湖坊官署，宦遊江右，前後幾三十載。補臨川尉，政成名起，調尉新建，論俸升湖坊司，中間署宜春灈言嶺分司，代理吳城主簿。不卑小官，必行其志，奉委聽訟，務在和民息爭，所至民安樂之，以是無例外之入，雖佐首邑繁劇之區，起居服食，唯具而已。其尉新建也，堂署不戒於火，延及尉署。先是，山東撫部經公，由撫州守擢雲南監司，道遠又多陸路，不欲重擾館人，以君爲舊屬，素敦久要之誼，節歷宦所積有箱籠十二事，寄貯君署。君扃置惟謹。及堂署火發，君竭力撲救不熄，比延己署，君始急回，冒火入上房，將經公寄存箱籠，盡數運出，而己物悉付灰燼。嗣重建堂署，允爲君修復，卒之尉署修費，仍君自稱貸爲之，以是重困。擢任湖坊，官遷而缺彌瘠。年五十有一，以疾物故，過身至不能備禮。孀婦二人，撫六齡遺孤，停喪三千里外之蕭寺，歸櫬無貲，旅食益急，此亦生人之至戚矣。

夫薄宦本以爲貧，苟能分上官之憂，不擾小民，不取非有，已爲近世之所難。至如君受撫部之寄一節，求之前古，唯盛軌受友人寄金五百，後以事覆家，寄金獨存，書之史册，以爲美談。而君之所受，其數遠浮盛公，又當頃刻呼吸之際，不顧身家，唯取必於全誼重諾，又較盛公所遇爲倉猝，是則古人之所難，而有識所共欽仰者也。是用縷述生平，布告諸公，或誼托同舟，或籍隸舊部，或感觸聞風，或心發即事，各量其力，不拘成數，庶幾裒成集腋，舉自衆擎，俾邱首得正，循良有後，是則先哲所謂不求福而福隨之者也。所有諸公慨助之資，悉由新建縣署歸總。

謹啓。

# 劉國子家傳

江淮間有篤行君子，曰懷瑾劉君者。嘉慶甲子，余再至揚州，識淩曙曉樓，以識君及君之子文淇孟瞻。曉樓蓋君妻弟也。孟瞻時年十二、三，穎敏誠樸，善讀書，余尤愛之，因數過君家，與君習。庚午，余挈眷來僑，汔道光甲午乃移居白門，前後三十年，中間曉樓不祿，孟瞻名日起，故余論交於揚州，以君喬梓爲最久而善也。揚人之稱君也，謂君齔齒失怙恃，淪落甚，年十二始入書塾。甫三年，則已熟經書，解文義，竄貧不能卒儒業，乃習賈。而所業復不足自立，君私購醫家言，乘夜誦習之，晝執賈業無遺誤。久之，人知君能，求治者多應手愈，遂改業醫。君治病者，不問貧富皆輒往，富室訒報從其意，貧者且贈以藥餌，或袖錢資將息，其有瘡潰、膿血臭穢，至家人莫敢近者，君見可治狀，必親爲洗滌，加膏丹，以瘳爲度。君醫名既噪，洎癃老不改其初。君家故有祖遺神香肆，各房輪值司肆事，其不值之房，值者歲貼白金三十兩。值者欺君孤弱，遂據如私業，起家累萬。旁觀憐君困，皆憤，勸君持約劑結算，當得錢千緡。君曰：『貧富命也，爲財利傷同氣之和，吾不忍也。』後據業者蕩其積，君境漸給，振助之有宗人恩。

凡君生平行治，其見稱於鄉里者如是。

余則謂挾術者多居奇，攫利者必乘危，君雖不諱自濟，而意則專於濟人，市肆中無是人也。

世儒讀書，於無關考試者輒莫省，或稍加披覽，又厚自矜異。君記問過人，雖不事舉子業，暇輒溫燖經籍，泛覽史冊，答問者無所隱滯，而絕不以知能自衒，庠序中無是人也。古之被褐懷玉者，大都任情絕俗，而君和易豈弟，無崖岸，山林中無是人也。是可謂『幼壯孝弟，耆耋好禮，不從流俗，修身以俟死者矣。』

君諱錫瑜，號琢齋，懷瑾其字也。援例入國子監，以道光庚子八月八日卒於家，年九十有二。曾祖春和，始自溧水遷揚州，以長子起寅貴，贈明威將軍。祖起泰，國學生。父暾，始占籍儀徵，與從兄曈，俱爲縣學生員。配江都凌氏，前卒。子一，即孟瞻，嘉慶己卯優貢生，文學爲江淮甲觀，藝林無異詞，而年逾五十，閉戶著書，無幾微不豫色。孫一，毓松，道光庚子優貢生。其未成童也，文筆已騰踔凌厲，排突前哲，而馴謹訥言，俱有君之風。女一，適同邑庠生陳傳洛。孫女一，適江都國學生田溥光。曾孫一，壽曾。

## 方補德傳

君姓方氏，補德其字也。安徽旌德之隱龍山人。祖富。父嗣銹。君少孤，依兄以居，年十二、三就傅，不能治生業，娉氏將不利於君，君覺之，遂出走江西。欲覓鄉人店，習貿易，偕族中知途者行。兩人所攜錢才百餘，行兩日，至徽州當附舟，而資已盡，餓坐河側。有舟泊岸，其客

以失物斥舟子爲盜，噪聒甚。君輪指爲作卦，曰：『此物在中艙破竹筒下。』客如言求得所失物，乃延君及同行者上船，船價、飲食皆客供，以得達。初入店，例學徒，知數人使給埽除役如僕隸，君憤甚，轉側走杭州，以方素名考寄籍爲錢塘附學生員。杭人王包靈見君而器之，妻以愛女。一年而女妖，王君乃携君幕遊湖北。君從婦翁習申韓家言，甫半載，即就恩施令尹英圖聘，司其刑席。時嘉慶丙辰春也，君年始十七。

未幾，鄰邑有秦加曜、聶傑人、張正謨等，相繼爲亂，焚掠襄脅，勢甚張。君爲尹君練鄉勇五百人，而身帥之以遏賊鋒於界，屢捷，賊他去。邑東北有廣福橋，巨鎮也，商賈所集，君駐其地。至丁巳夏，請餉道爲賊斷，恩施小邑無墊款，糧將不繼。君勸諭助餉，鎮有客籍周姓者，進士也，闔鎮人視爲行止，撓其事。君具名帖謁進士，殊謙謹，進士答拜，入營門，君即升帳，飭左右止而詰之曰：『賊去此不半程，我朝去至夕若鎮即成瓦礫場，商民爭出貲以留我，而若阻撓之，是必通賊，若不吐實，則斃於刑夾已，我且斬若以絕賊綫。』進士懼，願輸千金，君曰：『若擁貲五六萬，若果不通賊，賊至即灰燼，五百金何足道，速加刑！』進士願輸金五百。君曰：『若作字遣人取所輸金來，乃釋若。』進士既歸，無顏見鎮人，而鎮人踴躍，是日即集銀萬餘兩，軍心大定。賊聞君糧絕，徑促君，君率衆北出二十里，迎戰於馬難坡，大破之，而官軍亦敗賊於黃柏山，恩施城鄉得無恙。尹君以得知府銜，拜花翎之賜。君見賊勢已靖，遂偕王君由貴陽入廣西。已未夏，余過廣福橋，見閭閻完富，詢其故，土人云：『吾邑有小方師爺活我。』幷述

劫周進士事。予心偉之，惜不得其名籍。

嘉慶癸酉冬，予自揚州携眷小住白門，存友生，所存者適延君胗病。君曰：『病在肝，方劑力不能除，吾僅能使之少差耳。國家興於大東，以木德王，今内外貴人，什七八病肝氣，此自關德運[一]，非調攝失宜之咎也。』予聞之，默嘆此非醫師語也，因偕過君醫室，見壁上尹君贈詩，乃知駐廣福橋即君，因劇談軍中事，間日輒相過。次年大旱，予慫慂巨紳秦易堂侍讀倡舉捐賑，而家居之太守□□為梗。侍讀招予過其家議事，太守力言城内富室之苦，持其說甚堅，不可諭。君排闥入，厲聲責太守曰：『閣下以寒儒得大挑知縣，洊擢知府，擁贓銀三十餘萬以歸，城中人莫不知者。日前閣下鄰巷不戒於火，閣下家粉白黛綠者十數，走避火，搬箱籠多至不可計，重至不可勝，人莫不見者。城内外飢民十餘萬，皆嘖嘖罵閣下阻賑事，萬一有變，禍必首中閣下家。閣下已逾七十，餘年何足惜，然面此粉白黛綠者，為飢民群肆污辱，雖大度，其能甘乎？』太守欲走，君截止斥之曰：『若明白否？』太守惴惴答曰：『聞命如夢初醒，不敢再助富室阻捐矣。』而侍讀卒苦孤立，方葆岩尚書居憂在籍，君為書三千言責之，尚書乃出助侍讀。江督百文敏從侍讀策，集紳富於鍾山書院，侍讀諄勸，一日得十萬。閱日再集，而文敏知余實主持之，遂寢其事。風信一屆，道斃至七千餘人，予作書致文敏，詞甚切直，尚書、侍讀皆言不可上，君力趣即日繕呈，賑竟得舉行，活者至八萬人。

君於學無不通，尤好道而精醫。同業妒恨者，競言君用藥狼虎，非白下人所堪，唯必死之

症，乃可相委耳。以是白門病者，非垂死不延君，然延君無不起者，故君所入雖不豐，而名殊重。侍讀以賑故重君，爲主婚娶合肥李氏，以有三子三女。君既由湖北入廣西，又入都，及出都僑白門，皆偕王君，翁婿相守，未嘗一日離。道光辛卯七月九日，君卒，距生於乾隆庚子四月十七日，年五十有二。王君治君喪葬畢，年已八十有八，徑策杖入山，近有人見之於江淮間，康强如故，蓋年百有一歲矣。君在廣西製旌德五言以祈雨，傳習之者皆有驗，土人爲板行之，而君顧無本，故予未見。君又常被道士服，住武昌之黃鶴樓，來醫者日數十百起，或以爲純陽現化也。入都，自名方德裕，隸太醫院。值如妃病危，其母家奏薦君，一藥而愈。侮院使，故辭職出都。最後以本籍捐國子監生，名曰方震，三應秋試不售。君軀幹雄偉，有勇力，能舉移三百斤，善單刀長槊，酒酣耳熱，論議風發，無不依於利民濟物者。君在廣西著《煙瘴症治》，在白門著《喉瘋論》《痘疹本義》《傷寒辨證》，皆板行。君故後[二]，醫者皆奉爲法守。君長子曰菩薩保，後君二年殁。次曰觀音保，季曰金剛保。次業藥肆，季業儒，俱聰慧有君之風。長女適旌德呂氏。次女適旌德饒氏。季女尚未許嫁。今年四月予至旌德，君長女來謁，親孋不殊同產[三]，既請爲君傳，又取金剛保於白門，使來就學。予故[四]稔君之行治，唯不得其家世及生卒月日耳，後世有好奇之士，讀此傳者，必能知所嚮慕矣。道光甲辰十月，白門倦遊閣外史包世臣書。

校勘記

〔一〕「關德運」，道光本作「木運事」。

〔二〕「君故後」，道光本脱「故」字。

〔三〕「同産」，道光本作「同居」。

〔四〕咸豐本『予故』後有『剛保於白門，使來就學。予故』十一字，爲衍文，與上文重複，今删。同治本作『子故』，誤。

## 清故文學旌德姚君傳

君諱配中，字仲虞，姓姚氏，安徽旌德人也。其先世居湖州，宋寶慶間有述虞者，爲旌德教諭，子孫家焉，故爲旌德人。君穎悟絶人，用思沈摯不怠倦，甫弱冠，已博覽經史，旁通百家言，而尤嗜《易》，既善毗陵張先生《虞氏義》，因求李氏《集解》，研究群説，鄭氏最優。苦其簡略，意推之至形夢寐，嘗夢請業於鄭氏者再，侍鄭氏與虞氏辨論者一，又夢吞乾爻自初九至九五，意乃豁然。客廣陵五年，成《周易參象》十四卷，又爲論十篇，説其通義，附於編後。予讀之嘆爲絶業。時儀徵劉文淇孟瞻、甘泉薛傳均子韻，丹徒汪沅芷生、江都汪轂小城、丹徒柳興宗賓叔，予從弟世榮季懷、族子慎言孟開，以治漢學，與君朝夕，皆嘆爲莫及。季懷則曰：『仲虞書行於今世，自不及張先生之盛，百年後當獨爲學《易》者宗矣。』遂爲之序。仲虞旋歸里門。至道光甲辰，予遊旌德，去廣陵別已久，君出示定本，點竄原書至什七八，删説通義之十篇爲三，

移冠編首，題曰《周易姚氏學》，而序則仍季懷之舊，其微妙詳審，益非予所能測識矣。

君又以《月令》一編，實先王體天勤民之大經，其義一皆本於卦氣。爲《月令箋》三卷，繼

總其要爲《月令說》一卷，復合之，爲《周易通論月令》二卷。而後知王者一居處，一舉止，無非

順天地陰陽消息之氣，以爲生民錫福消疹者。徵引讖緯，發明至理而不附會，別下已意，疏通

儒先而不鑿空。則天地人呼吸關通之故，古先聖王萬物一體之誼，作《易》者其有憂患之旨，

悉於是乎在，可謂通天地人之謂儒，足以當後王取法者矣。

君又嗜琴。東南琴學，有金陵、常熟、武林三派，而譜則皆出廣陵。君長於金陵，而遊廣

陵，雜習各派。及歸里，潛心默悟，乃知傳譜多舛誤，更正世所盛習者十數曲。又自製七曲，原

數說聲，上溯本始，爲《琴學》二卷，亦出以示予。予未習此事，惟驚賞文義瑰奇而已。君言

『七弦各有本數、倍數、半數，損益上下，旋相爲宮，以定宮商角徵羽，正變清濁之位。而六十

律、三百六十四聲，俱以和相應。凡吟猱必在角羽位，蓋宮爲君，商爲臣，角爲民，羽爲

物，君臣所有事，皆爲民物，故吟而上，猱而下，往復遲回，必當民物之位。』予聞言不能解，請

君一再鼓。君於對几設副琴，鼓至窈眇之時，則副琴弦不動而自鳴。又几案所置杯盎及檽槅，

時或響應。余怪問之，君曰：『各物皆有數，數同則聲應。《唐書》所載寺磬每無故自鳴，僧慮

其不祥，萬寶常爲剹磬成痕而鳴止。蓋其磬與宮中鐘同數，鐘鼓於宮，則磬應於寺，剹痕雖么

細，而磬之得數已與鐘異，故鳴止。秉筆者不解此義，是以載其事而不能言其故，雖寶常精察，

然其數不可誣也。』予考董子《同類相動》篇云：『調琴而錯之，鼓宮則他宮應，鼓商則他商應，

比而自鳴，非有神，其數然也。』又云：『其動以聲而無形，人不見其動之形，則謂之自鳴。又相

動無形，則謂之自然，其實有使之然者。』蓋和聲之道，自古如斯，末俗失傳，故詫以爲奇。然

則君真冥契古初者矣。

君又嗜書，爲《書學拾遺》四千餘言，又注智果《心成頌》，以傳立書大幅執筆之法。又和

予《論書次東坡韻》五言十四韻，實如親受法於晉唐諸公，掃宋氏以求[二]謬說。而自書亦足踐

其言，時流無與比者。君家貧而守堅，學優而遇蹇。吾鄉士氣恇怯，廁名庠序，輒欲結納有司，

以爲榮而攘利。前後莅滟之長官十數，慕君學行，求識面而卒不得。其督皖學者前後亦十數，

皆奇君文，而杭州學士胡敬、湖州侍郎張鱗尤器君。張公奉使當乙酉選拔期，於滟德學拔呂賢

基，及謁謝，張公語呂君曰：『姚生學行，寧廣九學無其匹，非止冠滟德已也。吾所爲拔若者，

以姚生文淡而彌旨，胎息班、馬，風檐中斷無能識之者。若顏能墨裁，是可成進士，登詞垣。若

歸當益親近，請業請益，庶不至終於孤陋寡聞也。』同謁者以其語告君，君一笑而已。而呂君

以詞垣歷科長，馳驅主文衡，君竟困諸生，及甲辰例出貢，而考貢領單之資無可籌，遂以廩膳生

卒於家。張公有識有守，爲督皖學者所僅見，然爲子孫求不荒之莊，遂無暇爲斯世惜人材，習

俗移人，賢者不免，悲夫！

君卒於道光二十四年十月廿九，距生於乾隆五十七年十一月初六，年五十有三。祖士凱，

國子生，邑志所載孝義君子者也。父燦，國子生。娶同邑汪氏，繼程氏。子四：長邦選、季懷之女夫也，携婦至金陵，居母家，而訓蒙於鄉以自給。次邦道，就時武昌，漸可自植。三邦進，君使爲叔弟經珊後，僑宣城。皆汪出。季邦達，程出也。女子子二，長適同邑吕振宗，汪出。次程出者，尚幼。孫一，阿寶。女孫一，歸子，皆幼。君善病已三四年，至甲辰六月而劇，君之弟子汪守成季鄭、郭維演文瀾，昕夕更番侍疾，潛備棺衾於外。前卒一日，君召季鄭、文瀾，指邦達曰：『此兒質可向學，我死無培植者，姚氏書香自此絶矣。』語次嗚咽不自勝。季鄭故教授文瀾家，文瀾曰：『先生設不諱，弟子即挈邦達使就學季鄭，十年内衣食紙筆考試費，弟子任之。』季鄭任釀金五百，刻所著書，以其餘置産程及幼女。文瀾農家，强自給耳。季鄭赤貧，以潔已任俠，爲邑人所重，竟得釀金如約，市板開雕。君教授鄉里廿餘年，從遊者多，惟季鄭苦寒力學，頗傳君之業。荀子曰：『水深則回，葉落糞本』，君當之矣。道光乙巳夏四月望，包世臣譔。

## 校勘記

〔一〕三版本均作『以求』，疑是『以來』之誤。

# 梅蘊生傳

道光癸卯九月廿四日，江都梅君蘊生卒於里門，以其年十二月二十日，祔甘泉縣施家冲之祖墓。孟瞻爲之志，述其用情之幽摯，力學之沈博，載筆之哀艷，與之相迫以促其生者，簡而有法，質而不俚。君學行固能自傳，孟瞻文又足以傳君，予復何言？君之弟子薛壽諄請再三，抑以孟瞻述君材藝，猶有未能盡者，故次其所遺爲傳，并手書付壽使鐫諸石。

孟瞻之言曰：『君工書善琴，而所嗜尤在詩。』君之嗜詩固也，然君詩在揚州爲傑然於儕輩耳；而書則不囿於地與時，足以排突百年來之宇内英賢，琴則冥追千載，悟入古初，又出書之上遠甚。君書跌宕遒麗，頗宜觀者，然煆煉舊拓，必見其血脉所注，精氣所聚，使奔赴指掜下，則非觀者所能知。熙載與君，同昌江左遺法，所得至深醇，而持論每不敢先君。君之琴，少小受法於吳思伯之女弟子顔夫人，其神解得自天授，人力又足以發之，積久，知思伯傳譜多舛牾，加以糾正，識者嘆其和。故記載孔子學於師襄，七日而見文王。君曰：『此不足以奇至聖也。』君聞古操輒能知製曲之人，與其人所以製曲之故。琴學盛於江浙，江浙所推碩師，首揚州釋問樵，問樵至善君，能信君之神解，而卒不能得其解。君既深於琴，又慕中散之爲人，署所居曰秫庵。嘗謂今世所傳《廣陵散》，真嵇公生前所秘，洛西仙傳，無可疑者。

仲虞旅揚州，亦善君，雖俱嗜琴而其時所學俱未至。仲虞歸後，沈思十年，悟宮商角徵羽之數，上下損益，各依定數爲位。又有倍數半數，以適旋相爲宮之變，故猱吟必在角羽之位，通一弦爲宮、一弦爲徵，兩法而一之。其鼓琴也，鼓宮則他宮應，鼓商則他商應，應者不動而自鳴。蓋君於琴，通聲之義而得其所寄；仲虞於琴，原聲之數而得其所立；是皆精思獨闢，仰承間氣。然仲虞著《琴學》二卷，闡古人之緒，正俗師之失，其傳必盛。君既奄忽，寄義之故不可傳，《廣陵散》自此絶，稺庵斯爲讖矣。其在洛西，俟之何日？悲夫！君諱植之，字蘊生，晚號稺庵。其家世妻子科名年齒，詳孟瞻志者，皆不著，著君所自得者。

# 劉烈婦楊氏傳

烈婦姓楊氏，江蘇陽湖縣人。父近宸，遊河南，有聲幕府。母吳，家世詩書，漸漬緗緗。烈婦以故好典籍，明大義，有母氏風。父倦遊歸里，始議婚於同邑劉梁成，年蓋三十矣。梁成故宦族，而窶貧覓食常遠出，結縭兩月，即不能家食，閱數年始一歸，歸亦旋出。烈婦奉姑陳，能兼子職。梁成嗣以薄宦籤發四川，未幾，奉陳諱去官。服闋，無力之官，仍浪遊積年，嘗館穀爲需次貲，乃得以道光己亥赴川。年餘，署瀘淀橋巡檢，不半載卒官，實辛丑六月十八日也。八月初九訃至。先是，烈婦迎母吳住其家，會遭此難，十一成服，遂送吳歸，至十三午夜，襲衰絰，

端坐引繩自勒以殉。烈婦壽終五十有二。雖歸劉二十三年，而唱隨相守，曾無匝歲，聞者莫不傷悼。族長為立其猶子為嗣，在城紳士聯名請於有司，癸卯奉部覆，准建坊入祠如例。次年，梁成欟舟抵城外，其家先發烈婦引赴墓所，出巷，柩不行。族長拊柩祝曰：『豈欲改道先至河濱與夫柩偕行耶？』柩遂行，送者莫不驚嘆。予次婿傳第，為乞傳，故次其事而論之曰：

古人云：『死生亦大矣，豈不痛哉！』國家旌節有限年之制，而身殉則不問年齒，所謂貞女貴殉夫，誠貴之也。傳第又言，烈婦正命之前一日，叔父安國自都抵里門，蓋以陝西即用知縣，由部請假歸省也。聞烈婦得赴，而哀慟不甚，意其定死，即往唁，欲相將之任所。烈婦曰：『在室從父，出嫁從夫，夫死從子。我無子，禮豈有從弟之文乎？』然則烈婦固非計畫無復之者，斯足以為從容就義矣，可不謂賢乎？古者責士也厚，而責女也薄，故夫死止責其終喪，即至絕族，亦止以無施服為殺，被出不適人，則為女師，固未嘗責以必死也。故其守一齊不改之經者，咏於《詩》，書於《春秋》，二百餘年，僅乃數人。至於在三之節，則隨在致死，其他見傳記，責士以必死者尤多。而古人當此無不死，不死則謂之迫生，迫生為下，人莫與為齒矣。

近世責女也厚，而責士薄，故女子之重貞信，矢靡他者，小郡下邑，率以數百千計。即捐生赴義，從夫地下，亦所在時有。而士則於守身之大，國維之重，無可藉百行相除為說者，一皆自期於迫生。凡人之仕以為利，死不利故不死，呂氏之厄言誚世也，而士人奉為篤論。是豈物莫

能兩大,清淑所鍾既厚於女,將必薄於士耶?良以女子無外事,不見可欲,輕貞信,人則非笑之以爲大辱,故自愛摯而舍取決。士之富貴利達者,馳驅鞅掌,日涉利途。即伏處貧賤,見利事固亦倍蓰什伯於女,利集則榮隨之,非笑者轉爲歆羨,法語不聞『頹波莫挽』?悲夫!焉得有自任禮義大防之君子出,順風疾呼,使彼都人士,反鶩利於徙義,以知死生之說,而免爲巾幗所羞者乎?

## 姚烈婦楊鳳姑傳[一]

烈婦楊氏者,貴州大定府知府桐城姚柬之伯山之季姬也。小字鳳姑,廣東新會人。年十八入侍,閱十有四載,年三十一而殉夫致命。伯山以道光乙巳引疾歸金陵,其明年五月六日,伯山手札召客曰:『今日爲亡妻張恭人三十週忌,而楊姬之三十初度也,謹治具集二三老友,以廣異聞。』青甫侯君寫石榴於紈扇爲祝,而未與會。余至,伯山乃言嘉慶丁丑五月六日寅時,張化於桐城,是日寅時,楊誕於新會。道光甲午,柬之承乏揭陽,過番禺陳氏,見楊而驚。陳怪問,柬之告之故。陳言畜此女已十年,舉止頗不似小家,相距五千里,相隔一時,而容顏如舊,是古今奇絕事,願以奉贈,成兩世姻緣佳話。既來歸,檢奩中得張遺物如舊弄,性情嗜好皆無殊,而書字尤若一手。余因譜聖與《高陽臺》題扇背曰:『餘迹流芳,周邊遺挂,伊

人託想蒹葭。宦寄羊城，屋廬春最宜家。迷離似慰相思久，却扇時俊眼難遮。緬當年，笑鏡香濃，照水枝斜。

吞聲漫說生離苦，問沱洹自度，誰爲搏沙？馬墜絲牽，驚魂幸保容華。剛能認玉簫真箇，待韋郎不間天涯。細看來，半蹙紅巾，盡掃浮花。』楊諷誦不置曰：『得包老一闋新詞，不枉儂闖浮兩度已。』

先是，張恭人舉二子，曰世恩、世憙。伯山納周氏爲副室，甚宜之，使主家政。後在都繼娶徐恭人。宦遊河南，南北眷口始集。及丁內艱，卜窆窮於勾曲，乃僑金陵。周舉一女二子：曰楙章、楙恬，徐恭人亦舉子恭懋。伯山服闋，移令廣東，乃納楊。擢理猺同知，挈眷返金陵。伯山入都，奉命爲貴州守，楊隨之官。徐恭人携恭懋及世憙之婦張，前恭人姪也，返桐城。周率其子女留金陵。楊前後舉一子二女，皆不育。

壬寅，金陵有夷警，周踉蹌奔桐城。而世憙適自貴州來葺新宅，而勾曲墓田構巨訟，勔勤經歲不能支，遂往浙江，就食於其外舅。伯山解組，徐恭人已前卒桐城。周率其子女至金陵，則已病。伯山躬治米鹽，淩襍無不至。女年盛矣，字方而未嫁。楙章甫逾成童，楙恬尤幼，伯山自課之甚嚴，又欲集漢、唐、宋諸儒經說，分經剋期，各勒成一書，檢勘摘鈔無虛日。而周病竟不起，伯山力疾，於勾曲祖墓旁卜吉攢厝，以是伯山疾忽愈忽劇以爲常。丙午，世憙秋試又落解，乃入都分發，指省浙江，依外舅以需次。世恩前已携其累屬需次江西。丁未九月四日，遣楙章省勾曲墓，時伯山已僵臥不思飲食者月餘，而猶健談。初六，伯山遂奄然物化，在室惟

楊與楙恬及字方女。伯山雖年逾六十，而歲制未備，求之肆，得一具差可，异歸而短，更求善者。楊曰：『此不必還肆，可留與我用。』恭懋在桐城有所聞，以小艇破浪來省疾，而已後屬纊。急足召楙章於勾曲，次日午後始至，楊治周身具，已弗之有悔。余聞信往，撫屍大慟，而楊哭殊不哀，心疑之。是日分遣訃桐城、浙江、江西。至二十五，世懿婦張自桐城來奔喪，楊交割家務，託字方女於張。二十九日夜，楊與張及字方女，絮語至三鼓，各歸房。楊閉戶後，梳洗除喪服，艷裝，仰藥就枕。三十日早，家人怪楊不起，拔關入，啓帷，楊已絕氣。几上留書曰：『婦人至此，大事已畢，不用再添，千萬不可花費，令死者不安。仙丹早已有之，并非人買者。』面色如生，是可以爲從容就義者，嗚呼哀矣！

安吳包世臣敬紀其實而論之曰：

《記》有之『名者，人治之大者也』。其不信矣乎？然古之言名也與實對，故循名必質實，實至則名歸。今之言名也與利對，利所在則名無權，利既盛則名亦益盛。昏者禮之本也，故曰『一與之醮，終身不改。』或事變猝至，則有劗面截髮，未嘗責以死也。《傳》曰：『賓客諸臣未有出涕者，而婦人死於房中者二八。』是其於婦人厚而於長者薄。至獨餕者流，并不責以不改。《傳》曰：『以殉葬非禮也，嫁之，卒以不從亂命，獲結草之報。』史言婢妾賤人感慨而自殺者，非能勇也，其計畫無復之耳。是古人不惟不責婦人以必死，而死亦不爲當世所重。近世則不可問妻妾，不改者曰節婦，殉夫者曰烈婦，烈之名爲尤貴，而國家旌榮之典從之，是以婦人節

烈之行，所在多有，豈非名治之明效大驗與？然而方策所載，人生於三，事之如一，隨其所在

而致死焉。見危授命，死綏死制。當死不死，謂之迫生，迫生不如死。明訓章章如是，而士夫

之從事迫生者，何其多耶？『凡人之仕以爲利，死不利，故不死。』是利在則名無權之説也。

『竊鉤者誅，竊國者侯，侯之門，仁義存。』是利盛則名亦益盛之説也。

迹烈婦之隨伯山歸金陵也，世恩、世憙、恭懋先後皆至，三子皆無母，烈婦典質衣飾，周居

行之不及，三子皆德烈婦甚。伯山故廉吏，而自河南至金陵，置田宅爲久計，自廣東、自貴州

歸，俱有所增置，而桐城之舊業未毀。烈婦堅志内定，閲二十五日之久無退轉，臨命遺書，數言

耳，情義周緻，無怨尤之色，是其來也有自，其去也有歸，固萬非計畫無復之感慨自殺者比。生

賤死貴，義之利門，斯之謂矣。然旌節之與旌忠，厚薄至有間矣，贈郵之隆，襲次之遠，夫人所

習知也。一旦臨事，則不顧君國之辱，不惜閭閻之難，棄軍城如敝屣，自詡全軀保利，已而法吏

議其後，或驚悸自戕，或踙躅圜土，或投之遐荒，或致之東市，名利兩失。余是以深傷士夫之不

肯受治於名，而一意營利，而更不得不致慨於士夫之善求利者之不可概見也。道光二十七年

十月十六日。

烈婦行其心之所安耳，觀臨命書，何嘗有矜名買價之念擾其中曲耶？故鄙論名利之説，

不爲烈婦發已。傳薰歸姚氏。後數日，余詣弔，見楸恬衰絰[三]跪靈。出詢楸章、恭懋，云⋯

『大定見烈婦又喪女，謂之曰：「我老病，未必能使卿更有子女，或以楸恬爲卿後，可乎？」然

未嘗有成命。及事，棫章等僉以烈婦不可無後，而棫恬感協同撫字之恩，願以慈母之禮事烈婦。』是有合古人妾無子、妾子無母之義，能承志從治，而大異乎世之與爲人後者也。姚氏子弟以此稿勒石陷祠壁，以垂久遠，余遂補書傳後，以告讀者。是年十一月二十日。

**校勘記**

〔一〕此文爲道光本刊行後第二年所作，故道光本無。咸豐本始增。

〔二〕『衰經』同治本作『衰經』，誤。

## 吳程氏傳[一]

歙人程氏，年十七，歸同邑監生吳栗堂。姑患癇不審，程侍藥除穢，家人難之。越五載，舅以腹滿昏絕，至再三，程禱于竈神，刲左股，和藥以進。神稍定，然竟不起。明年，栗堂歿于都，程撫子女，持門戶，有稱于鄉。程今五十一歲，子四，女子子二。長偉，即述程行治乞傳者。次傑、侳、俊。女適某。

包世臣曰：余讀《孟子》分定之説，必掩卷唏噓不能自已。曰：『人人親其親、長其長，而天下平。』君子守分之效如是哉！後之人讀吾書者，推求其意，卒不禁興嘆于六親不和有孝慈也。悲夫！

## 校勘記

〔一〕此篇道光本題爲《程孝婦傳》，咸豐本始改作《吳程氏傳》，題目與正文文字稍有異，主要在於刪除了『孝婦』一詞，并作了調整。今以咸豐本爲準，同治本同此。

# 眭履平墓表

君諱秉衡，字履平，姓眭氏，江蘇丹徒人也。眭氏皆祖漢儒眭孟，族望於北，江以南則丹陽，其遷徙世次不可紀。君之五世祖由丹陽遷今籍。自考以上皆習賈。君性好自異于人，同學為舉子業者，尚為腴腐之詞，君獨鈎沈研慮，又好讀《資治通鑑》《山堂考索》，以求今古興衰之要，人率非笑之，而君益自喜。就試，既不當有司，乃挾貲遠賈，泝江、絶洞庭、窮五溪、度九阤，三致萬緡皆輒覆。君故不事積，以是益喜交遊，通賓客，晚而彌甚。

君方弱〔一〕，君考病甚，怨家乘間陷以事。時有力者故衣食於君家十餘年，考命君往請事，陽許君而陰中傷之，幾覆其家。君考切齒，君從容啓曰：『兒見彼衣食吾家時，所求未足以遂事，而不能不受德色，固日夜伺吾隙以泄忿而厭其欲耳，大人何怪焉？』及君居考憂，或有以非禮構君者，君衰經求援於君考所不快，人共危君，然卒以其力免如君策。其通世情識事變自少然矣。君善奕，於國手不及二棋。多力，好技擊，豐腹而趫脛。又力治楊笁松相墓法，及太乙奇門六壬之術，皆能以已意通之，適于日用，而遠乎詭怪，然亦以多好未能精入云。

嘉慶八年秋，余流寓鎮江，始識君。論相墓甚愜，遂主君家，旁及兵農名法之説，常夜分不寐。余奔走秦、蜀、楚、豫、吳、越之郊者十年，所至必交其賢豪長者，君歷問其名狀行誼而壯之，扼腕頓足，即欲治豪同作海上遊。又嘗與余夜坐浮玉山頂，聞江濤澎激，捉余手疾行至麓，

喟然嘆曰：『余少見江濤之來也緩，觸石則其聲訇然以博，去而闐然。今其來也速，觸石則其聲鏗然以銳，既去猶么然以遠。』又曰：『余三十年前見梨園子弟用點皷，中彌徑三寸，下點曼聲洞洞相接。今鼓心才徑寸，下點促，革急[二]如裂聲。樂之道通於政，人事急矣，不謂造物自然者，已趣數乃爾也。』遂相與唏噓達旦。

今年三月朔，余自蘇州赴淮安，存君于家，期首夏返棹，爲君遍歷南北郊山。余去不半月，而君染疫。寢疾數日，忽呼曰：『慎伯已來吾家三日矣，汝等何不吾告。』促紹祖扶之出，遍覓不見，乃寢。日夜輪指占余還期，既呃，乃屬紹祖曰：『兒告慎伯爲卜墓宅，且慎伯知吾深，必得文以志余墓。』是後語遂不可辨。然君自始病以至疾革，才七日，其刺刺詁語，蓋未嘗不及慎伯也。嗚呼哀矣！君以嘉慶十一年三月二十六日卒，年五十有一。娶同邑田氏。子二：紹祖、紹成，皆能嗣君之業。女子子三，適某某。孫一，廷珍。五月四日，余始返棹過君，而君之孤斬焉，牽余袂，且號且述君之遺語。遂爲卜兆於焦石山之麓，於楊氏術爲吉，復纂述生平，以達君志，而系以辭曰：

述君之事君有子，鬱不可信是君志。誰明君志揭貞石，君之友曰包慎伯。

校勘記

〔一〕『君方弱』，道光本作『君之弱齒也』。

## 雲鶴老人小傳

君名塱，字竹岡，姓黃氏，系出江夏，江蘇吳人也。晚遊天台，脫然有遺世之思，更名雲鶴，稱吳中雲鶴老人。君壯歲，裴宗錫巡撫安徽，禮致君，事無大小皆咨之。裴公調雲南，卒于官，節相李侍堯兼署撫篆，以君熟手，客延之。未幾，裴公殯歸，公子幼，無期功强近爲護喪者，君即辭節相爲裴氏送喪，蓋水陸萬餘里云。嘉慶甲子，君入都，屬言路大開，君即伏闕上書。意謂踐土食毛之忱，不能自盡，數十年間，足迹遍天下，於民情時務，見聞親切，其確鑿可行有利無弊者四事，垂死之年，豈復所有覬覦？區區愚誠得以上達，死且不朽。七月十四日封進，得溫旨放歸。條奏既留中，君即削稿。外人頗有謂君言已舉行者，以問君，君笑應而已。自己未春初，今上親政，常熟監生周玶上萬言書言事，繼其聲者，至君共十人，間閭疾苦，幾于盡達。數年來，王言渙汗，深洞民隱，屬有司奉行不力，未能盡稱上旨，然困敝亦少甦矣。以布衣下賤，芹曝至愚，而九重虛已曲納，有古先聖王所不及者。況三事大夫，膺天子之所嚴事重寄，共〔二〕念聖心望治之切，朝夕論思以宣德化，則薄海仰風，匹夫匹婦可以咸得其所矣。而乃緘默雍容，坐養資望，其得失交戰之心。至老益熾，以致水旱頻仍，兵革疊見，利源下竭，國用上

〔二〕『革急』，道光本作『革鷙』。

滋。歐陽子之言曰：『國家有事，諫官不言而他人言之，異日書之史册，以爲朝廷羞。』況此巖廊不言而草澤言之，甚或草澤言之而巖廊沮之，則其爲異日羞者，不僅什伯高司諫已也，豈不痛哉！

余故知君名，丙寅夏，于揚州旅次相值，同居兩月，備識君之生平。君老矣，有子而不能繼志，恐没世無聞，故纂集爲小傳。其命君之子，百年後即鐫諸壙側，以備志乘家之採擇焉。

## 節母盛氏家傳

節母姓盛氏，浙江金華人也。其父挈眷賈山東之濟寧州，業中落，以故世次不可紀。常熟蔣瞻岵官汶上縣知縣，納爲簉，時年十六。嫡室金性嚴肅，節母安於禮命，能委曲受事，無間言。金先舉子二：因培、原培。節母亦舉子二：文、天培。女一。而汶上君物故，未幾，天培又殤，貧無以歸，節母佐金撫子女，資縫紉以助薪水。及文年十八，就婚於番禺縣丞姚侍龍署，遂留焉。逾年，舉子成而殁。節母之女歸濟源李師彭者，又無出，先後夭逝。骨肉凋喪，備極

惨酷，然節母終不敢以私戚廢家事。嘉慶癸酉，因培知泰安縣。成年已十七，始自外家奉母姚至泰安。庚辰，成投効武陟工次，得縣丞，分發浙江，而因培適被劾罷，節母乃携姚及成婦王就成。道光辛巳，成補奉化縣丞。成在奉化舉一子，節母名之曰奉吾。癸未十二月九日卒於成署，年六十有二。

計節母事君子者十年，佐嫡理家政者二十七年，就養於孫者四年，自貞恒德，辛勤無不至，庶乎無愧夙夜，貽美彤琯者已。因培有文采，善居官。成智略有過人者，而慷爽無俗吏齷齪消沮之習，能稱節母志。予俱與善。成以節母行略乞文，故撰集如右而論之曰：嫡庶之間，至難言矣，況以稚齒稱未亡人，依嫡以居，而所生又遠遊，中更顛沛閱數十年之久者乎？是非惟節母之賢也，汝上君刑于之化，因培不匱之志，并有可稱者。節母例不受夫封，而年行并符旌典，故次其事實，使觀風者得以采覽焉。

## 儀徵縣學生王君妻劉孺人墓表

孺人諱□□〔二〕，字□□〔三〕。姓劉氏，揚州甘泉人也。祖健地，揚州府學生。父鄉久，國子監生。孺人年二十六，歸同郡王家幹。劉王皆舊族，孺人事翁姑，接戚鄰，咸有禮則，見稱於二姓。生子三：僧保、翼鳳、慶保。女子子一。僧保娶于嘉興朱氏。有孫四：懋和、榮和、泰和、

貴和。翼鳳娶于江都唐氏，慶保尚未娶。女子子適甘泉士人蒯徵九。孺人以道光七年十月二

日卒，年六十有三歲。

王君籍隸儀徵，而家郡城。揚郡土雜沙塗，水回復而湍急，居人多乍貧驟富，飾簪裾，侈遊觀，傾耀閭闠。夫十室之邑，必有忠信，豈無古處自敦，守身不貳者乎？而入內則困于交謫，出門若無以自比，家室爲累，同於縲牽，負厥初心，所自來矣。王君有聲庠序數十年，僧保爲童子即冠軍，翼鳳未弱冠補弟子員，同列無與爲偶。論其家世，程其人材，稍規時俗爲俯仰者。此其居揚州不貧，而父子脩脯所入，常不給薪水，裘葛未得以時具，而所業日益進，所守日益堅，然則孺人之相夫育子，使得從所好以自成名者，可不謂賢哉？王君將以道光八年十一月二十有四日，葬孺人于西郊金匱山之糙石街，僧保、翼鳳乞文表墓，故按狀而系之，并爲辭曰：

是維女宗，宅是幽宮。以利其嗣人，無忝爾家風。

**校勘記**

〔一〕『□□』，底本原爲空格。

〔二〕同上。

## 清故四川邛州火井司巡檢楊君墓志銘

君諱長泰，字履安，姓楊氏。宗故望遼陽義州。先世用靖難功，授本州鎮將。十葉相繼，崇禎中，太子少保左都督國柱〔二〕，與猶子賜蟒玉都督振，先後戰歿於松山，其宗遂覆。振仲弟捷，亡命海澨。世祖既定鼎，念東南尚未歸化，求故明將裔知兵者，乃用薦起其家。論平江西、福建功，至世襲輕車都尉，歷官至少保、太子太保、左都督昭武將軍、留鎮江南，提督水陸諸軍事，賜籍江南揚州衛左所，後遂爲江蘇甘泉人。薨贈太傅，諡曰敏壯。聖祖御書『丹誠』二大字爲其賜第額，而稱以老將軍者，實君高祖。曾祖懋緒，直隸大名兵備道，贈榮祿大夫。祖鑄，古北口提督，署直隸總督，改山東巡撫。考景達，延綏鎮總兵，左遷沙州營都司。

君年方成童，延綏從大將軍雅爾哈善征回部，三當霍集占，戰皆大勝。大將軍嫉其功，中傷之，逮至都。高宗察大將軍奸妄，得減死論戍塞屯。君里居聞耗，即挈一奴小金萬里趨侍。延綏尋起用沙州營都司，君乃奉命就婚外舅商潼道署，成禮，仍出侍塞下。未幾，延綏墜馬傷足，因得奉歸里第，十餘年不去左右。自延綏病廢，族子大學士應琚督師滇中，以失律致凶。伯兄景震守嘉興，至被議籍產，成東陲。季弟景素歷督閩、浙、兩廣、直隸，至太子太保，然身後且二十年，怨家搆舊事，復籍產，成其子兵部選司炤于西域。唯景震之孫大壯，襲世職爲參將，

而兩足漸不仁。簪纓淪替，丁黃凋謝，期功强近不數人，率無以自存立。君乃謁選求微祿，得四川邛州火井巡檢。

時兵燹方亟，戶口逃亡，而有司捭克益深。君一切務爲寬厚，順人情以理諭說，民便其教。川例治盜至嚴，君捕得但追贓給主，薄笞[三]而遣之，率不過十板。然所遣多能改悔爲善士，以爲此身乃楊十板所賜也。火井轄十餘集，市人皆福建、江西、湖南北、貴州五省客民，各立一客長，部斂其屬，以答應徵求，率通胥役爲奸利。君悉罷苛令，而更客長之擾市太甚者，市爲之平，火井有土練三百，君課以技擊，明示恩信，樂爲用。適兼署吏目，而印官以他事公出，檄君代行州事。妖人王應龍謀爲變，里甲察其密，君故善騎射，久侍延綏于塞下，尤習兵事，遂部勒守捕事宜。賊知謀泄，倉卒不及期，糾現黨千餘人裹紅巾起。君料賊不敢逼城，必乘虛趨火井，星馳率土練過之于金台山，大敗應龍，追入蠻洞，生擒之。邛人既免于難，深德君，訟君功于大府，然大府竟莫能以君名上者。

孺人屠氏，諱玉輝，湖北孝感人。屠故孝感巨族，伯祖沂浙浙江巡撫，爲名臣。父用中，由知縣歷府道內擢鴻臚寺卿。孺人從君之官，年已逾四十。爲君納蜀人陳氏爲簉，生子亮，不數年物故，歸葬其黨，而撫亮如己出。洎君卒官，孺人攜亮扶柩道峽江，邛人夾岸設奠泣送者，汔其境不絕。而土練范源竟護君喪至里門乃返，蓋往返萬五千里云。舟初出峽，次東湖，有盜括其裝，唯圖史數百卷，路費百餘緡。源挺身力拒被縛，益呵之，源曰：『吾楊巡檢故部下練卒也，

孺人公子歸公殯，無資財具僕嫗，故以死相衞耳。」盜驚曰：「楊公果清官，兩日尾其舟行，聞孺

人課幼子甚切，亦賢母也，子又義士，犯之必不祥。』遂釋裝去。范君義足以感群盜，而君之所

以感范君，是可爲動色嗟嘆者已。時大壯已病罷，而賜第入官後，轉歸市估，郡中賢士大夫醵

贖以祀敏壯，孺人乃得携亮居邸第。然慶弔問遺親舊無失禮，有稱于鄉。

君以嘉慶九年卒於邛，年六十有三，明年葬揚州之西郊。孺人後君二十三年卒，年八十一

歲，當道光六年。而亮以藐諸孤，長于君母，卒能篤學敦行，爲有見之士。孺人卒之次年，亮卜

北郊兩皋橋榮禄墓側壞吉，將以道光八年正月二十六日，改葬君而祔孺人。亮故從予遊，冒風

雪、涉大江、絶黃浦、千里至滬東，述君與孺人之行誼，以乞志幽之文，庶幾有懷明發者。予次

其狀而銘之曰：

三世爲將道家忌，烜赫難求稅駕地。薄宦人謳召伯憩，雌伏斯能樹爾類。有子曰亮承衰

墜，瞻念松楸思善繼[三]。

## 校勘記

〔一〕『國柱』，道光本作『國桂』，誤。

〔二〕『薄宦』，道光本作『薄笥』，誤。

〔三〕『思善繼』後，道光本衍一『矣』字，咸豐本刪。

## 皇崇祀名宦陝西白水縣知縣告改江蘇青浦縣教諭王君墓表

君諱希伊，字耕伯，姓王氏。其先世隸吳，明初有得全者遷寶應，爲寶應人。十數傳至有容，爲泰和縣知縣，有惠政，民爲立祠。泰和君季孫式丹，康熙癸未一甲第一名進士，官翰林院脩撰，則君之叔曾祖也。祖懋竑，康熙戊戌進士，選安慶府教授，以薦奉特旨授翰林院編修，上書房行走，卒祀鄉賢邑祠。父箴傳，雍正乙卯舉人，恩授國子監典薄銜。妣同邑朱氏，贈孺人。

君弱冠領鄉薦，八上春官不售，以資截取，選授陝西白水縣知縣。白水山僻小邑，地高土厚，苦乏之水，溉汲皆倚白石河。河源出同官之紅土坡，坡西南有三尺嶺，係富平縣境。嶺北有山澗，澗水本東北流，富平民議開濬山澗，令深寬，以接紅土坡水，截白石之源，西南流至三尺嶺，而於嶺下穿洞引水，下注富平之老峪河，以益灌溉。君聞之，急勘詳以止其議。白水去衝道窵遠，向例惟兵差奉派恊濟棧內之武關馹。乾隆四十五年，數月之間，四派恊濟潼關流差車馬，民不堪命。君援例請豁免，而附近之韓城、大荔、朝邑、蒲城、郃陽、澄城六邑，以情形略同白水，因得并免。邑舊議建書院未成，君就其基拓爲彭衙書堂，以居諸生，身自督課，鄰邑亦多負笈向學者。又就書堂興同善會，邑之富人慕義踴躍，利垂到今。在白水六年，引疾歸，白水民就書堂以祠君。君既歸，告改教職，選青浦縣教諭。蘇松長吏常縱漕吏轢庠序，而青浦爲

甚。至君始舉其職,稍振士氣。在青浦亦六年,引年歸。歸四歲,當乾隆之五十九年,以十月廿一日卒于里第,年七十有六。配山陽邱氏,贈孺人,前君歿三十年。君之訃至白水,士民哭君,如哭私親,相率請祀君于名宦,而書堂之私祠如故。

君家學源自泰和君,恪宗紫陽,至編修而盛。外大父澤澐,與編修君以紫陽相切劘者尤篤至。澤澐之學,傳其子光進與其高第弟子邱照。君師光進,而婚于照,少奉話言,師友戚郇間,見聞無非紫陽者。君亦毅然自任,然其作吏白水,與友生書云:『忽漫從官,弊端結聚,夙夜冰兢,惟思退藏,勢與願違,未獲如志,不敢以怨艾空言,貽誤民社,力省前非,以圖晚蓋。』又云:『紫陽嘗謂「一生在文義上作巢窟」,文法一也,古文深,時文淺;古文疏,時文密;淺者深之基,密者疏之本。自有時文以來,時文不通而能通詩古文辭者,未之有也。故時文于讀書為最要,不得以科舉之業輕之。』嗣司鐸青浦,與所親書,則曰:『白水一行,所得不償所失,每著一衣,觸一物,皆宦囊也,曷勝幽咽。』又自書公牘後云:『固知迂闊而遠于事情矣,然耿耿于中,如物在喉間,必吐之而後快,誠知無益,然能無動乎?動則吾事或濟矣,安敢貪天之功,聊以盡吾心焉。蓋必計其可而為之,天下無可為之事矣。』驗茲數事,則知君之居家善讀書,在官能任事者甚信,而非近世依托理學為名高,以巧射聲利者比也。

君卒三十有七年,君之鄉後進劉寶楠,以直狀與君文集屬為墓表。予前周旋范光、白馬諸

湖間，嘗聞父老言其先世業漁，前明編爲漁里户，共五百餘家，供漕船麻膠翎毛折色差。本朝溢徭盡革，而漁里户仍徵銀百三十餘兩，業久遷而徭不改，里胥因緣爲奸，擾累至百五十餘年。及邑紳王白水，力言于地方大吏，以公項撥抵豁除，重困始甦。又聞士人言：吾邑舊有同善會，王白水見其不率舊章，事無實惠，呈請停止，變舊會存產以修學宫，費僅什一，卒以蔵事。繼又修復同善舊章爲郵鹺會，永垂利濟。今讀君文集，乃知君于青浦引年歸里後舉此三事，時君年已逾七十，可謂任重道遠，敦善行而不怠者也。明道先生有言：『一命之士，苟存心于利物，于物必有所濟。』亮哉！道光十年五月既望，涇包世臣表。

## 董定園墓銘 [一]

吾友晉卿卜以道光□年□月□日 [二]，葬其尊甫定園先生于□原。晉卿甫成童，即以通《易》《禮》《春秋》，工爲賦頌古文辭及倚聲，知名當世。其友生多與先生爲紀群交者，以予爲先生所尤厚，故屬爲埋幽之詞。予爲之系曰：

先生性豪宕，喜急友朋之難，涉困躓而不悔，遇人輒傾吐無餘，唯不能賴薈蔚朝隮之氣，論者疑其有褊心，是則耿介之姿，迫于所遭而然也。先生最嗜詩，爲《半野堂集》數千首。又工制舉業，既十試被放，乃遍走燕、齊、晉、豫、楚、粵，又落拓無所合，而疇昔携手之儔，既高舉，率

鮮能爲終始。于是先生亦垂五十矣，乃却掃奉母氏以終于家。先生左目微眴，晚作《琵琶俠傳奇》，托茂秦以寄意。先生之詩，雖大要治聲色格律，然抒寫情性多自得，既與茂秦殊科矣。然渝盟有太倉、歷城，而曳裾無趙王，至假于俳優，求知已于舞衫謌扇之中，斯其志亦可傷也。

先生初以國子生赴都下，母夫人命之曰：『兒此去毋問業于錢坫[三]，而出王昶之門。』先生既才名藉甚，二公爭識面，先生竟謝絕之。先生諱達章，字超然，晚以字行，更號定圃，姓董氏，武進人。其先本趙氏，五世祖爲後于姑之夫，遂冒董姓。一傳爲漢中知府遂昇，先任大同丞，有惠政，民至今祠之。父開泰，昌化知縣。母錢氏。娶張氏，前編修惠言、今館陶知縣琦之女兄也。編修昆弟，并有文行，晉卿之學所自出。先生卒於嘉慶十八年十一月一日，年六十有一歲。子一，即晉卿，名士錫，嘉慶癸酉順天副貢士。孫二：毅，縣學生；殷，爲先生弟達源後。女孫三，皆幼。

## 校勘記

〔一〕道光本題目作《武進董定圃先生墓銘》。咸豐本始改作《董定圃墓銘》，同治本同此。

〔二〕□者底本原爲空白。

〔三〕『錢坫』，道光本作『坫錢』，手民之誤。

# 清故候選兵馬司正指揮魯君墓志銘

君諱湘，字蘭舟，姓魯氏。先世隸六安，明初有鎮江衛左所百户政者，子孫襲職，因著籍爲丹徒人。考銓，起家進士，官至直隸清河兵備道，署理直隸布政使。君性穎悟，篤友朋，幼侍宦遊，無紈綺之習。應童子試，被屏者七，由國學覓解順天，又輒不遇，乃以貲得兵馬司正指揮。清河公既卒官，君內侍重闈，外揩門户，未遑謁選。遂以道光八年七月二日，染暑疾終于家，年四十有四歲。

清河公曾守余郡，前此郡守試士率論貲爲進退，惟清河公慎簡閱，却苞苴，前茅多寒畯，稱得士。君又殫心文事，顧每試輒蹶，不足稱人意。然當君屢蹶小試時，清河公任安徽道府，相距才三數百里，聲氣搖撼相接，則清河公之礪官箴以式後昆，與君之績學自重，不欲闒然躁進者，并足爲士林光寵，則君亦可無恨也。配同邑包氏。子二：慶恩、慶貽。孫一：榮高。君中表弟紀幹貞與余習，諄乞慰幽之文，故次其狀而銘之曰：

文吏有子文戰屯，爵若文采厚文孫，誰其不信視此文。

## 汪冬巢傳

君諱潮生[一]，字汝信，別字飲泉，晚又自號曰冬巢，姓汪氏，江蘇儀徵人也。由附學生舉乾隆乙卯副榜貢生，道光壬辰五月六日卒于家，年五十有六。配閔氏，前卒，無子女，君竟不娶，獨居十九年以終。君穎悟絕倫，於文於書，皆能深知其甘苦曲折。性溫恭而澹定，於時人一無怫忤，至所親則必有材藝能自植者。生平無他好，唯以倚聲設色自娛。江淮間言倚聲者，宗朱彝尊、陳維崧，君獨好清真、玉田，然於朱、陳亦無所雌黄也。設色則盛行惲格、華岩[二]之法，君志在遠紹宋人，每興酣落筆無粉本，即見以規勢，花葉掩映，若承朝露而漾和風，其工麗鮮潤，雁行院本，以云氣韻，且時欲過之。倚聲適稱所畫，皆近世所罕也。

予以嘉慶辛酉秋至揚，即識君，未相知也。嗣予挈家寄揚州，居址稍遠，不相聞者二十餘年。道光戊子秋，君忽叩門修款，出精楮索書所爲古文辭。庚寅冬，予自删定文稿，乞諸友朝夕者分繕清本，君顧從他友所分去賦與文各一卷，字數累萬，呵凍精寫，點畫清俊，有紫芝、中江之意。是歲君之執友三數人，皆以物故，君嗒然自傷，爲《寒林獨步》之圖。君故歛人，家昉溪之側，先世以業蘿留揚州，遂着籍。業既久落，擾攘塵土間，非其意也，欲歸歛不得，又爲《昉溪秋隱》之圖。皆乞予序其意。今年春，見陽湖張琦翰風詩文詞與書，而心善之。張君官

館陶，君手界朱絲一册，囑予轉乞張君書自著詩文，而予已北去，因留柬予寓曰：『僕自問不當久人間，身後予然無能弆藏珍玩者，然心慕張君甚，即僕死，必請張君竟爲之，流傳後世，知張君此册爲僕作者，足矣。』予返揚，則君喪已逾月，感其意爲加書請張君，非所謂解脫而真摯者耶？斯可哀矣。

君以圖歸歛故，累入喪未葬。弟沄生二子而歿，長文郁，次文蔚。君恩勤撫育，而文蔚以目疾幾廢，文郁當承君祧，君曰：『兄弟之子猶子也，不必爲後。』君畫爲時所珍，脫手即歸有力者。家藏唯詞稿三卷，出手定，戚友議釀金梓以傳之，并議於舉君殯時，并葬入棺。而資文蔚寄食僧寺爲行者，業文郁習會計，一切如君遺命。君身後頗有瑣碎，君之友甘泉王壽鶴汀居間揩拄，備任勞怨，庶幾不間生死者。

校勘記

〔一〕『潮生』，道光本作『湖生』，誤。

〔二〕『華宕』，咸豐本、同治本作『華宕』，誤。今據道光本改。

## 趙承德墓志銘

道光十有四年春，陽湖趙申嘉告其友包世臣曰：『申嘉不肖，不能敬承庭訓，蹭蹬無善狀，

以仰慰先子者。茲宛穸有期，若不得當代立言之君子為埋幽文，又將永貽憾於泉下，幸得交吾

子，申嘉不敢無實以誣其先，唯吾子不能徇流俗而誣後世者，故敢以請。』又曰：『吾祖貴西公

四子，先子其叔也。賦性敦篤，而穎悟好學，作詩書，每與貴西公相亂，最得歡。生不逮君母劉

恭人，而事繼母程恭人，母蔣太安人，數十年無違色。貴西公卒，家漸落，太安人故好施與，先

子計出入雖不敷，然必不使太安人知，恐不得遂老人意。郡邑公事無不與〔一〕，饑歲勸賑倡捐，

核戶口稽散放，必盡心力，貧者獲全安〔二〕，富者無怨讟。此鄉里聞見所共稱者，以屬吾子。』

憶予初至常州，貴西公年已大耋，著述百卷，至家有其書，而接後進論今古事猶極口無舛

失，可謂耄期稱道不勌者也。 繼知貴西解組後，遊故州將李相國閩浙幕府，主議封還純廟命臺

灣鎮臣柴大紀棄城以兵護遺黎內渡之旨，郡城得固守以待大兵，而世人無知者。予筆紀其實

以詔方來，曰《書二趙事》。蓋以郡城一棄，則全臺失守，鹿耳門、鹿子港、八里坌三口皆天險，

難進兵。且自削平鄭氏，開海禁，漳、泉、嘉、應無業民糾渡認墾，孳生以百萬數，歲三熟，產穀

至夥。糖利甲天下，糖商益治大舶，指上海、天津無虛日。又全閩兵穀所取給，福、漳、泉三郡

民食所專仰，與鄭氏竊據時情勢相什伯，則國家東南之憂，殆未可以歲月計也。而貴西決策俄

頃，功同曲突，終其身不以自居，是其為隱德也尤大。貴西既有大隱德，而君於諸子為最醇謹，

內行修，能傳家學，是宜光大貴西之業。乃鬱而不曜。君之子申嘉最賢，有文學，然則造物所

以厚趙氏之積累而光大之者，斯有在矣，於法宜銘，故按狀而系之曰：

君諱廷俊，字若士，別字海珊，姓趙氏。系出宋宗室，居常州已十七世。父翼，以進士及第

第三人，官[三]貴西道，學者稱爲甌北先生。君在幼學，即補府學生。旋食餼，援例訓導，未得

缺，改加府通判，例授承德郎。以侍貴西泊太安人故，卒未謁選。道光十三年七月七日卒於

家，年六十有四。配同邑湯氏、繼黃氏，皆賢淑有稱。子六人：長慶齡，順天乙酉副榜貢生，八

旗官學教習，前卒。次申嘉，本省丙子舉人。次申奎，前卒。次申佑、申憲、申善。孫七人，某

某。銘曰：

名父有子天所厚，當厚而薄以篤後，刻此樂石徵諸久。

校勘記

〔一〕『不與』，道光本作『不遇』，誤。

〔二〕『全安』，道光本作『安全』，誤。

〔三〕『官』，道光本作『宦』，誤。

## 清故例封太孺人贈徵仕郎蕭君妻劉氏墓志銘

道光甲午二月，山東試鹽運司經歷清河蕭令裕，與其弟兩浙試鹽運司經歷文業、國子監生

樹勳，走書揚州，告其友包世臣曰：『自癸巳九月十四日，母氏棄養，過隙之駒，忽已更歲，茲卜

三月八日，奉祔於山陽人慶一鄉先子之壟。不孝無能光大先德，惟是發潛隱示後昆仰慰靈爽

者，幸有埋幽之石，而當代畜道德能文章，莫如吾子，不孝幸得奉教，若不獲一言以永其先人，

是必其束身無狀，不見信於君子，而重貽先人羞也，伏望垂哀苦苦毒，感且沒齒。』

其狀略曰：母氏三歲而孤，伯舅彭年、仲舅永年未成童，季舅允年甫生，赤貧無藉，不自意

得存活。及歸先子，仍以十指力佐日需。連舉子三，乳哺縫紉，口食繁，益困憊。嘉慶戊午，先

子避負遊都下，外祖母命諸舅迎母氏携三子寄居其廬，給朝夕。時令裕、文業已就傅，夜則母

氏督坐燈下，程誦讀，必命之曰：『窮困至此，非力學，則終於此矣。非立身，則求終於此且不

得矣。』今不孝幸以稍有知識，不為士君子所鄙棄，惟母氏之端其始趣也。閱九年，先子南返，

傲屋與諸舅別居。而命令裕為世父後，始之居寄廬也。母氏必預積鍼綫入，以仲春率三子詣

先世塚墓上土致奠。忌日必灑埽潔羞以祠，雖別居，值劉氏先忌，必素服，終日不笑樂，以汔其

身。廿餘年來，令裕、文業縞紵入豐，而衣食財取具，督諸婦治家事，無改於初。然四方士大夫

過從，咄嗟治具必豐潔，三族當郵者，力所及不待其告，體媼僕艱苦，不事積餘，使諸孫必知求

自立，蓋母氏之行治如此。余以辛未冬識令裕，已有聲庠序矣，而傲居斗室，唯饗飧是急，然能

振拔意氣，無寒澀茶靡[一]狀。及昆季名重公卿間，弓招幣聘遍南北，然

而力學不倦，常有以自下者，是則處約不懾，處樂不汰，志念深矣。信乎其深服教於賢母也，是

宜有銘。其辭曰：

賢母系出山陽劉，父玿早逝母嚴劬。嚴撫一女與三子，幼方計日長計歲。續莞閉門藁爲藉，辛苦作家日匪夜。子能成立女歸蕭，相夫育子靡室勞。夫子遘深事遠遊，健婦煢煢哺三雛。居無一椽責負急，母慈兄友招寄食。十載恩勤植諸甥，諸甥克家能知名。賢母持盈惠三黨，下逮婢僕無悵快。七孫環膝含飴歡，鳳喜符慶桂保蘭。有曾家督實鳳出，皎若玉筍芽初苴。賢母壽隮七十四，子繼孫承永昌世。

贈君諱景相，字稷若。嘉慶丙子，年七十一卒於家。耿介不隨俗，生平未嘗得職，愿愨不欺心，鄉里推其長者，後此食報，人以爲宜。

校勘記

〔一〕『茶靡』，同治本作『荼靡』，誤。

## 趙江寧家傳

君諱本斅，字直夫，別字靖庵，貴州甕安縣人。源出宋宗室，世居四川遂寧。明末有紫祥者，避獻賊入貴州，僑桐梓，其子倫遷甕安，遂爲甕安人。祖榮先，父安仁，俱不仕，以君貴，榮先貤贈文林郎、江蘇沛縣知縣，安仁封奉直大夫、江蘇江寧縣知縣，加三級。母戎氏，封宜人。

君成童補弟子員，弱冠領鄉薦，屢躓春官。以道光丙戌大挑一等，爲江蘇試用知縣。甫到省，

即查賑高郵，旋署甘泉。丁亥署江寧府北捕通判[二]，未幾改署贛榆，調充戊子鄉試同考官。

已丑署通州、直隸州。庚寅署睢寧。辛卯以催漕保薦儘先補沛。壬辰調江寧。癸巳被訟者

訐，解任。甲午事得白，而君遂病，乞假歸里，以[三]積累不得行。丙申四月七日卒於省寓，年

五十。娶徐氏，贈宜人；繼娶劉氏，封宜人，并同邑人。子一，忱，邑增生。孫二：曾慶、福慶，

俱幼。

余與君爲嘉慶戊辰同歲生。君蒞甘泉時，余正僑邗上。友生多謂君多蓄古書，善鼓琴，工

詩與書。余於揚州當事，非舊好率不與通謁，故迄君之年不相識。詩書亦未寓目，不敢質言其

攻苦。治贛榆，能誘擒巨匪袁二，勸學校，獎節孝，濟疫癘。治通州，值旱，河涸米舶不至，能疏

通支港，招米商以平市價。治睢寧，能靖盜賊，化魏姓積年鬩牆之訟。治沛，能除捏災冒賑之

積弊。諸治續頗在人口，然余雖有聞而未審也。揚州賑弊至夥，常釀京控，而君督高郵賑，無

後言。任甘泉能事事，則余所目擊，在江省有司，可以爲有心於民者矣。

包世臣曰：州縣爲親民之官，首縣當標準之地，是固非賢弗居矣。然首縣率炳燭盥漱，昧

爽出，周旋各大吏唐皇中，午後方得歸，饑渴交集，而客謁接踵。院司道府房室什物不時徵取，

日至耗錢十萬，而將迎之費，尚不出其中，帑藏無可挪移，不得不結紳富資[三]稱貸。故首縣之

能者，唯善事上官，多識賈人，不開罪於賓客而已，心力終無以及其民。上游習首縣之艱苦，不

得不議調劑之優缺，調缺不可頻數，不得不左祖，使可多取於民。缺利盡，民力竭，而虧累尚至不可復。故余作游客時，常從容告疆吏曰：『修飾堂室，舖陳器具，家家所有事也，何不明核歷年首縣用數，确佑各署所必需者，量首縣力之所及，分別折致，飭紀綱自辦，則浮費什減八九，不致以虧累煩上游矣。非常參日毋許上謁，則首縣有暇以自理其事矣。』疆吏多然其說者，然以奔走疏數定所屬賢否，其來已舊，且深避取財所屬之名，又不便於中飽，沮撓者多，卒莫能舉行也。

夫官不能親民，則署外之鈎串易矣。官不能居署，則署內之防閑難矣。賈人昕夕出入，則小民之蜚語起矣。余足迹半天下，所見首縣能盡心力於民者，唯江西南昌縣石君家紹耳。人材至難，焉能責天下首縣必如石君哉？況石君能得民而不能獲上，非近時居官人所願效法。是故吾人束髮受書，得膺百里之寄，以行其所學，豈非至願？然慎毋以賢能自見，至首百僚〔四〕，以致與其所懷來者大相刺謬也。

## 校勘記

〔一〕『北捕通判』，道光本作『北補通判』，誤。

〔二〕『以』，道光本作『而』。

〔三〕『紳富資』，道光本作『巨富紳士』。

〔四〕『至首百僚』，道光本作『至首僚』。

## 謝承德墓志銘 [一]

道光丙申六月八日，儀徵謝君莪刪卒。明年七月，其出爲兄後子舉人增以狀乞墓銘。嗚呼！余忍爲君墓銘也哉。憶嘉慶辛酉，余初遊揚，揚之工詩者卅餘人，招賦《小秦淮泛月》詩，余時已輟韻語，不得已成二十字，諸君獎借之，推爲擅場。閱數日，於故貴州巡撫曾燠兩淮都轉署，遇故禮部左侍郎謝公，坐定問名，起揖曰：『吾子即賦《小秦淮泛月》二十字者耶？』訂次日飲其家。乃爲設四簋曰：『老夫與鄉人爲四簋約，不敢以尊客故敗。』出見二孫，長爲君之兄議叙鹽運司提舉增貢生彥昭，次即君，眉目如畫，進止莊雅。侍郎曰：『君試襯舉五經使背誦。』則琅琅如貫珠，清脆可聽。余起爲侍郎賀。癸亥再至，侍郎已厭世。戊辰夏，齹使者以余旅困，使司文滙閣秘書，君之考廩貢生贈奉政大夫者，實領袖其事，因得歲一再見。而君與哲兄相繼入庠序有聲矣。

庚午秋，余挈眷至揚，顧以時時出外覓食，蹤迹轉疏略。及道光乙未春闈，鄰號少年誦頭場文殊爾雅，索閱其卷即增。款詢鄉貫家世，乃知奉政君以巳卯、提舉君以乙酉，相繼謝世。而君以送增考在都下，試事畢，過從叙契闊，又悉君家業中落，群從百口皆係君，益敬君友愛敦睦，能守侍郎教。君齒正強仕，選期近，家督文采噪都下，相與爲慰藉。詎意丙申君再送增赴

春闈，歸至中途染疾，抵里門不數日，而遂奄忽。憶余受知於侍郎，年方二十有七，侍郎已耄，奉政君長於余十年，君昆弟皆甫及幼學耳。而提舉墓草久宿，君之孤降服又巳闋，況以余憂患叢集之身，窮年奔走，衰儓童秃，宜其爲君銘墓，而酸鼻不能下筆也。

君諱承煒，字彤文，居奉政君憂後，以字行，更字莪刪，由廩貢生以府通判候銓而歿。娶江都汪氏。祖諱溶生，世所稱未堂先生者也。考諱士松。姚李氏，封太宜人。子三：長即增。次奎，國學生。君歿之前六日，側室郭氏生子坊。侍郎居卿貳時事，不能悉，其督學湖南，至今楚士思之，是其積澤深而流遠，況數世孝友相承。而增以弱冠當室，強近相守，無改父道，繼待郎之聲以達君志，當於是乎在，故銘之曰：

真州謝氏自白門，其先家歙源文靖。五十八傳乃及君，秘書外監宗伯孫。少小玉立望如神，田宅曰匱富者文。玉樹長埋慟斯人，天道悠邈難具論，是有佳嗣慰幽魂。

校勘記

〔一〕本篇題目，道光本目録及正文作《清故例授承德郎吏部常調府通判廩貢生謝君墓志銘》，咸豐本在目録中改作《謝承德墓志銘》，而正文未相應改出。今據咸豐本目録改。

書毛節母朱氏行狀家傳墓志後

《易》曰：『家人有嚴君焉，父母之謂也。』是教子之責，母固不後於父矣。降至戰國，閫教

衰，韓子始謂『慈母有敗子』。漢儒依託傳聞，則『母，親而不尊』『能食不能教』『寡婦之子，未

有見焉，弗與爲友』諸說雜見傳記。將以無父之人之必不能成材歟？嗣後史氏於孤子成名

者，必詳記賢母之行治，而或猶疑之，以爲人子之欲顯其親，無所不極，況念嫠母宅身荼蓼之

中，其家乘[一]紀載，尤多溢美，史氏據爲事實，未可盡信，是蓋習見簪珥羅綺之末俗則然也。

吾友寶山毛嶽生生甫，甫晬而孤。節母朱夫人前隨夫子僑都下，旋奉姑之舅四川中江官

舍。未幾，舅奉檄從幕府事戎馬，三數年，擢知簡州，遂以死事。節母奉簡州喪歸，家無一椽之

芘，生甫才髫齔耳。以恒情言，節母竭十指力，仰事俯育，幸得生全，已爲過望，安望其爲有見

之士哉？而生甫成童，即橐筆遊公卿間，能卒祖若父之業，爲當代推重。節母之卒也，武進李

兆洛申耆、婁姚椿春木并據生甫狀爲傳及志，二君皆積學方聞，非苟徇人請者。唯小子之失怙

也，年已幾冠，無以爲生，擔簦奔走，涉形勢之途數十年，幸不致失身，爲世所指摘，實母氏身教

之功。前年母氏棄養，小子摭拾懿行爲狀，挂漏什七八，況生甫之生不識父，而節母又曾經生

死呼吸之場，是其具節母狀也，下筆顧此則失彼，蓋有倍蓰[二]於小子者矣。夫閨閫之事，非州

里莫能詳，知人論世之君子，考其境之所遭，察其子之所就，則母氏之行治可知矣。

## 清故處士吳君星宇墓表

君諱明煌，字星宇，姓吳氏。籍儀徵，而家揚郡之運司前街。就家設相肆，余常避雨肆中，與君談相人術，君大都依部位說為人邪正，依氣色說行事是非，吉凶禍福，率依於此。余詰其術之所受，君笑曰：『是君平賣卜術也，吾受之，移以相人不可乎？吾先世望徽，遷白門，四世至吾父，遊揚州，遂不能歸其故。然吾父雖窮士僑人，嘗有假人白金五百者，請吾父居間，金已償而券未退，金主據券索金，已償金者曰：「若但問吳君，果吳君言未償，即如命。」金主意吾父困甚，議以半為訕，乞吾父一妄語，吾父不可，券遂廢。先人自守之嚴，而見信重於人如此。吾無他技能，恃相人為生，言吉凶禍福能必中乎？即盡中，或且以長邪遂非，唯依是非邪正以為說，雖不中，不為人害，庶不辱先人，異日得面目以上邱墓矣。』余乃嘆君非市中人，又高君考行誼，求其名籍，則江寧縣學生員名文相字志書者也。以詢揚城耆舊，尚有能言其事者。

君娶同邑汪氏，亦源於徽，故齟賈，家業落而歸君，相夫育子，備極艱辛，沒齒無怨，為閒閉

## 校勘記

〔一〕『家乘』，道光本作『家秉』，誤。

〔二〕『倍蓰』，道光本作『倍屣』，誤。

所稱美。君年七十四，以道光辛巳九月初四日卒。汪以次年五月廿五日卒，年六十。合葬甘泉縣西山南都天廟西，君所自卜也。君前葬文學君於司徒廟之收雞灘，地隘不可祔，君常以無力省祖以上墓田爲憾，故自卜兆域，使子孫來省者，必取道收雞灘，先省文學君墓，蓋君之用心如此。子廷飈，儀徵縣學生員，博學多能，書法尤卓越。君家單傳三世矣，廷飈年甫壯，文行爲儕輩所推，又已舉歧嶷子三。君承文學君教，兩世皆有隱德，將於是乎食其報。廷飈既葬君，閱十有八年，以余薄宦西江，遠來襄助，具狀乞文。余雅重君，尤厚廷飈，不可以無言，故爲表其墓道焉。

## 秋鐙課子圖記

記論交友，于孤子必有見焉者，豈不以母氏溺細人之愛，況稚齒稱未亡，撫藐諸孤，鮮能督責以義乎？然史冊所載知名士，率多成賢母之手，蓋其計門户者深，鞠育以正，孩提浸漬，柔巽善入而易化也。程君鎮北，孤露能自植，弱冠舉于鄉有聲，念贈君違養蚤，奉教太孺人以得成立，屬友生寫《秋鐙課子圖》，乞名人題咏，而問序于予。

太孺人姓汪氏，歙人。父損之，以善詩及分書負重望，僑于揚。與黃君秋平友善，因使太孺人學於黃君。與黃君妻淨因張夫人，受《毛詩》《爾雅》《周官禮》，周秦以來大家古文詞，以是太孺人善爲古近體詩文，著有《雅安書屋集》。贈君亦歙人，遊揚，絃再絶而無子。太孺人

歸，舉鎮北。贈君爲戚友治醵業，性豪俠，好與人之緩急。既移家回歙，以太孺人能教鎮北，無內顧憂，復遊揚。未幾贈君物故，猶子偉南扶櫬歸，太孺人治喪有禮，稱於鄉。鎮北初齡，太孺人即督課如嚴師，至是教之益力。鎮北成童來揚，依舅氏近垣，以寄籍試儀徵，輒冠其曹。雖能自力學，善取資於師友，抑其少小植基於慈訓者深也。太孺人今年已四十有九，行符旌例矣。觀鎮北作圖之指，其興懷明發，必有志於夙夜無忝者，而不徒以歷金門躋膴仕爲太孺人食報券也，予故樂得而道之。道光九年歲次己丑秋九月，安吳包世臣譔。

丙午春初，鎮北見過白門，知排印舊稿，因問此文是否入集。予答以當日未有存稿，囑鎮北回揚錄寄。鎮北名葆，癸巳成進士，觀政水部。能不交書吏，自舉其職，有暇則讀書史，雖京職食貧，而力所能及，於戚友緩急無所恡，義繼贈君志。此文雖尋常題圖語，然知之有素，故附排於後，不復以日月爲次。

# 漁浦牽衣圖記 [二]

《漁浦牽衣圖》，儀徵吳熙載爲南陵牧友山作。南陵北郭外艤舟處曰漁浦，太白詩所謂『漁浦南陵郭』者也。友山家素足自給，嘉慶甲戌大旱，尊甫耐軒先生，倡義瞻族人以毀其室，是後遂不能不事遊。前後歷楚、越、吳幾遍，晚遊吉原，與居停相得甚，稍復其產，可家食已。

道光庚子冬，居停遭急難，走書促裝，子婦皆勸阻，先生毅然行。友山以尊甫年逾六十，尚不避風霜，亦不敢家居，同日買舟分途遊橫江。先生竟物故於吉原，友山痛牽衣之日，即違養之日。閱七年秋賦至白門，屬熙載爲圖以寄哀慕，而以記屬予。

予謂人子之事親也，固非徒侍晨昏撰杖履已也。必有所以立身成名而稱親志者。《記》有之：『欲爲善，思貽父母令名必果；欲爲不善，思貽父母羞辱必不果。』友山免喪已數載，而哀未忘，推此志也以往，則其所以事親於身後者，蓋必有道矣。予故欣然而記之。丙午秋八月，安吳包世臣譔。

**校勘記**

〔一〕此篇道光本無，咸豐本始增。

# 毛節母傳〔一〕

毛節母余氏者，浙江餘姚民應秀之女也。年十七，歸同邑毛高揚。毛故貧家，高揚業販定海之岱山，余侍姑以勤儉孝養有聞於鄉。及高揚歸而病歿，姑相繼物故，無以爲喪，然拮据殯葬無失禮。時余年廿九，子二：秀甫十一歲，秀章四齡；一女在抱。余以十指力給四人口食。而所居屋後隙地，時有以善價購者，期必得，余以祖業僅此，不忍棄，至再三強之，卒不能奪。

子漸長，余督之力耕，嗇歲入營婚嫁。又率兩婦紡績，日夜皆有程課，數十年無改，家以漸裕。

乾隆三十五年，余年八十，遘小疾，乃謂秀甫曰：『自若父歿殁，一寡兩孤，不自意得成立，今孫曾繞膝，固天幸，吾亦可見若父於地下。唯非詩書無以光祖德，吾忍死守舍後地，後人有能業儒起家，於其地建造房屋，以大門户，則吾瞑目矣。』言畢遂逝。有孫五，至曾孫有有聲庠序者。以道光十三年，邑紳列其行治，請於有司，得上達，旌門間如制。

包世臣曰：揚州藥肆有毛長齡者，以善書名閭閻。及見儀徵吳廷颺書，盡棄所學而學之。吳君書出於予，因介吳君問筆法，誠篤好學，安安而能遷，君子之徒也。既朝夕，乃出其兄以和所爲曾姚行略以乞予文。予先高祖母翟孺人之稱未亡也，先曾祖鄉賓君，與伯兄國學君，年俱在幼學，孺人課之，晝採樵，夜擇棉，日啜粥兩器，紡車聲常徹夜，以得成立。今驗節母之行事，何其近似耶？不負苦節天道也。觀節母臨命之言，其貽謀遠矣。後人有食其報者，尚無忘遺澤所自哉。

此二文本在剩稿，友山及仰蘇得《四種》後，書來乞附刻《圖記》後，重其意補入。友山，名僑；仰蘇，長齡字也。

## 校勘記

〔一〕此篇道光本無，咸豐本始增。

11

# 索　引

一、本索引收入《藝舟雙楫》一書內的人名、作品名和專有名詞。

二、本索引係人名、作品名和專有名詞的綜合索引，索引條目以漢字筆畫排序。

三、人名以姓名作爲索引項，書中出現的其他稱呼如字號、郡望、職官、謚號、行輩等，括注在索引項之後。書中僅有字號的人名先考證出其姓名，字號括注在姓名後。未能查考確實的人物，徑以字號爲索引項。

四、作品名後括注可查考的作者姓名，有爭議的不加括注。

五、專有名詞，以書法類爲主。

**圖書在版編目（CIP）數據**

藝舟雙楫／（清）包世臣撰；金丹點校.--上海··
上海書畫出版社，2023.12
（中國書畫基本叢書）
ISBN 978-7-5479-3249-0

I.①藝… II.①包… ②金… III.①漢字－書法理論－中國－清代 IV.①J292.11

中國國家版本館CIP數據核字(2023)第236004號

**藝舟雙楫**

〔清〕包世臣 撰 金丹 點校

責任編輯　曹瑞鋒
審讀　田松青
整體設計　王崢　陳家紅
技術編輯　顧傑
出品人　王立翔

出版發行　上海世紀出版集團
　　　　　上海書畫出版社
地址　上海市閔行區號景路159弄A座4樓
網址　www.shshuhua.com
電郵　shuhua@shshuhua.com
印刷　上海中華商務聯合印刷有限公司
經銷　各地新華書店
開本　720×1000mm　1/16
印張　24
字數　235千字
版次　2024年1月第1版
印次　2024年1月第1次印刷
書號　ISBN 978-7-5479-3249-0
定價　120.00圓

若有印刷、裝訂質量問題，請與承印廠聯係

# 中國書畫基本叢書
## 已出書目

宣和書譜　宣和畫譜

〔宋〕佚名 撰　林宗毛 點校　曹旭 審定

圖畫見聞志校注　　〔北宋〕郭若虛 撰　吳企明 校注

弇州山人題跋　書畫跋跋

〔明〕王世貞　〔明〕孫鑛 撰　湯志波 點校

郁氏書畫題跋記　　〔明〕郁逢慶 纂輯　趙陽陽 點校

東圖玄覽　詹氏性理小辨（書畫部分）

〔明〕詹景鳳 著　劉九庵 標點　劉凱 整理

珊瑚網　　　　　〔明〕汪砢玉 纂輯　于淑娟 李保民 點校

頻羅庵題跋　快雨堂題跋

〔清〕梁同書　〔清〕王文治 撰　李松朋 點校

繪事瑣言　繪事雕蟲　三萬六千頃湖中畫船録

〔清〕迮朗 撰　賈素慧 點校

藝舟雙楫　　　　〔清〕包世臣 撰　金丹 點校

穰梨館過眼録　　〔清〕陸心源 纂輯　陳小林 點校

清朝書人輯略　　〔清〕震鈞 輯　蔣遠橋 點校

壬寅消夏録　　　〔清〕端方 繆荃孫 纂輯　魏小虎 點校

虛齋名畫録校補　龐元濟 纂輯　李保民 校補

退庵清秘録　退庵談藝録

葉恭綽 撰　李軍 點校